D1208883

Le Musée d'art de Joliette

Catalogue des collections

Sous la direction de Gaëtane Verna

Textes de Magalie Bouthillier, Marie-Hélène Foisy, Marie-Claude Landry, France Trinque et Gaëtane Verna

Notices d'Eve-Lyne Beaudry, Maryse Bernier, Jacques Blazy, Joanne Chagnon, Marie-Ève Courchesne, Sylvie Coutu, Ariane De Blois, France-Éliane Dumais, Brenda Dunn-Lardeau, Marie-Hélène Foisy, Nathalie Galego, Claudette Hould, Marjolaine Labelle, Laurier Lacroix, Justine Lebeau, Monique Nadeau-Saumier, Anne-Marie Ninacs, Michel Paradis, Didier Prioul, Jeffrey Spalding, Anne-Marie St-Jean Aubre, France Trinque et Andrée-Anne Venne

Musée d'art de Joliette

2012

MUSEE D'ART DE JOLIETTE

145, rue du Père-Wilfrid-Corbeil
Joliette (Québec) J6E 4T4
Canada
t. 450 756-0311
f. 450 756-6511
www.museejoliette.org

Publication
Direction : Gaëtane Verna
Coordination : Maryse Bernier, Zoë Chan
Aide à la coordination et recherche documentaire :
Mylaine Dionne, Marie-Hélène Foisy, Nathalie Galego,
Anne Joveniaux, Andrea Kuchembuck, Cindy Vautier
Révision : Marie-Josée Arcand, Magalie Bouthillier
Traduction : Monica Haim
Correction d'épreuves : Magalie Bouthillier
Calibration : Croze inc.
Conception graphique : Atelier Louis-Charles Lasnier
Impression : Friesens

**Catalogage avant publication de Bibliothèque et Archives
nationales du Québec et Bibliothèque et Archives Canada**
Musée d'art de Joliette
Le Musée d'art de Joliette : catalogue des collections
Publ. aussi en anglais sous le titre:
The Musée d'art de Joliette : guide to the collection.
Comprend des réf. bibliogr. et un index.
ISBN 978-2-921801-46-1
1. Musée d'art de Joliette – Catalogues. 2. Musée d'art de
Joliette – Histoire. I. Verna, Gaëtane, 1965– . II. Foisy,
Marie-Hélène. III. Titre.
N910.J6M87 2012 708.11'442 C2011-942410-X

Dépôt légal – 1er trimestre 2012
Bibliothèque et Archives nationales du Québec
Bibliothèque et Archives Canada

© Musée d'art de Joliette, 2012

Imprimé au Canada

Distribution
ABC Art Books Canada
www.abcartbookscanada.com

 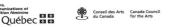

Illustrations en début et en fin d'ouvrage :
Andrea Vaccaro (attribué à),
Sainte Marie-Madeleine (détail), v. 1640-1650 _____ 7
Vital Desrochers,
Portrait de Barthélemy Joliette (détail), 1838 (?) _____ 8
Vital Desrochers,
*Portrait de madame Barthélemy Joliette, née Marie-Charlotte
Tarrieu Taillant de Lanaudière* (détail), 1838 _____ 9
Ernst Neumann,
Portrait of the Artist Nude (détail), 1930 _____ 11
Vue de l'exposition *Les siècles de l'image.
La collection permanente du 15e siècle à nos jours*, 2010 _____ 361
Vue de l'exposition *Femmes artistes.
La conquête d'un espace, 1900-1965*, 2010 _____ 362-363
Vue de l'exposition *Vasco Araújo.
Avec les voix de l'autre*, 2011 _____ 364-365
Vue de l'exposition *Éric Simon.
Portraits séquentiels*, 2007 _____ 366-367

Table des matières

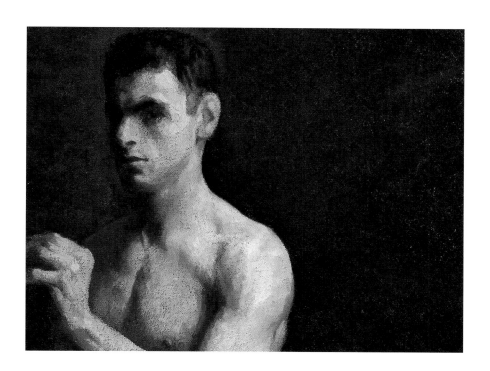

Préface

Dans le cadre de son programme de soutien des expositions permanentes, le ministère de la Culture, des Communications et de la Condition féminine du Québec accordait en 2007 une importante subvention au Musée d'art de Joliette afin de lui permettre de réaménager ses salles d'expositions permanentes. En juin 2008, une équipe à l'origine composée de France Trinque, chargée de projet et conservatrice au renouvellement des expositions permanentes, et de Marie-Hélène Foisy, adjointe à la conservation, commence à travailler au réaménagement des salles d'expositions permanentes du Musée et à effectuer des recherches sur les œuvres de sa collection. Par la suite, un comité scientifique composé d'éminents spécialistes dans le domaine de l'histoire de l'art au Québec est mis sur pied afin d'appuyer l'équipe professionnelle du MAJ de l'époque – Eve-Lyne Beaudry, conservatrice de l'art contemporain, Lynda Corcoran, archiviste des collections, et moi-même – et d'aider à la conception de la nouvelle exposition permanente et aux recherches s'y rapportant. Ce comité réunissait Joanne Chagnon, Claudette Hould, Laurier Lacroix, Anne-Marie Ninacs et Didier Prioul. Mes premiers remerciements seront donc adressés à ces collaborateurs de la première heure. Leur profond attachement et leur engagement sans faille envers le MAJ ont su guider les choix et les fructueux échanges qui nous ont permis d'approfondir notre connaissance parfois fragmentaire de la collection. Leur travail nous a également permis de rédiger et de produire ce catalogue des collections, le premier depuis 1971. Vingt-cinq auteurs ont été invités à participer à l'élaboration du contenu de ce catalogue. Je ne saurais omettre de les remercier. Leur contribution

intellectuelle constitue un ajout important à la compréhension et à la mise en valeur de notre collection, élément central guidant depuis ses débuts toutes les actions de notre musée.

La production de ce catalogue a bénéficié d'innombrables collaborations individuelles et institutionnelles. À toutes et à tous, je témoigne ma gratitude. Je remercie Maryse Bernier, conservatrice adjointe, pour la patience, l'aplomb et le doigté dont elle a fait preuve dans la vaste entreprise que fut la coordination de ce projet qui nous semblait à tous parfois si interminable. Une mention particulière pour Magalie Bouthillier, qui a effectué la révision du contenu des textes, de la chronologie et des cent vingt notices de ce catalogue. Son travail colossal, son dévouement et son adhésion profonde à la cause du MAJ nous ont permis de bonifier et d'approfondir à tous les égards la recherche et la connaissance de l'histoire chronologique et factuelle du MAJ. De même, je dois souligner le travail de l'équipe de réviseurs et traducteurs dirigée par Donald Pistolesi et composée de Jill Corner, Louise Gauthier, Jane Jackel, Donald McGrath et Judith Terry pour la version anglaise de cet ouvrage et de Marie-Josée Arcand et Monica Haim pour la version française. Quant à la facture de ce livre, nous la devons à l'Atelier Louis-Charles Lasnier. Ce travail de conception graphique aura grandement contribué à la mise en valeur de notre collection et de son histoire. Enfin, un projet comme celui-ci ne s'accomplit jamais seul et, de ce fait, il me faut absolument exprimer ma profonde gratitude au personnel du Musée d'art de Joliette. Une directrice ne pourrait espérer avoir une équipe plus engagée ni plus performante, œuvrant avec plus de détermination, dans une atmosphère d'écoute et d'entraide, dans le seul et unique but de perpétuer le travail accompli par nos prédécesseurs.

Afin de produire ce catalogue, nous avons pu compter sur le concours financier du ministère de la Culture, des Communications et de la Condition féminine du Québec, du Conseil des Arts du Canada, de la Ville de Joliette et de Bridgestone Canada inc. – Usine de Joliette. De nombreux donateurs privés ont également contribué généreusement au financement de ce catalogue. Je tiens ici à mentionner le travail du conseil d'administration du MAJ sous la présidence d'Yvan Guibault pour l'organisation d'un cocktail pour le 40e anniversaire de la corporation du MAJ, de concerts bénéfice et de tournois de golf dans le but d'amasser des fonds et ainsi contribuer à la réalisation de ce livre. Par ailleurs, en avril 2009, nous avons créé le Cercle du père Corbeil, un groupe restreint de quarante-quatre fervents défenseurs de la mission artistique et éducative du MAJ qui se sont tous engagés financièrement dans le seul but de poursuivre l'œuvre du père Corbeil. Les membres du Cercle du père Corbeil sont des acteurs essentiels dans ce projet et je les remercie vivement, car c'est également grâce à leur générosité et à leur profond attachement à notre musée que nous pouvons enfin terminer ce catalogue.

Le 27 septembre 2011, la Galerie René Blouin de Montréal célébrait ses 25 ans. À l'occasion de cet anniversaire, M. René Blouin organisait un cocktail bénéfice au profit du MAJ. Je tiens à le remercier ainsi que les cent quarante

participants qui ont répondu avec empressement à cet appel à la générosité si touchant, qui faisait preuve d'un réel altruisme envers notre institution.

Enfin, un musée ne serait rien sans sa collection. Le MAJ est un musée privé qui a eu la chance de bénéficier au fil des années de la générosité de nombreux donateurs et artistes qui ont enrichi ses collections. Merci aux Clercs de Saint-Viateur, à la Fondation René Malo et à nos quelque six cents donateurs. Sachez que vous offrez vos œuvres en partage aux générations futures et que, sans vos dons, le Musée n'aurait pas de raison d'être.

Gaëtane Verna
Directrice générale et conservatrice en chef

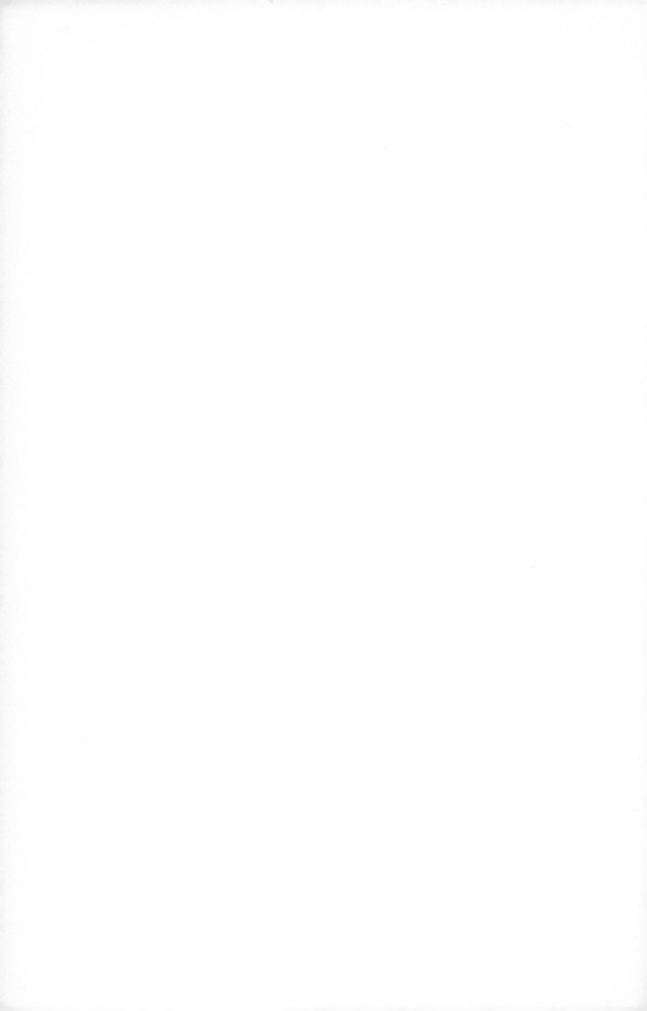

Remerciements

Nous tenons également à remercier chaleureusement toutes les personnes dont les noms suivent pour leur aide précieuse ainsi que nos collègues qui, par leurs conseils, ont permis l'enrichissement du contenu scientifique de ce catalogue :

Recherches sur l'histoire du MAJ et gestion du projet

Père Wilfrid Bernier, c.s.v., responsable des archives des Clercs de Saint-Viateur à Montréal ; père André Brien †, c.s.v., membre du conseil d'administration du MAJ de 1979 à 2009 ; Rita Brunelle, guide au MAJ et secrétaire pour le comité scientifique ; Claire Comtois, bénévole au MAJ et secrétaire pour le comité scientifique ; Me Michel Dionne, président du conseil d'administration du MAJ de 2003 à 2006 ; Mylaine Dionne, assistante à la gestion des collections au MAJ ; frère Réjean Dubois, c.s.v., responsable des archives des Clercs de Saint-Viateur à Joliette ; Nathalie Galego, adjointe à la chargée de projet, projet de normalisation du dépôt des Clercs de Saint-Viateur au MAJ ; France Gascon, directrice générale du MAJ de 1994 à 2005 ; père Jacques Houle, c.s.v., membre du conseil d'administration du MAJ depuis 2009 ; Anne Joveniaux, Université de Liège, stagiaire au MAJ ; Andrea Kuchembuck, chargée de projet, projet de normalisation du dépôt des Clercs de Saint-Viateur au MAJ ; Hélène Lacharité, adjointe administrative du MAJ ; Raymond Lapierre, président du conseil d'administration du MAJ de 1980 à 1988 ; Claire Lépicier St-Aubin, présidente de la Société d'histoire de Joliette-De Lanaudière ; Éric Paquette, adjoint à la comptabilité et à l'informatique du MAJ ; Michel Perron, directeur

général du MAJ de 1987 à 1994 ; Bernard Schaller, directeur général du MAJ de 1981 à 1986 ; Rachel Spelgatti, Université de Liège, stagiaire au MAJ ; Carmen Toupin, directrice générale par intérim du MAJ de 1980 à 1981 ; Jacques Toupin, directeur général du MAJ de 1977 à 1980 ; Cindy Vautier, Université de Rouen, stagiaire au MAJ ; Pierre Vincent, guide au MAJ et membre du conseil d'administration du MAJ depuis 1980 ; *tous les anciens employés du MAJ qui ont collaboré de près ou de loin à ce projet.*

Restauration, expertises et avis scientifiques
Centre de conservation du Québec, Québec ; Gina Garcia, restauratrice, Montréal ; Institut canadien de conservation, Ottawa ; Patrick Legris, restaurateur, Ottawa.

Spécialistes consultés pour les attributions d'œuvres
Sarah de Bogui, chef de bibliothèque, Bibliothèque des livres rares et collections spéciales de l'Université de Montréal ; Miklos Boskovits, professeur d'histoire de l'art à l'Istituto Germanico di Storia dell'arte di Firenze ; Francesco Caglioti, professeur à l'Università degli Studi di Napoli Federico II ; Doris Carl, spécialiste de Benedetto da Maiano, Kunsthistorisches Institut in Florenz ; Vittorio Casale, professeur d'histoire de l'art moderne, spécialiste du XVIIe siècle à l'Università Roma 3 ; Keith Christiansen, conservateur des peintures européennes au Metropolitan Museum of Art de New York ; Denis Coekelberghs, historien de l'art indépendant, spécialiste de l'art belge, Bruxelles ; Roberto Contini, conservateur à la Gemäldegalerie, Staatliche Museen zu Berlin ; Gilles Daigneault, commissaire, critique d'art et directeur de la Fondation Molinari, Montréal ; Helena Danova, conservatrice de la collection des maîtres anciens de la Galerie nationale à Prague ; Odile Delenda, chargée de recherche au Wildenstein Institute de Paris ; Blaise Ducos, conservateur responsable des peintures du Nord au département des Peintures du musée du Louvre ; Brenda Dunn-Lardeau, professeure au Département d'études littéraires de l'Université du Québec à Montréal ; Jean-René Gaborit, conservateur général honoraire du patrimoine, archéologie et histoire de l'art des civilisations médiévales et modernes, France ; Giancarlo Gentilini, professeur à l'Università degli Studi di Perugia ; Sophie Guillot de Suduiraut, conservatrice en chef du département des Sculptures du musée du Louvre ; Jean Habert, conservateur au département des Peintures du musée du Louvre ; David Harris, expert et historien de la photographie, commissaire indépendant et professeur agrégé à la School of Image Arts, Ryerson University ; Peter Humfrey, professeur d'histoire de l'art de la Renaissance, spécialiste de l'art vénitien à la University of St Andrews, Fife, Écosse ; Jan Johnson, spécialiste de la gravure, propriétaire et directrice de Jan Johnson, Old Master and Modern Prints, Chambly ; Frank Matthias Kammel, directeur de la collection des sculptures au Germanisches Nationalmuseum de Nuremberg ; Margret Klinge, historienne de l'art indépendante, spécialiste de David Teniers le Jeune, Düsseldorf ; Suzanne Laemers, conservatrice des peintures flamandes des XVe et XVIe siècles au Netherlands Institute for Art History

de La Haye ; Pierre-Yves Le Pogam, conservateur responsable de la collection médiévale française au département des Sculptures du musée du Louvre ; Stéphane Loire, conservateur en chef du département des Peintures du musée du Louvre ; David Mandrella, historien de l'art, enseignant à l'École du Louvre et à l'Institut national du patrimoine de Paris ; Didier Méhu, professeur d'histoire et d'histoire de l'art du Moyen Âge à l'Université Laval à Québec ; Alexis Merle du Bourg, conservateur du musée Jacquemart-André à Paris ; Pierre-Olivier Ouellet, spécialiste de l'art canadien avant 1900, doctorant en histoire de l'art à l'Université du Québec à Montréal ; Vincenzo Pacelli, professeur d'histoire de l'art moderne à l'Università degli Studi di Napoli Federico II ; Michel Paradis, expert en sémiologie des arts visuels, professeur au Département de techniques de muséologie du Collège Montmorency à Laval ; Dirk Pauwels, historien de l'art et directeur du centre d'art Campo à Gand ; Mario Alberto Pavone, professeur au Département des biens culturels à l'Università degli Studi di Salerno, Fisciano ; Lorenzo Pericolo, professeur agrégé, spécialiste de l'art de la Renaissance et du Baroque à la University of Warwick, Coventry ; Joseph J. Rishel, conservateur principal Gisela et Dennis Alter du département de peinture européenne antérieure à 1900 ainsi que conservateur de la collection John G. Johnson et du Rodin Museum au Philadelphia Museum of Art ; Giovanni Romano, professeur d'histoire de l'art médiéval à l'Università degli Studi di Torino ; Jeffrey Spalding, artiste, auteur, commissaire indépendant et directeur artistique du Museum of Contemporary Art à Calgary ; Nicola Spinosa, surintendant des musées de Naples ; Carl Brandon Strehlke, conservateur associé de la collection John G. Johnson au Philadelphia Museum of Art ; Dominique Thiébaut, conservatrice générale au département des Peintures du musée du Louvre ; Nicholas Turner, historien de l'art indépendant, Tilbury-juxta-Clare, Essex, Angleterre ; Samuel Vitali, conservateur au Musée des beaux-arts de Berne.

Le Cercle du père Corbeil en date du 31 décembre 2011
Anonyme ; à la mémoire de Tom et Marika Asimakopulos ; à la mémoire de Jean-Paul Baril ; Joe et Erin Battat ; Dr Gérald Bonin ; Claude et Lisette Boyer ; Christiane Brazeau ; à la mémoire du père André Brien, c.s.v. ; caucus du Parti Québécois de Lanaudière ; Clercs de Saint-Viateur ; Claude A. Comtois ; M. et Mme Michel Corbeil † ; Jean Cypihot † ; Me Michel Dionne ; Jacques †, Jacqueline † et Jean-François Dugas ; famille Éthier-Bergeron ; famille Fafard-Marconi ; Fondation Macdonald Stewart ; Fondation Pierre Desmarais Belvédère ; Me Maurice Forget ; Roger Gaudet ; Alice Geoffroy et Luc Foisy ; Claudette Hould ; Guy Joussemet ; Bertrand Laferrière ; Bernard Landry ; Clara Lanier et Joseph M. Verna † ; François Lanoue †, ptre ; Raymond Lapierre ; à la mémoire de Raymond LeMoyne ; famille Luc Liard ; René Malo ; René Martin, c.a. ; Jeanne B. Matte ; Municipalité de Saint-Charles-Borromée ; Nicole et Diane Nicoletti ; Edith Payette et Laurent Deblois ; John R. Porter ; Power Corporation du Canada ; Charles Robillard ; Paul M. Tellier ; Nicole et Jacques Toupin ; Gaëtane Verna et Gaétan Haché ; Pierre Vincent.

Introduction
Bien plus que la somme de ses parties

Le 21 juin 1971, le père Wilfrid Corbeil lançait le catalogue de la collection du Musée d'art de Joliette suivant les conseils de René Huyghe (1906-1997), ancien conservateur au Louvre et membre de l'Académie française, qui l'avait vivement encouragé à documenter les œuvres de cette collection hors norme et à colliger les informations connues à leur sujet. La réalisation de ce premier ouvrage de 291 pages richement illustrées était un exploit pour l'époque. Proposant à la fois une introduction à l'histoire de l'art et un aperçu de la collection de ce tout jeune musée, l'ouvrage témoignait de l'intérêt de son auteur pour la recherche et la documentation, deux fonctions essentielles de tout projet muséal. En 2007, soit quarante ans après la création de la corporation du Musée d'art de Joliette, le ministère de la Culture, des Communications et de la Condition féminine du Québec octroyait au MAJ une subvention pour nous permettre de réaliser le renouvellement de notre exposition permanente. Comment ne pas profiter de cette période de réaménagement pour enfin réactualiser les connaissances et poursuivre les recherches entamées par le père Corbeil en 1971 ? Nous savions qu'après quarante ans les progrès en histoire de l'art nous permettraient d'en arriver à des attributions plus exactes et de faire des découvertes exceptionnelles. C'est ainsi qu'au terme de ces recherches le projet de produire un nouveau catalogue des collections du MAJ a été conçu.

La question centrale de notre projet de renouvellement de l'exposition permanente était comment concilier le passé et le présent, l'ancien et le contemporain dans une collection qui, malgré sa richesse, ne nous per-mettait pas de présenter des accrochages chronologiques autour des jalons

de l'histoire de l'art occidental sans en même temps mettre en évidence les lacunes inhérentes à toute collection. Comment réinterpréter les diverses collections du musée de manière éloquente ? Après nous être penchés sur les œuvres de la collection avec le soutien d'un comité scientifique composé d'historiens de l'art de diverses générations et champs de spécialisation, après avoir documenté, restauré, photographié des centaines de pièces, nous avons retenu pour notre exposition cent vingt-cinq œuvres qui se distinguent soit par leur rareté, leur facture, leur thème ou encore la place qu'elles occupent dans l'histoire de l'art. Nous avons ensuite pris le parti de les faire se côtoyer dans l'exposition permanente sans considération d'époque ou de genre, ce qui à nos yeux permettrait de freiner le visiteur et le forcerait dès lors à mieux découvrir et apprécier les chefs-d'œuvre de notre collection.

Ce vaste projet de recherche sur la collection allait tout naturellement nous amener à fouiller dans l'histoire du Musée, ce qui en retour nous a conduits à vouloir dresser un bilan des années qui s'étaient écoulées depuis sa fondation. Bien des choses s'étaient produites depuis, à commencer par la construction en 1974-1975 d'un édifice voué à la préservation et à l'enrichissement de la collection des Clercs de Saint-Viateur, ce qui permettait d'en assurer le legs aux générations futures. Aujourd'hui, le Musée d'art de Joliette est le seul musée de beaux-arts dans Lanaudière, ainsi que l'un des rares musées hors des grands centres au Québec à avoir maintenu depuis plus de trente-cinq ans un mandat de conservation et de diffusion de l'art contemporain et de l'art ancien autant dans ses acquisitions que dans ses expositions temporaires. Situé aux abords de la rivière L'Assomption, il marque l'entrée d'une ville où la culture et les arts ont toujours eu une place prépondérante. Il nous a donc semblé que le temps était venu de coucher sur papier l'histoire de cette singulière institution. C'est ainsi qu'au lieu du simple guide des collections dont il était question au départ nous avons décidé de tout mettre en œuvre afin de produire un livre qui porterait à la fois sur l'histoire du Musée et sur celle de ses collections.

Pour ce faire, nous avons invité quatre auteures à dresser le portrait de l'institution et de ses collections à travers les faits qui ont marqué leur développement. Dans le premier essai, intitulé « Pour l'amour de l'art : les origines du Musée d'art de Joliette, 1943-1976 », l'historienne de l'art France Trinque relate les événements qui ont mené à la création de la corporation du Musée d'art de Joliette en 1967, puis à la construction du musée sept ans plus tard, tout en s'efforçant au passage d'apporter réponse aux nombreuses interrogations qu'une telle entreprise suscite inévitablement. Comment expliquer la création d'une telle institution à 75 kilomètres de Montréal sans souligner la place importante que la culture et les arts ont toujours occupée dans la région ? Et comment expliquer cet intérêt combiné pour l'art ancien et l'avant-garde, sinon en remontant jusqu'aux origines de la collection du MAJ, au Séminaire de Joliette, et à l'*Exposition des maîtres de la peinture moderne* que le père Corbeil y avait organisée en 1942. L'Histoire nous montrera qu'à travers cette

manifestation le MAJ s'inscrivait déjà de manière éloquente et même tumul-
tueuse dans le développement de l'avant-garde au Québec.

Dans « La suite des choses : l'histoire du Musée d'art de Joliette, de 1976
à aujourd'hui », la conservatrice de l'art contemporain du MAJ Marie-Claude
Landry et l'auteure invitée Magalie Bouthillier reprennent le fil de l'histoire aux
lendemains de l'inauguration du Musée en 1976. Les auteures nous invitent
à suivre, pas à pas, l'évolution de l'institution sous les cinq directeurs qui se
sont succédé à sa tête après le départ à la retraite du père Corbeil. Elles nous
apprennent comment, après des débuts difficiles suivis de deux périodes
de fermeture pour des travaux de réfection et d'agrandissement, le MAJ est
devenu ce qu'il est aujourd'hui : un musée en région ouvert sur le monde,
qui participe pleinement à la vie culturelle de la communauté où il est établi
et dont la taille favorise un rapport intime entre le spectateur et les œuvres
qui sont y présentées, qu'il s'agisse d'œuvres d'hier ou d'aujourd'hui, réalisées
par des artistes de la région, d'ailleurs au pays ou même de l'étranger. Le père
Corbeil souhaitait construire un musée qui serait une cathédrale vouée aux
arts visuels au-delà des modes et des époques, une vision qui sera reprise
par tous ses successeurs. Aussi n'est-il par étonnant que les cimaises du MAJ
aient pu accueillir au fil des ans des œuvres aussi diverses que les tableaux
de Monique Mongeau, Guy Pellerin, Robert Wolfe, Carol Wainio, William
Ronald et Edmund Alleyn, les sculptures de François Morelli, Yoshihiro
Suda, Josée Fafard et Max Boucher, les photographies de Michel Campeau,
Richard-Max Tremblay et Caroline Hayeur, les vidéos de Bill Viola, Kimsooja,
Tacita Dean et Vasco Araújo, les installations de Sylvie Tourangeau, Marie-
Josée Laframboise, Luis Jacob, Oswaldo Maciá et Jennifer Angus, les gravures
de Rembrandt, Jean-François Millet, Horatio Walker et Clarence Gagnon,
sans oublier les expositions d'art africain et d'art de la Pologne de la fin du
XIXᵉ siècle et, tout récemment, celles des œuvres de Jacques Callot, Francisco
Goya, Sophie Jodoin, Chris Marker et Alfredo Jaar.

Qu'à l'origine la collection du Musée ait compté quelque huit cents
œuvres et qu'en ce début de 2012 elle en contienne plus de huit mille est le
résultat de dons venant d'artistes et de collectionneurs passionnés et engagés
ainsi que, plus récemment, d'achats réalisés grâce à des subventions et à un
fonds d'acquisition établi en 2007 grâce à un généreux don de la Fondation
René Malo. Dans son texte « Portrait d'une collection : la collection du Musée
d'art de Joliette, 1943-2012 », l'archiviste des collections du MAJ, Marie-Hélène
Foisy, décrit le développement des différentes collections du Musée depuis le
dépôt des Clercs de Saint-Viateur de Joliette en 1975 jusqu'à aujourd'hui. Ce
texte sert en quelque sorte de préambule au catalogue des œuvres importantes
de notre collection qui suit.

Les cent vingt et une œuvres retenues sont classées par ordre de numéro
d'acquisition (NAC), ce qui permet de retracer le moment de leur entrée dans
la collection du MAJ. Cette façon singulière de présenter les notices va à
l'encontre d'un classement disciplinaire et chronologique conventionnel. Par

contre, elle permet d'offrir un aperçu de la diversité des styles et des objets collectionnés par le MAJ tout au long de son histoire. Objets archéologiques et œuvres d'art européen, canadien et contemporain se trouvent ainsi rassemblés sans aucune division thématique ou temporelle, de manière à rendre compte de la particularité historique de la constitution de notre collection, faisant ainsi écho à l'histoire institutionnelle de l'établissement qui en est l'écrin.

Les œuvres que nous vous présentons sont les témoins d'une collection qui a été bâtie avec patience et détermination au gré des époques et de la vision des différents directeurs qui ont guidé la destinée de l'institution. À vous maintenant d'explorer les collections de ce musée qui a su, à travers le temps, susciter l'engagement de ses employés, de ses administrateurs, des diverses instances gouvernementales, des artistes, des collectionneurs et de son public et qui, dans l'harmonie et le consensus ou dans les débats d'idées, n'a jamais laissé personne indifférent. Comme vous le découvrirez à la lecture des pages qui suivent, le MAJ est bien plus que la somme de ses parties. C'est à la fois un lieu d'histoire, de recherche, de préservation et de contemplation, un acteur culturel impliqué dans sa communauté, un symbole de persévérance et d'effort partagé et, pour certains, un rêve devenu réalité.

Gaëtane Verna
Directrice générale et conservatrice en chef

Le Musée d'art de Joliette, 2009 (Archives du MAJ)

Pour l'amour de l'art
Les origines du Musée d'art de Joliette, 1943–1976

L'histoire du Musée débute un jour de mai 1943 dans la salle académique du Séminaire de Joliette, alors que bon nombre d'anciens et d'amis du Collège assistent à une représentation de la pièce *Le légataire universel* de Jean-François Regnard. À l'entracte, un ancien élève, le Dr Roméo Boucher, invite les spectateurs à acheter des billets pour un tirage dont les bénéfices iront à la fondation d'un musée d'art au Séminaire[1], une initiative venant du clergé et de quelques anciens qui déploraient l'absence d'une galerie d'art à l'école. « C'est pour pallier à [*sic*] cette situation anormale dans un collège comme celui-ci, qu'un groupe d'anciens élèves ont décidé de créer un mouvement pour donner au Séminaire, petit à petit, ce musée artistique dont il a si grandement besoin[2] », peut-on alors lire dans le journal *L'Estudiant*. Toujours en 1943, à la suite de la formation d'un comité chargé de recueillir des fonds[3], les Clercs de Saint-Viateur font l'acquisition de leurs premières toiles d'artistes canadiens, parmi lesquelles figure la célèbre nature morte *Les raisins verts* (cat. 25, p. 132-133) de Paul-Émile Borduas. Une galerie de peintures est alors aménagée pour loger les œuvres, dont le nombre s'accroîtra lentement jusqu'en 1961. Cette année-là, un autre ancien, le chanoine Wilfrid Anthony Tisdell, fait don de sa vaste collection au Musée d'art du Séminaire. Plus d'une centaine d'œuvres européennes viennent alors s'ajouter aux peintures et sculptures canadiennes rassemblées par le père Wilfrid Corbeil, c.s.v., pour former le noyau de la collection du futur Musée d'art de Joliette[4].

Il n'est sans doute pas anodin qu'une telle collection ait vu le jour sous la direction d'une communauté religieuse vouée à l'éducation. Au Québec, en

1943, le fait est même tout à fait exceptionnel[5]. On pourrait aussi penser que rien ne prédisposait une ville comme Joliette à accueillir une telle institution si ce n'est la présence des Clercs de Saint-Viateur, mais ce serait ignorer l'histoire du développement de la région. Ce musée est l'héritage légué par des hommes qui croyaient à la pérennité de leurs entreprises pour les générations futures. D'aucuns estiment, comme l'écrirait sans doute le père Corbeil, qu'un goût pour la culture et un esprit d'avant-garde animaient ceux qui ont fait la petite et la grande histoire des Joliettains et plus particulièrement celle du Musée d'art de Joliette.

Un héritage : une inclination pour la culture

Selon Serge Joyal, l'un des fondateurs du Musée, le « goût du Beau [est] une filiation traditionnelle qui remonte aux premiers jours de l'établissement de nos ancêtres en ce coin de pays[6] ». L'épouse de Barthélemy Joliette, Marie-Charlotte Tarrieu Taillant de Lanaudière (1795-1871), à qui la région doit son nom, était l'une des héritières de cette tradition. Marie-Charlotte appartenait à la noblesse seigneuriale installée en Nouvelle-France depuis 1665. Descendante de Thomas-Xavier Tarieu de La Naudière, enseigne de la compagnie de Saint-Ours dans le régiment de Carignan, elle était l'arrière-arrière-petite-fille de Jean Tarieu de La Nauguière, écuyer du roi Louis XIV en l'élection d'État. Apparentée aux barons de Longueuil, aux familles Chapt de Lacorne, D'Ailleboust et Ramezay, Marie-Charlotte avait hérité de la longue tradition littéraire et musicale propre aux vieilles familles françaises issues de la noblesse de robe et d'épée. Sa tante, Mlle Charlotte-Marguerite (1775-1856), tenait un salon à Québec où l'on pouvait voir tout « le beau monde » de la capitale[7]. Tandis que les pièces de réception de la résidence de sa tante étaient ornées de tableaux français[8], la bibliothèque de sa mère, Suzanne-Antoinette Margane de Lavaltrie (1772-1822), comptait plus de quatre-vingt-dix ouvrages parmi lesquels se trouvaient les œuvres de Molière, Lafontaine, Fontenelle, Boileau et Corneille[9]. Nous ignorons si Marie-Charlotte était douée pour la musique, mais elle devait y être sensible puisqu'un piano se trouvait dans le grand salon du rez-de-chaussée de son manoir en 1850[10]. Enfin, soulignons qu'elle était la cousine du premier romancier canadien-français, Philippe Aubert de Gaspé (1786-1871), dont les *Mémoires* rapportent quelques anecdotes sur l'« oncle Gaspard », le père de Marie-Charlotte[11].

Le raffinement et la culture étaient de toute évidence valorisés par les membres de cette famille. Aussi n'est-il pas étonnant que l'architecture du manoir de Barthélemy et Marie-Charlotte ait été inspirée du style du château du prince Joseph Bonaparte à Philadelphie[12]. Ou encore que le petit-cousin de Marie-Charlotte, Louis-François-George Baby (1832-1906), qui fut dès 1864 conseiller et maire suppléant à Joliette, ait voyagé un peu partout en Europe. Pour parfaire son éducation, il entreprit en 1865 – il avait alors 33 ans – le Grand Tour à la manière des lords anglais du XVIIIe siècle[13]. Un tel voyage d'initiation pour un jeune homme était le privilège d'un milieu

cultivé, d'une élite constituée d'amateurs de peinture, d'hommes de lettres et de collectionneurs qui accordaient une grande valeur à l'art[14]. À son retour au pays, Louis-François-George Baby fut nommé avocat de la Couronne dans le district de Joliette. En 1872, il devint maire de la ville, une fonction qu'il occupera durant deux ans. Cette année-là, il fut également élu député conservateur dans le comté de Joliette, à la suite de quoi il fut ministre du Revenu de 1878 à 1880. Fondateur en 1862 de la Société d'archéologie et de numismatique de Montréal, Louis-François-George Baby était un collectionneur notoire et un bibliophile érudit qui, à la fin de sa vie, allait léguer ses nombreux documents d'archives, livres rares et estampes à la bibliothèque de l'Université de Montréal.

La culture est un héritage, si ce n'est un art de vivre, que les Lanaudière, Lavaltrie, Aubert de Gaspé, Ramezay ou Chapt de Lacorne ont transmis par filiation jusqu'au fin fond des campagnes, qui n'étaient au début de la colonie que des forêts à défricher. Il faudra attendre la fin du XIXe siècle pour observer le développement de l'urbanisation au Québec, lequel sera lié à l'avancée de l'industrialisation et aux initiatives d'entrepreneurs tels que Barthélemy Joliette[15] (1789-1850). Au début du siècle, le notaire Joliette s'était mis à caresser le projet de fonder une ville pour combler le besoin de main-d'œuvre qu'exigeait le bon fonctionnement de son moulin à bois. Pour ce faire, l'ambitieux notaire et son épouse, Marie-Charlotte Tarrieu Taillant de Lanaudière, coseigneuresse de Lavaltrie[16], offrent en 1843 une église, un presbytère et une terre à l'évêque du diocèse, Mgr Ignace Bourget (1799-1885). Trois ans plus tard, soit en 1846, Mme Joliette commande à Antoine Plamondon (1804-1895) un grand tableau représentant son saint patron, *Saint Charles Borromée*[17], pour orner le maître-autel de l'église d'Industrie, la ville au nom évocateur de progrès et d'avant-garde que son mari venait de fonder.

La même année, Barthélemy Joliette fait ériger un collège avec le soutien de sa belle-famille et de Mgr Bourget, qui recrute en France des religieux habilités à diriger un tel établissement. C'est ainsi qu'en 1847 trois Clercs de Saint-Viateur, les frères Étienne Champagneur (1808-1882), Louis Chrétien (1821-1888) et Augustin Fayard (1821-1854), sont envoyés au Canada pour assumer la direction du nouveau collège[18]. Pendant plus d'un siècle, les Clercs de Saint-Viateur dirigeront l'institution, qui, en 1904, sera élevée au rang de séminaire avec la création du diocèse de Joliette. Ayant rapidement acquis une grande renommée dans le domaine de l'éducation au Québec, le Séminaire de Joliette deviendra également un véritable foyer de culture qui fera naître une franche émulation au sein de la population locale.

Dans le domaine des arts, ce sera d'abord la musique qui fera la réputation de Joliette. En 1847, le collège ouvre ses portes au son de la fanfare du frère Joseph-Louis Vadeboncœur, c.s.v., (1831-1896). Un autre Clerc, le père Georges Paul (1845-1876), composera quant à lui de nombreuses œuvres chorales et instrumentales, dont une *Cantate à Barthélemy Joliette*[19]. Dans un article publié dans *L'Actualité joliettaine*, l'abbé François Lanoue rapporte

qu'en 1871 la ville comptait déjà des « orchestres symphoniques, [une] société d'opérette, [un] ensemble de musique de chambre, [des] chorales[20] ». À cette époque, les murs de la grande maison blanche de style néoclassique située sur le boulevard Manseau abritaient une salle de spectacle, la salle de l'Institut d'artisans et association de bibliothèque du village d'Industrie (1857-1909), tandis que la grande salle du Marché fut convertie en théâtre vers 1894.

Cela dit, les arts visuels n'étaient pas en reste. *L'Écho des campagnes* rapporte que, dès l'ouverture du collège, l'on y enseignait l'art du dessin « à tous ceux [qui avaient] une disposition naturelle[21] ». Par ailleurs, entre 1892 et 1894, Ozias Leduc (1864-1955) exécute vingt-trois toiles marouflées à la voûte et aux transepts de la nouvelle cathédrale qui doit remplacer l'église de Barthélemy Joliette, devenue trop exiguë. La commande de l'épouse Joliette, retirée de la première église, reprendra sa place au maître-autel, sous la nouvelle coupole ornée de peintures réalisées par l'abbé Jules-Bernardin Rioux (1835-1921).

Le muséum d'histoire naturelle

Le Collège Joliette a abrité assez rapidement un cabinet d'histoire naturelle. Cette collection d'artefacts et de spécimens, rassemblée à partir de 1870 par les soins du père Joseph Michaud (1822-1902), formera quelques années plus tard la collection du premier musée du Séminaire de Joliette, le muséum d'histoire naturelle. Dans une lettre datant du 1er décembre 1885, le conservateur du muséum, le père Joseph Charlebois, c.s.v., (1853-1929), sollicite l'aide des anciens professeurs et élèves pour constituer un véritable « Musée d'archéologie, d'histoire naturelle et de curiosités[22] ». Les dons recueillis sont aussi étonnants que variés : une relique de Mgr Bourget, des tomahawks, des fossiles, des copies en plâtre des bronzes du Vatican et du British Museum, un morceau de bois de la maison de Jacques Cartier à Saint-Malo, un scarabée trouvé dans le tombeau d'un pharaon, une pomme de terre pétrifiée, une pierre du Vésuve, un rouge-gorge bleu, une mouche blanche, un poulet à deux têtes ou encore des journaux espagnols, un sou du Brésil et des pièces de monnaie mexicaines[23]. En 1905, un don substantiel vient enrichir considérablement le muséum : il s'agit d'une collection de médailles et de monnaies anciennes offerte au Séminaire par le juge Louis-François-George Baby[24].

L'accroissement de la collection est tel qu'en 1909 un renouvellement du mobilier est nécessaire ; quatre ans plus tard, il devient impératif d'acquérir des armoires et des vitrines d'exposition[25]. Enfin, en 1913, le père Louis-Joseph Morin (1869-1931), éminent professeur de sciences, réaménage le fameux cabinet. Vient ensuite le frère Rémi Coulombe (1858-1932), qui restera associé au cabinet du Séminaire pendant de nombreuses années. Conservateur du muséum de 1913 à 1932, il enrichira la collection grâce à sa pratique de taxidermiste. La personnalité originale du frère Coulombe et les anecdotes entourant ses secrètes opérations à l'étage de la grange attiseront la curiosité des élèves qui ne manquaient pas d'être mystifiés par l'art délicat qu'il pratiquait. La collection ne cesse de croître : en 1933, le père Fabien Moisan,

c.s.v., (1896-1981), conservateur du musée, dénombre 12 160 spécimens, alors qu'en 1938 le nouveau conservateur, l'abbé Lucien Gravel (1909-1990), déclare au Bureau des statistiques du ministère du Commerce, de l'Industrie et des Affaires municipales un total de 16 850 artefacts[26]. En novembre 1956, une partie du muséum, qui comprend maintenant 850 animaux naturalisés, est déplacée au Foyer des sciences naturelles, tout près du collège. La collection des spécimens de sciences naturelles est alors confiée au frère Léo Brassard[27], c.s.v., (1925-2006) jusqu'à ce qu'il quitte ses fonctions d'éducateur en 1962. À cette époque, le muséum n'était cependant déjà plus qu'un souvenir. En 1957, l'ensemble de la collection historique avait dû être remisé à la suite d'un incendie dans l'aile où elle logeait. Le vieux musée avait alors pris ni plus ni moins le chemin des oubliettes.

Une galerie de peintures au Séminaire

Aux éducateurs de la Congrégation des Clercs de Saint-Viateur, qui étaient animés par la recherche de l'excellence, viendra se joindre, dans la première moitié du XXe siècle, un professorat d'intellectuels et de visionnaires qui fera la réputation du Séminaire tant dans les domaines des sciences, du théâtre et de la musique que dans celui des arts visuels. L'histoire du Musée d'art de Joliette est rattachée à l'inébranlable détermination de l'un de ces professeurs, le père Wilfrid Corbeil, c.s.v., (1893-1979). Homme-orchestre aux talents multiples, ce peintre, architecte, décorateur, restaurateur et organiste appartenait à ce groupe d'« artistes-professeurs[28] » qui allaient contribuer au rayonnement du Séminaire : Lucien Bellemare, c.s.v., (1909-1984), Max Boucher, c.s.v., (1918-1975), Rolland Brunelle, c.s.v., (1911-2004) et Fernand Lindsay, c.s.v., (1928-2009)[29]. Professeur des classes de lettres, préfet des études puis assistant-supérieur, régisseur de la salle académique, responsable des « mécanos[30] » et président de la Société des amis du Séminaire, le père Corbeil dirigera également le journal *L'Estudiant* et fondera le groupe d'art sacré Le Retable avec l'abbé André Lecoutey (1889-1974). Pour plusieurs séminaristes, le père Corbeil était un modèle. Dans son ouvrage intitulé *Sur un état actuel de la peinture canadienne*, Maurice Gagnon le qualifie d'« éveilleur[31] » dans le domaine des arts. Ce portrait serait cependant bien incomplet si l'on omettait de mentionner que le père Corbeil était également un hardi polémiste dont la témérité frisait parfois l'insolence, un esprit libre et indépendant qui n'avait, semble-t-il, peur de rien ni de personne.

Au début des années 1930, le père Corbeil a l'idée audacieuse de créer un studio de dessin et de peinture dans un collège de garçons. Très tôt, le maître organise des expositions annuelles des travaux des étudiants pour le public joliettain. Il commence également à inviter des peintres connus du milieu montréalais à venir exposer leurs œuvres sur les cimaises du grand parloir. Ce sera lors de l'une de ces expositions, la fameuse *Exposition des maîtres de la peinture moderne* de 1942, que la première œuvre automatiste de Paul-Émile Borduas (1905-1960) sera présentée au public[32]. Cette toile réalisée

par celui qui deviendra l'une des figures emblématiques de l'art abstrait au Québec s'intitule *Abstraction verte*[33]. Borduas déclarera plus tard qu'il devait «beaucoup à cette exposition de Joliette, à la liberté d'y accrocher sans discussions les dernières toiles[34]». En plus des tableaux de Borduas, l'exposition regroupait des œuvres d'Alfred Pellan (1906-1988), de John Lyman (1886-1967), de Louise Gadbois (1896-1985), de Marc-Aurèle Fortin (1888-1970) et de Goodridge Roberts (1904-1974), des artistes qui étaient rattachés à l'École du meuble de Montréal ou à la Société d'art contemporain fondée en 1939. Aujourd'hui encore, il peut paraître étonnant qu'au début des années 1940 un événement artistique si prodigieux ait eu lieu à Joliette, qui plus est dans une école dirigée par une congrégation religieuse. Cette exposition était sans précédent et, comme le précisera son organisateur, «l'impact [de l'exposition] fut d'importance qui, délaissant les cadres habituels de la ville, se produisait tout bonnement aux champs[35]». Il ne fait aucun doute que cet événement a grandement contribué à précipiter la réalisation d'un autre projet, non moins audacieux, que plusieurs anciens chérissaient pour leur *alma mater* : la création d'un musée d'art dans l'enceinte du Séminaire.

Avec l'aide de quelques confrères et anciens élèves, le père Corbeil fonde en 1943 le Musée d'art du Séminaire afin de permettre aux élèves d'avoir accès à une collection d'œuvres d'art de qualité. À l'origine, la collection ne compte que huit œuvres d'artistes canadiens. Commence dès lors l'acquisition annuelle d'œuvres contemporaines au profit de la Congrégation. C'est avec la précieuse assistance du Dr Max Stern (1904-1987) de la Dominion Gallery à Montréal que le père Corbeil et le père Étienne Marion, c.s.v., (1909-1975) s'assurent d'acquérir les «toiles les plus représentatives de l'art canadien[36]». La nouvelle collection s'enrichit également grâce à des dons, notamment ceux des artistes exposés au Séminaire qui, à la fin de leur exposition, offraient une toile au Musée. Des visites en France et en Italie en 1950 permettent en outre au père Corbeil d'augmenter la collection de différentes pièces anciennes. L'abbé François Lanoue (1918-2010), son compagnon de voyage, racontera que «l'idée lui [le père Corbeil] en était venue alors que nous faisions les antiquaires à Paris où les prix nous semblaient plus que dérisoires[37]». C'est ainsi que le père Corbeil se procurera chez l'antiquaire Charles Joret, à Paris, un chapiteau en marbre des Pyrénées datant du XIIe siècle. Lors d'un séjour en Italie, en juillet de la même année, il achètera par l'entremise d'un chanoine de Latran une huile sur bois de la Renaissance dépeignant une *Vierge allaitant son Enfant* de même qu'une *Madone à l'Enfant* du XVIIe siècle.

Le « nouveau » musée d'art sacré

Onze ans après le voyage du père Corbeil en Europe, un don de plus d'une centaine d'œuvres d'art européennes viendra augmenter la collection des Clercs de Saint-Viateur et modifier l'orientation du collectionnement initial. En effet, en 1961, le chanoine Wilfrid Tisdell (1890-1975), curé de Winchendon au Massachusetts depuis 1921, confie sa collection d'œuvres européennes aux

soins du père Wilfrid Corbeil, alors conservateur de la galerie de peintures du Séminaire. Le chanoine, né au Massachusetts d'une mère canadienne française, était entré comme séminariste au Collège de Joliette et y avait poursuivi des études de philosophie et de théologie de 1915 à 1921. On sait que, pendant ses six années au collège, le jeune homme a enseigné l'anglais aux séminaristes francophones pour régler les frais de sa scolarité. C'est à cette époque qu'il a fait la connaissance du père Corbeil, se liant alors d'amitié avec celui qui deviendra plus tard un fervent défenseur de sa collection d'œuvres d'art.

Dans un hommage posthume rédigé en 1975, l'honorable Serge Joyal racontera comment la collection du chanoine s'est constituée :

> Chercheur infatigable, il avait eu la main heureuse en achetant pour $5 000.00 d'un ordre religieux de Concord, Mass., une cinquantaine de tableaux dont la vente d'un seul lui rapporta dix fois le prix payé, lui laissant un montant important pour augmenter sa collection. Connu de la plupart des antiquaires de New York et de Boston, sollicité par les directeurs de musées américains, en relation avec les grandes familles américaines, Vanderbilt et Hearst, il rassembla dans son imposant presbytère et dans sa maison de campagne une importante collection de pièces les plus diverses : sarcophage étrusque, stèle romaine, bois du moyen âge, mobilier de la Renaissance et du XVIIIe siècle, tableaux, cuivres, émaux, ivoire[38].

Lorsqu'en 1959 le chanoine Tisdell songe à se départir de sa collection, il en fait part tout naturellement aux Clercs de Saint-Viateur. Conscient de l'importance de cette précieuse collection pour la communauté de Joliette, le supérieur du Séminaire s'efforce avec les membres du conseil, le père Corbeil et le père Denis Périgord, c.s.v., (1913-1989), de trouver un arrangement avec le chanoine, car l'institution se trouve dans l'impossibilité d'honorer son offre de vente. Le 27 mai 1960, le supérieur Gaston Bibeau, c.s.v., (1918-2009), le père Corbeil et le chanoine Tisdell signent un accord grâce à une subvention de 50 000 $ que le député de Joliette, Antonio Barrette (1899-1968), alors premier ministre du Québec, avait accordée aux Clercs[39]. Cette subvention va leur permettre de verser une rente viagère au chanoine Tisdell en échange du don de sa collection[40].

Cette fabuleuse acquisition comprend une sculpture sur bois géminée, *Vierge de l'Apocalypse et sainte Anne trinitaire* (cat. 3, p. 86-87), œuvre très rare provenant d'un atelier d'Ulm en Allemagne, des toiles de grande qualité dont un tableau octogonal dépeignant *Le Précurseur* de même qu'un bronze d'Auguste Rodin (1840-1917) représentant la *Tête de saint Jean-Baptiste sur un plat* (cat. 7, p. 94-95). La collection Tisdell donnera d'emblée une spécificité au nouveau musée : son caractère religieux invitera, tant par le volume des pièces que par leur qualité, à en faire un musée d'« art sacré ». Par ailleurs, les changements imposés à la liturgie catholique par le concile de Vatican II (1962-1965) ne tarderont pas à avoir des effets dévastateurs sur le patrimoine religieux. En effet, pour répondre aux exigences de simplicité

de la nouvelle liturgie et de renouveau de l'art sacré, le clergé et les fabriques se voient dans l'obligation de dépouiller les églises et les chapelles de leur décor et de leur mobilier liturgique. Ainsi, dans les années 1960, des décors intérieurs complets d'églises se retrouvent entreposés dans des hangars ou, au mieux, entassés chez des antiquaires qui vont jusqu'à brader le chandelier pascal. Le père Corbeil conçoit alors l'idée d'une collection d'art sacré pour son musée et commence à ratisser le Québec pour sauver les œuvres d'art et les éléments architecturaux qui ornaient les églises d'antan. C'est ainsi que, grâce à l'inestimable collection Tisdell qui donnait au musée sa vocation particulière, le nouveau musée a principalement cherché à acquérir des pièces d'art sacré canadiennes et européennes, devenant ainsi l'ultime refuge d'un patrimoine en péril.

Le nouveau musée du Séminaire sera inauguré le 18 mai 1961 en présence du directeur de la Galerie nationale du Canada, Charles Fraser Comfort (1900-1994), qui avait été invité à présider la cérémonie. Le nouveau musée était logé dans l'aile Beaudry du Séminaire, le long du grand hall d'entrée. Les toiles canadiennes étaient accrochées dans la bibliothèque. Les grands parloirs ne suffisant plus depuis l'arrivée de la collection Tisdell, de nouvelles salles avaient dû être aménagées pour recevoir les dernières acquisitions. La nécessité de reloger la collection dans des locaux plus appropriés allait bientôt s'imposer.

Le Musée d'art de Joliette

À l'été 1965, le père Corbeil fait la rencontre d'un jeune bachelier ès art du nom de Serge Joyal. Le jeune homme de vingt ans, qui préparait alors sa licence en droit[41], venait d'acquérir la maison Antoine-Lacombe à Saint-Charles-Borromée, qu'il souhaitait restaurer dans le respect de la tradition[42]. Le père Corbeil voulait la reproduire en peinture. Leur première conversation portera inévitablement sur la restauration et sur l'art, deux sujets qui passionnaient le jeune homme.

Quelques mois après avoir fait sa connaissance, le père Corbeil confie à son nouvel ami que la collection du Séminaire risque d'être vendue et de quitter Joliette si l'on ne trouve pas un lieu pour la loger. Les deux hommes se voient régulièrement avec l'abbé François Lanoue et le père Étienne Marion au repas dominical chez Me Jacques Dugas[43] (1927-2005), un grand ami du père Corbeil. C'est lors de ces rencontres que le projet de construire un musée à Joliette verra le jour. Serge Joyal, qui avait entrepris entre-temps sa cléricature dans le cabinet de Me Dugas à Joliette, remet au père Corbeil un billet de cinq dollars en lui suggérant d'ouvrir un compte en banque au nom du « Musée d'art de Joliette[44] » et l'invite à réaliser une maquette de l'édifice avec du carton[45]. Ils se proposent également de faire un appel à souscription auprès de leurs parents et amis, puis bientôt du public.

En 1966, un programme d'aide de la Commission du Centenaire de la Confédération permet à plusieurs villes du Québec de bâtir leur propre centre

culturel. C'était l'occasion d'obtenir des appuis financiers pour la construction d'un lieu qui abriterait la collection. Or, malgré le fait que les Clercs de Saint-Viateur tentaient de se départir de leurs institutions, la Ville de Joliette ne prit pas d'initiative formelle en ce sens, si bien que la possibilité de se doter d'un centre culturel pouvant abriter un musée ne fut pas envisagée par les autorités de l'époque.

Les Clercs de Saint-Viateur décident en 1966 de remettre la gestion du musée à un organisme chargé d'en assurer la promotion. Aussitôt formé, l'organisme juge nécessaire de créer une corporation afin de donner une plus grande autonomie administrative et financière au nouveau musée d'art du Séminaire. La corporation sera composée du juge Jacques Dugas, de Jacques-Alfred Desormiers (1921-1981), secrétaire de la Ville de Joliette, de Serge Joyal et du père Corbeil. Le 27 décembre 1966, une requête est déposée auprès du Service des Compagnies du Secrétariat de la province pour la constitution d'une corporation laïque sous le nom de Musée d'art de Joliette. La requête est approuvée le 10 janvier 1967 et les lettres patentes sont enregistrées trois semaines plus tard. Le 31 janvier 1967, le Musée du Séminaire devient le Musée d'art de Joliette.

Le comité forme très tôt le projet d'inventorier les œuvres de la collection et d'en publier le catalogue pour faire connaître et promouvoir le Musée d'art de Joliette. Depuis quelques années déjà, le père Corbeil invitait des spécialistes et des conservateurs chevronnés à en examiner les différentes pièces anciennes, anonymes pour la plupart, et à donner leur avis sur celles-ci. Un travail de recherche était entamé depuis le début des années 1960. Après avoir fait appel au professeur Philippe Verdier de l'Université de Montréal et au marchand Max Y. Klein, le père Corbeil, muni de photographies des pièces qu'il souhaite faire expertiser, rencontre en 1966 des conservateurs du musée du Louvre. En 1967, la visite au musée du Séminaire de l'ancien conservateur en chef du Louvre, René Huygue (1906-1997), en présence de Georges-Émile Lapalme, l'ancien ministre des Affaires culturelles, de Me Jacques Dugas et de Serge Joyal, confère un certain prestige à l'entreprise et confirme la nécessité de rédiger un catalogue.

Cependant, il est de plus en plus urgent de loger la collection dans un lieu adéquat. La création des cégeps en 1968, à la suite de la publication du rapport Parent[46] quatre ans plus tôt, allège la tâche d'enseignement des Clercs de Saint-Viateur en leur retirant les classes collégiales. Par conséquent, le cours classique disparaît et l'édifice communément appelé le Séminaire passe aux mains du ministre de l'Éducation[47]. C'est dans ces circonstances que le nouveau musée s'installe, en 1969, dans les locaux du Centre de réflexion chrétienne, l'ancien Scolasticat Saint-Charles, situé rue Base-de-Roc (fig. 1 et 2, p. 34).

L'inauguration du musée au Scolasticat a lieu le 18 mai 1969, en présence du chanoine Tisdell, de l'élite joliettaine et de l'honorable Marcel Masse, qui

préside la cérémonie. Ce sera l'occasion pour le père Corbeil de réitérer son souhait d'obtenir une aide gouvernementale :

> Dans l'organisation des Centres culturels que le Gouvernement de la Province met actuellement sur pied, nous prions son représentant qui nous honore de sa présence de lui faire part de nos besoins et de nos projets. En lançant un appel à tous ceux qui auraient la générosité de nous aider, je croirais mécontenter les anciens du Séminaire, nos amis et ceux de l'Hôtel de Ville, si je ne leur rappelais pas que leur sympathie et leur aide financière nous seraient d'un précieux secours dans l'œuvre éminemment culturelle que nous poursuivons[48].

À la fin des années 1960, la collection, qui ne cesse de s'accroître, compte approximativement quatre cents œuvres européennes, une centaine de toiles canadiennes et un ensemble de pièces d'art sacré du Québec. En octobre 1969, le père Maxime Ducharme, c.s.v., est désigné par le supérieur provincial au poste d'assistant conservateur du Musée d'art. Il se voit alors chargé « de l'identification des pièces du Musée[49] » et doit assister le père Corbeil dans la rédaction définitive du catalogue, dont le manuscrit fait plus d'une centaine de pages[50]. L'année suivante, c'est au tour du frère Georges Héroux (1900-1980) de collaborer à l'achèvement du texte du catalogue.

Trois ans après son incorporation, le Musée d'art de Joliette compte une majorité de laïcs parmi ses membres. Le père Wilfrid Corbeil est président de la Corporation, Mes Dugas et Joyal sont premier et second vice-présidents, le frère Roger Allard, c.s.v., (1912-2002) est trésorier et le secrétaire général de la Ville de Joliette, Jacques-Alfred Desormiers, secrétaire. La corporation du Musée et les Clercs de Saint-Viateur vont rapidement conclure une entente pour assurer la pérennité de la collection. Le juge Dugas et Me Joyal parviennent à convaincre le supérieur provincial, Norbert Fournier, c.s.v., (1923-2004), du bien-fondé « de confier, par un prêt formel à long terme, toute la collection à la nouvelle corporation du Musée[51] ». Lors d'une réunion du conseil provincial tenue le 24 octobre 1970, les Clercs de Saint-Viateur de Joliette se déclarent disposés à déposer « entre les mains de la Corporation "Le Musée d'Art de Joliette" la collection Tisdell, la collection Corbeil et tous les autres objets faisant partie du Musée d'art des Clercs de Saint-Viateur de Joliette », et ce, « pour une période de quatre-vingt-dix-neuf ans, à charge par le Musée d'art de Joliette, de conserver cette collection et de la remettre à l'expiration de la période[52] ».

Le catalogue reste toujours une préoccupation. En mai 1970, un rapport du supérieur provincial signale que le père Corbeil cherche à obtenir, par l'entremise du député Roch Lasalle, des fonds pour sa publication. Après avoir engagé ses propres deniers (1 300 $) et reçu un cadeau en argent de son ami le Dr Gérard Hébert de Montréal, le père Corbeil obtient enfin l'aide du Conseil des Arts du Canada et de la Société Saint-Jean-Baptiste pour mener son projet à terme. Le 15 juin 1971, l'impression du catalogue du Musée d'art

Figure 1

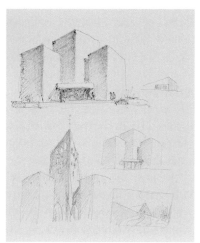

Figure 2

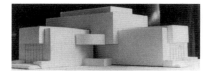

Figure 3

Figure 4

Figures 1 et 2
Vues du Musée d'art
de Joliette dans
l'ancien Scolasticat
Saint-Charles
1969
Archives du MAJ

Figure 3
Wilfrid Corbeil, c.s.v.
Maquette du musée
Archives du MAJ

Figure 4
Wilfrid Corbeil, c.s.v.
Esquisse du musée
Encre
Archives du MAJ

de Joliette est achevée à Montréal par Thérien Frères. L'ouvrage fait 291 pages
et comprend de nombreuses reproductions en noir et blanc ainsi que douze
planches couleur. Six jours plus tard, le lancement réunit « plus de 350 amateurs
de belles choses, des citoyens de Joliette et des environs et des invités venus
d'un peu partout[53] ». Une première maquette du projet de construction du
musée sera exposée au public à cette occasion[54].

Cet été-là, le père Corbeil écrit un article décrivant les plus belles pièces
du Musée dans la revue *Vie des Arts*[55]. La publication du catalogue assure un
large rayonnement à la collection. Un compte rendu de Raymond Vézina,
professeur d'histoire de l'art moderne à l'Université Laval, paru dans la
Revue d'histoire de l'Amérique française, félicite « l'auteur de ce beau travail
de recherche destiné à la fois aux chercheurs et au public[56] ». Benoît Lacroix
signe un article dans *Le Devoir* du 14 septembre 1971 consacré au catalogue
du père Corbeil, dans lequel il écrit que

> *Le Musée d'art de Joliette* de Wilfrid Corbeil, c.s.v., est la codification et l'inventaire
> systématique d'une collection privée qui appellera de plus en plus notre admiration
> et notre soutien. Lancé discrètement au début de l'été, sans nom d'éditeur bien
> qu'imprimé chez Thérien et Frères, ce catalogue nous met en face d'un phénomène
> culturel, fréquent en Amérique du Nord, surtout aux États-Unis, et dont on ne
> saurait assez dire l'importance pour l'avenir des arts et de la culture au Québec[57].

En décembre de la même année, Réjean Olivier écrit que ce livre est un
« catalogue de grande classe, […], qui fait briller Joliette et toute la région dans
les musées un peu partout à travers le monde. Le Père Corbeil me disait que
déjà plusieurs musées, même étrangers, ont fait une demande pour obtenir
le-dit catalogue[58]… ». Le public, les conservateurs de musée, les autorités
gouvernementales ne peuvent plus ignorer l'existence de la collection. Le
premier objectif du comité est atteint.

Me Joyal entreprend alors des démarches auprès des gouvernements fédé-
ral et provincial pour obtenir des octrois de fonctionnement et de construction.
De fonctionnement, car la Corporation pourrait ainsi « assumer les charges
de transport et d'installation des nouvelles œuvres[59] », voire verser un loyer à
la Communauté pour l'occupation des locaux rue Base-de-Roc. De construc-
tion également, car le projet de bâtir un édifice consacré à la conservation de
la collection est plus que jamais la solution envisagée par les membres de la
Corporation. Cela devient d'autant plus urgent que, le 9 août 1971, une lettre
du supérieur provincial, Norbert Fournier, avise le juge Dugas que le conseil
d'administration des Clercs de Saint-Viateur de Joliette a autorisé la vente de
l'immeuble où loge la collection.

Lors de la séance du conseil du 21 septembre 1971, Me Joyal fait état des
différentes démarches effectuées avec le père Corbeil auprès des autorités
gouvernementales pour le projet de construction du musée. On apprend alors
que, dès le mois de septembre 1970, les deux hommes ont frappé à la porte

du Secrétariat d'État du Canada et du ministère des Affaires culturelles du Québec pour découvrir que «les Musées n'avaient pas encore été reconnus comme agents de la culture[60]». Ne perdant pas courage, ils retournent à Ottawa et s'entretiennent avec Jean Marchand, alors ministre de l'Expansion économique régionale, sans plus de résultat. Après l'échec de ces premières tentatives, un nouveau revers les attend au ministère de la Main-d'œuvre et de l'Immigration. En désespoir de cause, ils se tournent alors vers le ministère de l'Éducation du Québec, qui n'accordera pas plus d'intérêt à leur projet que les autres instances auxquelles ils s'étaient déjà adressés.

En janvier 1972, les deux promoteurs font une nouvelle tentative à Ottawa auprès de Benoît Côté au Secrétariat d'État aux Affaires extérieures. Ce dernier les invite à patienter encore jusqu'à l'annonce de la nouvelle politique sur les musées. Au printemps de cette année-là, le secrétaire d'État, Gérard Pelletier (1919-1997), présente une politique pour la survivance des musées privés dans laquelle le Musée d'art de Joliette figure comme un modèle exemplaire[61]. Selon Serge Joyal, «le Musée de Joliette [s'était inscrit] en tête de liste et à travers d'interminables sessions [avait réussi] à convaincre les fonctionnaires que cette collection était importante et qu'il fallait en assurer la sauvegarde dans ce coin de pays[62]».

Ottawa et Québec s'engageront enfin à fournir des fonds pour la construction d'un édifice[63]. Cependant, la Corporation ne pourra obtenir de subvention du gouvernement fédéral qu'à la condition que l'entreprise privée et la communauté régionale s'impliquent dans le projet. À cette époque, le Musée avait déjà quelques acquis : le terrain, à l'emplacement même où le village de l'Industrie avait été construit en 1823, était offert par la Ville de Joliette, tandis que le ministère des Affaires culturelles était disposé à payer les frais d'entretien de l'édifice et que l'entreprise privée s'engageait à fournir les matériaux au prix coûtant. Cela ne suffisait pas. Deux initiatives seront alors mises en œuvre pour montrer l'appui de la communauté. D'abord, des représentants du milieu des affaires, du secteur touristique, de la mairie de Joliette, de la commission scolaire et du cégep seront invités à siéger au conseil d'administration du Musée. Ensuite, une campagne de financement sera lancée avec l'aide de l'abbé François Lanoue en mai 1973.

Le 15 mai 1973, l'abbé Lanoue écrit à ses confrères pour solliciter leur contribution en rappelant aux anciens l'inclination pour les arts que l'enseignement des Clercs de Saint-Viateur leur a transmis[64]. Cinq jours plus tard, le père Corbeil signe une lettre sollicitant l'appui des Joliettains, dans laquelle il signale que «la construction projetée vise à doter Joliette d'un véritable Centre culturel régional, avec salles d'expositions permanentes, bibliothèque, auditorium (200 places) pour concerts, conférences, films et pièces de théâtre, salles de réceptions et d'expositions itinérantes[65]». Ce projet ne correspondait sans doute pas à la vision que le conservateur avait du futur musée au départ, mais il avait le mérite de pouvoir rallier l'ensemble de la population. Parallèlement, les organisateurs de la campagne dressent la liste

des sociétés privées de Joliette et retournent, maquette sous le bras, catalogue à la main, défendre leur projet. Leur message est clair : « Sans musée Joliette ne serait pas capitale culturelle. Un musée, c'est le rendez-vous du tourisme et des trois âges[66]. » Pendant la campagne, le *Joliette Journal* publie le nom des « corporations, des commerces, industries et particuliers[67] » qui, chaque semaine, s'ajoutent à la liste des souscripteurs et deviennent ainsi membres de la corporation du Musée d'art de Joliette. C'est ainsi que, après seulement trois mois, la Corporation réussira à amasser 100 000 $[68].

La campagne de souscription avait été officiellement lancée auprès du public le 20 mai 1973, au cours d'une cérémonie à laquelle assistaient près d'une centaine de personnes et où avait été dévoilée la maquette du futur musée (fig. 3, p. 34) conçue par le père Corbeil[69]. À l'origine, ce dernier avait voulu créer un édifice dont les volumes étaient inspirés de ceux d'une cathédrale (fig. 4, p. 34). Au fil des ébauches, il allait épurer son projet et s'orienter vers une architecture de style international et des volumes basés sur le principe du nombre d'or suivant les travaux du Corbusier (fig. 5 et 6, p. 38). L'édifice, qu'il qualifiera d'« abstraction architecturale[70] », sera composé de cubes « de béton, sévère sans doute, clos de toutes parts contre le soleil et le vagabondage[71] ». Voulant parer aux critiques, son créateur tiendra à préciser que « sa beauté formelle, soit dit sans équivoque, [sera] donc tout intérieure[72] ».

Les plans du musée seront dessinés par Jacques et Julien Perreault à partir de la maquette du père Corbeil remaniée et modifiée pour répondre aux critères des architectes du ministère des Affaires culturelles. Ces plans sont trouvés définitifs et signés par Jean Dubeau, architecte de Joliette, le 22 avril 1974. Avant le début des travaux, le père Corbeil et Me Joyal signent un bail emphytéotique avec « la cité de Joliette », représentée par le maire Roland Rivest et le secrétaire Jacques-Alfred Desormiers, devant le notaire Jacques Roy. Ce bail stipule que la Corporation loue à la ville « un emplacement », moyennant un dollar par année, où sera construit le Musée d'art de Joliette. En retour, il est convenu que le bâtiment ne devra jamais servir à d'autres fins et que la valeur de la collection ne devra jamais être moindre que sa valeur initiale.

En dépit de quelques retards dans l'échéancier, le musée est officiellement mis en chantier au matin du 26 août 1974. La première pelletée de terre est levée par Robert Quenneville (1921-1989), député de Joliette et ministre d'État responsable de l'Office du développement de l'est du Québec. En janvier 1975, le père Corbeil publie dans le *Joliette Journal* un texte qui s'apparente à un état des travaux en cours. Il écrit que le musée a déjà « pris forme ; en dépit de la saison froide, il va éclore bientôt dans l'achèvement de sa projection dans l'espace, à mesure qu'on va le débarrasser de son coffrage de bois[73] ». Il rapporte également que les travaux d'excavation ont fait remonter « à la surface un énorme caillou, laissé là, sans doute, par le passage des glaciers

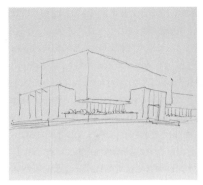

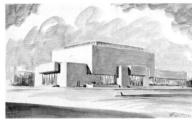

Figure 6

Figure 5

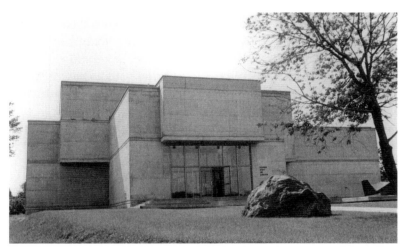

Figure 7

Figure 5
Wilfrid Corbeil, c.s.v.
Esquisse du musée
Encre
Archives du MAJ

Figure 6
Wilfrid Corbeil, c.s.v.
Esquisse du musée
Gouache
Archives du MAJ

Figure 7
Vue de la façade
du Musée d'art
de Joliette
1976
Archives du MAJ

de la préhistoire[74] ». Cette grosse pierre est toujours en place aujourd'hui en face de l'édifice (fig. 7).

Pendant l'automne 1975, la collection est déplacée dans sa nouvelle demeure par des amis du père Corbeil[75]. Le 23 décembre, les Clercs de Saint-Viateur officialisent le dépôt de leur collection en signant avec la Corporation une convention d'une durée de 99 ans. À la même époque, le Musée obtient son accréditation à titre d'institution muséale, ce qui permet d'assurer sa pérennité. « Au cours de l'exercice financier de 1974-1975 du ministère des Affaires culturelles, naît le concept d'ensemble de musées accrédités. Le Musée d'art de Joliette répondant dès lors aux normes du ministère, sa survivance devenait assurée par l'accès aux subventions[76]. »

Le Musée d'art de Joliette est enfin inauguré le 25 janvier 1976 en présence de l'honorable Jeanne Sauvé, ministre des Communications du Canada, de M. Robert Quenneville, ministre du Revenu du Québec, de M. Roland Rivest, maire de Joliette, de membres de la Chambre des Communes ainsi que de représentants du ministère des Affaires culturelles et du Secrétariat d'État du Canada. Les membres de la corporation du Musée et leurs collaborateurs avaient réalisé leur mission : ils avaient réussi à sauver une collection remarquable et à lui donner pour domicile un musée nouvellement construit, dotant au passage la ville de Joliette d'une institution culturelle d'envergure dont le rayonnement ne cesse, encore aujourd'hui, de s'étendre. Pour le père Corbeil et ses collègues du Séminaire, ce musée représentait la consécration des efforts qu'ils avaient déployés pendant de nombreuses années afin de rendre les arts visuels accessibles à tous. Le Musée d'art de Joliette se dresse aujourd'hui comme un témoignage de leur persévérance et de cet amour de l'art qu'ils ont voulu partager.

France Trinque
Chargée de projet et conservatrice
au renouvellement des expositions permanentes

Notes

1 _____ Wilfrid Corbeil, « La genèse d'un musée », dans Michel Huard, *Polémiques, art et sacré : recueil de textes choisis de Wilfrid Corbeil*, Joliette, Musée d'art de Joliette, 1990, p. 164-165. **2** _____ « Un musée d'art au Séminaire », *L'Estudiant*, vol. 7, n° 5, mai-juin 1943, p. 6. **3** _____ Les membres de ce comité étaient

Mᵍʳ A.-V. Piette, P.A., curé de Saint-Stanislas de Montréal, président d'honneur, l'abbé Florimond L'Heureux, curé de Saint-Vincent-Ferrier de Montréal, vice-président d'honneur, et le Dʳ Roméo Boucher, président d'office, auxquels se joignaient différents membres tels que le père Corbeil, c.s.v., préfet des études au Séminaire, M. Chs.-Ed. Majeau, maire de l'Épiphanie et M. Paul Brien de Joliette (*ibid.*). **4**_____ Voir le texte de François Lanoue sur le Musée d'art de Joliette dans *Joliette-De Lanaudière. Fragments d'histoire*, Joliette, F. Lanoue, 1977, p. 171-173. **5**_____ Voir Maurice Gagnon, *Sur un état actuel de la peinture canadienne*, Montréal, Société des éditions Pascal, 1945, p. 48. **6**_____ Serge Joyal, « À l'inauguration du Musée dimanche dernier… », *Joliette Journal*, 28 janvier 1976, p. 4. **7**_____ Pierre-Georges Roy, *La famille Tarieu de Lanaudière*, Lévis, s. n., 1922, p. 186. **8**_____ Serge Joyal a acquis dans le commerce un tableau de l'École de Fontainebleau intitulé *La poursuite d'Abraham* ayant appartenu à la famille Lanaudière de Québec (communication écrite du sénateur Joyal en novembre 2009). **9**_____ Inventaire de la succession de Madame de Lanaudière le 13 mai 1822, cité par Joyal dans « À l'inauguration du Musée dimanche dernier… », p. 4. **10**_____ Serge Joyal, « Le "Manoir" de Joliette, ce qu'il était en 1850… », Billet d'Ottawa, *Joliette Journal*, 9 juillet 1975, p. 4. Le manoir se trouvait à l'emplacement actuel de l'école Les Mélèzes, rue de Lanaudière à Joliette. **11**_____ Philippe Aubert de Gaspé, *Mémoires*, Québec, N. S. Hardy, 1885, p. 117-120. **12**_____ Voir Antoine Bernard, *Les Clercs de Saint-Viateur au Canada, le premier demi-siècle 1847 à 1897*, Montréal, Les Clercs de Saint-Viateur, 1947, p. 71. Il ne reste aujourd'hui aucun vestige de ce manoir qui fut détruit par un incendie en 1935. **13**_____ Voyage dans les pays d'Europe effectué par les jeunes *gentlemen* anglais aux xvııᵉ et xvıııᵉ siècles pour parfaire leur connaissance de la politique et des arts. Le but du voyage était non pas de découvrir d'autres horizons, ni de se forger une opinion personnelle, mais de visiter les monuments incontournables, de voir les chefs-d'œuvre de l'art que tout jeune homme qui se respecte se devait d'avoir vus. **14**_____ Valérie E. Kirkman et Hervé Gagnon, *Louis-François-George Baby, un bourgeois canadien-français du xıxᵉ siècle (1832-1906)*, Sherbrooke, GGC éditions, 2001, p. 67. **15**_____ Voir Bernard, p. 58-82, Lanoue, *Joliette-De Lanaudière. Fragments d'histoire*, p. 9-11, et Alphonse-Charles Dugas, *Gerbes de souvenirs ou Mémoires, épisodes, anecdotes et réminiscences du Collège Joliette*, t. I, Montréal, Arbour et Dupont, 1914, p. 273-290 et 291-311. **16**_____ Marie-Charlotte était co-seigneuresse avec sa sœur Antoinette et son frère Pierre-Paul. Voir Jean-Claude Robert, « Un seigneur entrepreneur, Barthélemy Joliette, et la fondation du village d'Industrie (Joliette), 1822-1850 », *Revue d'histoire de l'Amérique française*, vol. 26, nᵒ 3, 1972, p. 375-395. **17**_____ Il s'agit d'une copie d'après la toile *Saint Charles Borromée et les pestiférés de Milan* de Pierre Mignard (1612-1695), conservée au Musée des beaux-arts de Caen. **18**_____ Bernard, p. 89. **19**_____ Raymond Locat, *La tradition musicale à Joliette : 150 ans d'histoire*, Joliette, s. n., 1993, p. 32 et 50. **20**_____ François Lanoue, « Le Musée d'art de Joliette », *L'Actualité joliettaine*, novembre 1974, p. 11. **21**_____ *Ibid.*, p. 28. **22**_____ Archives des Clercs de Saint-Viateur, Collège Joliette, nᵒ 2, lettre de J. Charlebois, ptre, c.s.v., adressée aux anciens professeurs et élèves, en date du 1ᵉʳ décembre 1885. **23**_____ Voir la rubrique « Dons faits au Musée » dans *Collège Joliette*, sous la direction des c.s.v., Joliette, 1891-1904, puis dans *Séminaire de Joliette*, sous la direction des c.s.v., Joliette, 1905-1953. **24**_____ Kirkman et Gagnon, p. 86. **25**_____ Extrait du registre des délibérations du discrétoire particulier, ou conseil d'administration, de l'Institut des Clercs paroissiaux ou Catéchistes de Saint-Viateur, Outremont, 3 octobre 1913. **26**_____ Archives des Clercs de Saint-Viateur, Collège Joliette, rapport manuscrit du mois de décembre 1933, rédigé par le père F. Moisan, c.s.v., pour le Bureau des statistiques, et rapport portant dans le coin supérieur droit le folio « 4109 », signé et vérifié par l'abbé Lucien Gravel au mois d'avril 1938. **27**_____ Léo Brassard, c.s.v, vulgarisateur scientifique, est reconnu comme le pionnier de la spéléologie au Québec. Il fonda en 1950 la revue *Le Jeune Naturaliste*, qui devint *Le Jeune Scientifique* en novembre 1962. La revue fut vendue en 1969 aux Presses de l'Université du Québec et prit le nom de *Québec Science*. **28**_____ L'expression « artiste-professeur » est tirée d'un article de Michel Chrétien, « Une tradition d'excellence. Le monde de demain sera rempli de surprises agréables pour ceux et celles qui auront les meilleures formations scolaires », *La Presse*, 10 octobre 1997, p. B-3. **29**_____ Le père Lucien Bellemare, c.s.v., (1909-1984) a enseigné la musique au Séminaire de 1936 à 1949. Chef d'orchestre de talent, il a contribué à l'essor et au rayonnement de l'orchestre symphonique du Séminaire de Joliette, qu'il a dirigé à partir de la fin des années 1930. – Diplômé de l'École des beaux-arts de Québec, le père Maximilien Boucher, c.s.v., (1918-1975) est un peintre et sculpteur prolifique. Professeur d'art au Séminaire, il sera membre du regroupement d'art sacré Le Retable (1946-1955) et dirigera le Studio de dessin du Séminaire après le départ du père Wilfrid Corbeil en 1959. – Le musicien et professeur Rolland Brunelle, c.s.v., (1911-2004) enseignait la musique au Séminaire. Non seulement a-t-il formé de nombreux musiciens professionnels, dont la violoniste Angèle Dubeau et le chanteur Yoland Guérard, mais il a également donné des cours et dirigé l'orchestre au Camp musical de Lanaudière dès sa fondation en 1967, en plus d'avoir mis sur pied l'Orchestre symphonique des jeunes de Joliette en 1970, puis l'Orchestre de la Relève en 1974. – Tout en poursuivant une carrière de professeur au Séminaire, le père Fernand Lindsay, c.s.v., (1928-2009) s'est employé à développer et à promouvoir la culture musicale dans la région de Lanaudière. Dès 1957, il s'implique au sein des Jeunesses musicales de Joliette, dont il crée le volet Festival-Concours en 1962. Il fonde ensuite le Camp musical de Lanaudière en 1967, puis, en 1978, le Festival d'été de Lanaudière, aujourd'hui rebaptisé le Festival international de Lanaudière. **30**_____ Nom donné aux élèves qui travaillaient aux décors et aux éclairages de théâtre. **31**_____ Maurice Gagnon, p. 48. **32**_____ « Joliette n'avait jamais eu le privilège de voir une exposition de tableaux de peintres reconnus dans les galeries d'art » (Paul Brien, « Les peintres modernes… des héros », *L'Action populaire*, Joliette, 15 janvier 1942). Le journal *Le Devoir* mentionnait que « les autorités du Séminaire de Joliette, allant toujours de l'avant dans le domaine de la science et de l'art, ont converti leur parloir en salle d'exposition des maîtres de la peinture moderne » (« Exposition de peinture moderne », *Le Devoir*, 15 janvier 1942). **33**_____ Ce tableau est aujourd'hui conservé au Musée des beaux-arts de Montréal. **34**_____ « Questions et réponses » par Jean-René Ostiguy, *Le Devoir*, 9 et 11 juin 1956, cité par François-Marc Gagnon dans *Paul-Émile Borduas (1905-1960)*, Montréal, Fides, 1978, p. 120. **35**_____ Corbeil, « La genèse d'un musée », p. 164. **36**_____ Wilfrid Corbeil, « Le Musée d'art de Joliette honore le Dʳ Max Stern », *Joliette Journal*, 4 avril 1979, p. D-2. **37**_____ François Lanoue, « Le Musée d'art de Joliette, triomphe de beauté et de bénévolat »,

dans *Au fil des années : de Saint-Jacques à Joliette en passant par le monde,* Joliette, s. n., 1988, p. 6. **38** _____ Serge Joyal, « Hommage à M. le chanoine Wilfrid Tisdell », *Joliette Journal*, 30 juillet 1975, p. A-4. **39** _____ Le père Gaston Bibeau, c.s.v., fut supérieur du Séminaire de 1954 à 1960, puis de 1962 à 1968. Les pourparlers avec le chanoine Tisdell et les visites à Winchendon en compagnie de Denis Périgord et de Wilfrid Corbeil commencèrent dès 1959 alors que le père Bibeau était en fonction. L'entente fut signée le 27 mai 1960. Dans une lettre de remerciement adressée au chanoine Wilfrid Tisdell par le nouveau supérieur, le père Jetté, c.s.v., on apprend que les pièces de la collection Tisdell arrivèrent par camion à Joliette dans la semaine du 3 au 7 avril 1961. Cette lettre manuscrite en date du 14 avril 1961 mentionne en effet l'arrivée une semaine plus tôt. Il est aussi signalé que le don n'est pas restreint à ce premier lot expédié, mais qu'il y a encore des œuvres que les Clercs sont invités à aller chercher. (Archives du Musée d'art de Joliette, dossier de donateur : Wilfrid Anthony Tisdell [1890-1975]). **40** _____ Cette rente, prise sur les intérêts du montant versé par le gouvernement provincial, n'a jamais entamé les 50 000 $ de la subvention. D'aucuns pourraient prétendre que cette somme aurait pu servir de capital initial au moment de l'incorporation du musée en 1967. Il n'en fut rien, car elle est restée dans la trésorerie de la congrégation en compensation des frais encourus pour la conservation de la collection. **41** _____ Serge Joyal deviendra membre du Barreau du Québec en 1969, puis entreprendra une carrière politique au sein du Parti libéral du Canada au début des années 1970. Député de Maisonneuve-Rosemont de 1974 à 1979 et de Hochelaga-Maisonneuve de 1979 à 1984, il accède aux fonctions de Ministre d'État en 1981, puis à celles de Secrétaire d'État du Canada en 1982. Il est nommé au Sénat en 1997. **42** _____ À la suite de cette acquisition, Serge Joyal forma très tôt le projet de la transformer en musée d'art et de tradition populaire. L'incorporation sous le nom de « Musée de Lanaudière », en 1967, fit de cette maison centenaire le point d'intérêt culturel de la municipalité de Saint-Charles-Borromée. La maison Antoine-Lacombe fut classée monument historique en 1968 à l'instigation de Serge Joyal. Acquise en 1989 par la municipalité de Saint-Charles-Borromée, elle devint alors le centre culturel de la municipalité. Aujourd'hui, elle est entourée de jardins floraux et de sculptures. **43** _____ Avocat originaire de Joliette. Il fut nommé juge à la Cour supérieure du Québec en 1974 et y a siégé jusqu'en 1995. **44** _____ Serge Joyal, « Après 40 ans… », *40 ans : Musée d'art de Joliette, 1967-2007,* Joliette, Musée d'art de Joliette, 2007, p. 9. **45** _____ *Ibid.* **46** _____ *Rapport de la Commission royale d'enquête sur l'enseignement dans la province de Québec,* Québec, Gouvernement du Québec, 1963-1966, 5 vol. **47** _____ Voir le texte de Léo-Paul Hébert, *Histoire du Cégep Joliette-De Lanaudière,* vol. I, *Les années de turbulence (1967-1973),* Joliette, L.-P. Hébert, 1997, p. 32-34. **48** _____ Allocution prononcée au Séminaire de Joliette le 18 mai 1969 par le père Wilfrid Corbeil, dans Huard, p. 160. **49** _____ Lettre du supérieur provincial, Norbert Fournier, c.s.v., au révérend père Maxime Ducharme, c.s.v., datée du 31 octobre 1969 (Archives des Clercs de Saint-Viateur de Montréal, Fonds Wilfrid Corbeil). **50** _____ Lettre de Wilfrid Corbeil, c.s.v., au Conseil des Arts, datée du 9 juin 1969 (Archives des Clercs de Saint-Viateur de Montréal, Fonds Wilfrid Corbeil). **51** _____ Discours prononcé le 9 novembre 2007 par l'honorable Serge Joyal, sénateur, lors de la cérémonie des quarante ans du Musée d'art de Joliette. **52** _____ Extrait du registre des délibérations du discrétoire particulier, ou conseil d'administration, des Clercs de Saint-Viateur de Joliette, Joliette, 24 octobre 1970. **53** _____ A. B.-G., « Lancement du Catalogue du Musée d'Art de Joliette », *La Frontière,* 14 juillet 1971, p. 51. **54** _____ « Un autre espoir à garder : le Musée d'Art », *L'Horizon,* 23 juin 1971, p. 2. Une photographie de la maquette figurait à la une du journal. **55** _____ Wilfrid Corbeil, « Le Musée d'art de Joliette », *Vie des Arts,* nº 63, été 1971, p. 41-43. **56** _____ Raymond Vézina, « Comptes rendus », *Revue d'histoire de l'Amérique française,* vol. 25, nº 4, 1972, p. 571-572. **57** _____ Benoît Lacroix, « Le Musée d'art de Joliette. Une contribution de W. Corbeil à notre patrimoine artistique », *Le Devoir,* 14 septembre 1971, p. 10. **58** _____ Réjean Olivier, « Recension. Le catalogue du Musée d'art de Joliette par Wilfrid Corbeil, c.s.v. », *L'Horizon,* Le Cahier Six-8, 8 décembre 1971. **59** _____ Lettre de Jacques Dugas, vice-président du Musée d'art de Joliette, au révérend père Norbert Fournier, c.s.v, supérieur provincial, datée du 30 juillet 1971 (Archives des Clercs de Saint-Viateur de Joliette). **60** _____ Serge Joyal, « Le Musée d'art de Joliette : son histoire… », *Joliette Journal,* 21 janvier 1976, p. 5. **61** _____ La politique nationale des musées, annoncée par le secrétaire d'État Gérard Pelletier le 28 mars 1972, avait pour but « d'accroître et d'élargir la circulation des objets d'art, des collections et des expositions ; c'est-à-dire d'assurer une meilleure distribution des ressources culturelles que referment les musées canadiens, tant nationaux que régionaux, afin que le plus grand nombre possible de Canadiens puisse accéder à notre patrimoine national » (*La politique nationale des musées ; un programme pour les musées canadiens,* Ottawa, 1973, p. 1). **62** _____ Joyal, « Le Musée d'art de Joliette : son histoire… », p. 5. **63** _____ Le coût total des frais de construction s'élève à 600 000 $. Le Secrétariat d'État du Canada offre 400 000 $ à la Corporation, tandis que le ministère des Affaires culturelles du Québec lui accorde 50 000 $. Les fournisseurs de matériaux subventionnent quant à eux la valeur de 140 000 $. Il reste un manque à gagner de 60 000 $, qu'une souscription permettra rapidement de combler. **64** _____ Lettre en date du 15 mai 1973 de François Lanoue adressée à ses confrères dans le cadre de la campagne de financement de juin 1973, dossier d'archives, Musée d'art de Joliette. **65** _____ Lettre en date du 20 mai 1973 de Wilfrid Corbeil à l'en-tête du Musée d'art de Joliette sollicitant la contribution des Joliettains, dossier d'archives, Musée d'art de Joliette. **66** _____ Gilles Loyer, « Joliette aura son musée d'art », *Joliette Journal,* 16 mai 1973, p. 1. **67** _____ Jean-Pierre Malo, « Épilogue sur le Musée d'art », *Joliette Journal,* 19 septembre 1974. **68** _____ Joyal, « Le Musée d'art de Joliette : son histoire… », p. 5. **69** _____ Gilles Loyer, « Les travaux de construction du musée d'art de Joliette débuteront à l'été », *Joliette Journal,* 23 mai 1973. **70** _____ Wilfrid Corbeil, « Le Musée d'art de Joliette : un projet devenu réalité ! », *Joliette Journal,* 8 janvier 1975, p. A-9. **71** _____ Wilfrid Corbeil, « Inauguration du Musée d'art de Joliette », allocution prononcée au Musée d'art de Joliette le 25 janvier 1976, dans Huard, p. 162. **72** _____ *Ibid.* **73** _____ Corbeil, « Le Musée d'art de Joliette : un projet devenu réalité ! », p. A-9. **74** _____ *Ibid.* **75** _____ Jeanne Lynch-Staunton, « Le Musée d'art de Joliette : une histoire d'amour », *Joliette Journal,* 24 septembre 1975, p. A-5. **76** _____ Michel Huard, « La réouverture du musée… », *Vie des Arts,* vol. XXX, nº 119, juin-été 1985, p. 82.

La suite des choses
L'histoire du Musée d'art de Joliette, de 1976 à aujourd'hui

Lorsqu'il arrive à Joliette en provenance de Montréal, le visiteur aperçoit sur sa gauche un grand bâtiment de briques grises situé quelque peu en retrait de la rue : le Musée d'art de Joliette. Les lignes modernes de l'édifice, dans une ville plus que centenaire, laissent immédiatement deviner qu'il s'agit d'une jeune institution. En effet, fondé en 1967 autour d'une collection à la recherche d'un domicile fixe, le Musée d'art de Joliette n'a eu d'un musée que le nom jusqu'en 1975. Cette année-là, le bâtiment actuel (fig. 8, p. 44) est construit pour loger la collection, tandis que les propriétaires de cette dernière, les Clercs de Saint-Viateur de Joliette, signent une entente de dépôt avec la corporation du Musée, ce qui permet de faire du MAJ un établissement muséal à part entière. Le pari de fonder un musée viable à Joliette était cependant loin d'être gagné. La petite taille de la collection, le manque de ressources, la proximité avec Montréal, voilà autant d'obstacles que les premiers dirigeants du MAJ auront à surmonter. Au fil des ans, plusieurs personnes vont se succéder à la tête de l'institution, chacun, chacune apportant sa vision et son expertise particulières pour faire du Musée d'art de Joliette ce qu'il est devenu, le plus grand musée d'art en région au Québec. Voici leur histoire et celle du Musée qu'ils ont défendu avec ardeur.

Des débuts difficiles, mais prometteurs
À l'époque de l'ouverture du Musée d'art de Joliette au début de 1976, son fondateur, le père Wilfrid Corbeil, c.s.v., occupait toujours les fonctions de

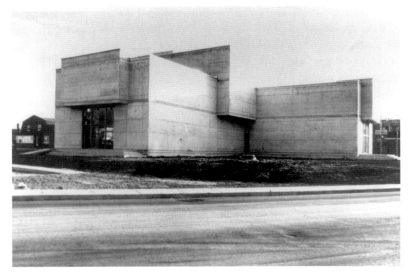

Figure 8

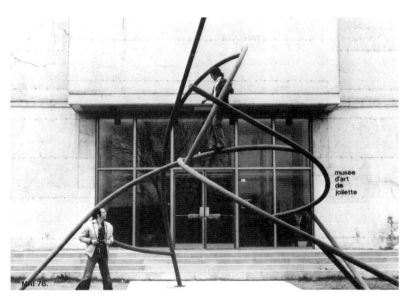

Figure 9

Figure 8
Vue de l'extérieur
du Musée d'art
de Joliette
1975
Archives du MAJ

Figure 9
Vue de l'exposition
Robert Poulin :
sculptures
1978

directeur de l'institution et de président de son conseil d'administration, une charge de travail énorme pour un seul homme, octogénaire de surcroît. Le 19 mars 1977, le poste de directeur est confié à un laïc, Jacques Toupin, auparavant conservateur au Musée des beaux-arts de Montréal. Le MAJ, qui avait été inauguré le 25 janvier de l'année précédente, était une jeune institution où tout était à mettre en place. L'édifice lui-même n'était encore qu'une enveloppe vide au mobilier quasi inexistant, tandis que le personnel n'avait que peu d'expérience dans la gestion d'un musée. Il allait sans dire que des défis majeurs attendaient le nouveau directeur. Cependant, personne ne pouvait prévoir les problèmes auxquels il serait bientôt confronté. En 1978, soit à peine deux ans après l'ouverture du Musée, des infiltrations d'eau ainsi qu'un système électrique et un système de chauffage défectueux obligent la direction à faire effectuer des réparations urgentes. À cette époque, le Musée reçoit une subvention de soixante mille dollars du ministère des Affaires culturelles du Québec afin d'entreprendre le parachèvement de l'édifice.

Ces premières années d'organisation n'empêchent pas pour autant le MAJ de présenter au public des expositions de qualité où l'on voit déjà se profiler la personnalité particulière de l'institution. Fidèle à ses origines, le Musée offre une programmation qui fait alterner, voire se côtoyer le sacré et le profane ainsi que l'ancien et le moderne. L'intérêt de la direction pour l'avènement de la modernité en art au Québec se traduit par la mise sur pied, dès 1976, d'expositions temporaires consacrées à des artistes tels que Jean-Paul Riopelle et Marcelle Ferron. La programmation fait également une place de choix au travail d'artistes contemporains tels que Robert Poulin (fig. 9), Louise Robert, François Morelli et Pierre Gingras[1] (fig. 10, 11 et 12, p. 46), tandis que des efforts sont déployés pour faire connaître le Musée et sa collection à l'extérieur de la région. C'est ainsi qu'en 1979 le Musée organise sa première exposition itinérante, *Vingt-deux peintres de la fin du XIXe siècle*, qui sera présentée un peu partout au Québec pendant près de deux ans, c'est-à-dire jusqu'en 1981.

Le travail accompli au cours de ces premières années porte ses fruits le 1er juillet 1980, alors que le Musée obtient la désignation dans la catégorie « A » de la Commission canadienne d'examen des exportations de biens culturels. Cette désignation signifie que l'organisme a satisfait à toutes les exigences liées à la collection, la conservation et l'exposition de biens culturels et lui permet notamment d'émettre des reçus d'impôt pour les dons d'œuvres. Pour un musée privé qui, comme le MAJ, ne disposait d'aucun budget d'acquisition, il s'agira là d'une mesure salvatrice qui lui permettra de développer sa collection à long terme.

Le 15 décembre 1980, Jacques Toupin quitte la direction du MAJ après trois années essentiellement consacrées à tenter de mettre le nouveau musée sur pied. À son départ, si le volet programmation est bien développé, la collection n'est cependant toujours constituée que du dépôt des Clercs de

Figure 10

Figure 11

Figure 12

Figures 10, 11 et 12
Vues de l'exposition
*Pierre Gingras.
Sainte-Mélanie &
Delhi Blues ou
La cantate du tabac*
1978

Saint-Viateur et de celui, plus récent, de Serge Joyal, tandis que l'édifice nécessite encore d'importants travaux pour être tout à fait opérationnel. L'ancien directeur est remplacé le 1er avril 1981 par Bernard Schaller, un homme cumulant une formation en histoire de l'art et en gestion. Redoutant la perspective de l'aliénation de la collection[2], le nouveau directeur se donne pour premier mandat de bâtir une collection qui appartienne au Musée en propre[3]. Il s'agit là d'un défi de taille, car, faute de moyens, le Musée dépend entièrement de la générosité des artistes et des collectionneurs pour enrichir sa collection. Par ailleurs, un manque d'espace de plus en plus criant et des problèmes d'étanchéité et d'isolation thermique obligent bientôt le directeur et les administrateurs à investir une partie de leurs énergies dans la recherche de financement, une entreprise qui mènera à l'obtention, en mars 1982, d'une subvention de deux cent cinquante mille dollars des gouvernements fédéral et provincial pour parachever le bâtiment. Le Musée ferme ses portes le 27 novembre 1983 pour des travaux qui, au départ, ne devaient durer que six mois, mais qui finiront par s'étaler sur un an et demi. Au cours de cette période, le Musée sera à la fois agrandi de l'intérieur et isolé de l'extérieur.

À l'origine, l'édifice avait été conçu comme un centre culturel et abritait, à son ouverture, une bibliothèque – qui sera vite supprimée – ainsi qu'un auditorium comprenant quelque trois cents sièges, une scène et un écran de projection. Ces espaces se partageaient le sous-sol avec une réserve pour la collection permanente, les bureaux des employés et une salle d'exposition, tandis que les salles du rez-de-chaussée et du premier étage étaient dédiées exclusivement aux expositions temporaires et permanentes. Si, lors de la conception de la maquette, le père Corbeil avait abandonné le projet de créer un édifice aux volumes inspirés de ceux d'une cathédrale, il avait néanmoins dessiné des espaces rappelant l'architecture religieuse par leurs dimensions ou par certains détails architecturaux. Ainsi, la salle du premier étage évoquait volontiers la nef d'une église ou l'intérieur d'un cloître avec sa galerie courant le long des murs et son espace central ouvert sur deux niveaux. Lors des travaux de 1984-1985, cette galerie sera agrandie pour former une grande mezzanine qui, une fois cloisonnée, deviendra un étage de plus. Une partie de l'auditorium sera transformée en réserve, tandis qu'un laboratoire de photo sera aménagé au sous-sol et que les expositions permanentes seront réaménagées[4]. Pour ce qui est de l'isolation, elle ne pouvait être effectuée de l'intérieur sans perte d'espace; l'isolant sera donc posé sur les parois extérieures de l'édifice, qui seront ensuite recouvertes de briques.

Cette première décennie aura donc été consacrée presque entièrement à l'amélioration des installations et des conditions de conservation, une inévitable phase d'organisation qui aura permis au Musée de se doter d'un bâtiment répondant aux normes muséologiques en vigueur. Cependant, il restait encore fort à faire pour rendre le MAJ tout à fait viable et en faire

Figure 13

Figure 14

Figure 13 et 14
Vues de l'exposition
Camera Obscura.
Mémoire et collection
1990

à la fois un lieu de rendez-vous culturel pour les Joliettains et un musée de premier ordre sur la scène provinciale.

De travaux en travaux

Après le départ de Bernard Schaller le 28 novembre 1986, l'agent des collections du Musée, Michel Huard, prend la relève jusqu'à l'arrivée d'un nouveau directeur, qui ne sera embauché qu'à l'automne suivant. Lorsque Michel Perron prend les commandes du MAJ le 8 septembre 1987, l'enseignant de formation et ancien conservateur au Musée du Bas-Saint-Laurent trouve un musée relativement organisé, mais dont la situation financière est des plus précaires. Le premier mandat du directeur consistera donc à augmenter la fréquentation en allant chercher de nouveaux publics[5]. Tout en continuant de mettre sur pied des expositions présentant notamment le travail d'artistes contemporains d'un peu partout au Québec et d'accueillir des expositions itinérantes provenant non seulement des musées des grands centres, mais aussi d'établissements en région, le MAJ commence à cette époque à multiplier les activités mettant à l'affiche des artistes lanaudois. Ainsi, à peine est-il arrivé en poste que le nouveau directeur lance un appel de dossiers aux artistes de la région. Le résultat : *Signé Lanaudière 1988*, une exposition organisée en collaboration avec Michel Huard, qui présente le travail de six artistes[6] sélectionnés parmi les quelque soixante-dix dossiers reçus. Toujours dans le même esprit, le Musée s'associe en 1990 avec un organisme local, Les Ateliers d'en bas[7], pour mettre sur pied un événement intitulé « D'où regarder… d'autres rêves », au cours duquel sera présentée *Camera Obscura. Mémoire et collection* (fig. 13 et 14), une exposition combinant des photographies d'œuvres de la collection permanente et les appareils à sténopé artisanaux ayant servi à les réaliser.

Sous la direction de Michel Perron, le MAJ commence également à mettre ses expositions en circulation, chose qui n'avait pas vraiment été faite depuis l'exposition itinérante *Vingt-deux peintres du XIXe siècle* en 1979. *Irene F. Whittome. Parcours dessiné en hommage à Jack Shadbolt* (fig. 15, p. 50), organisée en 1989 sous le commissariat de Laurier Lacroix, sera la première d'une longue série d'expositions à voyager non seulement aux quatre coins de la province, mais également ailleurs au Canada, assurant ainsi au Musée un rayonnement à l'extérieur des limites de la région lanaudoise.

De son propre aveu, Michel Perron avait été attiré à Joliette par les collections du MAJ, qu'il souhaitait mettre en valeur et enrichir[8]. À son arrivée en 1987, la collection comptait déjà des milliers d'œuvres qui demandaient d'être inventoriées et documentées. Grâce à un programme gouvernemental d'aide à l'emploi, le Musée parvient bientôt à recruter une archiviste pour assurer la gestion de ses collections. Très tôt dans son mandat, le directeur propose également au conseil d'administration un plan d'agrandissement du bâtiment ainsi qu'un projet de redéploiement de la collection permanente. L'agrandissement doit permettre au Musée d'accroître sa superficie

Figure 15

Figure 16

Figure 15
Vue de l'exposition
Irene F. Whittome.
Parcours dessiné
en hommage
à Jack Shadbolt
1989

Figure 16
Vue de l'exposition
Guy Pellerin.
La couleur
d'Ozias Leduc
2004

de 1 208 m² grâce à l'ajout d'une aile faisant corps avec le devant de l'édifice et d'un plancher au-dessus du hall d'entrée. Pour défrayer la majeure partie des coûts de construction, évalués à plus de trois millions de dollars, le MAJ peut à nouveau compter sur l'appui des gouvernements fédéral et provincial. La Ville de Joliette, qui apportait son soutien au Musée depuis ses débuts notamment en lui accordant une exemption de taxes municipales et en payant ses frais d'électricité, lui cède pour sa part un terrain qui permettra d'agrandir le stationnement. Par contre, le Musée doit assurer lui-même une partie du financement du projet. Pour ce faire, le conseil d'administration lance une campagne de financement : les salles d'exposition seront mises en vente. En contrepartie de son don, chaque acquéreur verra la salle qu'il a achetée rebaptisée en son honneur[9].

Le Musée ferme ses portes le 6 janvier 1992 pour ne les rouvrir que le 18 juin suivant. Les travaux réalisés pendant cette période comprennent la réfection du toit, la construction d'une aile devant le bâtiment, la division du hall d'entrée en deux étages, l'ajout d'un ascenseur et d'une rampe d'accès pour les personnes à mobilité réduite ainsi que l'agrandissement du station-nement. L'auditorium est supprimé et les bureaux de l'administration sont transférés au premier étage de la nouvelle section, ce qui permet d'agrandir la réserve et d'aménager de nouveaux espaces d'exposition au sous-sol. Une autre salle d'exposition est créée dans la nouvelle section au rez-de-chaussée, tandis qu'une salle polyvalente est aménagée dans le nouvel espace au-dessus du hall. Pendant ce temps, une équipe formée d'employés du Musée et de collaborateurs externes[10] procède au renouvellement des expositions perma-nentes, qui seront désormais au nombre de quatre réparties comme suit : *Art canadien, 19ᵉ et 20ᵉ siècles* au premier étage ; *Art sacré du Moyen Âge européen et du Québec* au rez-de-chaussée ; *Parcours d'une collection. Le Musée d'hier à aujourd'hui* et une réserve ouverte au sous-sol. Par ailleurs, l'augmentation du nombre de salles permettra dorénavant au MAJ de présenter simultané-ment jusqu'à trois expositions temporaires.

Le Musée rouvre ses portes en grande pompe le 18 juin 1992. Une foule d'activités sont prévues pour souligner l'occasion, dont deux journées « Portes ouvertes », les samedi et dimanche 20 et 21 juin 1992, au cours desquelles des visites commentées des expositions à l'affiche et même des nouveaux espaces de travail sont offertes gratuitement au public. Cet agrandissement marque le début d'une ère nouvelle pour le MAJ, qui sera dès lors en mesure d'augmenter le nombre et la qualité de ses expositions temporaires, lesquelles seront de plus en plus souvent accompagnées d'une publication.

Les années de récompense

France Gascon succède à Michel Perron le 11 juillet 1994. Titulaire de deux maîtrises, l'une en histoire de l'art, l'autre en administration des affaires, anciennement conservatrice au Musée d'art contemporain de Montréal, puis conservatrice en chef au Musée McCord d'histoire canadienne, elle

apporte au MAJ une vaste expérience dans le domaine muséal qui permettra au Musée non seulement de développer ses activités de médiation, mais aussi d'accroître sa notoriété sur la scène culturelle locale et nationale.

Sous sa direction, on assiste à une augmentation des effectifs du Musée ainsi qu'à une professionnalisation des fonctions au sein du personnel. La création, en 1997, d'un programme de guides bénévoles, une initiative tout à fait inédite dans l'histoire de l'institution, permet au MAJ d'élargir la gamme de ses activités éducatives et d'être en mesure d'attirer, entre autres, une clientèle scolaire de plus en plus nombreuse. L'amélioration de la qualité de l'accueil et de l'animation qui s'en est suivie n'est d'ailleurs certainement pas étrangère à l'obtention, l'année suivante, d'un Grand Prix régional du tourisme québécois. D'autre part, l'augmentation graduelle des activités éducatives et culturelles à partir de la fin des années 1990 rendra nécessaire la création de deux nouveaux postes au début des années 2000, celui de responsable de l'éducation, puis de responsable des communications.

En 1995, la collection, qui s'était développée à un rythme régulier au fil des ans, s'enrichira rapidement de plus de trois cents œuvres grâce à un don du collectionneur Maurice Forget. Une exposition intitulée *Temps composés. La Donation Maurice Forget* sera organisée en 1998 pour présenter le remarquable lot principalement constitué d'œuvres québécoises et canadiennes contemporaines. Le geste de Me Forget constituera un exemple que d'autres donateurs n'hésiteront pas à suivre, ce qui permettra au Musée d'acquérir par la suite certaines de ses pièces les plus intéressantes.

À l'époque de l'embauche de France Gascon, en 1994, la programmation du Musée était principalement axée sur l'art contemporain québécois. Au cours des années qui suivent, la nouvelle directrice va privilégier une programmation plus diversifiée, qui puisera ses contenus aussi bien dans le XIXe que dans le XXe siècle, et tant dans l'histoire que dans les arts visuels. La directrice va également tâcher de renforcer les liens qui avaient déjà été établis non seulement avec les artistes lanaudois, mais aussi avec les organismes locaux et les dirigeants municipaux en vue de faire du Musée un acteur important dans la vie culturelle de la région[11]. C'est ainsi que, en plus de consacrer trois expositions à la relève lanaudoise de 1994 à 2006[12], le MAJ va présenter durant cette même période plusieurs expositions à saveur historique et patrimoniale, souvent réalisées en collaboration avec des organismes locaux tels que la Société d'histoire de Joliette-De Lanaudière. Parmi les plus importantes, mentionnons *Un symbole de taille. La ceinture fléchée dans l'art canadien* (2004), une exposition qui voyagera jusqu'en France et qui vaudra au Musée le prix Nicolas-Doclin en 2004[13]. Cela étant dit, la programmation artistique contemporaine n'est pas en reste pour autant. Edmund Alleyn, Josée Fafard, Raymond Gervais, Pierre Granche, Peter Krausz, Naomi London, Guy Pellerin (fig. 16, p. 50) et Carol Wainio ne sont que quelques-uns des artistes dont les œuvres sont présentées au MAJ à cette époque. Comme si ce n'était pas suffisant, le MAJ produit aussi de

Figure 17

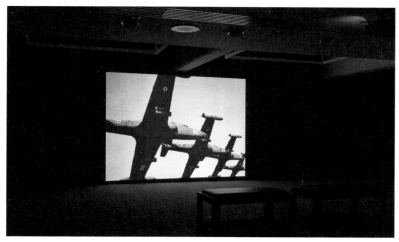

Figure 18

Figure 17
Vue de l'exposition
*Marie-Josée
Laframboise.
Ensembles réticulaires*
2009

Figure 18
Vue de l'exposition
*Fiona Banner.
Tous les avions de
chasse du monde*
2010

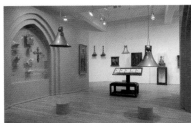

Figure 19

Figure 20

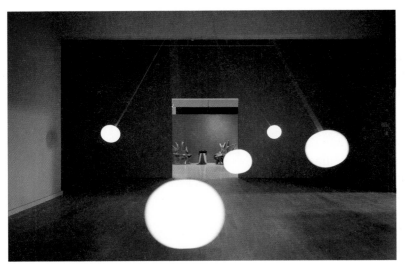

Figure 21

Figures 19, 20 et 21
Oswaldo Maciá.
Calumny et
Surrounded in Tears
2008

nombreuses expositions itinérantes consacrées à des artistes québécois, contribuant ainsi à diffuser leur travail un peu partout au Québec et dans le reste du Canada, voire à l'étranger. Ces expositions sont systématiquement accompagnées de publications dont la qualité ne manque pas de se faire remarquer, comme en témoignent les prix d'excellence que le MAJ recevra en 1998 et 1999 pour les catalogues des expositions *Raymonde April. Les fleuves invisibles* (1997) et *Clara Gutsche. La série des couvents* (1998).

Que ce soit par la mise en circulation de ses expositions ou la publication de catalogues, sous la direction de France Gascon le MAJ tend à jouer un rôle de plus en plus actif dans la diffusion du travail des artistes québécois à l'échelle de la province et du pays. À cette époque, le Musée commence à investir un créneau peu exploité, la production d'expositions bilans pour des artistes québécois en mi-carrière. Ainsi, au lieu d'essayer d'entrer en concurrence avec les musées des grands centres, le MAJ va plutôt se tailler une place bien à lui sur la scène muséale québécoise en proposant dorénavant une programmation complémentaire de celle des grandes institutions tout en offrant un tremplin aux artistes en voie de consécration. L'un des meilleurs exemples de cette nouvelle initiative est l'exposition *Ici et là*, inaugurée au MAJ en 2002, qui proposait un survol de l'œuvre de l'artiste joliettain Jérôme Fortin et qui a circulé jusqu'à Tokyo, au Japon. La publication qui l'accompagnait a été la toute première monographie consacrée à l'artiste. Peu de temps après la fin de la tournée, ce sera au tour du Musée d'art contemporain de Montréal de présenter son travail lors d'une exposition individuelle en 2007.

France Gascon quitte la direction du Musée le 23 octobre 2005, après onze ans à la tête de l'institution. Ces années auront constitué une période d'effervescence pour le MAJ, une occasion de consolider ses acquis et de définir son identité. Plusieurs des initiatives implantées durant cette période ont été couronnées de succès, comme en font foi les nombreux prix d'excellence décernés au Musée entre 1994 et 2005. Ce n'est donc pas un hasard si le thème de l'une des campagnes publicitaires du Musée à l'époque était « les années de récompense » !

L'ouverture sur le monde

À l'arrivée de Gaëtane Verna à la direction du Musée le 11 janvier 2006, le MAJ ne compte que neuf employés permanents, dont trois qui ne travaillent qu'à temps partiel. Pour la nouvelle directrice, il est impératif d'augmenter les effectifs du Musée avant d'entreprendre quoi que ce soit d'autre. Elle va donc commencer par repenser l'organigramme de l'institution et réorganiser les budgets de manière à pouvoir créer de nouveaux postes. Au cours des cinq années qui suivent, l'équipe passera de neuf à treize employés permanents, sans compter plusieurs employés embauchés sur une base temporaire pour mener à bien des projets spéciaux tels que la

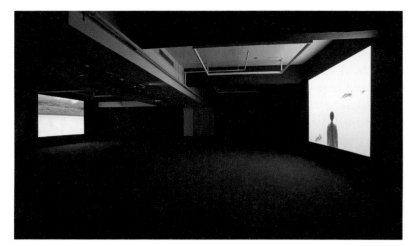

Figure 22

Figure 23

Figure 22
Vue de l'exposition
Kimsooja.
Être au monde
2010

Figure 23
Vue de l'installation
Cloche (2009),
de Penelope Stewart,
sur le site du Festival
de Lanaudière

normalisation des dépôts ou pour appuyer l'équipe permanente dans ses activités quotidiennes.

Revenant à une programmation essentiellement centrée sur les arts visuels, le MAJ sera dès lors en mesure de multiplier les expositions temporaires, dont le nombre s'élèvera à une quinzaine par année réparties en trois saisons, et ce, tout en continuant d'assurer une large diffusion au travail des artistes qu'il présente en leur consacrant une publication et en mettant leur exposition en circulation. Ainsi, au cours de la seule année 2010-2011, le Musée ne compte pas moins de cinq expositions en tournée à travers le pays, toutes accompagnées d'une publication bilingue : *Diane Landry. Les défibrillateurs*, *Ed Pien. L'antre des délices*, *Gabor Szilasi. L'éloquence du quotidien*, *François Lacasse. Les déversements* et *Marie-Josée Laframboise. Ensembles réticulaires* (fig. 17, p. 53).

Titulaire d'une maîtrise et d'un diplôme d'études approfondies en histoire de l'art de l'Université Paris 1 ainsi que d'un diplôme international en administration et conservation du patrimoine de l'École nationale du patrimoine de France, anciennement directrice et conservatrice de la Galerie d'art Foreman de l'Université Bishop's, Gaëtane Verna est la première directrice du MAJ à avoir fait ses études à l'étranger et à avoir travaillé dans un milieu bilingue. Forte de ces expériences, elle poursuivra le travail entamé par ses prédécesseurs, tout en s'efforçant d'ouvrir la programmation sur le monde et de faire tomber les barrières culturelles et linguistiques. En effet, si, jusqu'au milieu des années 2000, la programmation du Musée avait surtout été axée sur l'art québécois et, dans une moindre mesure, sur l'art canadien, après l'arrivée en poste de la nouvelle directrice, le Musée commence à présenter des artistes venant des quatre coins de la planète et dont la langue maternelle n'est pas nécessairement le français ni même l'anglais. Dans la plupart des cas, il s'agit d'artistes de renommée internationale dont le travail n'avait jamais été exposé au Québec ou même au Canada : Vasco Araújo (Portugal), Fiona Banner (Angleterre) (fig. 18, p. 53), Tacita Dean (Angleterre), Kimsooja (Corée) (fig. 22), Oswaldo Maciá (Colombie) (fig. 19, 20 et 21, p. 54), Javier Téllez (Venezuela), Young-Hae Chang Heavy Industries (Corée), etc.

Avec une telle programmation, le MAJ se positionne désormais à l'avant-garde de la scène muséale québécoise et a de quoi attirer un vaste public, en particulier le public montréalais, que l'abondance de l'offre culturelle de la métropole et l'éloignement rendent traditionnellement plus difficile à rejoindre. Une initiative qui a permis au Musée de pallier cette difficulté a été la mise sur pied, à l'automne 2008, d'un service de navette gratuite entre Montréal et Joliette à l'occasion de ses vernissages, une nouveauté qui connaîtra un vif succès. Par ailleurs, afin de profiter du tourisme culturel dans la région, le Musée a également établi des partenariats avec différents acteurs de la communauté culturelle lanaudoise – le Festival de Lanaudière, le Festival Mémoire et Racines, le Festi-Glace de la

rivière L'Assomption, pour ne nommer que ceux-là – qui lui permettent de présenter sur leur site des expositions hors les murs (fig. 23, p. 56) et d'augmenter ainsi sa visibilité.

Outre cette volonté d'ouverture, la période qui suit l'arrivée de Gaëtane Verna à la direction du Musée est caractérisée par un effort de consolidation des acquis et une multiplication des actions visant à assurer la pérennité de l'institution autant en matière d'administration, de gouvernance, de développement financier, de communication et d'éducation que de conservation. Par exemple, grâce à une subvention d'un demi-million de dollars du ministère de la Culture, des Communications et de la Condition féminine du Québec, le MAJ entreprend en 2008 un vaste projet de recherche autour de sa collection en vue du renouvellement de son exposition permanente[14] et de la production de ce catalogue. Une évaluation des installations est réalisée en 2009 et vient confirmer la nécessité d'effectuer une rénovation majeure de l'édifice. En réponse à cette évaluation, le gouvernement du Québec annonce le 14 juin 2011 qu'il s'engage à verser une somme de dix millions de dollars au Musée pour la mise aux normes, le réaménagement et l'agrandissement du bâtiment, dont le début est prévu en 2013.

Un autre volet du travail de consolidation entrepris vers la fin des années 2000 concerne cette fois le développement de la collection, qui va bientôt prendre un nouveau tournant. En 2007, un événement historique se produit au cours du cocktail-bénéfice organisé pour souligner le quarantième anniversaire de la corporation du Musée d'art de Joliette. Ce soir-là, René Malo, un ancien du Séminaire de Joliette, annonce son intention de doter le MAJ de son tout premier fonds d'acquisition, lequel va permettre au Musée d'acheter cinq œuvres quatre ans plus tard. L'obtention en juin 2011 du Prix de la dotation York-Wilson, d'une valeur de trente mille dollars, va également permettre au Musée de faire l'acquisition d'une œuvre d'Ed Pien, *Drawing on Hell, Paris*, la même année. Ces achats surviennent au terme d'une période de suspension temporaire des acquisitions imposée par la directrice afin de permettre au Musée de revoir la gestion de sa collection et d'élaborer une politique d'acquisition, la première de son histoire. Grâce à cette politique et à son nouveau fonds d'acquisition, le MAJ sera désormais en mesure d'enrichir ses collections historiques et contemporaine par des acquisitions ciblées, déterminées en fonction de paramètres plus spécifiques qui pourront être modifiés et adaptés au fil du temps et au gré des développements futurs du Musée.

En 2012, le Musée d'art de Joliette se prépare à écrire une autre page de son histoire. Il semble bien loin, le temps où il ne comptait qu'une poignée d'employés pour tout faire et que quelques centaines d'œuvres dans sa collection. Pourtant, c'était il y a à peine trente-cinq ans. Si le MAJ peut aujourd'hui se positionner comme un grand musée d'art en région, ouvert sur le monde et en prise directe sur son temps, c'est grâce aux efforts cumulés de tous ceux

et celles qui se sont succédé à sa direction et qui ont cru au potentiel de l'héritage à la fois matériel et spirituel légué par le père Wilfrid Corbeil et les Clercs de Saint-Viateur.

Marie-Claude Landry
Conservatrice de l'art contemporain

Magalie Bouthillier
Auteure invitée

Notes

1———— Parmi les expositions présentées au MAJ à l'époque, *Sainte-Mélanie & Delhi Blues ou La cantate du tabac* (1978) de Pierre Gingras s'est particulièrement fait remarquer. Jusqu'à tout récemment, Lanaudière était le plus grand producteur de tabac jaune au Québec. Dans son exposition, Pierre Gingras présentait une reconstitution à l'échelle réelle des éléments liés à la culture du tabac. Transposant l'atmosphère singulière qui règne dans les plantations, l'œuvre installative et conceptuelle proposait aux visiteurs une expérience sensorielle complète, c'est-à-dire tant olfactive, tactile et auditive que visuelle. **2**———— Le fait que les Clercs de Saint-Viateur aient déposé leur collection au MAJ pour une période de 99 ans n'excluait pas la possibilité que le dépôt soit rouvert avant terme et que le Musée perde sa collection en tout ou en partie. **3**———— Entrevue avec Bernard Schaller réalisée le 17 mai 2011. **4**———— Le réaménagement des expositions permanentes sera confié à une équipe dirigée par Laurier Lacroix et composée de Monique Nadeau-Saumier, Denyse Roy et Jennifer Salahub. **5**———— Entrevue avec Michel Perron réalisée le 16 mai 2011. **6**———— Il s'agit d'Hélène Bonin, Marie Boulanger, Maryse Chevrette, Ginette Déziel, Josée Fafard et Éric Parent. **7**———— Organisme fondé en 1983 par un groupe d'artistes lanaudois. Il sera plus tard renommé Les Ateliers convertibles. **8**———— Entrevue avec Michel Perron réalisée le 16 mai 2011. **9**———— MM. Jean Cypihot, René Després et Raymond Gaudreault ainsi que le Dr Jacques Toupin et la société Imperial Tobacco se portent chacun acquéreurs d'une salle. Une sixième salle est baptisée salle Abbé Lanoue en l'honneur de François Lanoue afin de le remercier pour le soutien qu'il a apporté au Musée au fil des ans. **10**———— L'équipe était composée de : Marie-Andrée Brière (conservatrice), Lyse Burgoyne-Brousseau (muséographe), Michel Huard (historien de l'art), Hélène Lacharité (secrétaire), Laurier Lacroix (historien de l'art), Michel Perron (directeur général et conservateur en chef), Rober Racine (artiste) et Hélène Sicotte (conservatrice). **11**———— Entrevue avec France Gascon réalisée le 17 mai 2011. **12**———— Il s'agit des expositions *La jeune relève lanaudoise* (1996), *La relève lanaudoise, édition 2001* (2001) et *Côte à côte* (2006). **13**———— Le prix Nicolas-Doclin est décerné de 1998 à 2004 par la Société du patrimoine d'expression du Québec. **14**———— L'exposition permanente de l'époque, *Les siècles de l'image. La collection permanente, du 15e siècle à nos jours*, avait été aménagée en 2002 sous la direction de France Gascon. L'inauguration de la nouvelle exposition permanente, intitulée *Les îles réunies*, est prévue pour la réouverture du MAJ en 2014.

Portrait d'une collection
La collection du Musée d'art de Joliette, 1943-2012

La collection du Musée d'art de Joliette a vu le jour dans un collège dirigé par une communauté religieuse qui poursuivait une activité de collectionnement depuis la fin du XIXe siècle. Comme plusieurs autres communautés vouées à l'enseignement, les Clercs de Saint-Viateur de Joliette collectionnaient des spécimens naturels, des artefacts historiques et des curiosités dans un but pédagogique. Dans les années 1940, toutefois, le père Wilfrid Corbeil, c.s.v., un professeur qui partageait sa passion pour les arts avec ses élèves depuis plus d'une dizaine d'années, a commencé à rassembler une collection d'œuvres d'art qui allait s'accroître assez rapidement et inciter le Séminaire à créer son propre musée artistique.

En 1967, à l'époque même où le Québec assistait à la laïcisation de ses institutions, le Musée d'art du Séminaire de Joliette emboîte le pas et devient une corporation laïque sous le nom de Musée d'art de Joliette, ce qui va permettre de faire entrer dans la collection des œuvres provenant de sources beaucoup plus diverses. La construction d'un édifice pour loger la collection est entreprise sept ans plus tard, en grande partie grâce à l'appui financier de la Ville de Joliette et des gouvernements provincial et fédéral, qui commençaient alors à soutenir concrètement la fondation de musées au Québec. L'ouverture du nouveau musée, au milieu des années 1970, coïncide avec l'avènement de la loi fédérale sur l'exportation et l'importation de biens culturels[1]. Cette loi, qui prévoyait des incitatifs fiscaux visant à encourager les dons d'œuvres en faveur des musées canadiens, va permettre à la collection de continuer de se

développer de façon soutenue même si l'institution ne dispose pas de fonds d'acquisition.

Vers la fin des années 1970, lorsque le père Corbeil prend sa retraite, il laisse pour la première fois les rênes de l'institution entre les mains d'un laïc. Après s'être développé durant plus de trente ans dans le giron de la communauté religieuse qui l'avait vu naître, le Musée d'art de Joliette commence dès lors à voler de ses propres ailes. Ainsi, si la collection du Muséum d'histoire naturelle du Séminaire a été dispersée vers le milieu du XX^e siècle – comme cela a été le cas pour la plupart des collections des communautés religieuses au Québec –, celle du Musée d'art du Séminaire aura survécu à son fondateur pour devenir le cœur du Musée d'art de Joliette.

La collection à l'origine

La construction, en 1974-1975, du Musée sur son site actuel a coïncidé avec la signature d'une entente de prêt historique pour l'institution. Les Clercs de Saint-Viateur confiaient à la corporation du Musée d'art de Joliette la bonne garde de leurs quelque huit cents œuvres pour une durée de 99 ans. Il peut être assez surprenant de penser qu'à l'époque de la signature de cette entente le Musée se constituait autour d'une seule et unique collection dont il avait la garde, mais non la propriété. Et pourtant, c'est à partir de ce premier noyau d'œuvres que le MAJ va développer son identité propre et devenir l'institution qu'il est aujourd'hui.

Ce premier groupe d'œuvres était constitué des trois collections du musée d'art des Clercs de Saint-Viateur – la collection du Séminaire de Joliette, celle du père Wilfrid Corbeil et celle du chanoine Wilfrid Tisdell. Ces œuvres, qui dataient du Moyen Âge aux années 1970, allaient poser un défi de taille au Musée, puisqu'elles étaient souvent peu documentées et qu'il était très rare que l'on connaisse leur provenance au-delà du Séminaire. De nombreux efforts depuis les années 1960 ont toutefois permis de faire avancer les connaissances sur leurs origines. Ainsi, vers le milieu des années 1960, soit quelques années avant la publication de son catalogue[2], le père Corbeil avait invité Willem A. Blom, conservateur responsable de la recherche à la Galerie Nationale du Canada, et René Huygue, ancien conservateur en chef au musée du Louvre, à venir examiner les pièces de la collection. Déjà, à cette époque, les difficultés d'attribution des œuvres anciennes étaient bien connues. Depuis, le Musée a profité de toutes les occasions qui se sont offertes à lui pour poursuivre la recherche sur ses œuvres, car c'est ce type de travail qui lui permet non seulement d'approfondir les connaissances sur sa collection, mais également d'en cerner les forces et les faiblesses afin de pouvoir la consolider et structurer son développement à long terme.

Le travail de recherche et d'analyse qui a mené à la rédaction du présent ouvrage a d'ailleurs été l'occasion de faire un bond exceptionnel en avant. Le Musée a invité des spécialistes de divers champs de l'histoire de l'art à venir examiner des segments particuliers de la collection[3]. Des experts à

l'étranger ont également été consultés relativement à certaines questions épineuses, notamment en ce qui a trait aux attributions. Ce travail a permis de rattacher bien des œuvres anonymes à un pays, à un style ou à une époque, voire, exceptionnellement, de les attribuer à un artiste en particulier. À titre d'exemple, lors de la visite de Carl Brandon Strehlke, conservateur associé au Philadelphia Museum of Art, l'œuvre *Christ de douleur avec Saint Jérôme et Marie-Madeleine* (v. 1450) (cat. 48, p. 188-189) a pu être attribuée à l'artiste Joan Rexach (actif entre 1431 et 1484).

La collection aujourd'hui

La composition du dépôt des Clercs de Saint-Viateur en 1975 allait marquer durablement la personnalité de la collection du MAJ, car, quoiqu'elle ait évolué au fil du temps, cette dernière s'articule toujours autour de quatre axes : l'archéologie, les arts européen et canadien avant 1950 et l'art contemporain. Grâce aux dons de nombreux collectionneurs et artistes au fil des ans, le nombre d'œuvres conservées au MAJ a pu décupler car aujourd'hui sa collection compte plus de huit mille œuvres, dont les quatre cinquièmes appartiennent aux beaux-arts (peinture, sculpture, dessin, estampe, installation, photographie et vidéo) et le restant, aux arts décoratifs (menuiserie, céramique, émaux, ivoires, métaux et mobilier).

Archéologie

La collection d'archéologie du MAJ tire ses origines dans le dépôt des Clercs de Saint-Viateur en 1975. Si plusieurs des pièces anciennes du dépôt faisaient partie de la collection Tisdell, bon nombre d'entre elles venaient par contre de la collection du Séminaire. Il est même fort possible que certaines de ces pièces aient été acquises du temps du Muséum d'histoire naturelle. C'est d'ailleurs dans le même esprit que les Clercs au XIXᵉ siècle que le MAJ a poursuivi le développement de cet axe de la collection, soit afin de mettre le public en contact avec des artefacts témoignant des traces matérielles laissées par les cultures anciennes.

 La collection d'archéologie du MAJ se compose aujourd'hui d'une centaine de pièces issues principalement des cultures anciennes de la Méditerranée, du Moyen-Orient et de l'Amérique précolombienne. On y retrouve plusieurs vases antiques, dont une coupe à vasque évasée et à base annulaire (fig. 24) en argile rouge avec engobe noir lustré datant du Vᵉ siècle av. n. è.[4] ou encore un alabastre probablement islamique (fig. 25) en argile rouge pâle avec glaçure rouge et blanche formant des bandeaux, qui servait jadis de contenant pour les huiles et les parfums[5]. La collection compte également un petit groupe de lampes en terre cuite, telles qu'une lampe sans anse (NAC 1975.1364) en argile beige bien épurée et à la surface rougie datant du Iᵉʳ ou IIᵉ siècle de notre ère et provenant probablement de Palestine[6], quelques pièces en métal comme une pelle à encens (NAC 1975.1374) en bronze du Iᵉʳ ou IIᵉ siècle[7] et, enfin, quelques pièces en pierre. Cette partie de la collection est composée d'un

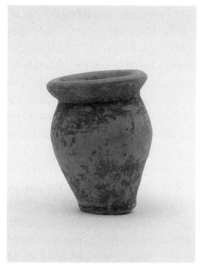

Figure 24

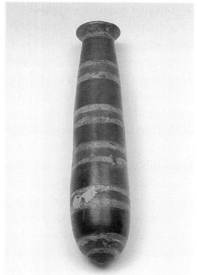

Figure 25

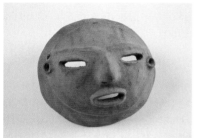

Figure 26

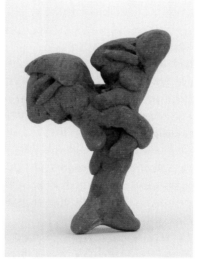

Figure 27

Figure 24
NAC 1975.1343
Rome antique
Vase
Vᵉ siècle av. n. è.
Argile
5 × 4 cm
Dépôt des Clercs
de Saint-Viateur
de Joliette

Figure 25
NAC 1975.1402
Probablement
islamique
Alabastre
Non daté
Argile
16,5 × 3,6 cm
Dépôt de l'honorable
Serge Joyal, c.p., o.c.

Figure 26
NAC 2006.035
Mexique, Tlatilco
Masque
1200 av. n. è.
Argile façonnée
13,5 × 14 × 8 cm
Don de Paul Mailhot

Figure 27
NAC 2011.008
Mexique, culture
Chupícuaro
*Femme portant
un enfant*
300-100 av. n. è.
Terre cuite
5,5 × 2,5 cm
Don de Guy
Joussemet

ensemble varié de petites antiquités, y compris des bijoux anciens de même que des clochettes et des cymbales de bronze, dont l'époque et la provenance restent à déterminer.

Après le dépôt initial de 1975, différents donateurs sont venus enrichir la collection archéologique de pièces précolombiennes. En raison de son acquisition plus récente, cette portion de la collection est beaucoup mieux documentée. Provenant de différentes régions de la Méso-Amérique et de l'Amérique du Sud, cet ensemble de pièces très anciennes témoigne du grand savoir-faire technique et de l'indéniable souci esthétique des cultures anciennes des Amériques. Parmi les pièces les plus intéressantes, notons un masque sacré toujours orné de sa polychromie d'origine (fig. 26, p. 63) datant de 1200 av. n. è. et provenant du site archéologique de Tlatilco au Mexique ; un buste féminin de la culture Valdivia, en Équateur (cat. 110, p. 320-321), finement modelé et ciselé dans l'argile vers 2000 av. n. è. ; ainsi qu'une figurine Chupícuaro (Mexique) représentant une femme portant son enfant sur son dos (fig. 27, p. 63) qui date d'entre 300 et 100 av. n. è. Ces pièces, qui démontrent la grande finesse et la sensibilité dont faisaient preuve les artisans de l'Amérique précolombienne, font aujourd'hui partie des fleurons de la collection d'archéologie du MAJ.

Art européen avant 1950

La collection d'art européen du MAJ est composée de près de six cents œuvres réalisées par des artistes originaires des quatre coins de l'Europe et datant du XIIᵉ siècle à 1950. Lors du dépôt initial de 1975, nous estimons qu'elle comprenait près de quatre cents œuvres d'art, dont la moitié avait été donnée par le chanoine Wilfrid Tisdell entre 1961 et 1975. Cette contribution avait créé un corpus d'art européen dans la collection des Clercs de Saint-Viateur que le père Corbeil s'était par la suite empressé de développer au fil de ses voyages à Montréal, à New York, en France et en Italie. Ces œuvres européennes constituent encore aujourd'hui la portion la plus prestigieuse de la collection du MAJ.

Parmi ces œuvres, près de cinquante peintures viennent de la collection Tisdell, dont la Madeleine repentante (v. 1640-1650) attribuée à l'artiste Andrea Vaccaro (cat. 4, p. 88-89) et un tableau représentant le *Jugement dernier* (XVIIᵉ siècle) (fig. 28) qui mériterait, comme plusieurs œuvres de la collection, d'être étudié par un chercheur afin de nous permettre d'en savoir plus sur sa provenance et son auteur. Bien que la qualité, l'état de conservation et l'authenticité de certaines pièces de la collection de Wilfrid Tisdell laissent à désirer, la majorité des œuvres qui la composent sont considérées comme des éléments incontournables de la collection. Nous pensons entre autres à la rarissime sculpture sur bois géminée représentant la *Vierge de l'Apocalypse et sainte Anne trinitaire* (cat. 3, p. 86-87), réalisée entre 1480 et 1520 par un artiste allemand, ou encore à la ronde-bosse représentant un *Vieux lion* réalisée au XIXᵉ siècle par l'artiste français Antoine-Louis Barye.

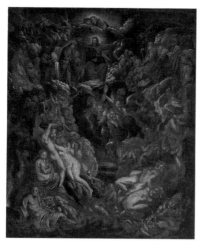

Figure 28

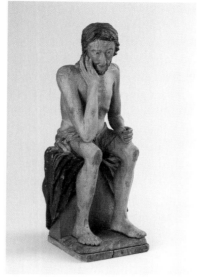

Figure 29

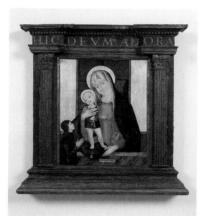

Figure 30

Figure 31

Figure 28
NAC 1975.087
Artiste inconnu
Endroit inconnu
Jugement dernier
XVIIe siècle
Huile sur toile
marouflée sur bois
75,6 × 60,2 cm
Collection Wilfrid
Tisdell, dépôt des
Clercs de Saint-Viateur
de Joliette

Figure 29
NAC 1963.011
Artiste inconnu
France
Christ de pitié
XVe siècle
Bois polychrome
73 × 29 × 28 cm
Collection
Wilfrid Corbeil,
dépôt des Clercs
de Saint-Viateur
de Joliette

Figure 30
NAC 1975.082
Jacopo da Valenza
*Madone, Enfant et
adorateur*
XVe siècle
Huile sur bois
45,2 × 35,2 cm
Collection
Wilfrid Corbeil,
dépôt des Clercs
de Saint-Viateur
de Joliette

Figure 31
NAC 1982.065
Giovanni Volpato
*Pilastre n° XII. Saint
Paul à Athènes : le
globe céleste et les
heures*, du recueil
*Loggie di Rafaele nel
Vaticano* (grand in-folio)
Vers 1774-1775
Burin peint à la main
127,5 × 67,1 cm
Don de M. André Lépine

C'est peut-être inspiré par son ami le chanoine Tisdell que le Père Wilfrid Corbeil a fait l'acquisition, dans les années 1960 et 1970, d'une trentaine d'œuvres européennes pour la plupart de très bonne qualité. Nous pensons notamment au *Christ de pitié*, sculpté en France au xv^e siècle (fig. 29, p. 65) et acheté en 1963 à la Galerie d'art le Petit Musée, à Montréal, au coût de quatre cents dollars, de même qu'au petit tableau à encadrement sculpté représentant une *Madone, Enfant et adorateur* (fig. 30, p. 65), que le père Corbeil avait acheté à Rome en 1974 et qui constitue aujourd'hui le plus ancien tableau signé de la collection. La signature, qui a pu être déchiffrée lors de la visite de Carl Brandon Strehlke, conservateur associé au Philadelphia Museum of Art, nous permet d'affirmer avec certitude que le tableau a été réalisé par Jacopo da Valenza, un artiste italien actif entre 1478 et 1509. C'est donc grâce à la fois aux contacts qu'avait réussi à établir Wilfrid Corbeil avec différents collectionneurs ainsi qu'à son investissement personnel et à celui de sa communauté que l'on peut retrouver aujourd'hui à Joliette une collection d'art européen comprenant des pièces datant du Moyen Âge à 1950.

Depuis 1975, le MAJ a poursuivi l'acquisition d'art européen afin d'enrichir ce pan de sa collection. C'est ainsi, par exemple, que le Musée a acquis des gravures réalisées par des maîtres anciens, dont une série de quarante et un burins peints à la main représentant les loges de Raphaël au Vatican, réalisés au xviii^e siècle par Giovanni Volpato et Giovanni Ottaviani (fig. 31, p. 65, et cat. 39, p. 166-167), ou encore un burin d'Heinrich Aldegrever, *Ève et un cerf* (xvi^e siècle) (fig. 32, p. 68). La collection compte également un petit ensemble d'estampes réalisées par des modernes européens ayant travaillé à Paris au tournant du xx^e siècle, telles qu'une pointe sèche de Georges Rouault intitulée *Fille nue* (1928) (fig. 33, p. 68), un bon à tirer d'Aristide Maillol intitulé *Nu debout* (1935) ou encore une pointe sèche d'André Derain représentant une *Tête de femme* (1920), toutes trois données au Musée par Freda et Irwin Browns.

Du côté de la peinture, le MAJ a reçu en 1985 deux panneaux anciens de la part de Nandor Loewenheim, *Christ de douleur avec Saint Jérôme et Marie-Madeleine* (v. 1450), un tableau richement exécuté par Joan Rexach (cat. 48, p. 188-189), et *Christ portant sa croix et sainte Véronique* (1500-1510), une œuvre anonyme de l'école de Provence (cat. 47, p. 186-187). Mentionnons également l'entrée dans la collection en 1987 d'une huile sur toile réalisée par un peintre français de l'entourage de Sébastien Bourdon, *Saintes Femmes au tombeau* (xvii^e siècle) (cat. 58, p. 208-209).

Bien que la collection d'art européen avant 1950 se compose majoritairement d'estampes, de peintures et de sculptures, elle comprend également quelques photographies dont quatre vues de l'Inde réalisées à la fin du xix^e siècle par l'artiste anglais Samuel Bourne et des dessins tels que *Moïse frappant le rocher* (xvii^e siècle) de Pietro Dandini. Le MAJ possède aussi une centaine de pièces d'art décoratif réalisées en Europe avant 1950 dont de l'orfèvrerie, de l'ivoirerie et des tapisseries. Cette remarquable collection contient

de nombreux trésors et il est certain que les recherches futures permettront d'en faire sortir plusieurs autres de l'ombre.

Art canadien avant 1950

L'art canadien occupe une place toute spéciale au Musée d'art de Joliette puisque c'est la première orientation que le père Corbeil a voulu donner à la collection. D'ailleurs, on sent déjà cette volonté de mise en valeur de l'art canadien lors de l'*Exposition des maîtres de la peinture moderne* présentée au Séminaire en 1942 et qui regroupait des œuvres d'artistes contemporains de l'époque : Paul-Émile Borduas, Marc-Aurèle Fortin, Louise Gadbois, John Lyman, Alfred Pellan et Goodridge Roberts. L'année suivante, le Musée d'art faisait l'achat de ses huit premières œuvres, toutes d'artistes canadiens, les peintures *Paysage à Parc Laval* (entre 1923 et 1930) de Marc-Aurèle Fortin (cat. 1, p. 82-83), *Nature morte* (non daté) d'Agnès Lefort, *Port de Montréal* (1927) d'Adrien Hébert (cat. 24, p. 130-131), *La Madone et l'Enfant* (1943) de Maurice Raymond, *Les raisins verts* (1941) de Paul-Émile Borduas (cat. 25, p. 132-133), *Hockey* (1940) d'Henri Masson, *Garden Party* (non daté) d'Eric Goldberg et la sculpture *Tête de faune* (1942) d'Armand Filion. À la suite de ces premières acquisitions, Wilfrid Corbeil a toujours continué de rechercher les œuvres d'artistes canadiens, pour la plupart contemporains de son époque, si bien qu'à l'inauguration du Musée en 1976, une salle complète comptant quelque cent cinquante œuvres était dédiée à l'art canadien. On pouvait déjà y admirer plusieurs des chefs-d'œuvre canadiens de la collection, dont *Coucher de soleil, rivière Nicolet* (1925) de Marc-Aurèle de Foy Suzor-Coté (fig. 34, p. 68), *Nature morte, oignons* (1892) d'Ozias Leduc (cat. 20, p. 122-123) et *Paysage à Parc Laval* de Marc-Aurèle Fortin.

Aujourd'hui, la collection du MAJ comporte près de mille cinq cents œuvres d'art canadien réalisées avant 1950 par des artistes ayant marqué l'histoire de l'art au pays. Si les œuvres datant du XVIII^e siècle sont assez peu nombreuses, le XIX^e siècle est quant à lui représenté par près de deux cents œuvres. La vraie force de la collection réside toutefois dans sa collection d'œuvres de la première moitié du XX^e siècle, qui compte un peu plus de neuf cents peintures, sculptures, estampes et dessins ainsi qu'une soixantaine d'objets d'art décoratif.

L'art figuratif moderne, qui constituait en quelque sorte le premier axe de collectionnement du Musée, est évidemment toujours très bien représenté, que l'on pense aux peintres juifs de Montréal tels qu'Alexandre Bercovitch (fig. 35, p. 68), Rita Briansky, Eric Goldberg, Louis Muhlstock ou Ernst Neumann, ou encore aux artistes ayant gravité autour de la Société d'art contemporain comme Fritz Brandtner, Philip Henry Surrey, John Lyman ou Jacques de Tonnancour. Les exemples de paysages urbains comme *Port de Montréal* d'Adrien Hébert ou encore ceux à la facture résolument moderne tels que *Strait of Juan de Fuca* (entre 1934 et 1936) d'Emily Carr (fig. 36, p. 70) ou *La fonte de la glace, rivière Nicolet* (1915) de Marc-Aurèle de Foy Suzor-Coté

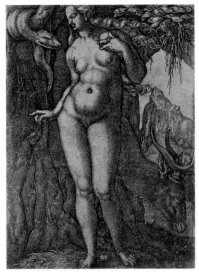

Figure 32

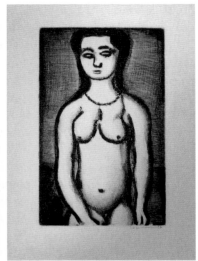

Figure 33

Figure 34

Figure 35

Figure 32
NAC 2010.033
Heinrich Aldegrever
Ève et un cerf, de la
série *Adam et Ève*
XVIᵉ siècle
Gravure au burin
9,1 × 6,2 cm
Don de Virginia
LeMoyne à la
mémoire de Raymond
D. LeMoyne

Figure 33
NAC 2010.043
Georges Rouault
Fille nue
1928
Pointe sèche, aqua-
tinte et média mixtes
sur héliogravure sur
papier japon nacré
36 × 26 cm
Don de la collection
Freda and Irwin Browns

Figure 34
NAC 1945.006
Marc-Aurèle de Foy
Suzor-Coté
*Coucher de soleil,
rivière Nicolet*
1925
Huile sur toile
116 × 116 cm
Collection Séminaire
de Joliette, dépôt
des Clercs de Saint-
Viateur de Joliette

Figure 35
NAC 1950.001
Alexandre Bercovitch
Quebec City Street
Non daté
Huile sur toile
marouflée sur carton
76 × 60,3 cm
Collection Séminaire
de Joliette, dépôt
des Clercs de Saint-
Viateur de Joliette

(cat. 60, p. 212-213) abondent dans ce segment de la collection qui compte plus de deux cent cinquante œuvres.

Si, de manière générale, le portrait occupe une place non négligeable dans la collection d'art canadien moderne du MAJ, il constitue le genre dominant de la collection d'œuvres du XIXᵉ siècle, avec des tableaux tels que *Portrait de Pierre Beaugrand dit Champagne* (v. 1830-1833) de Jean-Baptiste Roy-Audy (cat. 28, p. 138-139), celui du *Père Cyrille Beaudry, c.s.v.* (non daté) par Georges Delfosse (fig. 37, p. 70) et ceux de Barthélemy Joliette et de son épouse, réalisés vers 1838 par Vital Desrochers (cat. 18 et 19, p. 118-121).

Le mouvement du renouveau de l'art religieux, dans lequel Wilfrid Corbeil fut directement impliqué par l'entremise du groupe d'art sacré Le Retable, est également abondamment représenté dans la collection. Au tournant des années 1950, le père Corbeil et quelques artistes religieux et laïcs devinrent les promoteurs de ce mouvement qui visait la redéfinition de l'art sacré en fonction d'une certaine modernité. La collection compte ainsi plusieurs œuvres d'artistes ayant contribué à ce renouveau tels que Maurice Raymond et son *Annonciation* (1943), André Lecoutey et sa *Grande pietà* (non daté) ou encore Sylvia Daoust et sa *Madone et Enfant* (non daté). L'intérêt du père Corbeil pour l'art religieux l'a également poussé dans les années 1960 à sauvegarder, avec l'aide de Serge Joyal, des pièces ayant jadis décoré l'intérieur des églises québécoises. C'est de cette façon que sont arrivées au Musée quelques-unes des pièces d'orfèvrerie et de menuiserie d'art qu'il possède aujourd'hui.

La collection d'art canadien s'est grandement enrichie dans les années 1980, puisque près de six cents œuvres y sont entrées. Claude Laberge et Jacqueline Brien ont à cette époque fait don au Musée d'un groupe exceptionnel d'œuvres d'Ernst Neumann et d'Alfred Laliberté. Le MAJ possède ainsi cent quarante et une peintures et estampes d'Ernst Neumann et une trentaine de pièces d'Alfred Laliberté (fig. 38, p. 70) qui permettent d'illustrer l'ensemble de la pratique de ce dernier. Dans les années 1990 et 2000, près de deux cents œuvres sont venues s'ajouter à la collection d'art canadien du Musée, principalement des peintures, des dessins et des sculptures d'artiste tels qu'Ozias Leduc, Alfred Pellan, Louise Gadbois, Fritz Brandtner, pour ne nommer que ceux-là.

Comme en témoignent les nombreuses demandes d'emprunt venant d'autres musées, plusieurs des œuvres d'art canadien de la collection du MAJ sont des pièces exceptionnelles, et c'est suivant la voie tracée par le père Corbeil que l'institution poursuit constamment l'enrichissement de ce corpus.

Art contemporain

Au nombre de plus de quatre mille, les œuvres réalisées après 1950, toutes origines et disciplines confondues, constituent aujourd'hui la part la plus importante de la collection du MAJ. Il faut d'abord et avant tout préciser que, parmi ces quatre mille œuvres, on retrouve un grand nombre d'esquisses, de dessins et de peintures réalisés par le père Wilfrid Corbeil[8] et dont plusieurs ont été légués au MAJ à son décès survenu en 1979. Il n'en demeure pas moins

Figure 36

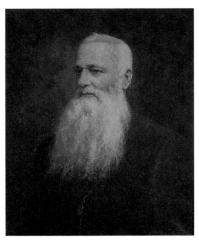

Figure 37

Figure 38

Figure 36
NAC 1976.038
Emily Carr
Strait of Juan de Fuca
Entre 1934 et 1936
Huile sur papier
61 × 72 cm
Don de M. et Mme Max
Stern

Figure 37
NAC 1975.1468
Georges Delfosse
*Père Cyrille Beaudry,
c.s.v.*
Non daté
Huile sur toile
76,1 × 61 cm
Collection Séminaire
de Joliette, dépôt
des Clercs de Saint-
Viateur de Joliette

Figure 38
NAC 1990.002
Alfred Laliberté
Les chutes Niagara
1910
Argile
35 × 28 × 30 cm
Don de Mᵉ Claude
Laberge

que, même en faisant abstraction des œuvres du fonds du père Corbeil, l'art contemporain constitue le segment de la collection qui a connu le plus grand développement au cours des trois dernières décennies. Lors de l'inauguration du Musée sur son site actuel en 1976, la collection ne comptait qu'une centaine d'œuvres réalisées après 1950, dont *Glace bleue* (1957) de Paterson Ewen (cat. 23, p. 128-129) et *Abstraction* (1957) de Marcelle Ferron. Dans les années qui ont suivi, et principalement depuis les années 1990, un nombre considérable d'œuvres contemporaines ont été offertes à l'institution par de nombreux collectionneurs. Nous n'avons qu'à penser à la donation de trois cent soixante cinq œuvres de Me Maurice Forget qui, en 1995, est venue consolider substantiellement la collection d'art contemporain du Musée, ainsi que les dons successifs de photographies de Luc LaRochelle et le don d'œuvres d'art contemporain international de Jack Greenwald.

Aujourd'hui, l'ensemble d'œuvres témoignant de l'évolution de l'abstraction au Québec et au Canada est sans aucun doute un point fort de la collection du MAJ, qu'il s'agisse d'œuvres des Plasticiens, des Automatistes ou d'autres artistes qui se sont intéressés à l'abstraction sous toutes ses formes. Marian Dale Scott, Fernand Leduc, Pierre Gauvreau, Marcel Barbeau, Jean-Paul Mousseau et Françoise Sullivan figurent en bonne place dans la collection du Musée, qui ne cesse de s'enrichir d'œuvres abstraites d'artistes canadiens, comme en témoignent les acquisitions récentes de *Parrot* (1982) de John Richard Fox (fig. 39, p. 72), de *Bi-triangulaire* (1971) de Guido Molinari (cat. 116, p. 336-337) ou encore de l'œuvre monumentale *CPX.W* (1986) d'Yves Gaucher, actuellement en cours d'acquisition.

Du côté de la photographie, le Musée d'art de Joliette possède des œuvres de grande qualité acquises pour la plupart depuis 1990. Ces quelque trois cents œuvres ont principalement été réalisées par des artistes canadiens, mais également par quelques artistes états-uniens et européens de 1970 à nos jours. Parmi les plus remarquables, mentionnons la série *Sans titre* (1979) réalisée par une Raymonde April en début de carrière, plusieurs portraits d'artistes par Richard-Max Tremblay, *Chrysanthème* (2001) de Nicolas Baier et *Distorsion* (1956) de Weegee.

La collection d'estampes contemporaines du MAJ est quant à elle riche de mille trois cents œuvres. Le Musée possède une trentaine d'estampes d'Albert Dumouchel et près de deux cents estampes de René Derouin, lesquelles offrent un survol de la carrière de ces deux artistes incontournables de la gravure québécoise[9]. Le Musée a également la chance de posséder des œuvres exceptionnelles de très grands artistes qui ont marqué l'histoire de l'estampe québécoise telles que deux estampes de la série *Hommage à Webern* (1963) d'Yves Gaucher ou encore deux sérigraphies de la série de 1961 de Jacques Hurtubise. À cela s'ajoutent également de nombreuses œuvres gravées d'artistes majeurs de l'art contemporain international tels qu'Antoni Tàpies, Kiki Smith ou encore Jim Dine, pour ne nommer que ceux-là.

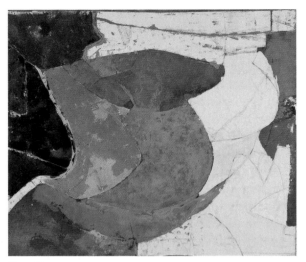

Figure 39

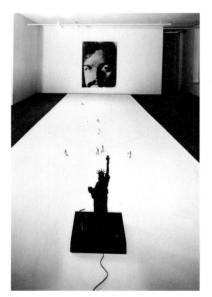

Figure 40

Figure 39
NAC 2011.001
John Richard Fox
Parrot
1982
Acrylique et collage
sur toile
203 × 209 cm
Don de Sandra
Paikowsky

Figure 40
NAC 1996.005.1-11
Raymond Gervais
Claude Debussy regarde l'Amérique
1989
Transfert photographique sur
panneau, papier, tourne-disque,
figurines de plastique et réplique
de la Statue de la Liberté
300 × 700 cm
Don de Chantal Pontbriand

Le MAJ possède également plusieurs installations telles qu'*Ombre portée sur la cité* (1987) de Pierre Granche et *Claude Debussy regarde l'Amérique* (1989) de Raymond Gervais (fig. 40). Depuis quelques années, le Musée a aussi commencé à faire l'acquisition d'œuvres vidéographiques, notamment *Travelling with My Inflatable Room* (2005) d'Ana Rewakovicz (cat. 119, p. 342-343) et *Hutong House* (2009) de Yam Lau (fig. 41, p. 74).

L'année 2011 fut exceptionnelle pour le MAJ en matière d'acquisitions d'œuvres d'art contemporain. Depuis 1975, le Musée avait toujours fait l'acquisition d'œuvres par voie de donation, sauf pour les dix épreuves de la *Série des couvents* de Clara Gutsche, qui ont pu être achetées en 1998 grâce à une subvention du programme d'aide aux acquisitions du Conseil des Arts du Canada. En 2007, toutefois, le mécène René Malo faisait don de cent mille dollars au MAJ afin de créer le tout premier fonds de dotation du Musée. En 2011, trois œuvres de la série *Se fueron los curas* (2007) de Yann Pocreau ainsi que les œuvres *Upside Land 3* (2006) de Pascal Grandmaison (fig. 42, p. 74) et *Blue Garden* (2010) d'Ed Pien ont pu être achetées grâce à un montant provenant de ce fonds et à une subvention du programme d'aide aux acquisitions du Conseil des Arts du Canada. En plus de ces acquisitions, le Musée a également été récipiendaire du prestigieux Prix York-Wilson en 2011, ce qui lui a permis d'acheter l'œuvre *Drawing on Hell, Paris* (1998-2004) de l'artiste canadien Ed Pien (cat. 121, p. 346-347).

L'avenir de la collection

Afin d'être en mesure de poursuivre sa mission, le MAJ a depuis quelques années déployé des efforts considérables afin d'améliorer la gestion, la conservation, la connaissance et le développement de sa collection. En 2007, un moratoire d'une durée de trois ans a été imposé sur l'acquisition d'œuvres afin de permettre qu'un important travail de recherche sur la collection soit effectué et qu'une politique d'acquisition – qui sera achevée d'ici 2012 – soit établie. Avec cette politique, le Musée entend adopter une attitude plus proactive en matière d'acquisition afin de consolider stratégiquement sa collection. Certaines tendances déjà présentes seront définies, alors qu'une liste d'œuvres à acquérir ou de pans de la collection à développer sera constituée.

D'emblée, nous avons noté que le Musée affiche depuis ses débuts une tendance à acquérir des œuvres d'artistes dont il a présenté le travail, tendance qui ne s'est toujours pas démenti puisque l'institution est en voie d'acquérir vingt-deux photographies de Geoffrey James données par Natali Ruedy de même que l'installation multimédia *Haven* (2007) d'Ed Pien. Nous avons également noté que le MAJ a tendance à ménager une place dans sa collection pour les œuvres d'artistes venant de la région de Lanaudière, comme en témoignent l'acquisition d'œuvres telles que *Des fleurs sous les étoiles* (1997) de Jérôme Fortin (cat. 111, p. 326-327), *Grandes pulsions II* (2007) de François Lacasse (cat. 120, p. 344-345) et *Polarisation* (1994) d'Henri Venne. Ces deux tendances ancrent la collection à la fois dans l'histoire de l'institution,

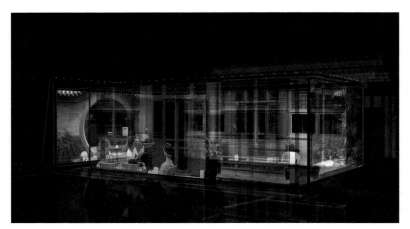

Figure 41

Figure 42

Figure 41
NAC 2010.039
Yam Lau
Hutong House
2009
Vidéo
4 min 25 s
Don de l'artiste

Figure 42
NAC 2011.003.3
Pascal Grandmaison
Upside Land 3
2006
Épreuve numérique
à développement chromogène
179,1 × 274,3 cm
Œuvre achetée avec l'aide de
la FONDATION RENÉ MALO à la
mémoire de Laurian et Lucie Malo et
du programme d'Aide aux acquisi-
tions du Conseil des Arts du Canada

en permettant d'offrir un reflet de sa programmation au fil du temps, et dans celle des arts visuels dans la région, en mettant à l'honneur le travail de ses artistes les plus renommés.

Depuis 36 ans, le Musée d'art de Joliette a rassemblé plus de huit mille œuvres qui forment aujourd'hui non seulement l'une des plus importantes collections en région au Québec, mais également la seule collection en dehors des grands centres à combiner des œuvres anciennes et contemporaines. On l'aura compris, une telle collection ne se forme ni rapidement ni aisément. Pour lui donner vie, il aura fallu la persévérance et la détermination sans bornes de ses fondateurs, la vision éclairée de plusieurs directeurs et conservateurs, l'immense générosité de nombreux donateurs et une série d'heureux concours de circonstances. On aura aussi deviné qu'une telle collection n'est jamais complète. Il s'agit d'une entité en évolution dont on ne peut jamais offrir qu'un portrait partiel qui, demain déjà, sera à refaire.

Marie-Hélène Foisy
Archiviste des collections

Notes

1 _____ Cette loi, entrée en vigueur le 6 septembre 1977, est administrée par le programme des biens culturels mobiliers de Patrimoine canadien ainsi que par la Commission canadienne d'examen des exportations de biens culturels. Elle vise la réglementation de l'importation et de l'exportation des biens culturels et prévoit des incitations fiscales spéciales destinées à encourager les Canadiens à donner ou à vendre des objets importants à des établissements publics du pays. 2 _____ Ce catalogue, intitulé *Le Musée d'art de Joliette*, paraît sans nom d'éditeur à Montréal en 1971. 3 _____ Paul Bourassa (spécialiste des arts décoratifs, aujourd'hui directeur des collections et de la recherche au Musée national des beaux-arts du Québec, à Québec) pour le mobilier ; Gilles Daigneault (commissaire, critique d'art et directeur de la Fondation Molinari, à Montréal) pour la gravure moderne ; David Harris (expert et historien de la photographie, commissaire indépendant et professeur associé à la School of Image Arts, Ryerson University, à Toronto) pour la photographie ; Claudette Hould (spécialiste de l'histoire de l'art français et professeure associée au Département d'histoire de l'art de l'Université du Québec à Montréal) pour les livres d'artistes ; Jan Johnson (spécialiste de la gravure, propriétaire et directrice de Jan Johnson, Old Master and Modern Prints, à Chambly) pour la gravure ancienne ; Pierre-Olivier Ouellet (spécialiste de l'art canadien avant 1900 et doctorant en histoire de l'art à l'Université du Québec à Montréal) pour la peinture canadienne d'avant 1950 ; Michel Paradis (expert en sémiologie des arts visuels et professeur au Département de techniques de muséologie au Collège Montmorency, à Laval) pour les ivoires ; Jeffrey Spalding (artiste, auteur, commissaire indépendant et directeur artistique du Museum of Contemporary Art, à Calgary) pour la peinture canadienne. 4 _____ Beaudoin Caron, *Rapport sur les objets en ethnologie de la collection du Musée d'art de Joliette*, document inédit, 1991, p. 2 . 5 _____ *Ibid.*, p. 3. 6 _____ *Ibid.* 7 _____ *Ibid.*, p. 10. 8 _____ Le MAJ conserve près de mille cinq cents œuvres du père Corbeil. 9 _____ Gilles Daigneault, *Rapport d'expertise de la collection d'estampes modernes et contemporaines du Musée d'art de Joliette*, document inédit, 2011.

Chronologie et catalogue des œuvres

Avis au lecteur

Ce catalogue présente une sélection d'œuvres parmi les plus remarquables de la collection du Musée d'art de Joliette. Afin de donner une idée de la collection au fil de sa constitution, les pièces choisies ont été classées par ordre de numéro d'acquisition (NAC) et groupées en sections correspondant aux périodes charnières de l'histoire de l'institution. Chaque section débute par une chronologie des activités du Musée et des événements qui ont marqué son histoire au cours de la période visée, suivie des œuvres acquises à l'époque.

Chaque œuvre est accompagnée d'une notice précédée des rubriques suivantes : d'abord, l'HISTORIQUE de l'œuvre, qui fait l'énumération de ses différents propriétaires connus jusqu'à son acquisition par le Musée ; puis la rubrique EXPOSITION(S) où sont mentionnées les présentations publiques de l'œuvre ; enfin, les références bibliographiques (BIBLIOGRAPHIE) des documents qui font mention de l'œuvre en question ou qui en contiennent une reproduction. Les rubriques EXPOSITION(S) et BIBLIOGRAPHIE sont omises lorsque, à notre connaissance, l'œuvre n'a jamais été exposée ni mentionnée ou reproduite dans une publication.

La fiche technique, située sous la reproduction, présente d'abord le nom de l'auteur de l'œuvre décrite, si ce dernier est connu. S'il y a lieu, nous mentionnons ensuite le lieu et l'année de naissance et de décès de l'artiste. Suivent le titre, l'année de production, les matériaux et les dimensions de l'œuvre en unités de mesure métriques (cm). Viennent ensuite la mention de la signature, suivie du numéro d'exemplaire pour les multiples et de l'état pour les gravures, puis, enfin, la mention de source. La fiche technique des pièces archéologiques diffère sensiblement : elle présente d'abord le pays d'origine, suivi de la période historique qui a vu naître la pièce et de la culture qu'elle représente. Viennent ensuite l'appellation de l'artefact, sa datation, son matériau et ses dimensions, puis la mention de source.

Les auteurs

Eve-Lyne Beaudry _____ E.-L. B.
Maryse Bernier _____ M. B.
Jacques Blazy _____ J. B.
Joanne Chagnon _____ J. C.
Marie-Ève Courchesne _____ M.-È. C.
Sylvie Coutu _____ S. C.
Ariane De Blois _____ A. D. B.
France-Éliane Dumais _____ F.-É. D.
Brenda Dunn-Lardeau _____ B. D.-L.
Marie-Hélène Foisy _____ M.-H. F.
Nathalie Galego _____ N. G.
Claudette Hould _____ C. H.
Marjolaine Labelle _____ M. L.
Laurier Lacroix _____ L. L.
Justine Lebeau _____ J. L.
Monique Nadeau-Saumier _____ M. N.-S.
Anne-Marie Ninacs _____ A.-M. N.
Michel Paradis _____ M. P.
Didier Prioul _____ D. P.
Jeffrey Spalding _____ J. S.
Anne-Marie St-Jean Aubre _____ A.-M. S.-J. A.
France Trinque _____ F. T.
Andrée-Anne Venne _____ A.-A. V.

1931

· Le père Wilfrid Corbeil, c.s.v.,
crée un studio de dessin
et de peinture au Séminaire
de Joliette.

Chronologie 1931–1966

1942

L'Exposition des maîtres de la peinture moderne, qui regroupe des œuvres de Paul-Émile Borduas, Marc-Aurèle Fortin, Louise Gadbois, John Lyman, Alfred Pellan et Goodridge Roberts, est présentée dans le parloir du Séminaire du 11 au 14 janvier 1942.

1943

L'idée, qui germait depuis un bon moment déjà, de créer un musée d'art au Séminaire de Joliette se concrétise avec la formation d'un comité dont l'objectif sera d'acquérir des œuvres qui serviront à sensibiliser les élèves et le grand public à l'histoire de l'art. Le père Corbeil fait partie de ce comité.

Le D^r Roméo Boucher crée un fonds pour l'acquisition d'œuvres d'art canadiennes.

1960

Le 27 mai, le chanoine Wilfrid Tisdell fait don au Musée d'art du Séminaire d'une importante collection d'œuvres et d'objets d'art qui comprend des œuvres datant du Moyen Âge et de la Renaissance, des meubles anciens et des copies de grands maîtres.

ACQUISITION DES PREMIÈRES ŒUVRES DE LA COLLECTION GRÂCE AU FONDS DU D^r BOUCHER ET À L'EXPERTISE DE MAX STERN, DE LA GALERIE DOMINION À MONTRÉAL. LE MUSÉE D'ART DU SÉMINAIRE VOIT LE JOUR.

HISTORIQUE : coll. du Musée d'art du Séminaire de Joliette en 1943 ; dépôt des Clercs de Saint-Viateur de Joliette au Musée d'art de Joliette en 1975. **EXPOSITIONS :** *Parcours d'une collection*, Musée d'art de Joliette, Joliette (Québec), du 18 juin 1992 au 2 avril 2008 ; *Le paysage au Québec, 1910-1930*, Musée du Québec, Québec (Québec), du 29 janvier au 11 mai 1997 ; *Une expérience de l'art du siècle*, Musée d'art de Joliette, Joliette (Québec), du 26 mai au 1ᵉʳ octobre 2000 ; *Les siècles de l'image. La collection permanente, du 15ᵉ siècle à nos jours*, Musée d'art de Joliette, Joliette (Québec), du 2 avril 2008 au 8 décembre 2010 ; *Marc-Aurèle Fortin. L'expérience de la couleur*, Musée national des beaux-arts du Québec, Québec (Québec), du 10 février au 8 mai 2011 [tournée : McMichael Canadian Art Collection, Kleinburg (Ontario), du 28 mai au 11 septembre 2011]. **BIBLIOGRAPHIE :** Jean-René Ostiguy, *Vie des Arts*, nᵒ 23, été 1961, p. 26 ; Wilfrid Corbeil, *Le Musée d'art de Joliette*, Montréal, s. n., 1971, cat. 322, p. 255-256 ; *Le paysage au Québec, 1910-1930*, cat. d'expo., Québec, Musée du Québec, 1997, cat. 7, p. 76, repr. p. 43 ; Michèle Grandbois (dir.), *Marc-Aurèle Fortin. L'expérience de la couleur*, cat. d'expo., Québec, Musée national des beaux-arts du Québec ; Montréal, Les Éditions de l'Homme, 2011, cat. 25, p. 242, repr. p. 159.

—

Marc-Aurèle Fortin est né à Sainte-Rose en 1888. Peintre, graveur et aquarelliste, il étudie d'abord la peinture avec Ludger Larose et Edmond Dyonnet au Monument national à Montréal en 1904. Quelques années plus tard, en 1909, il quitte Montréal pour aller suivre des cours avec Edward J. Timmons à l'Art Institute of Chicago, puis il visite New York et Boston. Ce ne sera qu'à son retour au Québec en 1920, après un séjour en France, qu'il se consacrera entièrement à la peinture et commencera à exposer ses œuvres.

Artiste solitaire, Marc-Aurèle Fortin développera un style personnel en dehors des grands courants artistiques de son époque. Tout au long de sa carrière, il puisera son inspiration dans le monde qui l'entoure, peignant différentes régions du Québec, dont Sainte-Rose, sa ville natale, Charlevoix et la Gaspésie. N'accordant que très peu d'importance à la figure humaine, il consacrera plutôt son art à la représentation de paysages ruraux et urbains, faisant ainsi l'éloge d'une nature à la fois somptueuse et généreuse. Les maisons québécoises, les montagnes, les fleuves, les forêts et les routes de campagne seront ses sujets de prédilection. Le motif de l'arbre, en particulier, sera le thème central de plusieurs de ses compositions célèbres. Dans ces œuvres, des ormes gigantesques occupent la majeure partie de la toile, dissimulant sous leur dense feuillage un village, quelques maisons de campagne rustiques ou tout simplement une charrette à foin tirée par un cheval. Avec *Paysage à Parc Laval*, Fortin nous dévoile sa vision pittoresque du paysage. La nature y occupe une place privilégiée et l'architecture se trouve reléguée au second plan sous des nuages lourds et des arbres majestueux gorgés de lumière.

Au fil des années et de ses nombreuses expérimentations plastiques, Fortin développera quelques techniques particulières, dont deux qui marqueront considérablement son travail de la peinture à l'huile. La première, la « manière noire », lui permettra d'exploiter les nombreuses possibilités qu'offre le contraste de l'ombre et de la lumière, tandis que l'autre, la « manière grise », lui permettra, selon lui, de mieux rendre l'atmosphère des ciels québécois. Ces deux procédés, que l'artiste développera à partir de 1936, se caractérisent par l'application de couleurs pures sur un fond coloré. D'abord noirs, puis plus tardivement gris, ces fonds de couleur serviront de point de départ à ses créations,

demeurant plus ou moins apparents sous les nombreuses couches de matière. Fortin cessera de peindre au début des années 1950 pour ne reprendre sa production qu'en 1962. Il s'éteindra huit ans plus tard à Macamic, à l'âge de 82 ans. Ce n'est qu'à sa mort que l'on reconnaîtra, trop tard, toute la richesse et l'ampleur de son œuvre.

M. B.

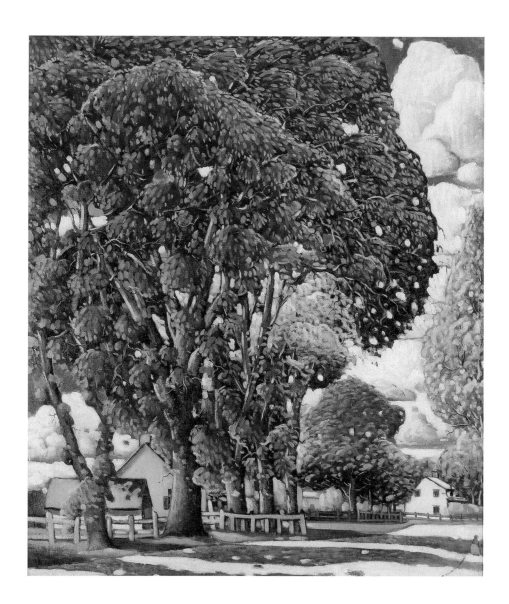

Marc-Aurèle Fortin
Sainte-Rose (aujourd'hui Laval, Québec), 1888
Macamic (Québec), 1970

Paysage à Parc Laval
Entre 1923 et 1930
Huile sur toile
109,4 × 89 cm
Signé
Collection Séminaire de Joliette,
dépôt des Clercs de Saint-Viateur de Joliette

HISTORIQUE : coll. Wilfrid Tisdell ; don au Musée d'art
du Séminaire de Joliette en 1961 ; dépôt des Clercs de
Saint-Viateur de Joliette au Musée d'art de Joliette en 1975.
BIBLIOGRAPHIE : Wilfrid Corbeil, *Le Musée d'art de Joliette*,
Montréal, s. n., 1971, cat. 50, p. 77 ; Beaudoin Caron, *Rapport
sur les objets en ethnologie de la collection du Musée d'art de
Joliette*, document inédit, 1991, n° 9, p. 13.

—

L'autel romain, très similaire à celui des Grecs, est constitué
d'un piédestal carré, déposé sur un socle et muni d'un ou de
plusieurs soubassements, de guirlandes, d'ornements divers,
d'emblèmes et d'inscriptions. Sculpté directement dans le
marbre par un artisan spécialisé[1], l'autel votif est composé d'une
base (socle) et d'un corps constitué d'une colonne rectangulaire
surmontée d'un plateau, où figurent l'inscription dédicatoire
à la divinité et le nom de son auteur (champ épigraphique).
Enfin, il est couronné d'une statue offerte aux dieux.

 L'autel de marbre blanc du Musée d'art de Joliette est
réalisé dans sa forme la plus classique. S'il porte en son centre
le nom du dieu et le nom de celui qui a offert le sacrifice, les
côtés montrent sur la droite un *guttus* (ou une aiguière) et sur
la gauche une patère, en mémoire du rituel qui consistait à
verser une libation de vin ou de lait en l'honneur du dieu. Seule
la sculpture en offrande est manquante. Sur la face principale,
on peut lire une inscription latine autour et au centre d'une
couronne de laurier ornée de rubans[2]. L'inscription sur le
monument permet l'identification de l'auteur de la dédicace :
« Arrius Aurelius Viventius » a fait une offrande aux dieux
Jupiter Dolichenus (divinité de la force et de la guerre) et
Mercure (dieu des commerçants et des voyageurs qui, assimilé
à Hermès, était le messager de Jupiter). Selon le choix des dieux
invoqués, Arrius Aurelius Viventius était sans doute un soldat.
Dolichenus, ou Jupiter Dolichenus, est un dieu dont le culte
vient d'Asie mineure et s'est diffusé dans l'empire romain au IIe
et au IIIe siècle. Il était très répandu chez les soldats romains.

 La diffusion du culte de Jupiter Dolichenus dans l'empire
romain fut surtout le fait des légions, comme le prouvent les
dédicaces à ce dieu dues à des soldats. Toutefois les esclaves
et les commerçants syriens ont aussi contribué à le répandre
dans presque toutes les provinces de l'empire. La durée de ce
culte ne paraît pas avoir été longue ; ses débuts, ou du moins le
commencement de sa diffusion, se situent au second siècle, et il
disparut complètement cent cinquante ans plus tard, devant les
progrès du christianisme.

 F. T.

NOTES 1_____ Voir Robert Sablayrolles et Jean-Luc Schenck, *Collections
du Musée archéologique départemental de Saint-Bertrand-de-Comminges.
1. Autels votifs*, Toulouse, Conseil général de la Haute-Garonne, 1990.
2_____ ARRIVS AVRELIVS / VIVENTIVS / I[OVI]. O[PTIMO]. M[AXIMO].
DOLOCHENO / ET / DEO MERCURI / O / [DEDIT] DONVM. « Arrius Aurelius
Viventius, à Jupiter Dolichenus très grand et très bon et au dieu Mercure,
a fait cette offrande » (traduction de Beaudoin Caron dans son *Rapport sur
les objets en ethnologie de la collection du Musée d'art de Joliette*, document
inédit, 1991, n° 9, p. 13). La graphie « Dolochenus » est également attestée.

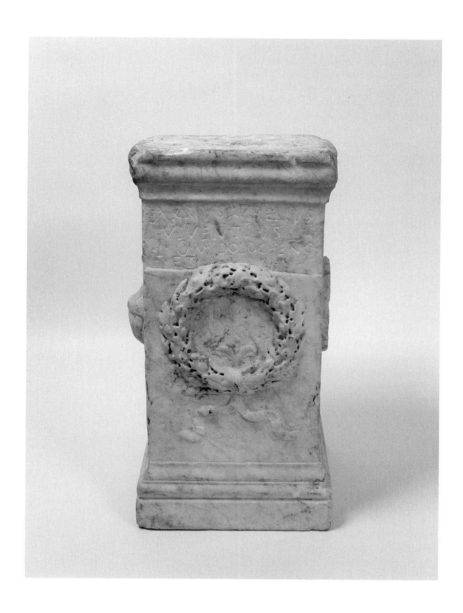

Italie
Période romaine

Autel votif
IIe–IIIe siècle
Marbre
76 × 34 × 34 cm
Collection Wilfrid Tisdell,
dépôt des Clercs de Saint-Viateur de Joliette

HISTORIQUE : coll. Wilfrid Tisdell ; don au Musée d'art du
Séminaire de Joliette en 1961 ; dépôt des Clercs de Saint-Viateur
de Joliette au Musée d'art de Joliette en 1975. **EXPOSITIONS :**
Parcours d'une collection, Musée d'art de Joliette, Joliette
(Québec), du 18 juin 1992 au 25 mai 2002 ; *Gilles Mihalcean.*
Transgression d'un genre, Musée d'art de Joliette, Joliette
(Québec), du 21 janvier au 29 avril 2007 ; *Les siècles de l'image.*
La collection permanente, du 15ᵉ siècle à nos jours, Musée
d'art de Joliette, Joliette (Québec), à partir du 26 mai 2002.
BIBLIOGRAPHIE : Wilfrid Corbeil, *Le Musée d'art de Joliette*,
Montréal, s. n., 1971, cat. 29, p. 63-64 ; Marie-France Beaudoin,
Gilles Mihalcean. Transgression d'un genre, cat. d'expo., Joliette,
Musée d'art de Joliette, 2007, p. 89.

—

Conservée sous l'appellation *La Vierge d'Ulm* en raison de son
probable lieu d'origine, cette sculpture géminée allemande est
d'un type particulièrement répandu en Souabe, en Franconie et
en Bavière. C'est en effet dans le sud de l'Allemagne, marqué par
les influences des sculpteurs Hans Multscher, Michel Erhart ou
encore Jörg Syrlin l'Ancien, à qui furent confiées les sculptures
de la cathédrale d'Ulm, qu'il faut chercher la provenance de
cette œuvre.

Cette sculpture médiévale à deux faces, de style gothique
tardif, combine la représentation de la Vierge de l'Apocalypse
(*Mondsichelmadonna* : Madone au croissant de lune) et celle de
sainte Anne trinitaire (*Anna Selbdritt*[1]). D'une part, la Vierge
au croissant de lune illustre la filiation maternelle caractérisée
par le thème de l'Immaculée Conception. D'autre part, Anna
Selbdritt représente, dans la culture germanique, le concept de
la Sainte Parenté. Le vocable de sainte Anne trinitaire désigne
le groupe formé de sainte Anne, en position centrale, accom-
pagnée de Marie et de l'Enfant Jésus. Sainte Anne bénéficiait,
comme la Vierge de l'Apocalypse, d'une grande popularité vers
la fin du Moyen Âge et était ainsi représentée en Allemagne, en
Flandre et en Hollande. On sait que les sculpteurs d'Ulm, de
Nuremberg, de Würzburg et des centres voisins ont produit des
figures d'Anna Selbdritt et que c'est entre 1480 et 1520, période
où son culte fut vigoureusement encouragé par les humanistes
néerlandais, que la production de ce motif iconographique de la
généalogie du Christ a été la plus grande[2].

Sans doute placée dans une rosace suspendue à la
voûte d'une église comme l'*Annonciation* de Veit Stoss à
St. Lorenzkirche (Nuremberg) en Franconie, dans le sud de
l'Allemagne[3], la *Vierge de l'Apocalypse et sainte Anne trinitaire*
est remarquable par sa singularité tant thématique que formelle.
Objet de dévotion qui témoigne de la place d'Anne et de Marie
dans la piété médiévale, cette pièce demeure un objet d'art qui
illustre l'originalité de la sculpture allemande.

F. T.

NOTES 1_____ Virginia Nixon, *The Anna Selbdritt in Late Medieval*
Germany: Meaning and Function of Religious Image, Thèse de doctorat,
Université Concordia, Montréal, 1997. 2_____ R. H. Koch, « Saint Anne
with Her Daughter and Grandson », *Record of the Art Museum, Princeton*
University, vol. 29, nᵒ 1, 1970, p. 8-15. 3_____ Michael Baxandall, *The*
Limewood Sculptors of Renaissance Germany, New Haven et Londres,
Yale University Press, 1980, pl. 41.

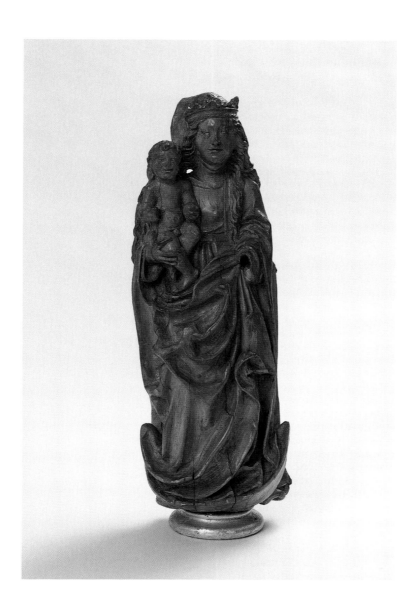

Artiste inconnu
Sud de l'Allemagne

Vierge de l'Apocalypse et sainte Anne trinitaire
Vers 1480-1520
Bois de tilleul, traces de polychromie
71,5 × 23 × 20,5 cm
Collection Wilfrid Tisdell,
dépôt des Clercs de Saint-Viateur de Joliette

HISTORIQUE : coll. Harold Whiting ; coll. Wilfrid Tisdell ; don au Musée d'art du Séminaire de Joliette en 1961 ; dépôt des Clercs de Saint-Viateur de Joliette au Musée d'art de Joliette en 1975. **EXPOSITION :** *Voir/Noir. Une vision à perte de vue*, Musée d'art de Joliette, Joliette (Québec), du 23 septembre au 30 décembre 2007. **BIBLIOGRAPHIE :** Wilfrid Corbeil, *Le Musée d'art de Joliette*, Montréal, s. n., 1971, cat. 98, p. 140.

—

Selon les étiquettes trouvées au dos du tableau lors de son acquisition en 1961, cette toile, prêtée au Museum of Fine Arts de Boston en 1890, était répertoriée comme une représentation de Marie-Madeleine par Guido Reni (1575-1642)[1]. La fortune visuelle des Madeleine de Reni fut considérable[2]. Ses tableaux, très tôt copiés et gravés, devinrent des modèles jusqu'au XIXe siècle. La *Madeleine* de Reni conservée au Musée du château de Versailles (1628-1629) et celle de la National Gallery de Londres (1634-1635) s'apparentent toutes deux à celle de Joliette et pourraient être considérées comme les modèles ayant inspiré l'artiste.

Andrea Vaccaro, peintre de l'école napolitaine, imita les clairs-obscurs caravagesques et emprunta le style de Guido Reni pour la représentation des figures[3]. Il fit son apprentissage auprès de Girolamo Imparato (v. 1550-1621) chez qui il connut le peintre Massimo Stanzione (v. 1585-v. 1658). C'est avec ce dernier qu'il commença à imiter le célèbre Guido Reni. La fréquentation de Bernardo Cavallino (1616-1656), formé par Massimo Stanzione, le détermina à s'inspirer du Bolonais[4].

L'absence des attributs de la sainte (pot d'aromates, crâne, croix) rend l'identité de la figure difficile à établir. Il n'est pas exclu, en effet, que ce portrait représente sainte Agathe, dont l'iconographie est rattachée à son martyre (elle est morte à la suite de l'amputation des seins à l'aide de tenailles). Le XVIIe siècle fournit des représentations des deux saintes qui, en l'absence de leurs attributs respectifs, sont très similaires : les mains croisées sur la poitrine, sainte Madeleine exprime son repentir alors que sainte Agathe rappelle son supplice. Ce type de représentation semble s'être fixé dans l'iconographie magdalénienne au début du XVIe siècle, avec le célèbre tableau de Titien (v. 1490-1576) faisant le portrait à mi-corps d'une Madeleine dénudée. Plusieurs peintures de la pénitente appartiennent à ce type iconographique bien précis : une demi-figure vêtue, légèrement de trois quarts, le regard tourné vers le ciel. Au XVIIe siècle, les représentations de la sainte par Le Dominiquin (1581-1641) et par Reni trouvent une filiation avec ce modèle.

F. T.

NOTES 1⎯⎯ Wilfrid Corbeil, *Le Musée d'art de Joliette*, Montréal, s. n., 1971, cat. 98, p. 140. 2⎯⎯ D. Stephen Pepper, spécialiste de l'artiste, répertorie neuf versions différentes de la sainte peintes entre 1614 et 1640-1642 dans *Guido Reni: A Complete Catalogue of His Works, 1575-1642*, Oxford, Phaidon, 1984, nos 41, 49, 118, 120, 126, 137, 152, 177 et 240. 3⎯⎯ En cherchant du côté des peintres napolitains émules de Reni, le Dr Roberto Contini, conservateur au musée de Berlin, avança le nom d'Andrea Vaccaro, ce qui permit d'ouvrir une nouvelle piste de recherche. Nicola Spinosa, surintendant des musées de Naples et spécialiste de la peinture napolitaine, accepte l'attribution à Vaccaro et date cette toile entre les années 1640 et 1650. 4⎯⎯ L'historienne de l'art Maria Commodo Izzo recensait, en 1951, quinze toiles de la Madeleine par Andrea Vaccaro localisées dans les musées et collections privées d'Italie, de France, d'Espagne et de Russie. Voir Maria Commodo Izzo, *Andrea Vaccaro, pittore*, Naples, Conte, 1951, p. 59. Selon les bases de données (musées, ventes publiques) à disposition aujourd'hui, le nombre de Madeleine de Vaccaro s'élèverait à une trentaine de toiles.

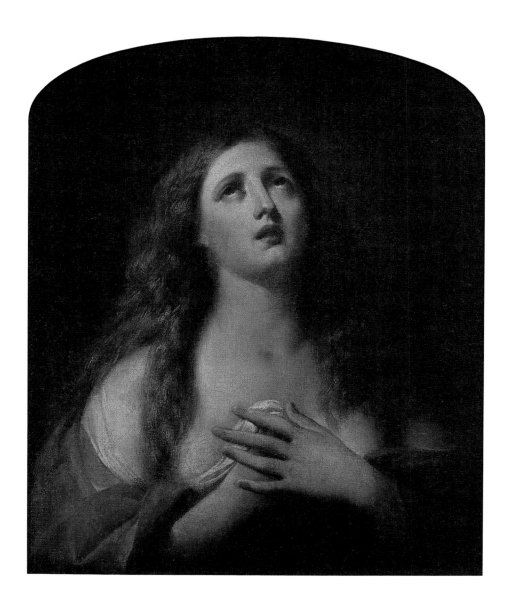

Andrea Vaccaro, attribué à
Naples, Italie, 1604
Naples, Italie, 1670

Sainte Marie-Madeleine
Vers 1640-1650
Huile sur toile
72 × 59,7 cm
Collection Wilfrid Tisdell,
dépôt des Clercs de Saint-Viateur de Joliette

HISTORIQUE : coll. Hearst, New York ; coll. Wilfrid Tisdell ; don au Musée d'art du Séminaire de Joliette en 1961 ; dépôt des Clercs de Saint-Viateur de Joliette au Musée d'art de Joliette en 1975. **BIBLIOGRAPHIE :** Wilfrid Corbeil, *Le Musée d'art de Joliette*, Montréal, s. n., 1971, cat. 52, p. 78.

—

Les Étrusques, qui se sont établis sur le territoire occupé aujourd'hui par la Toscane et l'Ombrie (Italie) au VIIIe siècle avant notre ère, incinéraient leurs morts à l'époque de la période hellénistique (IIIe-Ier siècle av. n. è.). Les cendres étaient placées dans des urnes en forme de coffrets en pierre ou en terre cuite, puis enterrées dans de grandes chambres souterraines appelées *columbariums*. Cette urne en terre cuite, autrefois peinte de couleurs vives dont seules des traces subsistent, est caractéristique des monuments funéraires fabriqués dans les ateliers de Chiusi au IIe siècle av. n. è. C'est dans la région de Chiusi, en Étrurie centrale, que la coutume des urnes en terre cuite s'est particulièrement répandue, à tel point qu'elles furent produites en série[1]. Celle du musée est très caractéristique de ce type de production, en raison notamment de la face historiée de la cuve qui représente le combat d'Étéocle et de Polynice[2].

Les reliefs des cuves s'inspirent souvent des légendes helléniques, depuis longtemps connues du monde italique grâce aux épopées, aux tragédies et aux représentations figurées dans la peinture, la sculpture et les arts mineurs. L'épisode représenté sur cette urne est extrait de la légende de Thèbes. Étéocle et Polynice, les fils d'Œdipe, s'affrontent pour la possession du trône en un combat singulier dont l'issue sera fatale pour chacun des deux frères ennemis. Les figures ailées des Furies, munies de flambeaux, les encouragent de part et d'autre comme un présage de leur mort imminente. Très en faveur auprès de la clientèle de Chiusi, le sujet a été popularisé par la littérature grecque, en particulier par les tragiques attiques du Ve siècle avant notre ère.

La forme et l'iconographie de cette urne cinéraire restent assez conventionnelles. La cuve est décorée d'une scène mythologique exécutée en haut-relief et le défunt est figuré sur le couvercle, à demi allongé, dans l'attitude traditionnelle du banqueteur. Cette effigie n'est pas un véritable portrait, bien que, dans les urnes plus tardives, l'influence des portraitistes grecs va susciter des représentations plus individualisées[3]. La figure masculine, à l'abdomen protubérant, tient dans sa main droite une patène contenant l'obole pour le passage du Styx. Ces personnages sont souvent gras, voire obèses. Cette particularité physique, répandue dans l'aristocratie étrusque à l'époque tardive, témoigne de la richesse et du pouvoir du personnage ; on en trouve des traces jusque dans la littérature latine (Catulle, 39, 11 ; Virgile, *Géorgiques*, II, 193).

F. T.

NOTES 1_____ Ranuccio Bianchi Bandinelli et Antonio Giuliano, *Les Étrusques et l'Italie avant Rome*, Paris, Gallimard, 1973, p. 306-307. **2**_____ Musée du Louvre, *Aspects de l'art des Étrusques dans les collections du Louvre*, Paris, 1976-1977, n° 85, p. 38, fig. p. 39. **3**_____ Marie-Françoise Briguet, *Les urnes cinéraires étrusques*, Paris, Réunion des musées nationaux, 2002, n° 1, p. 43-45.

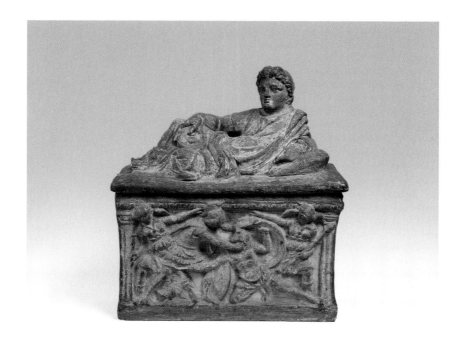

Italie, Chiusi (Étrurie centrale)
Période hellénistique (IIIe-Ier siècle av. n. è.)

Urne cinéraire : duel d'Étéocle et de Polynice
IIe siècle av. n. è.
Terre cuite moulée, traces de polychromie
50,5 × 44,5 × 23,5 cm
Collection Wilfrid Tisdell,
dépôt des Clercs de Saint-Viateur de Joliette

HISTORIQUE : coll. Wilfrid Tisdell ; don au Musée d'art du Séminaire de Joliette en 1961 ; dépôt des Clercs de Saint-Viateur de Joliette au Musée d'art de Joliette en 1975.
BIBLIOGRAPHIE : Wilfrid Corbeil, *Le Musée d'art de Joliette*, Montréal, s. n., 1971, cat. 220, p. 198.

—

La chasuble est un vêtement ornemental porté par le prêtre pour célébrer la messe. Il s'agit d'un habit sans manche à deux panneaux, avec une ouverture pour la tête, porté par-dessus l'aube et l'étole.

La chasuble est utilisée comme vêtement liturgique depuis le IXe siècle. À l'époque, elle avait plutôt la forme d'une cape. Ce n'est qu'au XVIIe siècle qu'apparaît la chasuble à deux panneaux telle qu'on la connaît aujourd'hui.

Cette chasuble provient d'Italie et date du XVIIIe siècle. Elle a été acquise par le chanoine Tisdell, qui l'a par la suite offerte aux Clercs de Saint-Viateur.

Il s'agit d'une chasuble en taffetas de soie de couleur ivoire. Elle est ornée de motifs floraux polychromes brodés avec des fils de soie de diverses couleurs. Différents points de broderie, tels que le point plat, le point empiétant et le point plumetis, ont été employés pour réaliser le décor brodé symétrique qui couvre les panneaux avant et arrière. Cette chasuble est un magnifique exemple de l'ampleur du travail et de l'ornementation qui pouvaient être effectués sur des vêtements liturgiques en Europe au XVIIIe siècle.

F.-É. D.

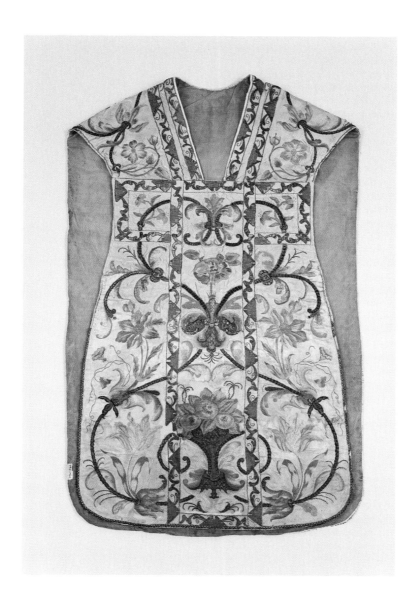

Italie

Chasuble
XVIIIᵉ siècle
Satin et soie polychrome
112 × 69 cm
Collection Wilfrid Tisdell,
dépôt des Clercs de Saint-Viateur de Joliette

HISTORIQUE : coll. Wilfrid Tisdell ; don au Musée d'art du Séminaire de Joliette en 1960 ; dépôt des Clercs de Saint-Viateur de Joliette au Musée d'art de Joliette en 1975. **EXPOSITIONS :** *Rodin à Québec*, Musée du Québec, Québec (Québec), du 4 juin au 13 septembre 1998 ; *Les siècles de l'image. La collection permanente, du 15e siècle à nos jours*, Musée d'art de Joliette, Joliette (Québec), à partir du 26 mai 2002. **BIBLIOGRAPHIE :** Wilfrid Corbeil, *Le Musée d'art de Joliette*, Montréal, s. n., 1971, cat. 48, p. 76 ; John R. Porter et Yves Lacasse, *Rodin à Québec*, cat. d'expo., Québec, Musée du Québec, 1998, cat. 29, p. 72, repr. p. 73.

—

En 1887, Rodin crée cette évocation du martyre de saint Jean comme une image de dévotion aux antipodes de son *Saint Jean-Baptiste* de 1878 (Musée d'Orsay, Paris) qui représentait un jeune prédicateur plein de vitalité. La décapitation de saint Jean-Baptiste a fasciné la sensibilité du XIXe siècle, avec son goût pour le morbide. Elle renvoie au thème de Salomé, la femme fatale, si populaire à l'époque. En littérature, cette figure sera traitée, entre autres, par Flaubert, Mallarmé, Huysmans, Laforgue et Wilde[1]. Au Salon de 1876, les visiteurs auront l'occasion de découvrir les deux tableaux que Gustave Moreau avait peints autour d'elle : *Salomé dansant devant Hérode* et *L'apparition*.

La popularité de cette histoire explique sans doute la décision de Rodin de dépeindre la tête de saint Jean, mais il le fait dans un format qui évoque les représentations gothiques du Christ crucifié comme une remarquable représentation de la souffrance[2]. Cette sculpture de la tête de saint Jean-Baptiste montre la douleur sur le visage du saint tandis que les traits émaciés témoignent d'une vie de jeûne et de sacrifice. Rodin exagère les creux et les saillies du visage, et crée une surface ondulée qui semble vaciller sous nos yeux pour ainsi accentuer l'impression de la douleur, même après la décapitation.

Rodin fait deux versions de ce sujet[3]. Les biographes de l'artiste acceptent à l'unanimité 1887 comme année de la création de l'œuvre. Dans la première version, la tête coupée repose sur le côté dans un grand plateau avec des bords irréguliers, tandis que, dans l'autre version, la bouche est ouverte et les yeux fermés, et la tête est montrée de trois quarts. Une réplique à échelle réduite de cette dernière apparaît dans le haut de la fameuse *Porte de l'Enfer* restée inachevée.

F. T.

NOTES 1⎯⎯⎯Mireille Dottin-Orsini, dans *Cette femme qu'ils disent fatale* (Paris, Grasset, 1997), va jusqu'à recenser près de 2 800 poèmes sur ce thème. **2**⎯⎯⎯Jacques de Caso et Patricia B. Sanders, *Rodin's Sculpture*, San Francisco, Fine Arts Museum of San Francisco, 1977, n° 9, p. 85-87. **3**⎯⎯⎯John L. Tancock, *The Sculpture of Auguste Rodin*, Philadelphie, Philadelphia Museum of Art, 1976, n° 21, p. 205-207.

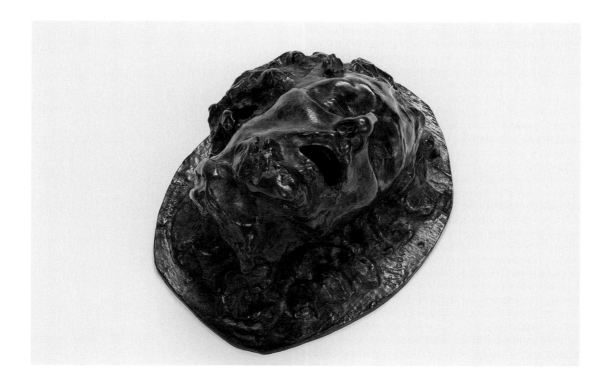

Auguste Rodin
Paris, France, 1840
Meudon, France, 1917

Tête de saint Jean-Baptiste sur un plat
1887
Bronze, fonte Alexis Rudier
14,3 × 28,0 × 20,5 cm
Signé
Collection Wilfrid Tisdell,
dépôt des Clercs de Saint-Viateur de Joliette

HISTORIQUE : coll. Wilfrid Tisdell ; don au Musée d'art du Séminaire de Joliette en 1961 ; dépôt des Clercs de Saint-Viateur de Joliette au Musée d'art de Joliette en 1975. **EXPOSITIONS :** *Présence des ivoires religieux dans les collections québécoises*, Musée d'art de Joliette, Joliette (Québec), du 28 juin au 2 septembre 1990 [tournée : Musée d'art de Saint-Laurent, Saint-Laurent (aujourd'hui Montréal, Québec), du 19 mai au 14 juillet 1991 ; Musée des religions, Nicolet (Québec), du 5 septembre au 17 octobre 1991 ; Musée régional de Vaudreuil-Soulanges, Vaudreuil-Dorion (Québec), du 1er décembre 1991 au 26 janvier 1992 ; Musée du Bas-Saint-Laurent, Rivière-du-Loup (Québec), du 23 juin au 7 septembre 1992] ; *Les siècles de l'image. La collection permanente, du 15e siècle à nos jours*, Musée d'art de Joliette, Joliette (Québec), du 26 mai 2002 au 25 août 2008. **BIBLIOGRAPHIE :** Wilfrid Corbeil, *Le Musée d'art de Joliette*, Montréal, s. n., 1971, cat. 234, p. 205 ; Michel Paradis, *Les ivoires. Présence des ivoires religieux dans les collections québécoises*, cat. d'expo., Joliette, Musée d'art de Joliette, 1990, cat. 26, p. 49-50, repr. p. 132 (fig. 23).

—

Ce petit triptyque[1] fait de plaquettes d'os montées dans un cadre en bois formant pignons et décoré de marqueterie sur les bordures représente cinq personnages debout, symétriquement disposés à partir du volet central. Sur les volets de gauche et de droite sont représentés, le regard convergeant vers le centre, les apôtres Simon et Jacques le Mineur, tous deux identifiables aux instruments traditionnels de leur martyre, la scie pour Simon et le bâton de foulon pour Jacques. Au centre, on voit la Vierge à l'Enfant, entourée d'anges musiciens, l'un jouant du luth et l'autre, du tambourin. Toutes ces figures, taillées en très faible relief, sont enchâssées dans un espace restreint et cloisonné, surmonté d'un trilobe et d'une ogive, et reposant sur une large bande décorée de motifs végétaux stylisés et d'un blason central armorié, possiblement aux armes des rois d'Aragon[2]. Une bannière flotte au dessus de chacun des apôtres, alors qu'un pape, hiératique, portant la tiare et le globe, apparaît au-dessus de la Vierge, bénissant la scène. L'ensemble du triptyque repose sur une base en bois dans laquelle s'insère une prédelle bombée et galbée aux extrémités, où figurent deux profils de cardinaux reconnaissables à leur chapeau, insérés dans des quadrilobes, le regard tourné vers un second blason armorié représentant une tour surmontée de larges rayures verticales.

Cette composition intègre plusieurs figures et éléments décoratifs dans un espace resserré et sur une surface très restreinte avec une grande économie de moyens et une efficacité certaine : « Le cloisonnement des personnages et leur aspect gravé très prononcé confèrent à l'ensemble [...] une monumentalité qui n'est pas à négliger[3]. » Les deux apôtres figurés sont rarement représentés[4], mais, lorsqu'ils le sont, ils sont souvent associés, ce qui tend à démontrer de la part de l'artiste une connaissance manifeste des codes iconographiques. Tout ceci dénote une originalité et une maîtrise qui font de ce triptyque une œuvre relativement savante et personnelle. Traitée à la manière des Embriachi[5], un important atelier italien ayant produit, à la fin du xive et au début du xve siècle, une grande quantité de polyptyques et de coffrets caractérisés par la juxtaposition de reliefs convexes en os ou en ivoire et encadrés de marqueteries plus ou moins élaborées, cette petite pièce toute simple est d'une qualité certaine.

M. P.

NOTES 1 _____ On désigne ainsi un ouvrage de peinture ou de sculpture en trois volets articulés, dont les deux volets latéraux sont faits pour recouvrir entièrement le volet central lorsqu'ils sont refermés. **2** _____ D'or à quatre pals de gueules. **3** _____ Michel Paradis, *Les ivoires. Présence des ivoires religieux dans les collections québécoises*, cat. d'expo., Joliette, Musée d'art de Joliette, 1990, p. 49. **4** _____ Les Évangiles donnent peu d'information sur l'un comme sur l'autre, et on ignore ce qu'ils firent après la Pentecôte. Toutefois, selon les sources apocryphes, ils étaient tous deux frères, et cousins germains du Christ. **5** _____ Plus qu'une production spécifique, les Embriachi ont créé un style largement repris et imité, tant en Italie qu'en Espagne. Il serait illusoire d'attribuer à leur atelier l'ensemble de la production encore existante, mais leur influence est incontestable.

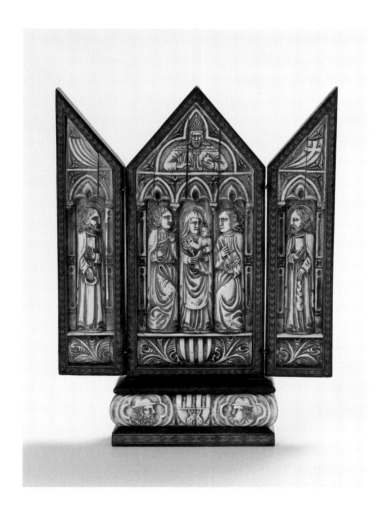

Artiste inconnu
Italie

***Triptyque Vierge à l'Enfant, saint Simon
et saint Jacques le Mineur***
XVIIIᵉ siècle
Os, bois
32,4 × 24,2 × 5 cm
Collection Wilfrid Tisdell,
dépôt des Clercs de Saint-Viateur de Joliette

HISTORIQUE : coll. Wilfrid Tisdell ; don au Musée d'art du
Séminaire de Joliette en 1961 ; dépôt des Clercs de Saint-Viateur
de Joliette au Musée d'art de Joliette en 1975. **EXPOSITION :**
Art sacré du Moyen Âge européen et du Québec, Musée d'art
de Joliette, Joliette (Québec), du 18 juin 1992 au 22 août 2008.
BIBLIOGRAPHIE : Wilfrid Corbeil, *Le Musée d'art de Joliette*,
Montréal, s. n., 1971, cat. 30, p. 65-67, repr. p. 65 et 67.

—

Vers 1500, les parties méridionales de l'Empire germanique
voient naître de nouvelles formes plastiques qui atteindront
leur apogée vers 1520. Pensons au retable à volets de l'église
du village de Kefermarkt (1497)[1] ou au retable du Maître H. L.
(1523-1526), l'un des plus beaux autels sculptés en bois de toute
l'Allemagne. La nouvelle conception technique de l'image
sculptée propose un retable généralement placé en hauteur, ce
qui explique les dimensions assez importantes de chacun des
panneaux le composant : le retable est une véritable architecture
dans l'architecture.

 Ce bas-relief, œuvre d'atelier datant du XVIe siècle, devait
orner le panneau latéral mobile d'un retable d'assez grande
taille. L'œuvre a sans doute été polychrome car des traces
de préparation ont été détectées selon le rapport d'expertise
de Jean-Albert Glatigny de l'Institut royal du Patrimoine
artistique de Bruxelles en 1996. Cette œuvre s'apparente à
l'ancien maître-autel du Diözesanmuseum de Bamberg que
Veit Stoss réalisa pour l'église des Carmélites de Nuremberg.
L'auteur devait connaître l'œuvre de Nicolas de Leyde ainsi
que les gravures de Dürer et de Schongauer. Le panneau de
Joliette est sans doute l'œuvre d'un sculpteur anonyme actif aux
alentours de 1500. Vraisemblablement issu d'un des ateliers de
Bamberg, l'artiste devait travailler dans la région de la Haute-
Franconie en Allemagne[2]. On trouve deux exemples similaires
en Allemagne : huit reliefs représentant des *Scènes de la vie de
Marie* qui se trouvent dans la collection Veste Coburg dans la
ville du même nom et trois panneaux d'autel en relief consacrés
à la *Vie de saint Jean-Baptiste* dans la collection de sculptures
Liebieghaus à Francfort-sur-le-Main[3].

 La scène de la *Présentation au temple* est uniquement
rapportée dans l'évangile de Luc (2, 22-40). Il s'agit du moment
où Marie présente l'Enfant, ici soulevé au-dessus de l'autel, au
vieux Siméon. La prophétesse Anne assiste le vieillard sur la
gauche, alors que Joseph, placé à droite et accompagné de la
suivante de Marie à l'arrière-plan, porte la corbeille contenant
deux tourterelles, symbole de l'offrande faite aux pauvres.

 F. T.

NOTES 1_____ Tour à tour attribué à Tilman Riemenschneider,
à Veit Stoss, à Michael Pacher et à Albrecht Dürer. Voir Ulrike Krone-
Balcke, *The Kefermarkt Altar. Its Master and His Workshop*, Munich et
Berlin, Deutscher Kunstverlag, 1999. **2**_____ Lettre du 9 septembre
2009 du Dr Frank Matthias Kammel, conservateur de la Germanisches
Nationalmuseum à Nuremberg. **3**_____ Pour des exemples similaires, voir
Ulrike Heinrichs-Schreiber, *Die Skulpturen Des 14. Bis 17. Jahrhunderts*,
Coburg, Kunstsammlungen der Veste Coburg, 1998, p. 90-107 ; Michael
Maek-Gérard, *Die Deutschsprachigen Länder, ca. 1380-1530/40*, Melsungen,
Gutenberg, 1985, p. 221-227.

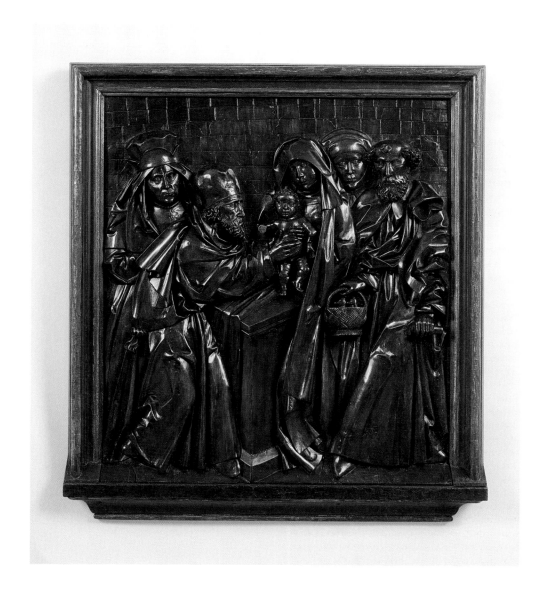

Artiste inconnu
Allemagne du Sud, Haute-Franconie
Atelier de Bamberg

La Présentation au temple
Vers 1500
Bois de tilleul européen teint acajou
95,3 × 83,2 × 6 cm
Collection Wilfrid Tisdell,
dépôt des Clercs de Saint-Viateur de Joliette

HISTORIQUE : coll. Wilfrid Tisdell ; don au Musée d'art du Séminaire de Joliette en 1961 ; dépôt des Clercs de Saint-Viateur de Joliette au Musée d'art de Joliette en 1975. **EXPOSITIONS :** *Présence des ivoires religieux dans les collections québécoises*, Musée d'art de Joliette, Joliette (Québec), du 28 juin au 2 septembre 1990 [tournée : Musée d'art de Saint-Laurent, Saint-Laurent (aujourd'hui Montréal, Québec), du 19 mai au 14 juillet 1991 ; Musée des religions, Nicolet (Québec), du 5 septembre au 17 octobre 1991 ; Musée régional de Vaudreuil-Soulanges, Vaudreuil-Dorion (Québec), du 1er décembre 1991 au 26 janvier 1992 ; Musée du Bas-Saint-Laurent, Rivière-du-Loup (Québec), du 23 juin au 7 septembre 1992] ; *Croix de bois, croix de fer…*, Musée d'art de Joliette, Joliette (Québec), du 25 janvier au 12 avril 1998. **BIBLIOGRAPHIE :** Wilfrid Corbeil, *Le Musée d'art de Joliette*, Montréal, s. n., 1971, cat. 237, p. 207 ; Michel Paradis, *Les ivoires. Présence des ivoires religieux dans les collections québécoises*, Joliette, Musée d'art de Joliette, 1990, cat. 8, p. 26, repr. p. 105 (fig. 8).

—

Ce beau crucifix présente le corps du Christ sur une mince croix de bois doré, les bras écartés en angle droit, la tête légèrement penchée vers la droite, les yeux presque fermés. Le corps est légèrement déhanché vers la droite, et présente une sorte de relâchement, d'affaissement. Les jambes sont parallèles, les pieds cloués côte à côte faisant écho aux deux mains clouées aux paumes, les doigts légèrement recroquevillés. Le *perizonium*[1] offre un nœud de belle facture qui accentue le déhanchement en remontant vers la droite, et dégage la cuisse en se terminant par une retombée en volutes, saillant sur la hanche, et probablement rapportée au corps par des chevilles. La tête, non couronnée, présente une chevelure légèrement bouclée, partagée par une raie médiane dégageant le front et retombant en masse à la base du cou et sur les épaules. Les bras, enfin, sont chevillés aux épaules, une mince fissure indiquant la présence d'un point de jonction. Au sommet de la croix, un *titulus*[2] se déroulant à la manière d'un parchemin est également cloué. La croix enfin, est posée sur une toile damassée rouge passé, à motif floral, et le tout est centré dans un cadre en bois doré très certainement d'origine, ornementé de coquilles, de rinceaux et de feuilles d'acanthe, de style Louis XIV tardif ou Régence. Ces caractéristiques, ainsi que la provenance bien documentée du crucifix, suggèrent que l'œuvre est issue d'un atelier français de la fin du XVIIe ou du début du XVIIIe siècle.

De toutes les représentations chrétiennes, celle du Christ est sans nul doute la plus fréquente. Toutefois, le crucifix[3] en ronde-bosse est assez rare dans l'ivoirerie, et l'on n'en conserve que très peu d'exemplaires avant la Renaissance, la plupart du temps incomplets ou mutilés. Cela tient possiblement au fait que le Christ en croix, s'il est l'occasion pour l'ivoirier de réaliser une belle « académie », est une figure complexe à réaliser, nécessitant l'assemblage de plusieurs composantes : croix, *titulus*, bras, nœud du *perizonium*, voire crâne et tibias, ou instruments de la Passion. Tout cela rend le crucifix plus difficile à produire et aussi plus vulnérable ; on peut aisément imaginer, lorsqu'on observe la fragilité de ceux qui nous sont parvenus, que plusieurs n'ont tout simplement pas résisté à l'usure du temps.

D'une façon générale, les crucifix et les croix de procession, fréquemment importés de Normandie[4] sous l'Ancien Régime, sont les objets du culte chrétien en ivoire les plus présents au Québec, et nombre d'entre eux subsistent encore dans les trésors d'églises, les sacristies ou les réfectoires des communautés religieuses, où ils continuent à jouer le rôle pour lequel ils ont jadis été réalisés.

M. P.

NOTES **1** ———— Draperie partant de la ceinture ou des hanches et couvrant le bassin du Christ. **2** ———— Affichette sur laquelle les initiales INRI pour *Iesus Nazarenus Rex Iudæorum* sont inscrites, par dérision. **3** ———— Au sens propre, il s'agit du corps du Christ crucifié et ne s'incorporant à aucune scène. **4** ———— La Normandie, province de France commerçante et portuaire, était une étape importante sur la route de l'ivoire Afrique-Europe, et nombre d'ivoiriers y ont exercé leur activité dans des villes comme Dieppe, d'où de nombreux navires partaient pour la Nouvelle-France.

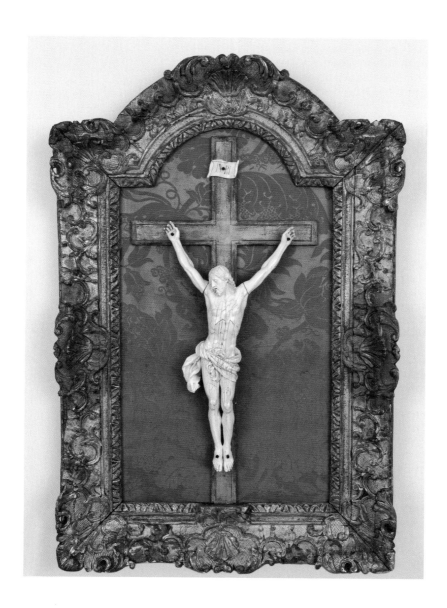

Artiste inconnu
France

Crucifix
XVIIe siècle
Ivoire, bois, tissu
85 × 55,5 × 7 cm
Collection Wilfrid Tisdell,
dépôt des Clercs de Saint-Viateur de Joliette

HISTORIQUE : coll. Wilfrid Tisdell ; don au Musée d'art du Séminaire de Joliette en 1961 ; dépôt des Clercs de Saint-Viateur de Joliette au Musée d'art de Joliette en 1975. **EXPOSITIONS :** *Art sacré du Moyen Âge européen et du Québec*, Musée d'art de Joliette, Joliette (Québec), du 18 juin 1992 au 22 août 2008 ; *Les siècles de l'image. La collection permanente, du 15e siècle à nos jours*, Musée d'art de Joliette, Joliette (Québec), à partir du 22 août 2008. **BIBLIOGRAPHIE :** Wilfrid Corbeil, *Le Musée d'art de Joliette*, Montréal, s. n., 1971, cat. 1, p. 18-19, repr. p. 18.

—

Cette Vierge est caractéristique de la production sculpturale de la première moitié du xive siècle en Île-de-France et dans ses environs. Le déhanchement du corps (*contrapposto*), dont l'accentuation nouvelle est donnée par l'inclinaison de la tête du côté de la hanche saillante, correspond précisément au type régional du nord-est de la France dans les années 1340-1350[1]. Bien que sa localisation originelle nous soit inconnue, cette sculpture était sans doute adossée à un trumeau – pratique courante pour la représentation de la Vierge à partir du xiiie siècle – comme l'indiquent les fixations au revers. Le thème de la Vierge à l'Enfant fut immensément populaire en Europe au xive siècle. L'évolution iconographique de ce motif va bientôt éliminer l'aspect figé de la Vierge en Majesté et aboutir à une représentation moins divinisée du Fils de Dieu. En tentant d'évoquer l'intimité naturelle entre la mère et l'enfant, les figures de la Vierge et de Jésus s'apparentent sensiblement à notre humanité[2].

Cette Vierge, au visage souriant, coiffée d'un voile et d'une couronne, a perdu le sceptre fleuri de lys qu'elle tenait entre les doigts de sa main droite. Vêtue d'un ample manteau qui s'harmonise avec le buste légèrement cambré et la saillie de la hanche, elle est chaussée de poulaines typiques de l'époque médiévale. Le drapé en écharpe et le déhanchement viennent équilibrer la statue alourdie par la présence de l'enfant porté à gauche. L'Enfant Jésus, nu jusqu'à la taille, est enveloppé dans le pan gauche du voile recouvrant la tête de sa mère, qu'il regarde avec bienveillance.

On devine aux traces de pattes restées visibles dans la pierre que l'Enfant tenait un oiseau dans sa main. Le motif de l'oiseau fait référence à l'*Évangile arabe de l'enfance* (36, 1-2), un apocryphe datant du viie siècle. Ce texte rapporte que, pendant la fuite en Égypte, Jésus donnait vie à des oiseaux modelés dans l'argile en leur soufflant dessus. L'oiseau aux ailes déployées que l'Enfant Jésus devait tenir dans sa main est une allusion à la Passion. Le volatile peut également symboliser les âmes sauvées par le Christ.

F. T.

NOTES 1_____L'analyse de la pierre (de craie) permettrait d'en identifier la provenance et de localiser l'atelier qui l'a produite. Selon Pierre-Yves Le Pogam, conservateur au département des Sculptures du musée du Louvre, il s'agit probablement de l'Île-de-France. Toutefois, si le matériau est bien de la « pierre calcaire crayeuse », il faudrait penser à une région proche, mais compatible avec le matériau (par exemple, la Picardie ou la Normandie). Jean-René Gaborit, conservateur général honoraire du Patrimoine, pense aussi à l'Île-de-France s'il s'agit de la « pierre de Vernon », très utilisée dans les ateliers parisiens. **2**_____Émile Mâle, *L'art religieux de la fin du Moyen Âge en France*, Paris, Armand Colin, (1908), 1969, p. 146.

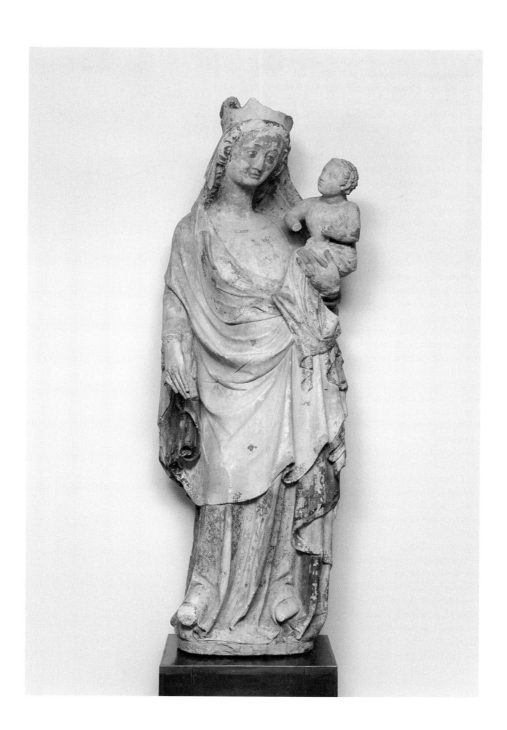

Artiste inconnu
France

La Vierge à l'Enfant et l'oiseau
Vers 1340-1350
Pierre de craie, traces de polychromie
136 × 46 × 29 cm
Collection Wilfrid Tisdell,
dépôt des Clercs de Saint-Viateur de Joliette

HISTORIQUE : don de Simone de Laborderie, Paris, au Musée d'art du Séminaire de Joliette en 1963 ; dépôt des Clercs de Saint-Viateur de Joliette au Musée d'art de Joliette en 1975. **EXPOSITION :** *Croix de bois, croix de fer…*, Musée d'art de Joliette, Joliette (Québec), du 25 janvier au 12 avril 1998. **BIBLIOGRAPHIE :** Wilfrid Corbeil, *Le Musée d'art de Joliette*, Montréal, s. n., 1971, cat. 25, p. 56-58, repr. p. 56 et 57 ; « Lecture [par Michel Fleury, vice-président, secrétaire général de la Commission] d'une communication de M. Philippe Verdier, professeur d'histoire de l'art à l'Université de Montréal, concernant une effigie de Christ crucifié découverte 25, rue de Lille (7ᵉ) », Commission du vieux Paris, Procès-verbal de la séance du lundi 5 février 1979, p. 5-7 ; Yvan Christ, « Une œuvre de Michel-Ange au Québec ? », *Le Figaro*, 23 février 1979.

—

En 1966, le professeur Philippe Verdier de l'Université de Montréal proposait l'attribution de cette pièce à Michel-Ange. Même s'il en formula l'hypothèse, il reconnaissait que la paternité du crucifix de Joliette posait un double problème. Si l'œuvre est attribuée à Michel-Ange, elle soulève la question de sa destination : est-ce strictement un objet de piété individuel ou fait-il partie d'une œuvre plus vaste ? Si cette sculpture est d'inspiration michelangelesque, alors à quel prototype disparu fait-elle référence ? Ces questions sont toujours sans réponse aujourd'hui. Seule la découverte de documents nouveaux, ne serait-ce qu'un lien entre des documents déjà connus, ou encore d'une sculpture ayant survécu permettrait de valider ou d'invalider l'attribution.

Cette œuvre appartient à la tradition des crucifix en bois de Toscane. Même si son attribution à Michel-Ange s'avère invérifiable, sa datation et sa valeur esthétique ne font aucun doute. Le style de cette petite sculpture est beaucoup plus développé que celui du Quattrocento de Benedetto da Maiano (1444-1498), mort avant la fin de son siècle[1]. L'historien de l'art Francesco Caglioti signale qu'il s'apparente au style du jeune Michel-Ange, du moins jusqu'aux années 1520-1525. Ce que nous savons de cette sculpture se résume donc à sa provenance florentine et à sa datation autour de 1520[2]. Selon le Dr Caglioti, il est impossible aujourd'hui encore de formuler un nom d'artiste car les crucifix florentins réalisés entre 1520 et 1555 environ, soit après la jeunesse de Michel-Ange et avant l'arrivée de Jean de Boulogne en Toscane, n'ont jamais fait l'objet d'une étude systématique.

Ce christ en buis de 27 cm de haut, dont les bras et le perizonium (morceau d'étoffe) ont aujourd'hui disparu, est remarquable par la maîtrise avec laquelle l'artiste a traité le nu et la finesse du visage incliné. Selon le rapport d'expertise, des traces de préparation et de couleur apparaissent au dos de l'œuvre[3]. L'examen révèle également que cette pièce polychrome aurait été exposée autrefois à l'extérieur, peut-être sous une niche ou dans un édicule. Mentionnons que la cavité circulaire dans l'abdomen est tout à fait exceptionnelle et qu'elle ne devait pas être présente à l'origine.

F. T.

NOTES 1 _____ Communication écrite du 23 novembre 2009 de Francesco Caglioti, professeur à l'Università degli Studi di Napoli Federico II. **2** _____ Doris Carl, spécialiste de Benedetto da Maiano, Kunsthistorisches Institut in Florenz, propose une datation autour de 1520. Communication écrite du 3 décembre 2009. **3** _____ Un rapport d'expertise provenant du Centre de conservation du Québec a été émis le 5 juillet 1996. Les informations qu'il contient font suite à l'examen sommaire réalisé le 27 juin 1996 par les restaurateurs Anne-Sophie Augustyniak et Claude Payer de l'Institut royal du Patrimoine artistique (Bruxelles, Belgique).

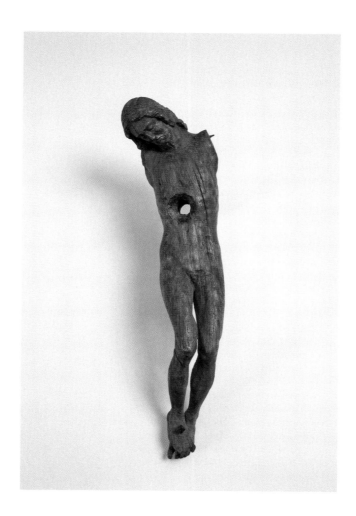

Artiste inconnu
École de Florence

Crucifix
Vers 1520
Buis, traces de polychromie
27,5 × 6,5 × 5,7 cm
Collection Séminaire de Joliette,
dépôt des Clercs de Saint-Viateur de Joliette

HISTORIQUE : achat à la Galerie Medina, à New York, en 1963 pour le Musée d'art du Séminaire de Joliette ; dépôt des Clercs de Saint-Viateur de Joliette au Musée d'art de Joliette en 1975. **EXPOSITION :** *Art sacré du Moyen Âge européen et du Québec*, Musée d'art de Joliette, Joliette (Québec), du 18 juin 1992 au 22 août 2008. **BIBLIOGRAPHIE :** Wilfrid Corbeil, *Le Musée d'art de Joliette*, Montréal, s. n., 1971, cat. 7, p. 30-31.

—

Cette pièce illustre à quel point le retable a longtemps été un art de sculpteur. Au XIIIe siècle, des techniques nouvelles sont mises au point, tandis que des spécificités régionales apparaissent[1]. Si, par exemple, l'Allemagne et l'Italie préfèrent la peinture sur bois, la pierre demeure le support de prédilection du nord de la France. Parmi les productions françaises, de nombreux exemples semblent étroitement liés à l'évolution de la sculpture des grandes cathédrales comme celles de Chartres, Saint-Denis et Bourges, qui constituent d'importants foyers artistiques. Cela eut une incidence sur la taille du retable, qui variait selon son emplacement dans l'église. La polychromie, une constante jusque-là, tend à disparaître au XIVe siècle, surtout dans les commandes les plus prestigieuses. On assiste alors au développement massif des retables et, par conséquent, à l'éclatement du genre. Certains ateliers, surtout parisiens, produisent des œuvres raffinées. Les uns privilégient le compartimentage, les autres, des retables plus simples avec des personnages sous arcades. En France, à cette époque, les œuvres en pierre restent les plus fréquentes[2].

Le relief de cette œuvre gothique est assez banal : une Vierge couronnée est assise avec l'Enfant (tête manquante) debout sur son genou gauche et, à ses pieds, quatre petites figures de fidèles agenouillés, le tout à l'intérieur d'un arc en ogive trilobé entouré de crochets et surmonté d'un trèfle. Bien que les représentations de la Vierge à l'Enfant assise ou debout sous un arc soient assez courantes, la présence des donateurs rend cette œuvre tout à fait singulière et en fait un type plutôt rare.

Cette *Vierge à l'Enfant avec adorateurs* de la seconde moitié du XIVe siècle peut s'apparenter à un petit retable pour un autel secondaire[3]. Il s'agit peut-être d'un relief funéraire, mais l'hypothèse d'un élément central de retable n'est pas à exclure. La réelle typologie du retable, élément clé du rite liturgique du XIIe au XVe siècle, est impossible à établir tant la diversité est grande. S'il est toujours le support de multiples images, le retable a pour fonction de magnifier le lieu du culte. L'image solennelle de la Vierge en majesté devait être liée à un cycle narratif plus complexe, voire ici une partie centrale mettant en valeur la figure mariale.

F. T.

NOTES 1_____Christine Vivet-Peclet, « Corpus des retables français sculptés (XIIe – début du XVe siècle) », dans Pierre-Yves Le Pogam (dir.), *Les premiers retables (XIIe – début XVe siècle). Une mise en scène du sacré*, Paris, Musée du Louvre, 2009, p. 195-196. **2**_____Les autres matériaux sont moins courants et leur fragilité ou le vandalisme n'expliquent pas totalement cet état de fait. Voir Pierre-Yves Le Pogam (dir.), *Les premiers retables (XIIe – début XVe siècle)*. **3**_____Cette œuvre daterait de la seconde moitié du XIVe siècle selon Pierre-Yves Le Pogam, conservateur au département des Sculptures du musée du Louvre. Il s'agit peut-être d'une épitaphe ou d'un petit retable pour un autel secondaire. Pour Jean-René Gaborit, conservateur général honoraire du Patrimoine, la pièce serait probablement du milieu du XIVe siècle en raison du type de la Vierge (manteau très ouvert, enfant debout sur le genou gauche de sa mère) et de l'architecture de l'arc. Une analyse des détails des costumes permettrait d'être plus précis.

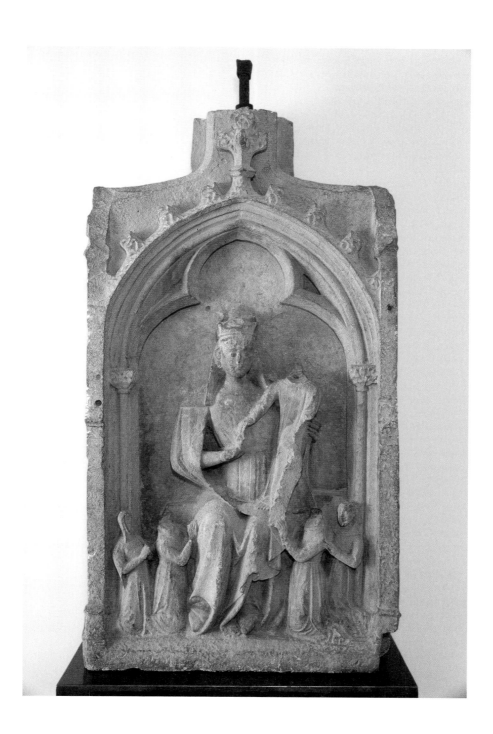

Artiste inconnu
France

Vierge à l'Enfant avec adorateurs
Seconde moitié du XIVe siècle
Pierre avec tenon de fer
150,3 × 74,5 × 36,8 cm
Collection Séminaire de Joliette,
dépôt des Clercs de Saint-Viateur de Joliette

HISTORIQUE : Musée d'art du Séminaire de Joliette ; dépôt des Clercs de Saint-Viateur de Joliette au Musée d'art de Joliette en 1975. **BIBLIOGRAPHIE :** Wilfrid Corbeil, *Le Musée d'art de Joliette*, Montréal, s. n., 1971, cat. 359, p. 262.

—

À l'âge de 15 ans, Jack Beder est placé chez un typographe de Varsovie par son père qui quitte la Pologne pour venir vivre au Canada. La détérioration de la situation des juifs polonais en Europe force cependant le jeune homme à rejoindre rapidement sa famille à Montréal. À son arrivée, Beder parvient à se trouver quelques petits contrats de conception d'affiches, mais, malheureusement atteint de la tuberculose, il est forcé de tout abandonner pour aller se faire soigner au sanatorium de Sainte-Agathe-des-Monts. Dans son infortune, Beder aura toutefois la chance de faire la rencontre de l'artiste Louis Muhlstock, qui, pour l'encourager, lui offre une boîte de crayons et du papier[1]. De retour après dix mois, Beder devra patienter encore quelques années avant de pouvoir véritablement suivre la voie artistique. En 1927, tout en continuant à travailler pour aider son père à subvenir aux besoins de sa famille, il s'inscrit enfin aux cours du soir de l'Art Association of Montreal, puis l'année suivante à ceux de l'École des beaux-arts de Montréal, qu'il fréquentera jusqu'en 1934[2].

Dans les années 1930, alors que la représentation des vastes espaces canadiens à la manière des artistes du Groupe des Sept est encore considérée comme étant « l'art canadien national » et que les œuvres des artistes québécois sont empreintes de régionalisme, Beder se tourne vers la ville. Comme plusieurs jeunes artistes de son époque, il tente ainsi d'innover et d'être de son temps, non seulement par la technique, mais également par le choix du sujet. Le jeune Beder arpente, de jour comme de nuit, les rues de la cité montréalaise et en explore les caractéristiques formelles tout en en dépeignant la vie populaire.

En 1935, Beder, nouvellement marié, emménage rue Prince-Arthur. Pendant un an, il peindra principalement son environnement domestique, dont quelques vues des toits avoisinants[3]. Dans *Back Roofs*, la ville grise, vue des hauteurs de la fenêtre, ne s'encombre d'aucun élément superflu. D'ailleurs aucune histoire n'y est racontée et aucun signe de vie n'y est visible : la ville seule règne. Dans cette œuvre, la ville devient un pur motif pictural qui permet à l'artiste non seulement de jouer avec les formes et les couleurs et d'expérimenter les caractéristiques formelles de l'environnement, mais également de s'approprier visuellement son nouveau milieu de vie.

M.-H. F.

NOTES **1** _____ Sandra Paikowsky et Esther Trépanier, *Jack Beder. Lumières de la ville*, cat. d'expo., Montréal, Galerie Leonard et Bina Ellen, 2004, p. 75. **2** _____ Esther Trépanier, *Peintres juifs de Montréal. Témoins de leur époque, 1930-1948*, Montréal, Les Éditions de l'Homme, 2008, p. 216. **3** _____ *Ibid.*

Jack Beder
Opatów, Pologne, 1910
Montréal (Québec), 1987

Back Roofs
[Toitures arrière]
1936
Huile sur carton
46,6 × 55,5 cm
Signé
Collection Séminaire de Joliette,
dépôt des Clercs de Saint-Viateur de Joliette

Chronologie 1967–1975

1967

CONSTITUTION D'UNE CORPORATION LAÏQUE SOUS LE NOM DE MUSÉE D'ART DE JOLIETTE. LE 31 JANVIER, LE MUSÉE DU SÉMINAIRE DEVIENT OFFICIELLEMENT LE MUSÉE D'ART DE JOLIETTE.

· Le P. Wilfrid Corbeil est le directeur du nouveau musée ainsi que le président du conseil d'administration, deux fonctions qu'il assumera jusqu'en 1976 et en 1979 respectivement.

· En juin, passage à Joliette de René Huyghe, de l'Académie française. Lors de sa visite au Musée, il suggère au père Corbeil de dresser le catalogue des œuvres de la collection.

1968-1969

En 1968, le Séminaire devient le Cégep de Joliette. La collection du Musée d'art doit déménager. Le 18 mai 1969, le Musée ouvre temporairement ses portes dans l'ancienne bibliothèque du Scolasticat de théologie, situé rue Base-de-Roc. Il devient de plus en plus impératif de loger la collection dans un édifice conçu à des fins muséales.

1971

Wilfrid Corbeil publie le catalogue de la collection sous le titre Le Musée d'art de Joliette.

1973

Le Musée d'art de Joliette devient membre de l'Association des musées de la province de Québec.

1974

Le projet de construction d'un édifice pour loger la collection se concrétise. Après avoir hésité sur le choix du site du futur musée, on se tourne vers le site actuel, offert par la Ville de Joliette. Grâce aux fonds amassés lors d'une souscription régionale populaire ainsi qu'à des subventions octroyées par les Musées nationaux du Canada et le ministère des Affaires culturelles du Québec, la construction pourra bientôt débuter.

Les ingénieurs Léo Brissette et Albert Aimaro sont embauchés le 3 avril pour dessiner les plans de la structure et des fondations, tandis que le père Corbeil conçoit la maquette. Julien et Jacques Perreault, de Joliette, préparent les plans d'architecture qui seront signés par l'architecte joliettain Jean Dubeau le 22 avril.

Le 1er août, un bail emphytéotique d'une durée de 99 ans est signé avec la Ville de Joliette pour la location du terrain.

Le député de Joliette et ministre d'État responsable de l'Office du développement de l'est du Québec, Robert Quenneville, soulève la première pelletée de terre le 26 août. C'est le début de la construction du musée.

1975

La collection emménage dans le nouvel édifice pendant l'automne.

Le 23 décembre, les Clercs de Saint-Viateur signent une convention de dépôt. Leur collection est déposée au Musée d'art de Joliette pour une période de 99 ans. Le dépôt comprend trois ensembles : la collection du Séminaire de Joliette, la collection Tisdell et la collection Corbeil. La corporation du Musée d'art de Joliette s'engage à assurer la protection et la diffusion de ces collections.

HISTORIQUE : achat à l'artiste en 1960 par Wilfrid Corbeil ; dépôt des Clercs de Saint-Viateur de Joliette au Musée d'art de Joliette en 1975. **EXPOSITIONS :** salle d'art canadien, collection permanente, Musée d'art de Joliette, Joliette (Québec), à partir de juillet 1980 ; Musée d'art de Saint-Laurent, Saint-Laurent (aujourd'hui Montréal, Québec), du 9 septembre au 12 novembre 1982 ; *Parcours d'une collection*, Musée d'art de Joliette, Joliette (Québec), du 18 juin 1992 au 6 septembre 2003 ; *L'école des femmes : 50 artistes canadiennes au musée*, Musée d'art de Joliette, Joliette (Québec), du 7 septembre 2003 au 22 février 2004. **BIBLIOGRAPHIE :** Wilfrid Corbeil, *Le Musée d'art de Joliette*, Montréal, s. n., 1971, cat. 395, p. 13 et 271, repr. pl. XII ; *L'école des femmes : 50 artistes canadiennes au musée*, guide d'expo., Joliette, Musée d'art de Joliette, 2003, p. 37-38.

—

Rita Letendre est l'aînée d'une famille de sept enfants que le père, mécanicien, peine à faire vivre[1]. En 1948, grâce à l'argent qu'elle a amassé en travaillant comme serveuse, elle s'inscrit à l'École des beaux-arts de Montréal avec le projet de devenir illustratrice ou graphiste. Deux ans plus tard, alors qu'elle visite une exposition des Automatistes, elle se sent attirée par la couleur et l'énergie qui se dégagent des œuvres des artistes du groupe et est inspirée par la liberté et les valeurs modernes qu'ils prônent. Cet événement est une révélation pour elle, puisque, peu de temps après, elle interrompt ses études à l'École des beaux-arts, qu'elle trouve trop rigide et conservatrice, pour se joindre aux Automatistes.

Au cours des années qui suivent, sous l'influence des membres du groupe et de son maître, Paul-Émile Borduas, la peinture de Letendre passe de la figuration à l'abstraction. Elle expose fréquemment, et l'exposition *La matière chante* (1954), à laquelle elle participe, devient l'occasion pour elle de se faire reconnaître sur la scène artistique.

Si la technique de Letendre se développe considérablement auprès des Automatistes, elle n'abandonnera toutefois jamais la liberté de pensée qui l'habite. En effet, vers 1955, elle trouve dans la philosophie prônée par le groupe des Plasticiens une certaine structure qui convient à sa personnalité[2] et se joint à ses membres lors de l'exposition *Espace 55*. À partir de ce moment, les œuvres de Letendre laissent transparaître son désir d'imposer un certain ordre dans leur configuration[3].

Étincelles témoigne de cette période pendant laquelle l'art de Letendre se situe entre la pensée des Automatistes et celle des Plasticiens. Si les bandes horizontales sont articulées entre elles par des aplats rectangulaires disposés dans un axe étroit et structuré[4], le travail direct sur la toile non préparée et l'application de peinture à l'aide d'une spatule confèrent un caractère très gestuel et spontané à l'œuvre. Suivant son instinct, Letendre découvre le tableau au fur et à mesure qu'elle le peint. L'abondance et l'épaisseur des pâtes noire et verte contrastent avec les taches blanches, jaunes et orangées, créant ainsi une tension lumineuse, une étincelle au centre de la toile, témoignant du constant intérêt de l'artiste pour la lumière et la couleur.

M.-H. F.

NOTES 1——— Anne-Marie Ninacs, *Rita Letendre. Aux couleurs du jour*, cat. d'expo., Québec, Musée national des beaux-arts du Québec, 2003, p. 73. 2———*Ibid.*, p. 79. 3———Sandra Paikowski, *Rita Letendre. Les années montréalaises, 1953-1963*, cat. d'expo., Montréal, Galerie d'art Concordia, 1989, p. 53. 4———*Ibid.*

Rita Letendre
Drummondville (Québec), 1928

Étincelles
1959
Huile sur toile
82,2 × 153,9 cm
Signé
Collection Wilfrid Corbeil,
dépôt des Clercs de Saint-Viateur de Joliette

HISTORIQUE : Galerie Breitman, Montréal ; abbé du Petit Séminaire de Nicolet ; legs du père Wilfrid Corbeil, c.s.v., au Musée d'art de Joliette en 1979. **BIBLIOGRAPHIE :** Wilfrid Corbeil, *Le Musée d'art de Joliette*, Montréal, s. n., 1971, cat. 80, p. 108-109, repr. pl. II.

—

Cette figure de la Madeleine pleurant auprès du tombeau ouvert a été reproduite par la gravure et copiée dans plusieurs peintures anonymes du xviie siècle[1]. Ces œuvres dérivent très directement de la Madeleine de la *Déposition de croix* du Corrège (1524-1526) provenant de l'église San Giovanni Evangelista, à Parme, et qui se trouve aujourd'hui à la Galleria Nazionale de cette même ville[2]. Ce motif de la Madeleine au tombeau est conforme au texte évangélique de saint Jean, qui accorde un plus grand rôle à sainte Madeleine, à l'image de la sainte seule, se lamentant sur le sépulcre vide.

Largement diffusées aux Pays-Bas, ces gravures ont sans doute été une source iconographique pour les artistes flamands et hollandais[3]. La facture de l'œuvre du Musée d'art de Joliette s'apparente en effet à la peinture flamande du xviie siècle. Trois estampes, reproduisant le motif de la Madeleine du Corrège avec quelques variantes ont été réalisées par des graveurs anversois : Adriaen Collaert (v. 1560-1618), Hieronymus Wierix (1553-1619) et Johan Sadeler (1550-1600). L'estampe de Sadeler, dont la composition est augmentée des Saintes Femmes au tombeau, signale dans la lettre qu'elle a été exécutée d'après la toile de Pieter de Witte (v. 1548-1628), aujourd'hui perdue.

Le tableau de Joliette est à rapprocher de l'estampe de Wierix à l'excudit de Philippe Galle (1537-1612), une gravure qui s'inspire d'ailleurs largement de la représentation originale du Corrège. Non seulement y retrouve-t-on la position de la sainte, le corps penché vers la droite, les bras tendus, mains jointes, sur la gauche, mais ses jambes recouvertes d'un drapé à motifs floraux sont aussi copiées directement de la toile du Corrège. La longue chevelure lustrée est gaufrée à intervalles réguliers comme dans la gravure, contrairement à la représentation originale qui donne à Madeleine une chevelure plus ondulée. Comme dans la gravure de Wierix, le pot d'aromates est visible à gauche de la composition. Cependant, notre toile diffère de la gravure, et ce n'est pas l'effet d'une reproduction en contrepartie, en ceci que l'ouverture (*veduta*) sur le paysage à l'arrière-plan se fait sur la gauche. Cette ouverture dans l'estampe de Wierix montre le Calvaire planté des trois croix de la Crucifixion, ce qui est absent dans le tableau de Joliette. Dans la peinture, la composition est plus resserrée sur la Madeleine que chez Wierix, qui montre également le caveau et l'inscription latine *Tulerunt Dominum meum* (Ils ont enlevé mon Seigneur), absente de la toile. Bien qu'il existe de légères variantes entre la toile anonyme et la composition gravée de Wierix, l'estampe peut avoir été une source pour l'auteur du tableau.

Ces nouvelles précisions ne nous permettent pas d'attribuer cette toile définitivement, mais nous obligent cependant à retirer la paternité de cette œuvre au peintre animalier Jan Fyt (1611-1661).

F. T.

NOTES 1———Il existe différentes copies peintes de cette Madeleine d'après le Corrège, comme celle de la Galleria Colonna à Rome, celle de l'église de Santa Maria degli Angeli à Pistoia ou celle de Santa Maria della Salute et San Niccolao à Borgo a Buggiano. Voir Odile Delenda, *L'iconographie de sainte Madeleine après le Concile de Trente – Essai de Catalogue des peintures des collections publiques françaises*, Thèse de l'École du Louvre, Paris, 1985, II (1), p. 16, n° 10. **2**———Giuliano Ercoli, *Arte e Fortuna del Correggio*, Modène, Artioli, 1982, p. 160.

3———Marilena Mosco, *La Maddalena tra Sacro e Profano*, Florence, Casa Usher ; Milan, A. Mondadori, 1986, p. 128.

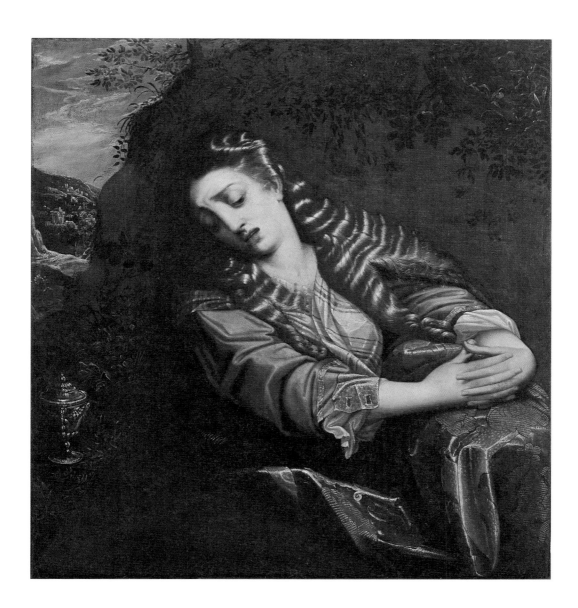

Artiste inconnu

***Sainte Marie-Madeleine*, d'après le Corrège**
XVIIe siècle
Huile sur toile
85,5 × 78 cm
Collection Wilfrid Corbeil,
dépôt des Clercs de Saint-Viateur de Joliette

HISTORIQUE : entré dans la collection du Musée d'art de Joliette vers 1971. **EXPOSITIONS :** *Art sacré du Moyen Âge européen et du Québec*, Musée d'art de Joliette, Joliette (Québec), du 18 juin 1992 au 22 août 2008 ; *Regard nouveau à travers la collection*, Musée d'art de Joliette, Joliette (Québec), du 24 juillet au 4 septembre 1994 ; *Les siècles de l'image. La collection permanente, du 15ᵉ siècle à nos jours*, Musée d'art de Joliette, Joliette (Québec), à partir du 22 août 2008. **BIBLIOGRAPHIE :** Wilfrid Corbeil, *Le Musée d'art de Joliette*, Montréal, s. n., 1971, cat. 28, p. 60-62, repr. p. 60.

—

Ce bel ouvrage sculpté, qui combine des influences françaises, flamandes et italiennes, est constitué de deux parties distinctes qui s'emboîtent l'une dans l'autre : la partie supérieure de la scène de la *Crucifixion* est amovible et pénètre dans la partie inférieure du retable pour former un T inversé. Chacune des scènes est flanquée de pilastres ornés d'un motif végétal et coiffés d'un chapiteau corinthien. Le retable est surmonté d'un entablement et repose sur une large moulure. Il existe une grande variété de formes et de sujets de retables, et ce sont les parentés que l'on rencontre entre les différentes œuvres qui permettent parfois de distinguer les productions régionales. La probabilité que cette œuvre provienne d'un petit atelier régional français est assez grande puisqu'elle ne s'apparente pas aux grandes productions de retables de l'époque.

L'arrière-plan des scènes sculptées est peint et représente des paysages, des fabriques ou des intérieurs. De tels décors sont assez rares sur les retables, qui sont généralement ornés de dorures, d'argentures et de motifs décoratifs sommaires. Ce retable est formé de cinq épisodes bibliques représentant des scènes de la vie du Christ comme l'*Annonciation*, l'*Adoration des bergers*, la *Crucifixion*, la *Résurrection* et le *Noli me tangere*. L'iconographie de l'*Annonciation* situe la scène dans un véritable intérieur et non pas sous un portique ou dans un palais de marbre. Cette caractéristique est révélatrice si ce n'est de la provenance de l'œuvre du moins de l'influence qui s'exerça sur le retablier qui a réalisé cette pièce. La représentation de la Vierge dans une chambre à coucher gothique meublée d'un lit et d'un prie-Dieu renvoie à l'art des Pays-Bas, alors imité par l'école allemande. Les manuscrits à peintures que sont les livres d'heures ont sans doute été une source iconographique pour l'artiste, ce qui expliquerait les fonds peints s'apparentant aux arrière-plans des enluminures. Par exemple, on rencontre une représentation semblable de la *Crucifixion* avec les deux larrons se tordant sur leur croix dans les miniatures du Maître de Jean Rollin. L'*Annonciation* et la *Résurrection* sont d'autres exemples qui s'apparentent aux images des livres enluminés. Le commanditaire était sans doute un évêque ou un abbé, identifiable au personnage à cheval, coiffé d'une mitre et vêtu d'un habit liturgique, que l'on voit, levant le bras droit vers la croix au-dessus de lui, dans la partie inférieure gauche de la *Crucifixion*.

F. T.

Artiste inconnu

Scènes de la vie du Christ
XVIᵉ siècle
Bois de noyer (fragments de la corniche en chêne ;
tilleul et peuplier au dos du retable), polychrome
122 × 246,5 × 15 cm
Provenance inconnue

HISTORIQUE : coll. du Séminaire de Joliette ; dépôt des Clercs de Saint-Viateur de Joliette au Musée d'art de Joliette en 1975. **EXPOSITIONS :** *La peinture au Québec, 1820-1850. Nouveaux regards, nouvelles perspectives*, Musée du Québec, Québec (Québec), du 16 octobre 1991 au 5 janvier 1992 [tournée : Musée des beaux-arts du Canada, Ottawa (Ontario), du 31 janvier au 29 mars 1992 ; Vancouver Art Gallery, Vancouver (Colombie-Britannique), du 29 avril au 23 juin 1992 ; Art Gallery of Nova Scotia, Halifax (Nouvelle-Écosse), du 1er août au 27 septembre 1992 ; Musée des beaux-arts de Montréal, Montréal (Québec), du 29 octobre 1992 au 3 janvier 1993 (exposition du *Portrait de madame Barthélemy Joliette, née Marie-Charlotte Tarrieu Taillant de Lanaudière*)] ; *Les siècles de l'image. La collection permanente, du 15e siècle à nos jours*, Musée d'art de Joliette, Joliette (Québec), du 26 mai 2002 au 26 août 2010 ; *Au-delà du regard. Le portrait dans la collection du MAJ*, Musée d'art de Joliette, Joliette (Québec), du 23 janvier au 4 septembre 2011. **BIBLIOGRAPHIE :** Wilfrid Corbeil, *Le Musée d'art de Joliette*, Montréal, s. n., 1971, cat. 300 et 301, p. 241-242, repr. pl. VII ; Wilfrid Corbeil, *Trésor des fabriques du diocèse de Joliette*, cat. d'expo., Joliette, Musée d'art de Joliette, 1978, p. 69 et 97 (repr.) ; Laurier Lacroix, « Le musée d'art de Joliette », *Continuité*, no 43, printemps 1989, p. 16-18 ; Paul Trépanier, « L'héritage de Marie-Charlotte », *Continuité*, no 43, printemps 1989, repr. p. 4 ; John R. Porter, « Vital Desrochers, "Madame Barthélemy Joliette, née Marie-Charlotte Tarrieu Taillant de Lanaudière" », dans Mario Béland (dir.), *La peinture au Québec, 1820-1850. Nouveaux regards, nouvelles perspectives*, cat. d'expo., Québec, Musée du Québec et Publications du Québec, 1991, p. 242-243, repr. cat. 87 et fig. 87a.

—

Ces deux portraits sont liés à la mémoire historique du Musée d'art de Joliette : Barthélemy Joliette est le promoteur du village de l'Industrie, qui deviendra une municipalité en 1863, adoptant alors le nom de son fondateur comme toponyme[1]. Les portraits représentent à la fois la détermination d'un couple et la force de leur autorité mises au service de leur idéal, ce qu'illustre le format des tableaux. En 1838, Barthélemy Joliette est un entrepreneur actif. Seigneur de Lavaltrie par son épouse qui demeure titulaire du titre et des biens, il développe son activité vers l'exploitation forestière, sachant multiplier les alliances et diversifier ses investissements en fonction des transformations technologiques. Son épouse a quarante-trois ans[2] lorsqu'elle pose pour Vital Desrochers, et c'est au verso de son portrait que le peintre inscrit la preuve de son travail : « tiré par V Des Rochers, 1838 ». Se faire tirer le portrait, c'est se faire représenter par un peintre dans un rapport de proximité où un jeu subtil se met en place entre l'artiste et le modèle. Mais la science de Desrochers est réduite et il ne peut aller au-delà du masque. Si l'on fait un exercice rapide de superposition des cadres des deux visages, placés en opposition mais de manière identique sur la surface picturale – sourcils, yeux, nez, bouche et menton – on s'aperçoit qu'ils sont rigoureusement semblables : homme/ femme ou femme/homme, Vital Desrochers ne fait aucune différence. Tout se joue dans l'effacement du corps et la mise en valeur des accessoires, au profit du corps féminin dont la présence se règle par leur multiplication – la coiffe, la broche, le pendentif, la chaîne retenant une loupe glissée dans la ceinture de la robe –, alors que Barthélemy Joliette n'a que son visage à offrir. Tout cela nous permet de croire que la commande passée à Vital Desrochers viendrait de madame Barthélemy Joliette.

D. P.

NOTES 1_____ Jean-Claude Robert a rédigé une biographie suffisamment détaillée de Barthélemy Joliette dans le *Dictionnaire biographique du Canada*. On peut y lire les principales pistes de compréhension du personnage et de son entourage (*Dictionnaire biographique du Canada en ligne*, www.biographi.ca). **2**_____ Marie-Charlotte Tarrieu Taillant de Lanaudière est née en 1795. Elle épouse Barthélemy Joliette en 1813 et meurt en 1871.

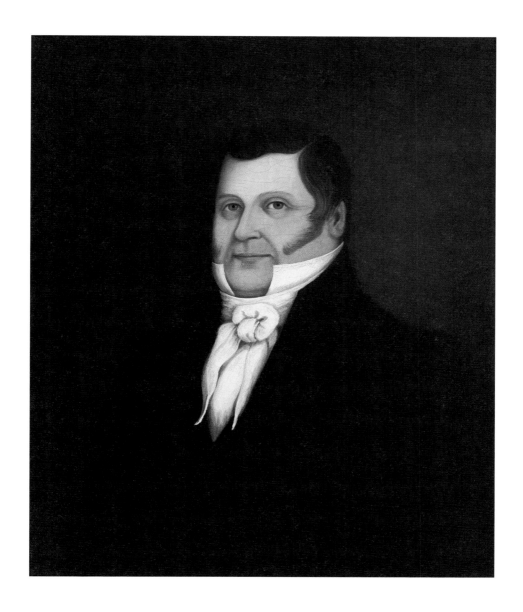

Vital Desrochers
Pointe-aux-Trembles (Québec), 1816
Arthabaska (Québec), 1879

Portrait de Barthélemy Joliette
1838 (?)
Huile sur toile
71,2 × 59,4 cm
Collection Séminaire de Joliette,
dépôt des Clercs de Saint-Viateur de Joliette

←

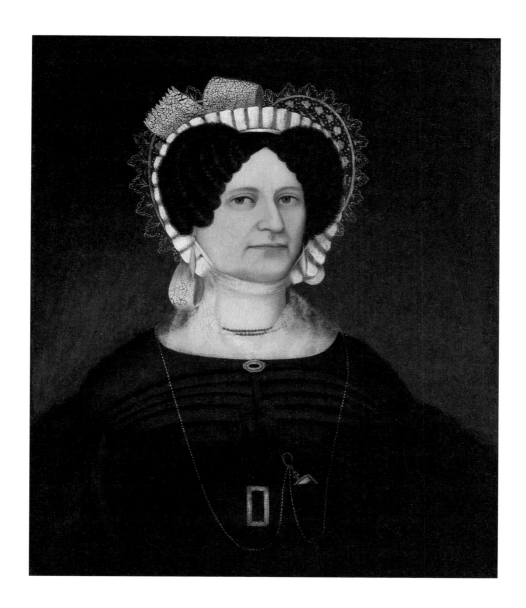

Vital Desrochers
Pointe-aux-Trembles (Québec), 1816
Arthabaska (Québec), 1879

***Portrait de madame Barthélemy Joliette, née
Marie-Charlotte Tarrieu Taillant de Lanaudière***
1838
Huile sur toile
71,2 × 59,4 cm
Collection Séminaire de Joliette,
dépôt des Clercs de Saint-Viateur de Joliette

HISTORIQUE : coll. Wilfrid Corbeil ; dépôt des Clercs de
Saint-Viateur de Joliette au Musée d'art de Joliette en 1975.
EXPOSITIONS : *Ozias Leduc. Une œuvre d'amour et de
rêve*, Musée des beaux-arts de Montréal, Montréal (Québec),
du 22 février au 19 mai 1996 [tournée : Musée du Québec,
Québec (Québec), du 12 juin au 15 septembre 1996 ; Musée
des beaux-arts de l'Ontario, Toronto (Ontario), du 18 octobre
1996 au 19 janvier 1997] ; *Une collection, un aperçu*, Musée
d'art de Joliette, Joliette (Québec), du 23 septembre 2001 au
7 avril 2002 ; *Les siècles de l'image. La collection permanente, du
15ᵉ siècle à nos jours*, Musée d'art de Joliette, Joliette (Québec),
à partir du 26 mai 2002 ; *Guy Pellerin. La couleur d'Ozias Leduc*,
Musée d'art de Joliette, Joliette (Québec), du 12 septembre 2004
au 27 février 2005. **BIBLIOGRAPHIE :** « Royal Academy
Exhibit », *The Gazette*, Montréal, 1ᵉʳ mars 1893 ; « The Art
Gallery: Still Life in the Canadian Academy Pictures », *Montreal
Daily Star*, 6 mars 1893, p. 1 ; Lucien de Riverolles, « Chronique
artistique. O. Leduc », *L'Opinion publique*, Montréal, le 14 avril
1893, p. 284 ; Wilfrid Corbeil, *Le Musée d'art de Joliette*,
Montréal, s. n. 1971, cat. 306, p. 245-246, repr. pl. VIII ; Laurier
Lacroix (dir.), *Ozias Leduc. Une œuvre d'amour et de rêve*, cat.
d'expo., Montréal, Musée des beaux-arts de Montréal, 1996,
cat. 16, p. 38-39 et 78 ; Laurier Lacroix, *Guy Pellerin. La couleur
d'Ozias Leduc*, cat. d'expo., Joliette, Musée d'art de Joliette, 2004,
p. 75-76, repr. p. 76.

—

En début de carrière, le peintre Ozias Leduc se fait remarquer
par une suite de natures mortes peintes avec minutie. Alors
que la plupart prennent comme prétexte les objets familiers
qui l'entourent dans son atelier, trois d'entre elles portent sur
des thèmes domestiques et se rattachent à la nourriture : *Les
trois pommes* (1887, Musée des beaux-arts de Montréal), *Nature
morte, étude à la lumière d'une chandelle* (ou *Le repas du colon*)
(1893, Musée des beaux-arts du Canada, Ottawa) et *Nature
morte, oignons*. L'artiste rapproche les nourritures de l'âme de
celles du corps et toutes ces œuvres proposent une réflexion sur
l'art et la création.

La lumière semble au cœur de son projet. Ici, elle fait
luire le carmin ambré de la pelure des oignons entassés dans un
chaudron de cuivre et qui retombent tout autour sur une table.
Alors que quelques-uns des bulbes sont en train de germer et
laissent pointer leur bourgeon du vert de la vie, un autre a été
coupé et révèle la blancheur de ses écailles. Ainsi, cette plante
potagère facile à cultiver, qui ajoute à la saveur des mets les plus
frugaux, se dévoile sous plusieurs angles, offrant au regard des
formes et des teintes qui contrastent avec son apparence ano-
nyme. De plus, la paroi luisante du chaudron agit comme un
miroir qui reflète et déforme l'image de la réalité. Le tableau ne
serait-il pas un moyen de saisir et de comprendre la complexité
de la nature, même la plus simple, et d'aborder ses transforma-
tions et ses variations ?

Sous le couvert d'un modeste sujet, traité avec la vir-
tuosité du trompe-l'œil, Leduc poursuit sa recherche sur l'art
comme moyen d'entrer en contact avec la nature, en vue de la
connaître et d'en percer les mystères.

L. L.

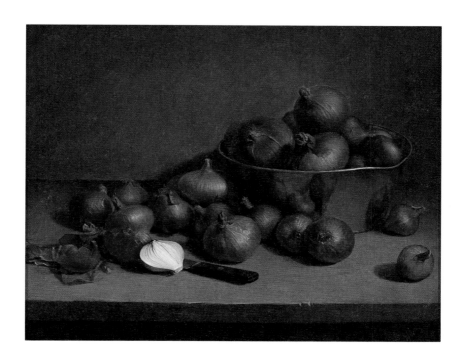

Ozias Leduc
Mont-Saint-Hilaire (Québec), 1864
Saint-Hyacinthe (Québec), 1955

Nature morte, oignons
1892
Huile sur toile
36,5 × 45,7 cm
Signé
Collection Wilfrid Corbeil,
dépôt des Clercs de Saint-Viateur de Joliette

HISTORIQUE : coll. M. et M^me Max Stern ; don au Musée d'art de Joliette en 1975. **EXPOSITIONS :** *Emily Carr*, Musée des beaux-arts du Canada, Ottawa (Ontario), du 28 juin au 3 septembre 1990 ; *Une expérience de l'art du siècle*, Musée d'art de Joliette, Joliette (Québec), du 26 mai au 1^er octobre 2000 ; *Les siècles de l'image. La collection permanente, du 15^e siècle à nos jours*, Musée d'art de Joliette, Joliette (Québec), à partir du 26 mai 2002.

—

La passion pour l'art et pour la nature qu'Emily Carr développe dès son plus jeune âge la suivra toute sa vie durant. À ses huit ans, son père l'inscrit à des cours de dessin. Il ne se doute alors sûrement pas du sérieux de l'intérêt de sa fille pour l'art, une activité qui, pour les femmes de cette époque, était considérée comme rien de plus qu'un passe-temps, au même titre que la broderie. Bien qu'étant issue d'une famille victorienne stricte, Carr est différente. Rebelle et entêtée, à l'âge de dix-huit ans elle parvient à convaincre ses tuteurs[1] de l'inscrire à la California School of Design de San Francisco où elle s'initie aux techniques conventionnelles de la peinture. En 1910, après un bref retour à Victoria pendant lequel elle amasse un peu d'argent en enseignant, elle part en France afin de parfaire sa formation artistique. Lors de ce séjour, Carr se familiarise avec la touche libre du postimpressionnisme et les tons flamboyants des Fauves. À son retour à Victoria en 1912, elle réalise une série d'œuvres sur les mâts totémiques des villages haïdas et peint les forêts luxuriantes de la Colombie-Britannique dans un style postimpressionniste audacieux.

Emily Carr sera ignorée du monde de l'art pendant de nombreuses années. Si bien qu'en 1927, lorsqu'elle est invitée à participer à une exposition à la Galerie nationale, elle a déjà presque abandonné sa pratique et vit des loyers des chambres qu'elle loue. Cette exposition sera marquante pour elle, puisque pour la première fois de sa vie son travail sera reconnu.

À la suite de cet événement, Carr s'enfonce dans les profondeurs de la forêt[2] où la puissance et la grandeur de la nature stimulent son élan créateur. Au cours des années qui suivent, alors qu'elle a une soixantaine d'années, elle modifie complètement sa façon de travailler afin d'adapter ses matériaux à la création en plein air. Elle délaie la peinture à l'huile avec de l'essence, ce qui, en plus d'être très économique, lui permet d'effectuer un travail plus rapide[3], et elle peint sur du papier manille, un support peu coûteux et très léger à transporter. L'usage de ces nouveaux matériaux lui permettra de pousser encore plus loin le dynamisme et la fluidité dans ses œuvres[4].

En 1938, quelques mois après s'être remise d'une crise cardiaque, Carr loue un chalet sur Telegraph Bay Road, à Cadboro Bay près de Victoria[5]. Cette à cette époque qu'elle peint l'œuvre *Pines, Telegraph Bay* en utilisant sa technique de l'huile sur papier. Le mouvement fluide de la touche et le tourbillon qui animent la composition semblent évoquer les puissances élémentaires auxquelles l'artiste croit. Pour elle, « l'air est vivant et le vert est rempli de couleur », comme elle le notait dans son journal en septembre 1935.

M.-H. F.

NOTES 1_____ Ses deux parents sont décédés quelques années auparavant. 2_____ Doris Shadbolt, *Emily Carr, exposition centenaire commémorant le centième anniversaire de sa naissance*, cat. d'expo., Vancouver, Vancouver Art Gallery, 1971, p. 14. 3_____ David Alexander et John O'Brian, *Gasoline, Oil and Paper: The 1930s Oil-on-Paper Paintings of Emily Carr*, cat. d'expo., Saskatoon, Mendel Art Gallery, 1995, p. 14. 4_____ *Ibid.* 5_____ *Ibid.*, p. 36.

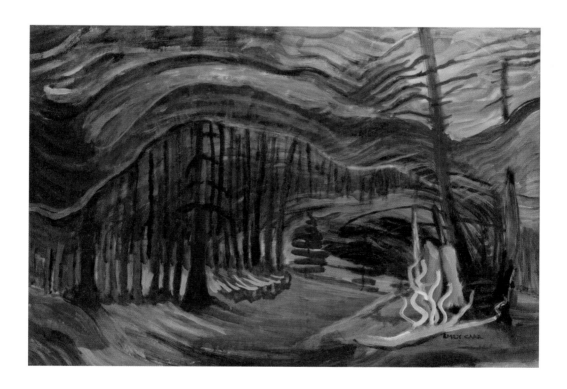

Emily Carr
Victoria (Colombie–Britannique), 1871
Victoria (Colombie–Britannique), 1945

Pines, Telegraph Bay
[Pins, Telegraph Bay]
Vers 1938
Huile sur papier marouflé sur bois
58,7 × 85,2 cm
Signé
Don de M. et de M^me Max Stern

HISTORIQUE : achat à la Dominion Gallery, à Montréal, par le Dʳ Harvey Evans ; don au Musée d'art de Joliette en 1975. **EXPOSITION :** *Les siècles de l'image. La collection permanente, du 15ᵉ siècle à nos jours*, Musée d'art de Joliette, Joliette (Québec), à partir du 26 mai 2002. **BIBLIOGRAPHIE :** J. Craig Stirling, « Postsecondary Art Education in Ontario, 1876-1912 », dans Harold Pearse (dir.), *From Drawing to Visual Culture: A History of Art Education in Canada*, Montréal et Kingston, McGill-Queen's University Press, 2006, p. 81 (repr. 3.12).

—

À prime abord, la composition de ce tableau de Brymner déconcerte. Quelle étrange position pour cette femme allongée qui tend le bras comme pour atteindre quelque chose qui semble hors de portée. Le corps sculptural trahit une certaine raideur, contraire à la pose. Alors que le banc de mousse serait assez vaste pour recevoir le corps, l'espace se comprime autour de lui. L'étang aux nénuphars et la forêt, trop rapprochés, opèrent un changement d'échelle qui fait paraître le corps démesuré. Et que dire de la forme des jambes raccourcies qui disparaissent sous un somptueux drapé ocre contrastant avec la chair nacrée. Nul doute qu'il s'agit d'un agencement imaginaire.

Comment un artiste de la trempe de William Brymner, qui a reçu une solide formation académique lors de ses longues études en France et qui est lui-même un professeur respecté à l'Art Association of Montreal, peut-il multiplier ainsi les problèmes sur la même toile ? La réponse, s'il en est une, tient au fait que Brymner, fort de ses connaissances, continue à expérimenter avec les moyens dont il dispose. Plusieurs de ses œuvres démontrent qu'il poursuit des recherches sur le matériau, la technique, la couleur et les sujets traités, recherches qui en font un des artistes les plus novateurs de sa génération au Canada.

L'artiste propose une vision idéalisée, où le corps clair et finement ciselé de la femme occupe cet écrin de camaïeux de verts, serti par les trois points que forment le nénuphar blanc, l'éclaircie or dans les arbres et le bleu du ciel dans le lointain. Une proposition qu'il faut lire pour son caractère symboliste dans le rapport à la fois majestueux et intime que la figure entretient avec la nature colorée.

L. L.

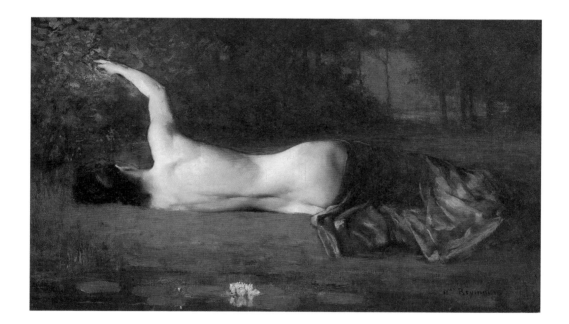

William Brymner
Greenock, Écosse, 1855
Wallasey, Angleterre, 1925

Reclining Nude
[Nu au bord de l'étang]
Vers 1915
Huile sur toile
46,2 × 76,7 cm
Signé
Don du D^r Harvey A. Evans

HISTORIQUE : don de Réal Aubin, c.s.v., aux Clercs de Saint-Viateur de Joliette en 1967 ; dépôt des Clercs de Saint-Viateur de Joliette au Musée d'art de Joliette en 1975. **EXPOSITION :** *Regard nouveau à travers la collection*, Musée d'art de Joliette, Joliette (Québec), du 24 juillet au 4 septembre 1994.

—

Après avoir servi dans les Forces canadiennes au cours de la Seconde Guerre mondiale, Paterson Ewen étudie la géologie pendant quelque temps à l'Université McGill avant de se réorienter vers les beaux-arts. Il se met à peindre en 1948 alors qu'il est étudiant à l'École des arts et du design du Musée des beaux-arts de Montréal. Avec son professeur, Goodridge Roberts, il apprend à développer sa technique, son sens de la composition et son usage de la couleur par la réalisation sur le motif de paysages, de natures mortes et de portraits.

À cette époque, Ewen, qui assiste à des conférences données par des membres du groupe des Automatistes, développe un intérêt pour l'approche plastique qu'ils prônent, telles que la spontanéité et la liberté du geste. Quelques mois plus tard, il fait la rencontre de l'une de ses membres, Françoise Sullivan, qu'il épousera en 1949[1]. C'est elle qui l'introduira dans le groupe, où il sera encouragé à expérimenter davantage la forme et la couleur, jusqu'à l'abandon complet des éléments figuratifs. Malgré son intérêt pour les diverses questions artistiques qui animent ces artistes d'avant-garde, Ewen n'adhérera jamais au groupe à proprement parler. Étant de culture anglophone, il demeurera quelque peu en retrait des idéologies sociétales du groupe, tout en observant et en puisant dans leurs idéaux avant-gardistes certains des éléments qui l'inspirent.

En 1956, Ewen se rapproche d'un autre groupe, l'Association des artistes non figuratifs de Montréal, duquel émergera le groupe des Plasticiens. De 1954 à 1965, l'art d'Ewen traverse donc une période d'expérimentation au cours de laquelle il tente de mettre en valeur ses connaissances, tout en exprimant son opinion en matière de découverte plastique et d'organisation spatiale[2].

Dans *Glace bleue*, œuvre d'un chromatisme épuré aux tonalités froides, la surface est ponctuée de formes noires et marine qui s'enchaînent un peu à la manière des marches d'un escalier, créant sur la surface de la toile l'image d'une fissure irrégulière semblable à une lézarde. Cette structure et cette organisation spatiale doublées d'une spontanéité du mouvement et d'une liberté du geste témoignent de ces années d'expérimentation au cours desquelles Ewen oscille entre la libre gestualité de l'expressionnisme et la composition ordonnée du plasticisme. En outre, la référence du titre à un élément géologique, la glace, ne peut que nous laisser présager du reste de la carrière de l'artiste qui, jeune, avait voulu être géologue et peindra désormais les phénomènes naturels.

M.-H. F.

NOTES 1 _____ Matthew Teitelbaum, *Paterson Ewen: The Montreal Years*, Saskatoon, Mendel Art Gallery, 1987, p. 16. 2 _____ *Ibid.*, p. 20.

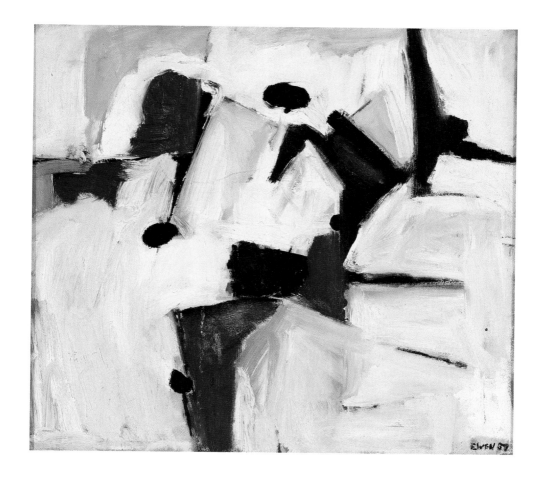

Paterson Ewen
Montréal (Québec), 1925
London (Ontario), 2002

Glace bleue
1957
Huile sur toile
56,2 × 61,3 cm
Signé
Collection Séminaire de Joliette,
dépôt des Clercs de Saint-Viateur de Joliette

HISTORIQUE : acquis par le Musée d'art du Séminaire de Joliette en 1943 ; dépôt des Clercs de Saint-Viateur de Joliette au Musée d'art de Joliette en 1975. **EXPOSITIONS :** *Parcours d'une collection*, Musée d'art de Joliette, Joliette (Québec), du 18 juin 1992 au 2 avril 2008 ; *Adrien Hébert : un artiste dans le port de Montréal*, Musée des beaux-arts de Montréal, Montréal (Québec), du 11 avril au 7 septembre 1997 [tournée : Maison de la culture Frontenac, Montréal (Québec), du 21 juin au 5 septembre 1996 ; Maison de la culture Mercier, Montréal (Québec), du 14 septembre au 20 octobre 1996 ; Galerie Les Trois C, Centre culturel Henri-Lemieux, LaSalle (aujourd'hui Montréal, Québec), du 7 au 24 novembre 1996 ; Musée de la Ville de Lachine, Lachine (aujourd'hui Montréal, Québec), du 29 novembre 1996 au 5 janvier 1997 ; Centre culturel de Dorval, Dorval (Québec), du 11 janvier au 6 février 1997 ; Centre d'histoire de Montréal, Montréal (Québec), du 13 février au 23 mars 1997] ; *Une expérience de l'art du siècle*, Musée d'art de Joliette, Joliette (Québec), du 26 mai au 1er octobre 2000 ; *Les siècles de l'image. La collection permanente, du 15e siècle à nos jours*, Musée d'art de Joliette, Joliette (Québec), à partir du 2 avril 2008. **BIBLIOGRAPHIE :** Wilfrid Corbeil, *Le Musée d'art de Joliette*, Montréal, s. n., 1971, cat. 310, p. 249 ; Guy Robert, *La peinture au Québec depuis ses origines*, Montréal, Éditions France-Amérique, 1985, p. 77 ; Jean-René Ostiguy, *Adrien Hébert. Premier interprète de la modernité québécoise*, Saint-Laurent, Éditions du Trécarré, 1986, p. 91 ; Pierre L'Allier, *Adrien Hébert*, cat. d'expo., Québec, Musée du Québec, 1993, p. 143.

—

Adrien Hébert est né en 1890 à Paris, où il passe une partie de son enfance. Fils du sculpteur québécois Louis-Philippe Hébert, il sera initié à l'art dès son jeune âge. Il entreprend des études en art au Monument national à Montréal en 1904, puis poursuit sa formation avec William Brymner à l'Art Association of Montreal jusqu'en 1911, année où il retourne en France et s'inscrit à l'École des beaux-arts de Paris. De retour à Montréal en 1914, il enseignera au Conseil des arts et manufactures, puis collaborera quelques années plus tard comme illustrateur au *Nigog*, une revue sur les arts au discours progressiste fondée en 1918.

Artiste de son temps, Hébert choisira de représenter la modernité plutôt que de s'intéresser aux thèmes ruraux et à la représentation du terroir comme la majorité des peintres de l'époque. Il innovera sur le plan thématique en dépeignant la modernité et le progrès à travers l'univers urbain et industriel de la ville de Montréal. Ces scènes réalistes seront principalement inspirées des édifices, notamment les commerces importants de la ville, ainsi que des rues achalandées où circulent piétons, tramways et voitures. Faisant ainsi l'éloge de la modernisation de la société à travers le sujet de ses tableaux, il tentera de mettre en valeur aussi bien l'architecture industrielle que la culture populaire urbaine. Sa perception positive du développement commercial et sa vision optimiste des transformations majeures que subit la ville à cette époque lui permettront de présenter un portrait harmonieux du rapport entre l'homme, la modernisation et le progrès technique. À partir de 1924, il s'intéressera particulièrement au port de Montréal. Il fera de l'activité portuaire son sujet de prédilection jusqu'en 1940, année où l'accès au port de la métropole sera interdit aux passants en raison de la guerre. Durant cette période, il créera une importante série de tableaux qui fera sa renommée et dont l'œuvre de 1927 que détient le MAJ fait partie. La représentation de la vie contemporaine, qu'il poursuivra jusqu'à sa mort, fera d'Adrien Hébert l'un des premiers peintres de la modernité au Québec.

M. B.

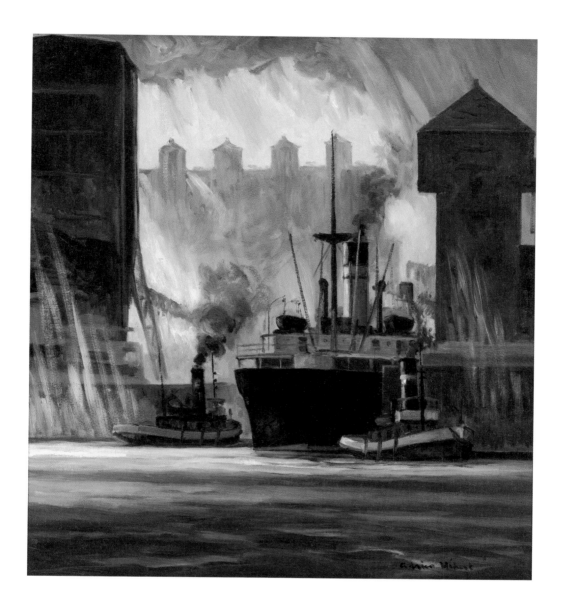

Adrien Hébert
Paris, France, 1890
Montréal (Québec), 1967

Port de Montréal
1927
Huile sur toile
76,1 × 68,5 cm
Signé
Collection Séminaire de Joliette,
dépôt des Clercs de Saint-Viateur de Joliette

HISTORIQUE : acquis par le Musée d'art du Séminaire de Joliette en 1943 ; dépôt des Clercs de Saint-Viateur de Joliette au Musée d'art de Joliette en 1975. **EXPOSITIONS :** *Paul-Émile Borduas*, Dominion Gallery, Montréal (Québec), du 2 au 13 octobre 1943 ; *Paul-Émile Borduas, 1905-1960*, Musée des beaux-arts de Montréal, Montréal (Québec), du 11 janvier au 11 février 1962 [tournée : Galerie nationale du Canada, Ottawa (Ontario), du 8 mars au 8 avril 1962 ; The Art Gallery of Toronto, Toronto (Ontario), du 4 mai au 3 juin 1962 ; Musée de la province de Québec, Québec (Québec), du 20 juin au 15 juillet 1962] ; *Paul-Émile Borduas, peintre*, La Maison des arts La Sauvegarde, Montréal (Québec), du 30 juin au 30 août 1967 ; *Paul-Émile Borduas*, Musée des beaux-arts de Montréal, Montréal (Québec), du 6 mai au 11 septembre 1988 [tournée : Musée des beaux-arts de l'Ontario, Toronto (Ontario), du 3 septembre au 13 novembre 1988] ; *Les Clercs de Saint-Viateur à Joliette. La foi dans l'art*, Musée d'art de Joliette, Joliette (Québec), du 20 mai au 31 août 1997 ; *Borduas et l'épopée automatiste*, Musée d'art contemporain de Montréal, Montréal (Québec), du 8 mai au 29 novembre 1998 ; *Une expérience de l'art du siècle*, Musée d'art de Joliette, Joliette (Québec), du 26 mai au 1er octobre 2000 ; *Parcours d'une collection*, Musée d'art de Joliette, Joliette (Québec), du 18 juin 1992 au 25 mai 2002 ; *Les siècles de l'image. La collection permanente, du 15e siècle à nos jours*, Musée d'art de Joliette, Joliette (Québec), à partir du 26 mai 2002. **BIBLIOGRAPHIE :** Paul Joyal [Gilles Hénault], « Nouvelle exposition Paul-Émile Borduas », *La Presse*, 2 octobre 1943, repr. p. 28 ; Maurice Gagnon, *Sur un état actuel de la peinture canadienne*, Montréal, Société des éditions Pascal, 1945, repr. pl. III ; *Paul-Émile Borduas, 1905-1960*, cat. d'expo., s. l. s. n., 1962, cat. 19, p. 58 ; Jean-René Ostiguy, « Un critère pour juger l'œuvre de Borduas », *Bulletin de la Galerie nationale du Canada*, n° 1, mai 1963, repr. p. 11 ; François(-Marc) Gagnon, « "Structure de l'espace pictural" chez Mondrian et Borduas », *Études françaises*, vol. 5, n° 1, 1969, p. 65, note 21 ; Wilfrid Corbeil, *Le Musée d'art de Joliette*, Montréal, s. n., 1971, cat. 388, p. 268, repr. pl. X ; Léo Rosshandler, « Une œuvre charnière de Borduas », *M*, vol. 4, n° 2, septembre 1972, p. 7 et 9 (repr.) ; Guy Robert, *Borduas*, Montréal, Les presses de l'Université du Québec, 1972, p. 49, note 4a, et 72, note 17 ; François-Marc Gagnon, *Paul-Émile Borduas (1905-1960). Biographie critique et analyse de l'œuvre*, Montréal, Fides, 1978, p. 100, 475 et 534, repr. pl. III ; François-Marc Gagnon, « Origine de l'art abstrait au Québec », dans *Conférences*, Montréal, Ministère des Affaires culturelles et Musée d'art contemporain, 1979, p. 88-127 (mention) ; Lucie Dorais, « Borduas' Beginnings, Influences and Figurative Painting », *Artscanada*, n° 224/225, décembre 1978-janvier 1979 (mention) ; François-Marc Gagnon et Fernande Saint-Martin, *Paul-Émile Borduas et la peinture abstraite. Œuvres picturales de 1943 à 1960*, cat. d'expo., Bruxelles, Éditions Lebeer Hossmann, 1982, mention p. 43 ; François-Marc Gagnon, *Paul-Émile Borduas*, cat. d'expo., Montréal, Musée des beaux-arts de Montréal, 1988, cat. 33, p. 164, 166, 184 et 185 (repr.) ; Johanne Lebel, *Les Clercs de Saint-Viateur à Joliette. La foi dans l'art*, cat. d'expo., Joliette, Musée d'art de Joliette, 1997, repr. p. 6 ; Josée Bélisle et Marcel Saint-Pierre, *Paul-Émile Borduas*, cat. d'expo., Montréal, Musée d'art contemporain de Montréal ; Laval, Les 400 coups, 1998, repr. p. 18.

—

Parmi les acquisitions d'art québécois faites par le père Wilfrid Corbeil en 1943, *Nature morte aux raisins verts* de Paul-Émile Borduas est sans doute l'œuvre qui présente le caractère le plus novateur. Non pas par le genre, qui renvoie à une tradition millénaire et dans lequel le maître de Borduas, Ozias Leduc, s'est illustré, mais par la façon dont l'œuvre traduit l'exploration d'un espace plastique dégagé des conventions de la représentation mimétique de la nature.

Le tableau fut acquis à la Dominion Gallery où il figurait dans une exposition de trente œuvres de l'artiste. Le poète Gilles Hénault a alors reconnu l'esprit dans lequel furent réalisées ces toiles. « La joie de peindre est partout dans les récentes œuvres de Borduas, une joie saine, vitale, exubérante, même dans ses toiles les plus dures, une joie, on dirait, virulente, qui tient de la danse et du chant, et qui s'exprime en mouvements rythmiques excessivement hardis, en couleurs opulentes posées vigoureusement à plat, dont l'entrelacement et le décalage déterminent le volume et la profondeur engendrant l'espace nécessaire au déroulement d'une étrange poésie des formes[1]. »

Le fond noir sur lequel flottent les formes végétales est découpé par les mouvements du tissu rouge aux taches vertes qui se répercutent dans l'espace tout en l'unifiant. Borduas y approfondit les leçons de Cézanne en quête d'une nouvelle harmonie de l'espace pictural. Comme l'écrivait l'historien de l'art François-Marc Gagnon : « Dans *Nature morte aux raisins*, les éléments, comme des objets dans un tableau cubiste, sont ramenés dans le plan du tableau et comme juxtaposés les uns aux autres. Bien plus, un cerne épais, en forme d'arabesque, vient renforcer davantage l'impression de bidimensionnalité[2]. »

C'est par l'expressivité et la force des traits formés par la gestuelle et la matière picturale qui les construit que cette toile s'inscrit dans la recherche de Borduas qui le mène à l'automatisme.

L. L.

NOTES 1 _____ Paul Joyal (pseudonyme de Gilles Hénault), « Nouvelle exposition Paul-Émile Borduas », *La Presse*, 2 octobre 1943, p. 28. 2 _____ François(-Marc) Gagnon, « "Structures de l'espace pictural" chez Mondrian et Borduas », *Études françaises*, vol. 5, n° 1, février 1969, p. 65.

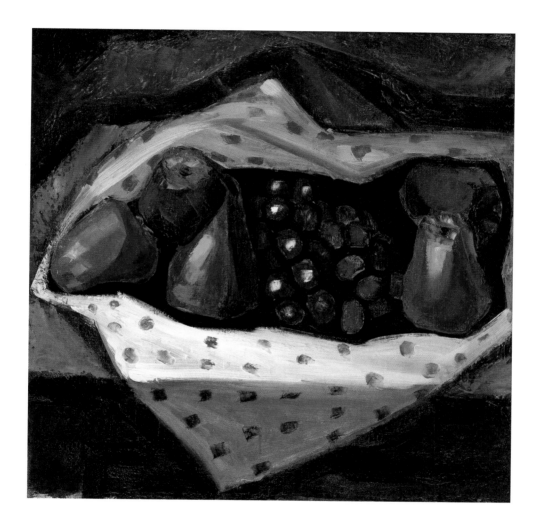

Paul-Émile Borduas
Saint-Hilaire (Québec), 1905
Paris, France, 1960

Les raisins verts
1941
Huile sur toile
60 × 61 cm
Signé
Collection Séminaire de Joliette,
dépôt des Clercs de Saint-Viateur de Joliette

HISTORIQUE : coll. du Séminaire de Joliette ; dépôt des Clercs de Saint-Viateur de Joliette au Musée d'art de Joliette en 1975. **EXPOSITIONS :** *L'univers de Saint-Denys Garneau*, Musée d'art de Joliette, Joliette (Québec), du 30 janvier au 9 avril 2000 [tournée : Centre culturel Yvonne L. Bombardier, Valcourt (Québec), du 15 janvier au 15 avril 2001 ; Centre national d'exposition, Jonquière (aujourd'hui Saguenay, Québec), du 11 août au 14 octobre 2001] ; *Une expérience de l'art du siècle*, Musée d'art de Joliette, Joliette (Québec), du 26 mai au 1er octobre 2000 ; *Les siècles de l'image. La collection permanente, du 15e siècle à nos jours*, Musée d'art de Joliette, Joliette (Québec), à partir du 26 mai 2002. **BIBLIOGRAPHIE :** Wilfrid Corbeil, *Le Musée d'art de Joliette*, Montréal, s. n., 1971, cat. 316, p. 253 (repr.) ; France Gascon, *L'univers de Saint-Denys Garneau : le peintre, le critique*, cat. d'expo., Montréal, Boréal ; Joliette, Musée d'art de Joliette, 2001, repr. p. 98.

—

Dès l'âge de 12 ans, Edwin Holgate entre à l'Art Association of Montreal afin d'y suivre des cours de dessin. Huit ans plus tard, en 1912, il part pour Paris où il compte poursuivre sa formation artistique. Mais, dès le début des hostilités de la Première Guerre mondiale, le jeune artiste est forcé de rentrer prématurément au pays. Aussitôt revenu, il s'enrôle dans l'armée où il servira en tant que soldat jusqu'en 1919.

De retour à Montréal après la guerre, Holgate reprend sa carrière artistique. Son bilinguisme lui permet de franchir les barrières linguistiques qui séparent les communautés anglophone et francophone, ce qui est rare, et c'est ainsi que son influence se fait sentir au sein des milieux artistiques et littéraires des deux communautés. En 1920, il participe avec Henrietta Mabel May, Randolph Hewton et Lilias Torrance Newton à la fondation du Beaver Hall Group, un regroupement d'artistes qui, comme le Groupe des Sept, croit en l'importance de lutter pour le développement d'un art canadien contemporain. D'ailleurs, vers la fin des années 1920, alors qu'il enseigne la gravure sur bois à l'École des beaux-arts de Montréal, Holgate expose à quelques reprises avec le Groupe des Sept, qui mise sur la représentation moderne des paysages canadiens en tant qu'assise à l'identité nationale. En 1931, Holgate est invité à devenir le huitième membre du Groupe, mais son implication ne sera que de courte durée puisque le Groupe sera dissous peu de temps après.

En compagnie de son ami l'artiste Alexander Young Jackson et de l'anthropologue Marius Barbeau, Holgate se rend à quelques reprises dans l'Ouest canadien afin d'y peindre la nature dans toute sa majesté.

Holgate et Jackson seront les seuls artistes du Groupe des Sept à vivre et à peindre au Québec, véhiculant leur idéal nationaliste à travers la représentation des paysages québécois. Dans les années 1930, Holgate, qui est un grand amateur de ski, séjourne souvent dans les Laurentides, où il trouve un sujet de prédilection pour sa peinture. S'il est davantage connu pour ses portraits *paysagers,* où le corps de ses modèles répond formellement aux motifs présents dans la nature, Holgate est un habile paysagiste dont l'intérêt pour la structure et le modelé est évident dans des œuvres telles que *Mont Tremblant*. Ici, la profondeur est créée non seulement par le modelé des tonalités, mais surtout par une superposition franche de plans courbes qui s'accumulent jusqu'au ciel. La préoccupation de l'artiste pour la géométrie et le rythme des montagnes ainsi que la simplification des formes rapprochent cette œuvre de l'esthétique du Groupe des Sept[1].

M.-H. F.

NOTE 1 ———— Dennis Reid, *Edwin Holgate*, Ottawa, Galerie nationale du Canada, 1976, p. 20.

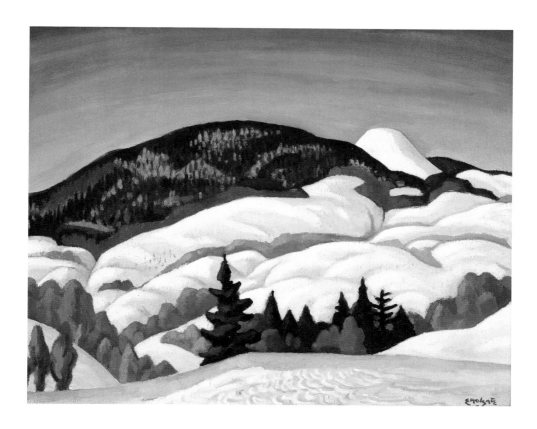

Edwin Headley Holgate
Allandale (aujourd'hui Barrie, Ontario), 1892
Montréal (Québec), 1977

Mont Tremblant
Vers 1932
Huile sur toile
50 × 61,3 cm
Signé
Collection Séminaire de Joliette,
dépôt des Clercs de Saint-Viateur de Joliette

HISTORIQUE : coll. Wilfrid Tisdell ; legs aux Clercs de Saint-Viateur de Joliette en 1975 ; dépôt des Clercs de Saint-Viateur de Joliette au Musée d'art de Joliette en 1975.

—

Dès ses débuts, l'artiste flamand Frans Vervloet fit preuve d'un remarquable talent pour la peinture de paysages, d'architectures et de vues de villes[1]. Après une formation à l'Académie de Malines où il entra en 1809, il commença à peindre des vues d'intérieurs et d'architectures, genres dans lesquels il acquit rapidement une solide réputation. S'il peignit dans un premier temps des monuments malinois ou bruxellois, tels que *Vue de Sainte-Gudule à Bruxelles* (1822), sa passion le conduisit en Italie dès 1822, un voyage qu'il entreprit grâce à une bourse de la Société pour l'encouragement des beaux-arts de Bruxelles. Il vécut le reste de sa vie en Italie, dessinant et peignant d'abord les monuments de Rome (*Intérieur de Saint-Pierre*, 1824) et de ses environs, puis ceux de Naples où il s'installa en 1824. Il fut reçu dans sa nouvelle ville d'adoption par le peintre hollandais Antoon Sminck Pitloo (1791-1837). Pitloo lui fit connaître des artistes tant étrangers que napolitains et l'encouragea à fonder avec eux l'école de Pausilippe afin de poursuivre la tradition de la *veduta* napolitaine si appréciée des visiteurs. Il voyagea à plusieurs reprises à travers l'Italie ainsi qu'à Malte et à Constantinople. Trois fois il revint en Belgique, puis, en 1854, il s'établit définitivement à Venise.

Les tableaux de Frans Vervloet sont le résultat d'un travail de védutiste minutieux et d'un souci du rendu de la réalité approfondi à l'extrême. Cette vue de la sacristie du Redentore à Venise montre combien son aspiration au réalisme était grande, dans ses proportions, dans ses perspectives comme dans le détail. On pourrait pratiquement décomposer le tableau en lignes verticales et horizontales tant le goût de la géométrie est présent. Notons enfin que Vervloet a laissé un carnet manuscrit, son *diario*, conservé au Musée Correr de Venise, qui évoque les différentes étapes de sa carrière et dont la consultation pourrait venir préciser les circonstances de la réalisation de cette œuvre[2].

F. T.

NOTES 1_____ Voir l'article sur Frans Vervloet par Denis Coekelberghs dans « Les peintres belges à Rome aux XVIIIe et XIXe siècles. Bilans, apports nouveaux et propositions », dans Nicole Dacos et Cécile Dulière (dir.), *Italia Belgica : la Fondation Nationale Princesse Marie-José et les relations artistiques entre la Belgique et l'Italie*, Turnhout, Brepols, 2005, p. 237-285. 2_____ Sa publication critique, accompagnée du catalogue des nombreuses œuvres retrouvées de l'artiste, est annoncée depuis de nombreuses années par Dirk Pauwels.

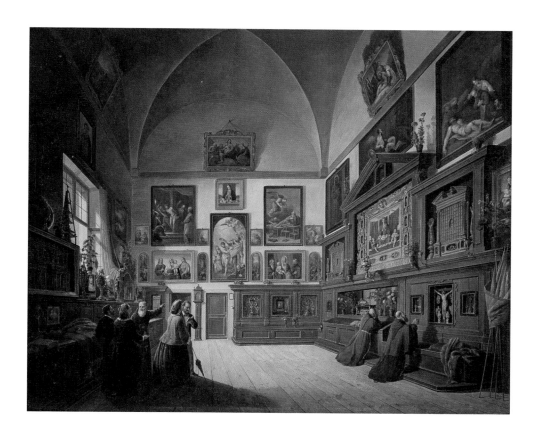

Frans Vervloet, attribué à
Malines, Flandre (aujourd'hui Belgique), 1795
Venise, Italie, 1872

Intérieur de la sacristie du Redentore, Venise
Vers 1860
Huile sur panneau
59,7 × 73,7 cm
Collection Wilfrid Tisdell,
dépôt des Clercs de Saint-Viateur de Joliette

HISTORIQUE : coll. Serge Joyal ; dépôt au Musée d'art de Joliette avant 1976. **EXPOSITIONS :** *Parcours d'une collection*, Musée d'art de Joliette, Joliette (Québec), du 18 juin 1992 au 2 avril 2008 ; *Un signe de tête : 400 ans de portraits dans la collection du musée*, Musée d'art de Joliette, Joliette (Québec), du 3 mars au 1er septembre 1996 ; *Les siècles de l'image. La collection permanente, du 15e siècle à nos jours*, Musée d'art de Joliette, Joliette (Québec), à partir du 2 avril 2008. **BIBLIOGRAPHIE :** Wilfrid Corbeil, *Trésors des fabriques du diocèse de Joliette*, cat. d'expo., Joliette, Musée d'art de Joliette, 1978, repr. p. 41.

—

Pierre Beaugrand dit Champagne, né à Berthier-en-Haut le 14 janvier 1759, aurait plus de soixante-dix ans sur ce portrait[1]. L'homme accuse son âge et le peintre insiste sur les rides et les traits creusés de la mâchoire qui nous feraient presque oublier l'intensité de son regard. Le portrait, ni signé, ni daté, aurait été peint pendant le séjour effectué par Jean-Baptiste Roy-Audy à Berthier-en-Haut autour des années 1830, alors qu'il réalise les portraits de la famille Boucher[2]. L'âge du modèle et son milieu de vie nous permettent ainsi de conserver l'attribution traditionnelle à Roy-Audy et de proposer une date de réalisation, entre 1830 et 1833[3]. La pose, à mi-corps et de trois quarts, est habituelle pour Roy-Audy ; elle lui permet de résoudre la difficulté du dessin des mains et d'aller directement à l'essentiel : le visage. Ici, en dirigeant une lumière violente sur le front pour créer un effet dramatique assez réussi, il renforce l'image d'une personne volontaire et austère. Le but du peintre est le même que le résultat attendu par le modèle : être vrai, se voir soi-même dans son image et être reconnu par sa famille et ses amis. Si le peintre réussit en plus à dépasser la seule vérité, en faisant surgir le tempérament de la personne sur la surface picturale, on atteint alors l'effet inespéré. Pour en comprendre l'importance, il nous faut oublier nos habitudes d'appréciation et de jugement, marquées par le goût et l'esthétique. Faire vrai et ressemblant pour le peintre, avant la photographie, c'est permettre à la personne représentée de transmettre, à ses descendants, la mémoire d'une vie accomplie pour en faciliter le souvenir.

D. P.

NOTES 1_____ Pierre Beaugrand dit Champagne, dont la date de décès est inconnue, épouse Josephte Généreux à Berthier-en-Haut le 19 juillet 1779. La famille des Beaugrand dit Champagne est imposante à Berthier-en-Haut comme en témoigne le registre de la paroisse (www.genealogie. umontreal.ca). Il y est fait état de plusieurs Pierre Beaugrand, mais c'est le seul dont la date de naissance coïnciderait avec celle du modèle du portrait. 2_____ Daniel Drouin, « Jean-Baptiste Roy-Audy : coiffures et parures », dans Denis Castonguay et Yves Lacasse (dir.), *Québec, une ville et ses artistes*, cat. d'expo., Québec, Musée national des beaux-arts du Québec, 2008, p. 115-116. Voir aussi Pierre B. Landry, dans Yves Lacasse et John R. Porter (dir.), *La collection du Musée national des beaux-arts du Québec. Une histoire de l'art du Québec*, Québec, Musée national des beaux-arts du Québec, 2004, p. 46. 3_____ Les données biographiques sur Roy-Audy sont très fragmentaires, surtout après 1830. Installé à Saint-Augustin-de-Desmaures, il met ses biens en location le 1er décembre 1829 et se déplace ensuite à Montréal et au Bas-Canada, à la recherche de commandes (voir Michel Cauchon, *Jean-Baptiste Roy-Audy, 1778-c. 1848*, Québec, Éditeur officiel du Québec, 1971, p. 67-68). C'est dans ce contexte d'itinérance que l'on peut situer un séjour à Berthier-en-Haut.

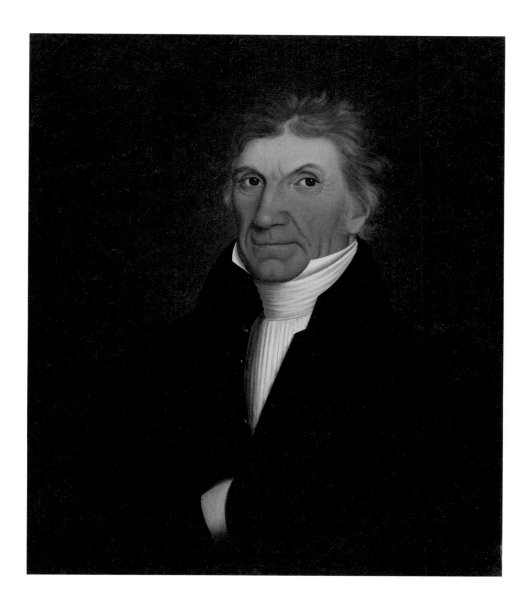

Jean-Baptiste Roy-Audy
Québec (Québec), 1778
Trois-Rivières (Québec), vers 1848

Portrait de Pierre Beaugrand dit Champagne
Vers 1830-1833
Huile sur toile
66 × 56,5 cm
Dépôt de l'honorable Serge Joyal, c.p., o.c.

HISTORIQUE : entré dans la collection du Musée d'art de Joliette en 1975. **EXPOSITIONS :** *Présence des ivoires religieux dans les collections québécoises*, Musée d'art de Joliette, Joliette (Québec), du 28 juin au 2 septembre 1990 [tournée : Musée d'art de Saint-Laurent, Saint-Laurent (aujourd'hui Montréal, Québec), du 19 mai au 14 juillet 1991 ; Musée des religions, Nicolet (Québec), du 5 septembre au 17 octobre 1991 ; Musée régional de Vaudreuil-Soulanges, Vaudreuil-Dorion (Québec), du 1er décembre 1991 au 26 janvier 1992 ; Musée du Bas-Saint-Laurent, Rivière-du-Loup (Québec), du 23 juin au 7 septembre 1992] ; *Question d'échelle, volet 2/2. Petit et concis*, Musée d'art de Joliette, Joliette (Québec), du 12 février au 16 avril 2006. **BIBLIOGRAPHIE :** Michel Paradis, *Les ivoires. Présence des ivoires religieux dans les collections québécoises*, cat. d'expo., Joliette, Musée d'art de Joliette, 1990, cat. 14, p. 33-34, repr. p. 113 (fig. 12) ; Pascale Beaudet et France Gascon, *Question d'échelle, volet 2/2. Petit et concis*, cat. d'expo., Joliette, Musée d'art de Joliette, 2006, repr. p. 8.

—

Cette statuette représente la Vierge et l'Enfant dans une composition qui met bien en évidence les liens d'affection caractérisant la relation mère-fils[1]. Souriante, la Vierge se dresse sur une petite terrasse arrondie sur laquelle viennent se répandre en vagues les plis de ses vêtements. Assez cambrée[2], elle soutient son fils du bras gauche et lui présente de la main droite une grande rose triple épanouie, sur une courte tige. L'Enfant, dévêtu jusqu'à la taille, la chevelure bouclée et la figure souriante, tient un globe[3] de la main gauche, et de la droite esquisse un geste de bénédiction. Bien que tenu assez haut, et donc très proche du visage de sa mère, l'Enfant dirige plutôt son attention vers l'humanité, qu'il bénit. La Vierge est coiffée d'une couronne, taillée dans la masse, et d'un court voile bordé d'une double ligne gravée, d'où dépassent des bandeaux de cheveux plus ou moins ondulés qui encadrent la tête. Elle est vêtue d'une robe et d'un long manteau garnis d'orfrois, finement exécutés, à la bordure, aux manches et au col. Les pans de son manteau tombent, sur sa gauche, en une succession de longues courbes brisées par une chute verticale soulignant la cambrure de la composition ; de l'autre côté, une suite de plis en becs souligne élégamment la hanche et la jambe droites. Enfin, le bas du manteau laisse apparaître la pointe des pieds, en particulier le droit, qui met en valeur le déhanchement discret de la Vierge en dépassant légèrement de la terrasse. Largement décorée, cette statuette présente de la dorure non seulement aux orfrois, mais également sur les chevelures, la couronne, le globe et la rose, mettant ainsi en évidence le rehaussement de l'ivoire par de l'or et de la polychromie[4].

Toutes ces caractéristiques rapprochent la *Vierge à l'Enfant* du Musée d'art de Joliette d'un certain nombre de Vierges d'ivoire bien connues, réalisées à Paris entre 1250 et 1350[5], et qui lui ont sans aucun doute servi de sources. Elles font aussi ressortir la tendance à l'interprétation et à la réinterprétation constante de modèles connus propre à l'ivoirerie (on parlera ici de *copie créative*). Toutes semblables et toutes différentes, ces petites représentations de la Vierge à l'Enfant, tantôt assises ou debout, souriantes ou sérieuses, échangeant regards et gestes ou, à l'inverse, indifférents l'un à l'autre, témoignent de toute la diversité qu'une petite quantité de caractéristiques formelles et d'attributs différents peuvent engendrer[6]. Bien que probablement exécutée au XIXe siècle, la Vierge de Joliette demeure tout à fait représentative d'un savoir-faire de haute qualité dans un format réduit qui, par sa taille, a largement contribué à la diffusion d'un certain type iconographique marial.

M. P.

NOTES 1 ———— On retrouve déjà ce thème dans les déesses-mères, fréquentes dans la petite statuaire gallo-romaine. **2** ———— Cette cambrure caractéristique a souvent été attribuée à la forme de la défense d'éléphant, mais rien n'est moins sûr, les ivoiriers sachant également réaliser de grandes statuettes d'ivoire tout à fait droites. **3** ———— La rose fait référence au sang de la Passion à venir, alors que le globe évoque l'empire sur lequel règne le Christ. **4** ———— Ainsi magnifie-t-on cette matière réputée pour sa blancheur et sa pureté, en l'associant à d'autres substances souvent précieuses, pigments bien sûr, mais aussi pierreries et orfèvrerie. **5** ———— Citons en particulier la célèbre Vierge de la Sainte-Chapelle du Louvre, mais aussi la Vierge à l'Enfant du Taft Museum de Cincinnati et surtout la Vierge à l'Enfant K. 657 du Musée national du Moyen Âge à Paris, dont la disposition du tiers supérieur du groupe est très semblable à la Vierge de Joliette. **6** ———— Michel Paradis, *Sémiotique des arts visuels au Moyen Âge. Le cas des Vierges à l'Enfant d'ivoire gothiques*, Thèse de doctorat en sémiologie, Université du Québec à Montréal, octobre 1997, p. 28.

Artiste inconnu

Vierge à l'Enfant
XIXe siècle
Ivoire
32 × 8,5 × 7 cm
Provenance inconnue

HISTORIQUE : entré dans la collection du Musée d'art de Joliette en 1975. **BIBLIOGRAPHIE :** Beaudoin Caron, *Rapport sur les objets en ethnologie de la collection du Musée d'art de Joliette*, document inédit, 1991, n° 3, p. 9.

—

À partir du néolithique, la plupart des communautés qui ont peuplé le Proche-Orient, la Grèce, les Balkans, l'Égypte, l'Asie centrale, l'Inde, la Chine, le Japon et l'Amérique précolombienne ont produit des figurines en grande quantité. Sans être un art universel, la coroplastie[1], constitue néanmoins un élément essentiel de la culture de nombreux peuples. Nous savons aujourd'hui que les civilisations qui l'ont pratiquée l'ont fait en abondance et dans des contextes sociaux extrêmement variés, notamment pour des sanctuaires, des habitations et des tombes. Ce *Cavalier perse* est donc un témoin discret mais éloquent d'une civilisation et d'un art très anciens.

L'on ignore la provenance de la petite pièce de terre cuite conservée au Musée d'art de Joliette. Les archéologues ont établi que les figurines de cavaliers étaient largement répandues dans tout l'Empire perse[2], lequel, à son apogée, s'étendait des rives de l'Indus à l'est jusqu'à la côte orientale de la Méditerranée à l'ouest et descendait le long du Nil jusqu'au Soudan. Une centaine de petites statuettes en terre cuite ont été découvertes lors des fouilles dans les cavernes ensevelies de la ville basse de Maresha, située dans les collines de Judée en Israël[3]. D'aspect traditionnel et dans l'ensemble assez homogène, les figurines représentent des types orientaux spécifiques du sud de la région palestinienne. D'autres statuettes furent découvertes sur le site de Tell Khazneh (la « colline du trésor »), situé au centre de l'île de Failaka, au Koweit, laquelle fut jadis visitée par les navigateurs grecs à l'époque d'Alexandre le Grand.

À la fin du III^e millénaire avant notre ère, les figurines en terre cuite étaient obtenues soit par moulage, soit par modelage. La technique du façonnage à la main était le procédé de modelage le plus répandu et c'est celui qui fut employé ici. Ce fragment en terre cuite d'une statuette votive montre la tête d'un cheval qui se détache de la poitrine d'un cavalier. Les pattes du cheval sont manquantes et la figure barbue est coiffée d'un bonnet. Cette coiffe apparaît parfois sur les reliefs de Persépolis, la cité royale des Achéménides, et est également portée par les Perses représentés sur les sarcophages bien connus de Sidon. Les figures de cavaliers portant ce type de couvre-chef, reconnu comme la coiffe nationale, sont désignées sous le vocable de *cavaliers perses*.

F. T.

NOTES 1 ———— « Coroplathe, du grec *coroplathos*, "qui modèle des poupées ou des figurines". La forme coroplaste, plus utilisée, est moins régulière. De là les néologismes coroplathie et coroplastie pour désigner l'art du coroplathe ou coroplaste » (Annie Caubet, « Les figurines antiques de terre cuite », *Perspective*, 2009-1, p. 43-56). 2 ———— Ephraim Stern, *Material Culture in the Land of the Bible in the Persian Period: 538-332*, Jérusalem, Israel Exploration Society, 1973, p. 165-169, fig. 285 à 287 ; Adnan Bounni et collab., « Rapport préliminaire sur la 2^e campagne de fouilles à Ibn Hani (Syrie) », *Syria*, vol. 55, n° 3, 1978, p. 292, fig. 43, note 2 pour une bibliographie plus complète. 3 ———— Adi Erlich, « The Persian Period Terracotta Figurines from Maresha in Idumea: Local and Regional Aspects », *Transeuphratène*, n° 32, 2006, p. 45-59.

Perse
Empire perse, dynastie achéménide
(VIᵉ–IVᵉ siècle av. n. è.)

Cavalier perse
VIᵉ siècle av. n. è.
Argile
8 × 2,6 × 4,8 cm
Provenance inconnue

Chronologie 1976–1984

1976

Armand Filion, sculpteur.
Une exposition rétrospective
11 - 24 janvier

L'INAUGURATION DU MUSÉE
D'ART DE JOLIETTE A LIEU LE
25 JANVIER EN PRÉSENCE DE
L'HONORABLE JEANNE SAUVÉ,
MINISTRE DES COMMUNICATIONS
DU CANADA, ET DE ROBERT
QUENNEVILLE, DÉPUTÉ
DE JOLIETTE ET MINISTRE
DU REVENU DU QUÉBEC.
LA COLLECTION COMPTE
ENVIRON 800 ŒUVRES LORS
DE L'OUVERTURE.

Jaen Trudel.
Équinoxe d'automne
19 février – 4 mars

Tapisseries de Lise Henri
21 - 31 mars

La collection d'art Esso
Exposition organisée par le
MAJ en collaboration avec
la Compagnie Imperial Oil
4 - 21 avril

Lithographies et gravures
de Jean-Paul Riopelle
25 avril - 6 mai

Marcelle Ferron.
Vingt-cinq ans de peinture
Exposition organisée par le MAJ
en collaboration avec la Galerie
Gilles Corbeil (Montréal, Québec)
19 septembre – 10 octobre

Groupe Lumen.
Sculptures de plastique
17 octobre – 8 novembre

Germain Bergeron. Sculptures
14 novembre – 5 décembre

Contact
Exposition collective organi-
sée et mise en circulation par
le Musée des beaux-arts de
Montréal (Montréal, Québec)
19 décembre 1976 – 4 janvier 1977

1977

Acquisitions 1975-1976
9 janvier – 6 février

Sculpture rituelle
de l'Afrique noire
Exposition organisée et mise
en circulation par le Musée
des beaux-arts de Montréal
(Montréal, Québec)
13 février – 6 mars

La collection
d'art inuit Rothmans
13 mars – 10 avril

Jacques Toupin est nommé
directeur général du Musée
d'art de Joliette le 19 mars.
Il occupera ce poste jusqu'au
15 décembre 1980. Carmen
Toupin assurera l'intérim
jusqu'en avril 1981.

Johanne Lépine-Perreault.
Batik sur soie
14 avril – 2 mai

De la figuration à la non-
figuration dans l'art québécois
Exposition organisée et mise
en circulation par le Musée
d'art contemporain de Montréal
(Montréal, Québec)
17 avril – 2 mai

Lumière en images.
Photographies de Michel Hébert
et Reno Salvail
17 avril – 2 mai

Rétrospective des œuvres du
Révérend Père Wilfrid Corbeil
15 mai – 6 juin

Pochoirs de Pierrette
Lafrenière Vincent
2 - 30 juin

Tabaccessoires d'hier
Exposition organisée par le MAJ
en collaboration avec la société
Imperial Tobacco ltée
3 juillet – 28 août

Dessins. Louise Robert
et Denis Asselin
Exposition organisée par le
MAJ en collaboration avec la
Galerie Curzi (Montréal, Québec)
3 juillet – 28 août

1977 (suite)

Aquarelles de Madeleine Boyer
21 juillet – 25 août

Gatien Moisan
4 – 25 septembre

Monotypes et craies de cire
de Nicole Tissot
1er – 29 septembre

Kogo
Exposition organisée et mise
en circulation par le Musée
des beaux-arts de Montréal
(Montréal, Québec)
Commissaire : Yutaka Mino
2 – 30 octobre

Un point en image d'Yvon Rivest
6 – 30 octobre

Apokruphos. Les photographies
d'Alain Giguère
6 – 30 octobre

Stelio Solé
13 novembre – 18 décembre

Charlotte Rosshandler.
La Chine des Chinois
13 novembre – 18 décembre

1978

Encres de Marc Trudeau, c.s.v.
12 janvier – 12 février

Trésors des Fabriques (publ.)
Commissaire : Wilfrid
Corbeil, c.s.v.
15 janvier – 12 mars

Œuvres de Denise
Latendresse-Lower
16 février – 19 mars

Acquisitions 1977
23 mars – 6 avril

Jean-René Archambault
et Jean Marcotte
26 mars – 23 avril

Robert Poulin : sculptures
Exposition organisée par le MAJ
en collaboration avec la galerie
d'art Les Deux B (Saint-Antoine-
sur-Richelieu, Québec)
30 avril – 21 mai

Andrée Archambault. With Love
28 mai – 25 juin

Jovette Marchessault.
De ma terre et d'ailleurs
28 mai – 25 juin

Azélie-Zee Artand.
Peintures sculptures
22 juin – 27 juillet

Albéric Bourgeois raille la
politique nationale (1925-1952)
Exposition organisée et mise
en circulation par le Musée
des beaux-arts de Montréal
(Montréal, Québec)
9 juillet – 3 septembre

Albéric Bourgeois. Le regard
moqueur d'un Québécois sur
la politique internationale
(1936-1954)
Exposition organisée et mise
en circulation par le Musée
des beaux-arts de Montréal
(Montréal, Québec)
9 juillet – 3 septembre

Centenaire d'Alfred Laliberté
1er – 31 août

Pierre Gingras.
Sainte-Mélanie & Delhi Blues
ou La cantate du tabac
10 septembre – 8 octobre

Automatisme et surréalisme
en gravure québécoise
Exposition organisée et mise
en circulation par le Musée
d'art contemporain de Montréal
(Montréal, Québec)
10 septembre – 8 octobre

Encres et acryliques
de Denyse Gérin
12 octobre – 12 novembre

Œuvres de Lucie Laporte
22 octobre – 19 novembre

Rita Scalabrini. Huiles sur toile
16 novembre – 10 décembre

Jean-Jacques Giguère. Obscur
clair obscur à clair obscur clair
26 novembre – 31 décembre

Le Musée obtient une subven-
tion de 60 000 $ du ministère
des Affaires culturelles du
Québec pour le parachè-
vement du sous-sol et du
rez-de-chaussée.

1979

Quinze bronzes de la collection
permanente
7 – 21 janvier

Acquisitions 1978
28 janvier – 18 février

Les artistes francophones
du Nouveau-Brunswick
Exposition collective organisée
par la Direction du dévelop-
pement culturel du Nouveau-
Brunswick et mise en circulation
par la Direction des musées
privés et centres d'exposition du
ministère des Affaires culturelles
du Québec
28 janvier – 18 février

Autour de six artistes
Exposition collective organisée
par le MAJ en collaboration
avec la Galerie l'Aquatinte
(Montréal, Québec)
Œuvres de Lorraine Bénic, André
Bergeron, Graham Cantieni,
Joseph Fainaru, Paul Lussier et
Christian Tisari
25 février – 18 mars

Alex Magrini
25 février – 18 mars

Hommage à Max Stern
Œuvres tirées de la collection
du MAJ
25 mars – 22 avril

Le Musée et la recherche
scientifique (1re partie).
Exposition préparée par un
groupe d'étudiants en maîtrise
en histoire de l'art de l'Univer-
sité de Montréal (publ.)
Exposition organisée par le
Département d'histoire de l'art
de l'Université de Montréal
(Montréal, Québec) en collabo-
ration avec l'Institut canadien de
conservation (Ottawa, Ontario)
25 mars – 22 avril

L'art du serrurier
et du ferronnier. Serrurerie
traditionnelle européenne
Exposition organisée et mise
en circulation par le Musée
des beaux-arts de Montréal
(Montréal, Québec)
25 mars – 22 avril

1980

Tsuba
Exposition organisée et mise
en circulation par le Musée
des beaux-arts de Montréal
(Montréal, Québec)
25 mars – 22 avril

Exposition analytique de treize
œuvres de la collection
du Musée d'art de Joliette
Exposition organisée par le MAJ
en collaboration avec l'Uni-
versité de Montréal (Montréal,
Québec) et l'Institut canadien de
conservation (Ottawa, Ontario)
7 – 29 avril

Christiane Vézina
29 avril – 27 mai

L'enfant à la découverte
du Musée
Œuvres tirées de la collection
du MAJ
Exposition présentée dans le
cadre de l'Année internationale
de l'enfant
29 avril – 10 juin

Le 16 juin, le P. Wilfrid Corbeil
préside pour la dernière fois une
séance du conseil d'administra-
tion. Lors de cette séance, le
P. André Brien, c.s.v., se joint au
conseil à titre de représentant
des Clercs de Saint-Viateur.
Il en sera membre jusqu'à son
décès, survenu le 17 juillet 2009.
De 1980 à 1985, il y occupe le
poste de secrétaire, puis, de
2005 à 2009, ceux de 3e, 2e
et 1er vice-président.

Exposition d'œuvres d'artistes
régionaux, tirées de la collec-
tion permanente du Musée
17 juin – 15 juillet

Jean-Pierre Legros. Sculptures
17 juin – 15 juillet

Héritage d'hier et de demain
Exposition organisée et mise
en circulation par le Musée
des beaux-arts de Montréal
(Montréal, Québec)
22 juillet – 2 septembre

Luc Perreault et Joseph Marcil,
deux designers de la région
de Lanaudière
Commissaire : Jacques Toupin
22 juillet – 2 septembre

Chronologie de l'évolution de la
chaise dite « de l'île d'Orléans »
Exposition organisée par le MAJ
en collaboration avec le Musée
du Québec (Québec, Québec)
et les architectes Paul Dumas
et Claude Tremblay
22 juillet – 2 septembre

Série de chaises
contemporaines créées par
des designers québécois
Commissaire : Jacques Toupin
22 juillet – 2 septembre

Série de chaises du Bauhaus
de 1925 à 1930
Commissaire : Jacques Toupin
22 juillet – 2 septembre

Œuvres de Claude Girard
9 septembre – 7 octobre

Peintres canadiens : James
Morrice, Edwin Holgate, Stanley
Cosgrove, Goodridge Roberts
Exposition d'œuvres de la
collection de Madeleine
Rocheleau Boyer
9 septembre – 7 octobre

Le P. Wilfrid Corbeil décède
le 20 octobre.

Le juge Jacques Dugas assume
la présidence par intérim
du conseil d'administra-
tion du 20 octobre 1979 au
12 janvier 1980.

La technique du fléché
d'autrefois et d'aujourd'hui
Exposition organisée et mise en
circulation par le musée McCord
(Montréal, Québec)
21 octobre – 11 novembre

Œuvres européennes de
la collection du Musée des
XVIIe, XVIIIe et XIXe siècles
21 octobre – 11 novembre

Vingt-deux peintres de la fin
du XIXe siècle
Première exposition itinérante
organisée et mise en circulation
par le MAJ
18 novembre – 2 décembre

Tournée :
Galerie Le Damier
(Saint-Félix-de-Valois, Québec)
21 – 26 août

Complexe Desjardins
(Montréal, Québec)
2 – 9 octobre

Hôtel Méridien
(Montréal, Québec)
9 – 26 octobre

Palais de justice de Montréal
(Montréal, Québec)
20 février – 13 mars 1980

Polyvalente des Montagnes
(Saint-Michel-des-Saints, Québec)
18 mars – 3 avril 1980

Chambre de commerce
(Saint-Jean-de-Matha, Québec)
3 – 27 avril 1980

Ministère des Communications
Anima G (Québec, Québec)
22 mai – 17 juin 1980

Le Vieux Palais
(Saint-Jérôme, Québec)
1er août – 1er septembre 1980

Musée historique de Vaudreuil
(Vaudreuil, Québec)
3 – 23 septembre 1980

Université du Québec
à Trois-Rivières
(Trois-Rivières, Québec)
1er – 12 octobre 1980

Galerie d'art du Cégep
de Joliette (Joliette, Québec)
20 janvier – 5 février 1981

L'œil et la main. Gravures de la
collection de la Banque provin-
ciale du Canada
Exposition organisée et mise
en circulation par la Banque
provinciale du Canada
(Montréal, Québec)
25 novembre – 6 janvier 1980

Rodolphe Duguay (1891-1973)
Exposition organisée et mise
en circulation par le Musée
du Québec (Québec, Québec)
16 décembre – 13 janvier 1980

Raymond C. Lapierre est élu
président du conseil d'admi-
nistration le 12 janvier. Il
demeurera en poste jusqu'au
3 décembre 1988.

François Morelli. Recueillement
20 janvier – 10 février

Yves Trudeau. Sculpture
Exposition organisée et mise
en circulation par le Musée
des beaux-arts de Montréal
(Montréal, Québec)
20 janvier – 10 février

Le Musée d'art et la recherche
scientifique (2e partie).
Exposition conçue par un
groupe d'étudiants en maîtrise
en histoire de l'art de l'Univer-
sité de Montréal (publ.)
Exposition organisée par le
Département d'histoire de l'art
de l'Université de Montréal
(Montréal, Québec) en collabo-
ration avec l'Institut canadien de
conservation (Ottawa, Ontario)
Musée d'art de Joliette
17 février – 30 mars
Galerie de l'École des Hautes
Études commerciales de
l'Université de Montréal
(Montréal, Québec)
14 - 24 octobre

Michel Morin. Discours sur
la naissance d'Héliogabale
17 février – 30 mars

Angèle Thibodeau. Tapisseries
6 avril – 4 mai

Pierrette Mondou.
Tapisseries sculpturales
6 avril – 4 mai

Poupées du pays plus haut
Exposition organisée et mise en
circulation par l'Association
des centres d'exposition de
l'Abitibi-Témiscamingue
(Val-d'Or, Québec)
30 avril – 4 mai

Roland Dinel
11 mai – 8 juin

Pierre Guimond. Photomontages
22 juin – 7 septembre

1980 (suite)

Le costume, reflet
d'une société : 1850-1925
(collection Serge Joyal)
Exposition organisée et mise
en circulation par le MAJ
22 juin – 7 septembre
Tournée :
Musée du Québec
(Québec, Québec)
1er octobre – 30 novembre

Le 1er juillet, le Musée obtient la
désignation dans la catégorie « A »
de la Commission canadienne
d'examen des exportations
de biens culturels.

Véronique Vézina.
Peinture à planche
14 septembre – 12 octobre

Suzanne Leclair. Contacts
debout : le peint et le tracé
14 septembre – 12 octobre

Graham Cantieni.
La série « Parergon » (publ.)
14 septembre – 12 octobre

Hommage au révérend
père Wilfrid Corbeil, c.s.v.
(1893-1979)
19 – 26 octobre

Estampes françaises
(collection privée)
19 octobre – 30 novembre

Collection Rothmans
de tapisseries françaises et
québécoises contemporaines
16 novembre – 7 décembre

Révérend Père Wilfrid Corbeil,
c.s.v. (1893-1979)
14 décembre 1980 – 11 janvier 1981

1981

Dix poèmes du Canada français.
Gravures de Shirley Raphaël
18 janvier – 15 février

Œuvres contemporaines de
la collection permanente
18 janvier – 15 février

Gérard Brisson. Rencontre, ou
visualisation de certains liens qui
peuvent se créer entre l'artiste
et la toile
22 février – 22 mars

Guy Langlois. Polytensions
22 février – 22 mars

Ah ! Les beaux livres,
made in Québec
Exposition organisé et mise
en circulation par le Musée
du Séminaire de Sherbrooke
(Sherbrooke, Québec)
15 mars – 19 avril

Bernard Schaller est nommé
directeur général du Musée
d'art de Joliette le 20 mars.
Il entrera en fonctions le 1er avril
1981 et demeurera en poste
jusqu'au 28 novembre 1986.

L'art du connaisseur
Exposition organisée et mise
en circulation par le Musée
des beaux-arts de Montréal
(Montréal, Québec)
11 avril – 24 mai

Co Hoedeman
Exposition organisé par le MAJ
en collaboration avec l'Office
national du film du Canada
1er mai – 10 juin

Francine Beauvais. Le vol
31 mai – 28 juin

Rétrospective de l'œuvre gravé
de Rodolphe Duguay
31 mai – 28 juin

Antiquités québécoises.
Collection Robert et
Michelle Picard
5 juillet – 6 septembre

Exposition posthume
de Pierre Gingras
5 juillet – 6 septembre

Études et petits formats
du 19e siècle
Exposition organisée et mise
en circulation par le Musée
des beaux-arts de Montréal
(Montréal, Québec)
Commissaire : Janet M. Brooke
13 septembre – 1er novembre

Paul Lussier 1981
Commissaire : Bernard Schaller
13 septembre – 1er novembre

Christian Tisari : « Trajet »
Commissaire : Bernard Schaller
8 novembre – 6 décembre

Georges Dyens.
Dessins, sculptures
8 novembre – 6 décembre

Les poupées, un monde de rêves
Exposition organisé par le MAJ
en collaboration avec le Musée
McCord (Montréal, Québec) et
Mme Claire Poirier
Commissaire : Carmen Toupin
13 décembre 1981 – 10 janvier 1982

« Le monde éphémère »
de Miyuki Tanobe
Exposition organisée par le
MAJ en collaboration avec la
Galerie L'Art Français
(Montréal, Québec)
13 décembre 1981 – 10 janvier 1982

1982

Travaux récents de Sandra Levy
Commissaire : Bernard Schaller
20 janvier – 21 février

Acquisitions
(1er avril '79 au 31 mars '81)
Commissaire : Bernard Schaller
24 janvier – 14 février

Fer-blanc et fil de fer
Exposition organisée et mise
en circulation par l'Atelier des
enfants du Centre Georges-
Pompidou (Paris, France)
Commissaire : Danielle Giraudy
21 février – 14 mars

En mars, le programme spécial
d'initiative culturelle à frais par-
tagés entre les gouvernements
provincial et fédéral octroie au
Musée 250 000 $ pour parache-
ver la construction. La structure
du bâtiment sera améliorée et
les espaces administratifs et
les expositions permanentes,
réaménagés.

La femme à travers
les trousseaux de baptême
Exposition organisée et mise en
circulation par le Musée et centre
régional d'interprétation de la
Haute-Beauce (Saint-Évariste-
de-Forsyth, Québec)
3 mars – 4 avril

Atelier Presse Papier
Exposition collective organisée
et mise en circulation par
l'Atelier Presse Papier
(Trois-Rivières, Québec)
31 mars – 9 mai

Images-espace
Exposition collective organisée
et mise en circulation par les
artistes : Danielle April, Michel
Asselin, Paul Béliveau, Jean
Carrier, Carmen Coulombe et
Clément Leclerc
14 avril – 16 mai

Œuvres européennes de
la collection du Musée
Commissaire : Bernard Schaller
19 mai – 27 juin

Objets d'art – Objets fragiles
26 mai – 4 juillet

Lorraine Bénic. Carré/décarré
Commissaire : Bernard Schaller
7 juillet – 8 août

1983

1984

L'Afrique : un art de tradition
Œuvres de la collection
Serge Joyal
Commissaire : Bernard Schaller
11 juillet – 12 septembre

Sylvain P. Cousineau.
Photographies et peintures
Exposition organisée et mise
en circulation par la Dunlop Art
Gallery (Regina, Saskatchewan)
en collaboration avec la Walter
Phillips Gallery (Banff, Alberta)
Commissaire : Philip Fry
15 août – 26 septembre

Gravures de Clarence Gagnon
(1881-1942)
Œuvres de la collection de
Madeleine Rocheleau Boyer
26 septembre – 14 novembre

Œuvres récentes
de Joseph Marcil
Commissaire : Bernard Schaller
6 octobre – 14 novembre

Yves Rajotte :
vingt-cinq ans de peinture
Commissaire : Bernard Schaller
24 novembre 1982 – 6 janvier 1983

Œuvres d'Albert Carpentier, o.p.
Commissaire : Bernard Schaller
19 décembre 1982 – 26 janvier 1983

Sculptures contemporaines
Exposition organisée et mise en
circulation par la Compagnie
Rothmans de Pall Mall ltée en
collaboration avec le Conseil
de la sculpture du Québec
12 janvier – 20 février

Jordi Bonet et Luis Feito
Commissaire : Bernard Schaller
9 février – 20 mars

Robert Wolfe. Peintures 81-82
Commissaire : Bernard Schaller
6 mars – 17 avril

À partir d'un dessin d'enfant.
Claude Blouin, écrivain
Commissaire : Bernard Schaller
13 mars – 24 avril

Michel Forest.
Une porte sur le temps
Commissaire : Bernard Schaller
6 avril – 15 mai

Sculptures récentes
de Claude Millette
Commissaire : Bernard Schaller
24 avril – 5 juin

La Belle Époque (1890-1914)
Exposition de costumes et
de pièces décoratives de la
collection Serge Joyal
Commissaire : Bernard Schaller
25 mai – 4 septembre

Acquisitions 1981-82
12 juin – 11 septembre

Un monde en miniature
Commissaire : Carmen Toupin
18 septembre – 6 décembre

Jean-Jacques Giguère.
Pour dépasser le temps
Commissaire : Bernard Schaller
21 septembre – 30 octobre

Nicole Tremblay
Commissaire : Bernard Schaller
6 novembre – 27 novembre

Le Musée ferme ses portes pour
des travaux de réfection à partir
du 27 novembre.

Les travaux débutent le
30 novembre. Ils permettront
le parachèvement du bâtiment,
l'aménagement d'une réserve
plus fonctionnelle, l'agrandisse-
ment du musée par l'intérieur et
l'amélioration des conditions de
conservation.

Le 15 décembre, le commis-
sariat du réaménagement des
salles permanentes est confié
à Laurier Lacroix, Monique
Nadeau-Saumier et Jennifer
Salahub, auxquels se joindra plus
tard Denyse Roy.

HISTORIQUE : recueilli par le père Damien-Henri Tambareau en mars 1848 dans une église de Toulouse ; offert à la communauté des Petites Filles de Saint-Joseph à Montréal en 1877 ; acheté par le Musée d'art de Joliette en 1976. **EXPOSITIONS :** *Art sacré du Moyen Âge européen et du Québec*, Musée d'art de Joliette, Joliette (Québec), du 18 juin 1992 au 22 août 2008 ; *Les siècles de l'image. La collection permanente, du 15ᵉ siècle à nos jours*, Musée d'art de Joliette, Joliette (Québec), à partir du 22 août 2008. **BIBLIOGRAPHIE :** Pierre Rosenberg, « La fortune des Sacrements de Crespi en France au XVIIIème siècle », dans *Il luogo ed il ruolo della città di Bologna tra Europa continentale e mediterranea : atti del colloquio C.I.H.A.*, Bologne, Nuova Alfa, 1992, p. 479.

—

Giampietro Zanotti (1674-1765) rapporte dans sa *Storia dell'Accademia Clementina* les circonstances entourant la réalisation du premier tableau de la série des *Sept sacrements* de Giuseppe Maria Crespi (1665-1747)[1]. En 1712, un jour qu'il se trouvait dans l'église San Benedetto, le peintre remarqua le clair-obscur que produisait la lumière du soleil sur la tête et l'épaule d'un homme à genoux dans la pénombre d'un confessionnal. L'artiste à l'affût de ces contrastes dramatiques se précipita chez lui pour reproduire ce qu'il avait en mémoire et demanda à deux porteurs d'aller chercher un confessionnal chez le prêtre Ludovico Mattioli. Une fois le tableau terminé, les amateurs désireux de l'acquérir n'arrivaient pas à fixer son prix, si bien que Crespi décida d'en faire cadeau au cardinal Pietro Ottoboni (1667-1740). Ce dernier en fut si heureux qu'après l'avoir intitulé *La confession* il commanda à l'artiste les six autres sacrements. Il avait sans doute à l'esprit la célèbre série des sept *Sacrements* que Poussin avait réalisée pour Cassiano dal Pozzo et qui se trouvait alors au palais Boccapaduli. Cet ensemble de sept toiles est le chef-d'œuvre de Crespi et l'une des réussites majeures de la peinture italienne du XVIIIᵉ siècle. En 1747, les sept toiles d'Ottoboni gagnèrent les collections d'Auguste III de Saxe. La série originale se trouve aujourd'hui au Staatliche Kunstsammlungen de Dresde et connaît une fortune considérable, comme en témoignent les copies que nous connaissons en France et en Italie[2].

La série des *Sept sacrements* de Joliette fut recueillie par le Toulousain Damien-Henri Tambareau (1823-1892) dans une église de Toulouse qui craignait le vandalisme lors des événements révolutionnaires de 1848. Le sulpicien en a vraisemblablement fait l'acquisition entre février 1848 et l'été 1850, moment où il quitte la France pour s'installer au Canada. Le Musée d'art de Joliette a acquis la série en 1976 de la Congrégation des Petites Filles de Saint-Joseph à Montréal, à qui le religieux français l'avait confiée en 1877.

Ces répliques légèrement plus grandes que les toiles de Dresde restent anonymes, mais elles sont sans doute l'œuvre d'un peintre contemporain de Crespi. Il s'agit d'une excellente interprétation du travail de l'artiste italien : les figures éclairées et l'arrière-plan laissé dans une obscurité totale font ressortir les protagonistes au point qu'ils semblent sortir du tableau. C'est non pas tant la diffusion par les gravures de format oblong de Trémolières que la visibilité des copies existant en France qui est à la source des répliques parvenues jusqu'à nous. Dans le tableau de *L'eucharistie*, le contraste entre le surplis blanc du prêtre, au centre, et le fond très sombre constitue un bel exemple des effets de clair-obscur qui animent les toiles du peintre bolonais[3]. Ce tableau religieux est présenté comme une scène de genre où chaque figure est dépeinte avec réalisme, ce qui en a fait le succès.

F. T.

NOTES 1 _____ Giampietro Zanotti, *Storia dell'Accademia Clementina*, Bologne, 1739, t. II, p. 53-54. Voir aussi Luigi Crespi, *Vite de' Pittori Bolognesi non descritte nella Felsina Pittrice alla Maestra di Carlo Emanuele III Re di Sardegna*, Rome, 1769, p. 212-213. 2 _____ L'Abbaye du Mont-Cassin en Italie en abrite une série anonyme complète, de forme ovale. L'église paroissiale Saint-Michel à Lagrasse (Aude) en conserve une autre dont l'auteur est également inconnu. On en trouve aussi une dont il manque la *Confirmation* dans la chapelle de Sassy à Saint-Christophe-le-Jajolet dans l'Orne. En Italie, une série est conservée « au Vatican dans les anciens appartements du cardinal Casaroli ». À Turin, une série de répliques commandée avant 1733 à Pierre-Charles Trémolières est déposée à la fondation Pietro Accorsi. On sait que Trémolières en fit également des copies dessinées, en largeur, qui servirent à la reproduction gravée. Voir Pierre Rosenberg, « La fortune des Sacrements de Crespi en France au XVIIIème siècle », dans *Il luogo ed il ruolo della città di Bologna tra Europa continentale e mediterranea : atti del colloquio C.I.H.A.*, Bologne, Nuovo Alfa, 1992, p. 479, note 23. Voir aussi Olivier Bonfait, « Da Lo Spagnoletto a Giuseppe Maria Crespi: La Fortuna di Crespi in Francia, 1734-1935 », *Accademia Clementina, Atti e Memorie*, 26, 1990, p. 235-263. 3 _____ Andrea Emiliani et collab., *Giuseppe Maria Crespi, 1665-1747*, Bologne, Nuova Alfa Editoriale, 1990, p. 86, n° 45, p. 89 (repr.).

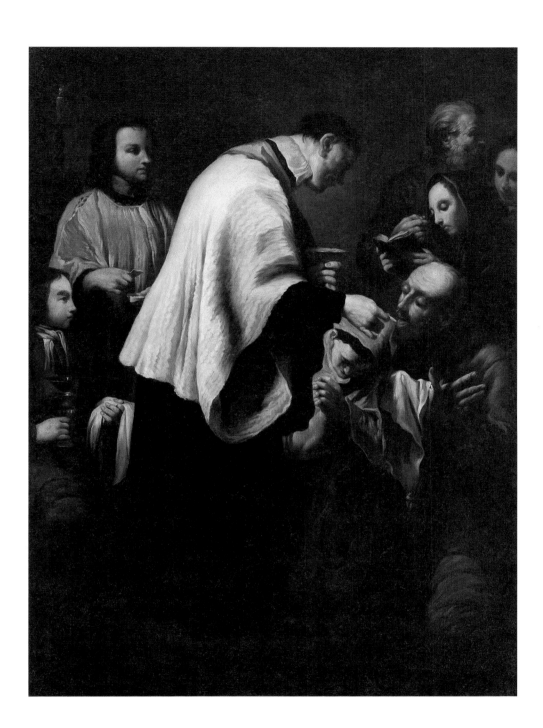

Artiste inconnu

***L'eucharistie**, de la série des *Sept sacrements*
d'après Giuseppe Maria Crespi
Avant 1740
Huile sur toile
135,5 × 99 cm
Achat

HISTORIQUE : acquis par Me Claude Laberge ; don au Musée d'art de Joliette en 1976. **EXPOSITIONS :** *Forty-fifth Exhibition of the Royal Canadian Academy of Arts*, Art Gallery of Toronto, Toronto (Ontario), du 22 novembre 1923 au 2 janvier 1924 ; *Forty-first Spring Exhibition*, Art Association of Montreal, Montréal (Québec), du 27 mars au 20 avril 1924 ; *La sculpture allégorique chez Alfred Laliberté*, Hôtel de ville de Montréal, Montréal (Québec), du 18 juin au 6 octobre 1985 ; *Alfred Laliberté, sculpteur*, Musée des beaux-arts de Montréal, Montréal (Québec), du 23 mars au 20 mai 1990 [tournée : Musée du Québec, Québec (Québec), du 4 juillet au 26 août 1990]. **BIBLIOGRAPHIE :** *Catalogue of the Forty-fifth Exhibition of the Royal Canadian Academy of Arts*, cat. d'expo., Toronto, Art Gallery of Toronto, 1923, cat. 189, p. 17 (repr.) ; *Catalogue of the Forty-first Spring Exhibition*, cat. d'expo., Montréal, Art Association of Montreal, 1924 (?), cat. 313, p. 29 ; Nicole Cloutier, *Laliberté*, cat. d'expo., Montréal, Musée des beaux-arts de Montréal, 1990, cat. 37 (repr.) ; John R. Porter, *Pour la mémoire du sculpteur Alfred Laliberté (1878-1953). Essai critique en marge d'une exposition*, Québec, Université Laval, 1993, p. 78 ; Yves Lacasse, « Le monument aux patriotes d'Alfred Laliberté », dans *The Journal of Canadian Art History / Annales d'histoire de l'art canadien*, vol. XVIII, n° 1, 1997, p. 48, 54 et 56, fig. 12 ; Odette Legendre, *Laliberté et Rodin*, Québec, Musée du Québec, 1998, p. 43-44, fig. 10.

—

C'est Alfred Laliberté lui-même, dans *Mes souvenirs*, qui nous indique le sens à donner à sa sculpture : « C'est une figure de jeune homme ailé tombant moralement et physiquement. Qui n'a pas eu dans la vie ses moments de déceptions [*sic*] ou de désespoir ? […] Voilà que vous prenez un élan pour monter plus haut. Vos ailes ne sont pas assez solides. De nouveau c'est Icare se brisant les ailes dans sa chute[1] ! » C'est l'échec des ambitions démesurées que l'artiste trouve dans le mythe d'Icare qui s'approche de trop près du soleil, voit la cire de ses ailes fondre et le poids de son corps le faire tomber. Pour Laliberté, la chute physique s'accompagne d'un désespoir moral, conduisant au mal de vivre, un sentiment profond qu'il avait incarné, vers 1915, dans un plâtre groupant trois nus masculins dont la figure debout contenait déjà tout l'esprit des *Ailes brisées*[2]. En la libérant de ce trio tout en la cambrant violemment dans une position d'instabilité extrême, Laliberté réduit le trop grand potentiel expressif de ce premier modèle : la terreur morale de l'âme, tragiquement montrée dans *Le mal de vivre*, fait place au visage serein d'Icare, qui se laisse choir doucement, les yeux fermés. Sous cet Icare ramené au sol, c'est le groupe du Laocoon et de ses fils qui se glisse[3]. Laliberté montre ainsi son savoir académique et la manière dont il s'en libère pour faire œuvre unique : on y trouve la puissance du torse et des cuisses du Laocoon ainsi que le mouvement de la tête révulsée, et c'est au fils aîné qu'il emprunte le mouvement du bras droit de son Icare. Mais l'œuvre est personnelle et l'une des plus dramatiques qu'il ait réalisées, réussissant magistralement à incarner la condition humaine, au-delà d'un individu singulier[4].

D. P.

comprendre la transition qui s'effectue entre les deux œuvres. Laliberté opère une rotation à quatre vingt-dix degrés sur la droite du nu masculin, debout à gauche, se tenant le front du bras droit. Entre 1915 et 1916, Alfred Laliberté vit une profonde crise de mélancolie qui le pousse à travailler de manière excessive pour la traverser. Il réalisera alors soixante-dix esquisses en terre cuite en l'espace de trois semaines (*ibid.*, p. 158). Le Musée des beaux-arts de Montréal possède l'une de ces esquisses en terre cuite ocre rouge, *Le blessé*, non datée, mais qui participe entièrement de ces mêmes recherches formelles, annonçant *Les ailes brisées* par la maîtrise de la torsion corporelle, déjà bien affirmée. **3**——Nous faisons référence au groupe du Laocoon restauré par Montorsoli au début du XVIe siècle. Il sera connu par les réductions en bronze, diffusé par les moulages en plâtre et par la photographie au XIXe siècle (voir Alain Pasquier, « Laocoon et ses fils », dans Jean-Pierre Cuzin et collab., *D'après l'antique*, Paris, Réunion des musées nationaux, 2000, p. 228-273). **4**——Laliberté réutilisera le plâtre en 1925-1926 pour le couronnement de son monument aux Patriotes, sous la forme d'une allégorie féminine représentant *La Liberté aux ailes brisées* (Yves Lacasse, « Le monument aux patriotes d'Alfred Laliberté », *The Journal of Canadian Art History / Annales d'histoire de l'art canadien*, vol. XVIII, n° 1, 1997, p. 29-64).

NOTES 1——Nous citons d'après la transcription du manuscrit, publié par Odette Legendre sous le titre *Alfred Laliberté. Mes souvenirs*, Montréal, Boréal Express, 1978, p. 195. D'autre part, dans l'espace réduit de cette notice, nous indiquons seulement les repères bibliographiques essentiels ; l'historiographie de la sculpture reste à faire. **2**——La sculpture est dans la collection du Musée des beaux-arts de Montréal. Sa reproduction, publiée sous un angle légèrement différent par Odette Legendre dans *Alfred Laliberté, sculpteur* (Montréal, Boréal, 1989, p. 159) permet de mieux

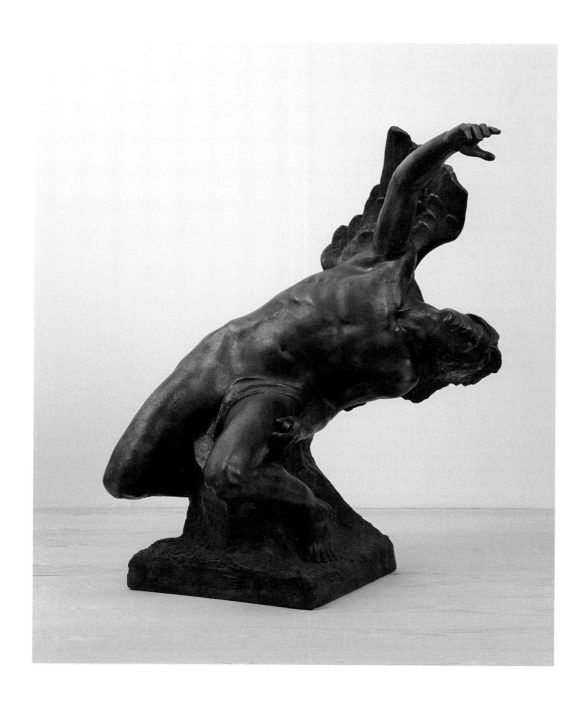

Alfred Laliberté
Sainte-Élizabeth-de-Warwick (Québec), 1878
Montréal (Québec), 1953

Les ailes brisées
Vers 1920-1923
Plâtre peint
139 × 109 × 92 cm
Signé
Don de M^e Claude Laberge

HISTORIQUE : Fabrique de Saint-Isidore-de-La Prairie ; acquis par Serge Joyal ; don au Musée d'art de Joliette en 1976. **EXPOSITIONS :** *Lieux sacrés : trois siècles d'architecture religieuse*, Musée Marsil, Saint-Lambert (Québec), du 19 mai au 1er septembre 1991 ; *Art sacré du Moyen Âge européen et du Québec*, Musée d'art de Joliette, Joliette (Québec), du 18 juin 1992 au 22 août 2008.

—

Le 16 octobre 1839, le sculpteur Amable Gauthier signe un marché avec la fabrique de la paroisse de Saint-Isidore-de-La Prairie[1]. Il s'engage alors à réaliser un tabernacle et deux autels latéraux dorés ainsi que trois garnitures de chandeliers. Celles-ci doivent être « […] proportionnées aux dits Tabernacles, ainsi que la garniture de chandeliers du Banc D'Œuvre, tous argentés, à la colle et faits dans le meilleur gout, le tout pour le Prix et Somme de Quinze cents Livres dit cours[2] […] ». L'ensemble doit être livré et installé dans le sanctuaire de l'église pour la fête de Noël 1840.

Fait exceptionnel pour de telles pièces, nous pouvons certifier que les deux chandeliers conservés au Musée d'art de Joliette sont bien ceux qu'Amable Gauthier a livrés en 1840 à la paroisse de Saint-Isidore. La comparaison entre les chandeliers et les photographies prises à l'église en 1945[3] par Gérard Morisset est éloquente : il s'agit bien des mêmes œuvres. Il faut mentionner que Gauthier a livré à Saint-Isidore des accessoires liturgiques qui se démarquent non seulement de sa production habituelle, mais aussi de celle de ses maîtres de l'atelier des Écores.

Pour Saint-Isidore, Gauthier a créé des chandeliers dont le fût présente un motif de colonnettes d'ordre ionique ornées de guirlandes de feuilles de laurier. Il s'agit de la reprise des colonnettes ornant l'étage de la monstrance des autels alors réalisées pour la paroisse. Ajoutons à cette particularité que les chandeliers conservent leur argenture d'origine, un revêtement inhabituel car le plus souvent les garnitures d'autel étaient dorées. Notons enfin que le Musée des beaux-arts de Montréal conserve un chandelier de la même provenance. Il est cependant de plus petit format et provient d'un des autels latéraux de l'église de Saint-Isidore. Les chandeliers du Musée d'art de Joliette devaient autrefois orner le maître-autel.

J. C.

NOTES 1_____ Bibliothèque et Archives nationales du Québec, Archives des notaires du Québec des origines à 1929, « Louis-Séraphin Martin dit Ladouceur (1831-1866) », CN601,S277, 16 octobre 1839, n° 1456. **2**_____ *Ibid.* **3**_____ Bibliothèque et Archives nationales du Québec, Inventaire des œuvres d'art du Québec, dossier Saint-Isidore-de-La Prairie, E6,S8,SS1,SSS878.

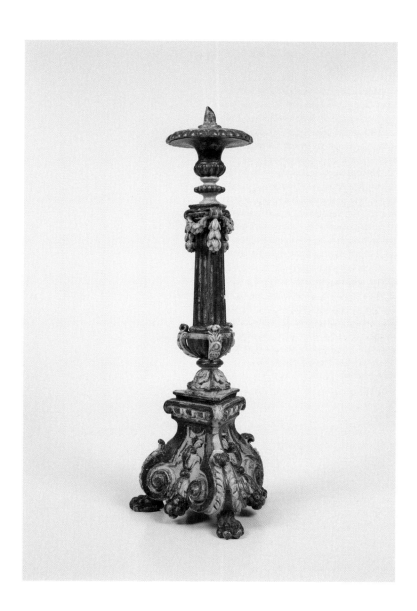

Amable Gauthier
Saint-Jean-Baptiste-de-Nicolet (Québec), 1792
Maskinongé (Québec), 1873

Chandeliers d'autel
1840
Pin sculpté, argenté à la feuille
68 × 22,5 × 24 cm (chacun)
Don de l'honorable Serge Joyal, c.p., o.c.

HISTORIQUE : coll. du Dr R. Daigneault ; don au Musée d'art de Joliette en 1978. **EXPOSITION :** *Les siècles de l'image. La collection permanente, du 15e siècle à nos jours*, Musée d'art de Joliette, Joliette (Québec), à partir 26 mai 2002.

—

Élève de Borduas, puis signataire du *Refus global*, Marcel Barbeau amorce sa carrière de peintre poussé par une forte curiosité pour les principes du mouvement surréaliste. Sa peinture évolue à un rythme effréné au fil de ses questionnements, de ses réflexions et de ses rencontres. Ainsi, c'est à la suite d'un séjour à Paris, où il découvre le travail du peintre Vasarely, que sa production prend un virage nouveau. Auparavant expressive, spontanée et gestuelle, sa peinture se métamorphose et devient structurée, rythmée, franche. *Rétine au plus coupant* s'inscrit dans cette transition importante. Composée d'une répétition de lignes, l'œuvre donne à voir des formes ambiguës qui créent une forte impression de tridimensionnalité. L'œuvre vit désormais, non plus par la présence du geste qui suggérait un certain dynamisme comme dans la production automatiste du peintre, mais par le mouvement rétinien, quasi physique, provoqué par le jeu des couleurs complémentaires, des volumes et des lignes. Malgré l'impression d'instabilité qui s'en dégage, *Rétine au plus coupant* révèle un équilibre saisissant produit par la tension de ses composantes visuelles. Forme changeante, l'œuvre dépasse la géométrie que le jeu même des couleurs semble vouloir détruire. Tableau mouvant créé par l'oscillation d'ondes en surface, *Rétine au plus coupant* nous plonge manifestement au cœur d'une observation déconcertante.

M. L.

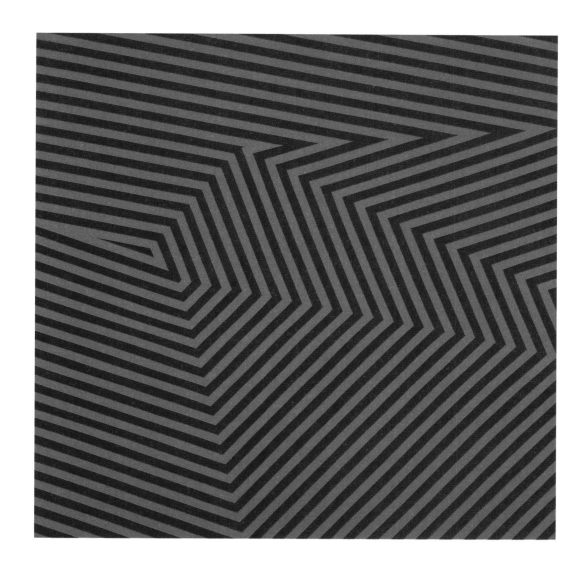

Marcel Barbeau
Montréal (Québec), 1925

Rétine au plus coupant
1966
Acrylique sur toile
117 × 117 cm
Don du D^r R. Daigneault

HISTORIQUE : Rosaire Saint-Pierre ; coll. Serge Joyal ; don au Musée d'art de Joliette en 1978. **EXPOSITION :** *Art sacré du Moyen Âge européen et du Québec*, Musée d'art de Joliette, Joliette (Québec), du 18 juin 1992 au 9 janvier 2007.

—

Le Musée d'art de Joliette peut se targuer de posséder une des très rares œuvres à nous être parvenues de l'orfèvre et graveur Alexis I Loir (1640-1713). En effet, il ne reste que six pièces recensées de ce maître parisien, dont cinq appartiennent à des collections québécoises[1] ! Pourtant, Alexis I Loir était un des orfèvres de Louis XIV, un de ceux à avoir participé à la réalisation du mobilier d'argent conçu pour les appartements du roi à Versailles.

Cette rareté s'explique par la décision du Roi-Soleil qui, à court de numéraire pour financer la guerre de la Ligue d'Augsbourg, a envoyé en 1689 l'orfèvrerie royale à la fonte tout en ordonnant aux particuliers et aux autorités religieuses de faire de même[2]. Vingt ans plus tard, il impose le même décret, cette fois pour financer la guerre de la Succession d'Espagne. Ces fontes répétées expliquent la rareté des pièces d'orfèvrerie française du XVII^e siècle. En fait, il reste seulement environ cinq cents œuvres datant de cette période dans le monde, et les deux tiers sont des pièces à caractère religieux. Parce qu'il n'y avait pas encore d'orfèvre en Nouvelle-France à la fin de ce siècle, la colonie importait ses pièces de France, ce qui explique la présence au Québec de plus du cinquième des objets rescapés des fontes de Louis XIV.

Le seul calice connu d'Alexis I Loir date des années 1693-1694. Ce vase sacré d'un modèle simple est caractéristique des calices français façonnés à cette période, avec son pied conçu en deux parties où une frise de feuilles d'acanthe, autrefois ajourée, est surmontée d'un rang de godrons. Le dessus du pied laissé uni s'achève sur une collerette également godronnée, comme son pendant et la partie supérieure du nœud. De forme ovoïde, celui-ci est orné d'un rang de feuilles d'eau à la base. Fait exceptionnel, le calice a conservé sa coupe d'origine à la forme évasée dont la délicatesse du martelage démontre la qualité du métier de l'orfèvre.

J. C.

NOTES 1_____ Michèle Bimbenet-Privat, *Les orfèvres et l'orfèvrerie de Paris au XVII^e siècle*, Paris, Réunion des musées nationaux, 2002, vol. 1, p. 419-421. **2**_____*Ibid.*, vol. 2, p. 3-7.

Alexis I Loir
Paris, France, 1640
Paris, France, 1713

Calice
1693-1694
Argent et dorure
23,4 × 13,1 cm
364 g
Poinçons : maître : une fleur de lys couronnée,
deux grains, une croix au-dessus de A et L ;
maison commune : Z de 1693-1694 ; charge de
Paris : A de 1691-1697 ; deux poinçons illisibles.
Don de l'honorable Serge Joyal, c.p., o.c.

HISTORIQUE : acquis par Serge Joyal ; don au Musée d'art de Joliette en 1978.

—

Les œuvres portant le poinçon de Pierre Huguet dit Latour (1749-1817) présentent suffisamment de disparités sur les plans tant technique qu'esthétique pour soulever des interrogations sur leur auteur. Cela est dû à la personnalité d'Huguet dit Latour, plus marchand qu'orfèvre, et à la nature de l'atelier qu'il a mis en place en 1781 après avoir été perruquier[1]. En effet, durant plus de vingt ans, il s'est spécialisé dans la fabrication d'orfèvrerie de traite, une entreprise lucrative dont les pièces simples et répétitives étaient produites par les orfèvres et les apprentis qu'il engageait.

Ce n'est qu'à partir de 1803 qu'Huguet dit Latour accepte des commandes d'orfèvrerie religieuse, un marché qu'il n'avait jusqu'alors pas tenté de percer. Les engagements de Salomon Marion[2] (1782-1830) comme apprenti en juillet 1798 et de Paul Morand (1783-1854) en 1802 ne sont sûrement pas étrangers à cette expansion de son offre. À la fin de son apprentissage, en 1803, Marion s'engage pour une année auprès d'un concurrent. Nous ne savons pas exactement quand il est de retour chez Huguet dit Latour, mais en 1810 il est formellement engagé comme contremaître. Son contrat précise alors qu'il doit spécifiquement réaliser des pièces d'orfèvrerie religieuse.

À partir de 1816, Salomon Marion travaille à son propre compte. Les pièces qui portent son poinçon démontrent certes sa maîtrise de tous les aspects techniques de son art, mais il y a plus. Le caractère harmonieux des œuvres, où l'équilibre des formes se conjugue avec un sens esthétique inné, retient l'attention. C'est parce que ces qualités se retrouvent dans le calice du Musée d'art de Joliette que nous l'attribuons à Marion. Dans ce cas-ci, la beauté du métal est mise en évidence alors que des godrons viennent simplement rythmer le jeu des formes.

J. C.

NOTES 1 _____ Pour plus de détails sur Pierre Huguet dit Latour, voir Robert Derome et Norma Morgan, « Huguet dit Latour, Pierre », dans *Dictionnaire biographique du Canada*, Québec, Presses de l'Université Laval ; Toronto, University of Toronto Press, 1983, vol. V, p. 479-481. 2 _____ Pour plus de détails sur Salomon Marion, voir Robert Derome et José Ménard, « Marion, Salomon », dans *Dictionnaire biographique du Canada*, 1987, vol. VI, p. 537-538.

**Salomon Marion pour l'atelier
de Pierre Huguet dit Latour, attribué à**
Lachenaie (Québec), 1782
Montréal (Québec), 1830

Calice
Entre 1804 et 1816
Argent et vermeil
28,6 × 14,5 cm
596 g
Poinçons : sous le pied, maître : P.H.
dans un rectangle (deux fois)
Don de l'honorable Serge Joyal, c.p., o.c.

HISTORIQUE : coll. Wilfrid Corbeil, c.s.v. ; legs au Musée d'art de Joliette en 1979. **EXPOSITION :** *Un artiste choisit. Fenêtre sur le paysage dans nos collections*, Musée d'art de Joliette, Joliette (Québec), du 31 janvier au 18 avril 1999.

—

Benvenuto Tisio da Garofalo[1] était considéré au XIXe siècle comme le plus célèbre des peintres de Ferrare. Ses œuvres sont marquées par la transparence, l'éclat et l'harmonie des couleurs vénitiennes. On doit à cet excellent technicien d'avoir assimilé les courants contemporains sans renier la tradition classique de Ferrare. Il a révélé aux Ferrarais, par son exquise sensibilité de coloriste, les qualités poétiques de Giorgione. Garofalo séjourne à Rome en 1500, puis entre 1509 et 1512. Il est à Mantoue vers 1506 et à Venise entre les années 1505 et 1508, où il rencontre sans doute Giorgione, artiste auquel il fut lié d'amitié, selon le témoignage du célèbre biographe Giorgio Vasari[2]. Par sa fréquentation, il se livre à une exploration passionnée des innovations du Vénitien. Un nouveau voyage à Rome, probablement en 1515-1516, détermine un changement notable dans son style, fortement marqué cette fois par Raphaël, auprès de qui il séjourne. À Rome, Garofalo est ébloui par les chefs-d'œuvre de Michel-Ange et de Raphaël et, à partir de ce moment, l'artiste cherchera constamment à atteindre un idéal en peinture.

Il se fixe à Ferrare en 1517, devenant, jusque vers 1540, le peintre le plus fécond de la ville et produisant de grands tableaux d'autel et de petits tableaux de dévotion parmi lesquels on compte de nombreuses Sainte Famille dans des paysages. L'iconographie de la *Lamentation*, une scène qui n'est pas relatée dans les évangiles, n'apparaît qu'au XIIe siècle avec la représentation de la Vierge, de saint Jean et de la Madeleine autour du mort. La Vierge se tient toujours près de la tête du Christ alors que la Madeleine se trouve à ses pieds en souvenir du Repas chez Simon. On reconnaît entre les deux femmes un personnage féminin qui rappelle les Saintes Femmes, alors que Joseph d'Arimathie et Nicodème sont debout derrière saint Jean. La composition en frise dans les deux tiers inférieurs du tableau est surmontée d'un paysage. Le corps du Christ, très pâle, comme sculpté dans l'ivoire, témoigne d'une grande finesse d'exécution.

Ce que Garofalo emprunte à Raphaël, comme à son élève Jules Romain, il le conjugue à d'autres sources. Ici, c'est aussi Michel-Ange et sa *Pietà* à Saint-Pierre de Rome. Ses paysages, quant à eux, sont influencés par la peinture nordique, celle de Dürer puis de Patinir, qui marquait également le milieu vénitien. Ces ascendances se retrouvent aussi chez Dosso Dossi, l'autre grand peintre alors actif à Ferrare. Si les montagnes bleutées et les fabriques accrochées aux collines évoquent un paysage, c'est bien celui du *Saint Jérôme* de Patinir conservé au Louvre, dont une version aurait été visible à Ferrare.

Garofalo multiplie certes les références aux plus grands artistes de son temps, mais c'est dans ces petits panneaux aux influences variées qu'il parvient à développer un style propre, au coloris clair et raffiné et aux détails minutieux.

F. T.

NOTES 1 _____ Cette attribution à Benvenuto Tisio da Garofalo est confirmée par Peter Humfrey, professeur d'histoire de l'art de la Renaissance à l'Université de St. Andrew et spécialiste de l'art vénitien, qui rapproche la composition de celle de la *Lamentation* de 1530 de l'Ancienne Pinacothèque de Munich et dont le style est typique de celui de l'artiste. 2 _____ Giorgio Vasari, *Le Vite delle più eccellenti pittori, scultori, ed architettori*, Florence, (1568), 1906, vol. VI, p. 458.

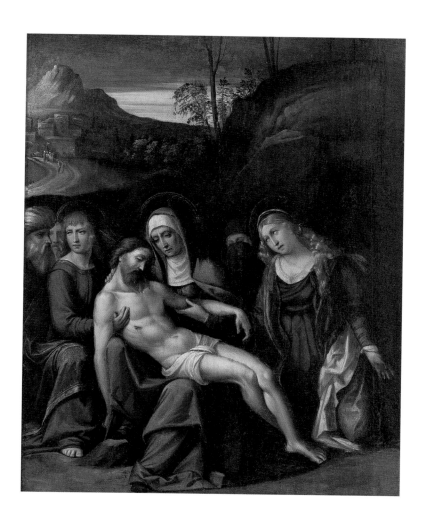

Benvenuto Tisio da Garofalo, attribué à
Garofalo ou Ferrare, Italie, 1481
Ferrare, Italie, 1559

Lamentation
XVIe siècle
Huile sur bois
45 × 36,8 cm
Dépôt des Clercs de Saint-Viateur de Joliette

HISTORIQUE : Martha Jackson Gallery, New York ; coll. privée ; don au Musée d'art de Joliette en 1982. **EXPOSITIONS :** *L'évocation de la musique dans les collections du Musée*, Musée d'art de Joliette, Joliette (Québec), du 9 mai 1999 au 26 mars 2000 ; *Yves Gaucher. Les danses carrées*, Galerie Leonard et Bina Ellen, Université Concordia, Montréal (Québec), du 25 mai au 9 juillet 2005. **BIBLIOGRAPHIE :** Nathalie Garneau, *Collection 1. Yves Gaucher : Les danses carrées*, Montréal, Galerie Leonard et Bina Ellen, 2005, n. p.

—

Rouge. La couleur principale de l'œuvre *Danse carrée (gros mauve)* appelle d'abord et avant tout le spectateur. Impossible à ignorer dans un espace muséal, elle semble chercher la rencontre. Puis vient un petit étonnement. La forme de l'œuvre surprend. Le losange (qui n'est en réalité qu'un carré ayant subi une rotation) perturbe la perception du spectateur, traditionnellement habitué aux lignes horizontales des paysages et de leurs représentations. Rapidement, le regard se trouve absorbé par la puissance chromatique. Le rouge, distribué en aplat sur l'ensemble de la surface de l'œuvre, se fait hypnotique. Toutefois, plutôt que de s'enfoncer dans l'immense champ de couleur, l'œil du spectateur est sollicité de part et d'autre par les petits losanges bleus, verts et mauves qui ponctuent l'œuvre et la rythment. De formats différents et placés de façon quelque peu décalée, les losanges semblent scintiller et se déplacer au sein de l'œuvre. La fine ligne mauve qui scinde le tableau en deux à la verticale est légèrement décalée vers la gauche, produisant par le jeu de l'asymétrie un effet déstabilisant. Un léger vertige s'ensuit. Le dépouillement du langage formel participe à la qualité de l'œuvre. Réalisée à partir de formes géométriques simples et de couleurs franches, la composition picturale parvient néanmoins à créer avec brio des effets optiques efficaces. L'art de faire parler les formes et la couleur.

A. D. B.

Yves Gaucher
Montréal (Québec), 1934
Montréal (Québec), 2000

Danse carrée (gros mauve)
1964
Acrylique sur toile
172,4 × 172,4 cm
Signé
Don anonyme

HISTORIQUE : coll. Alipio Teodori, Fano (Italie) en 1897 ; coll. Giacinto Leccisi, avocat de la Rote romaine, acquis en 1947 chez un antiquaire à Rome ; acquis par André Lépine ; don au Musée d'art de Joliette en 1982. **EXPOSITION :** *Mostra Internazionale Raffaellesca*, Urbino (Italie), 1897. **BIBLIOGRAPHIE :** Georg K. Nagler, *Neues Allgemeines Kuenstler-Lexikon*, Leipzig, Schwarzenberg und Schumann, (1835-1852), 1924, vol. 11, p. 536, n⁰ˢ 1 et 23, et 301, n⁰ 7 ; Jacques-Charles Brunet, *Manuel du Libraire et de l'Amateur de livres*, t. 4, Paris, 1843, p. 25 ; J.-D. Passavant, *Raphaël d'Urbin et son père Giovanni Santi*, Paris, Jules Renouard, 1860, t. 2, p. 170-171 ; Charles Le Blanc, *Manuel de l'amateur d'estampes*, Paris, Émile Bouillon, 1890, t. 4, n⁰ 54, p. 152 ; Staatliche Museen zu Berlin, *Katalog der Ornamentstich-Sammlung der Staatlichen Kunstbibliothek Berlin*, Berlin et Leipzig, 1939, vol. 2, n⁰ 4068, p. 506 ; « Il ritorno di un capolavoro. Le logge di Raffaello », *L'Osservatore Romano*, n⁰ 154, 5-6 juillet 1948, p. 4 ; Noëlla Desjardins, « La loge de Raphaël vue par Volpato », *Le Magazine de La Presse*, Montréal, 18 juin 1966, p. 2, 24-26 ; Susanne Netzer, *Raphael: Reproduktions-graphik aus vier Jahrhunderten*, Coburg, Kunstsammlungen der Veste Coburg, 1984, n⁰ 245, p. 104 ; Grazia Bernini Pezzini et collab., *Raphael Invenit: Stampe da Rafaello*, Rome, Quasar, 1985, Volpato, 1, Ottaviani, 2-19 ; Ottaviano 2-15 ; Giorgio Marini, *Giovanni Volpato 1735-1803*, Bassano del Grapa, Ghedina & Tassotti, 1988, n⁰ˢ 166 et 173.

—

Après la mort de Bramante, en 1514, la décoration des loges à l'étage principal du palais du Vatican est confiée à Raphaël et à ses assistants. Commandé par le pape Léon X, le travail est achevé en 1519. Inspiré par les récentes fouilles à Pompéi, Raphaël couvre les murs et les plafonds des chambres d'ornements peints de style antique. Les gravures des chambres du Vatican seront publiées deux siècles et demi plus tard à Rome (1772-1777) sous le haut patronage du pape Clément XIV. *Loggie di Rafaele nel Vaticano* sera l'un des recueils gravés les plus prestigieux du XVIII⁰ siècle et, surtout, le premier ouvrage à reproduire les grandes fresques de Raphaël et de ses élèves au Vatican. Les magnifiques gravures sont extrêmement fidèles aux originaux de Raphaël, d'autant plus qu'elles sont colorées à la main.

Le recueil paraît à Rome en trois livraisons totalisant quarante-trois pièces de grand format. La première livraison comprend un frontispice avec une vue générale de la galerie et le portrait de Raphaël en médaillon (une pièce), une vue générale et une coupe longitudinale en trois planches (une pièce), les deux portes de la galerie (deux pièces) et, enfin, le relevé des arabesques des quatorze travées en deux planches chacune (quatorze pièces). La deuxième livraison est constituée des treize voûtes, dont celle d'*Adam et Ève travaillant*, chacune en deux feuilles (treize pièces), et la troisième livraison reproduit les douze ébrasements en deux feuilles chacun (douze pièces). Le Musée d'art de Joliette possède quarante et une des quarante-trois pièces. Le frontispice et la vue générale manquent à la série.

Les planches sont le résultat de l'étroite collaboration entre le peintre Gaetano Savorelli, l'architecte Pietro Camporesi et les graveurs Giovanni Ottaviani et Giovanni Volpato, qui tous avaient à cœur de préserver pour la postérité les splendeurs du Vatican. *Adam et Ève travaillant* décore la deuxième voûte des loges. Cette fresque représente la première femme, la mère de Caïn et d'Abel, ayant enfanté dans la douleur, troublée par le fugitif pressentiment que ses fils « seront le premier mort et le premier meurtrier[1] ». On voit au second plan Adam, vieilli par les fatigues du travail de la terre, dans un paysage bucolique.

F. T.

NOTE 1 ———— F. A. Gruyer, *Essai sur les fresques de Raphaël au Vatican. Loges*, Paris, Jules Renouard, 1859, p. 63.

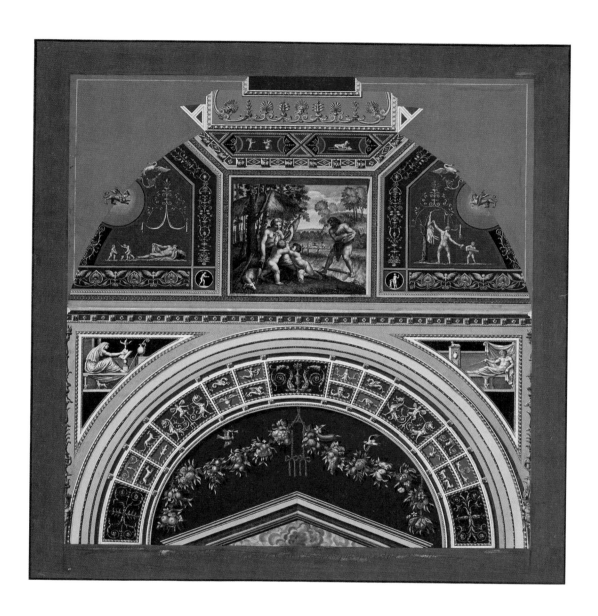

Giovanni Volpato (graveur)
Bassano del Grapa, Italie, 1735
Rome, Italie, 1803

Giovanni Ottaviani (graveur)
Rome, Italie, 1735
Rome, Italie, 1808

Voûte II, lunette et pendentifs : Adam et Ève travaillant, du recueil
Loggie di Rafaele nel Vaticano (grand in-folio), d'après Gaetano Savorelli,
dessinateur, et Pietro Camporesi, architecte
Vers 1774–1775
Eau-forte rehaussée de gouache et d'aquarelle sur deux feuilles raboutées
64,1 × 58,1 cm au trait carré des deux feuilles raboutées
80,2 × 67,8 cm les deux feuilles marouflées sur papier parcheminé
3e état, avec l'adresse de la chalcographie romaine
Don de M. André Lépine

HISTORIQUE : coll. M^e Émile Colas ; don au Musée d'art de Joliette en 1982. **EXPOSITION :** *Au cru du vent*, Centre culturel de Trois-Rivières, Trois-Rivières (Québec), du 1^{er} au 27 octobre 1990.

—

Artiste polyvalent, Edmund Alleyn explore différents territoires artistiques au cours de sa carrière. *Après-midi au soleil* se rattache au corpus d'œuvres réalisées entre 1962 et 1965 qui, selon l'artiste, appartiennent à sa période « indienne », étant donné les affinités plastiques que ses motifs entretiennent avec les représentations des communautés autochtones de la côte ouest américaine. Les œuvres de cette période, empreintes d'un regard tendre, célèbrent la géographie, la topographie et l'histoire du Québec. De couleurs vives et exécutées avec spontanéité, elles expriment d'emblée une certaine joie de vivre. Bien qu'elles puissent sembler abstraites au premier abord, ces productions sont tout de même chargées de symboles et d'éléments figuratifs. Souvent, les titres des œuvres peuvent nous aider à identifier certains motifs et figures. Ainsi, dans *Après-midi au soleil* on peut constater la présence abondante de fleurs dansant sur de longues tiges effilées. Des papillons et une araignée semblent aussi habiter le tableau. Quelques touches de vert évoquent un environnement bucolique. Prédominantes, les couleurs chaudes (jaune, orange et rouge) nous rappellent le climat estival. L'œuvre tout entière semble ainsi bruisser, comme si elle avait réussi à capturer le fourmillement de la nature en son sein.

A. D. B.

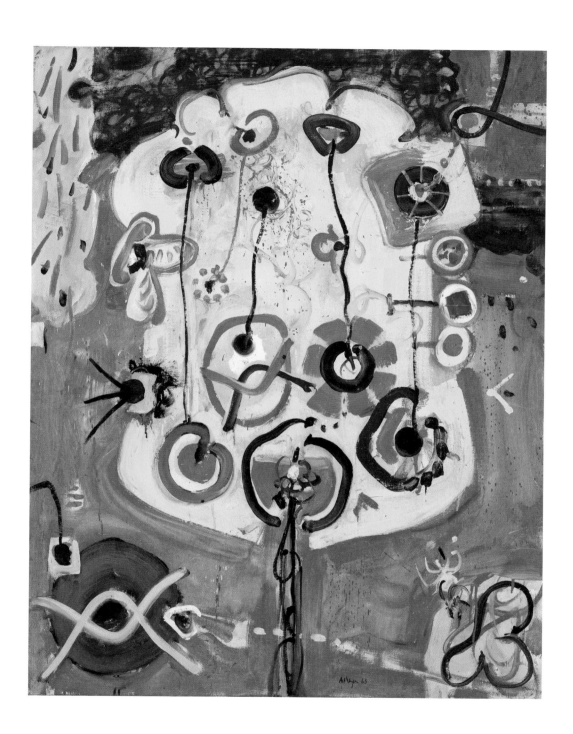

Edmund Alleyn
Québec (Québec), 1931
Montréal (Québec), 2004

Après-midi au soleil
1963
Huile sur toile
119 × 92,1 cm
Signé
Don de Me Émile Colas

HISTORIQUE : coll. Georges Delrue ; don au Musée d'art de Joliette en 1983. **EXPOSITIONS :** *Kittie Bruneau. Par-delà les courants*, Centre d'exposition du Vieux-Palais, Saint-Jérôme (Québec), du 2 mai au 20 juin 1999 ; exposé dans les bureaux de madame la députée Véronique Hivon à Joliette (Québec), du 23 novembre 2009 au 23 novembre 2012. **BIBLIOGRAPHIE :** Nicole Thérien, *Kittie Bruneau*, cat. d'expo., Saint-Jérôme, Centre d'exposition du Vieux-Palais ; Laval, Les 400 Coups, 1999, p. 7, repr. p. 23.

—

Kittie Bruneau naît à Montréal en 1929 et est initiée très jeune à la danse et aux arts visuels. Elle entreprend des études à l'École des beaux-arts de Montréal en 1946, puis poursuit sa formation au Montreal School of Art en 1949. Souvent associée au post-automatisme et à l'art naïf, Bruneau n'a jamais voulu adhérer à quelque mouvement que ce soit, ni faire partie des grands courants artistiques de l'époque, comme ceux des Automatistes ou des Plasticiens. Elle préférera demeurer en marge de ces différents mouvements et développer une iconographie bien à elle, qu'elle élaborera à partir de son propre langage plastique. En 1950, elle quitte Montréal pour la France, où elle demeurera pendant huit ans, se consacrant entièrement à l'une des ses plus grandes passions, la danse classique. Ne réussissant pas à conjuguer l'étude de la danse et celle de la peinture, elle décide de se consacrer de nouveau à la peinture dès son retour au Québec, à la fin des années 1950. En 1960, elle s'installe à l'île Bonaventure où elle passe ses étés à peindre, se laissant imprégner par la nature qui l'entoure. Sa pratique artistique connaît alors un tournant majeur. Isolée sur son île, dans la maison-atelier qu'elle construit elle-même, elle trouve une manière de combiner un art qui est à la fois figuratif et expressionniste. Liberté, fantaisie et spontanéité sont désormais le point de départ d'une peinture qui sera à la fois ludique, colorée et vibrante. Tout en travaillant le geste et la couleur, c'est sous l'inspiration du moment et guidée par son inconscient qu'elle développera une esthétique proche du monde des rêves et des cauchemars. Développant sa propre interprétation du surréalisme, elle crée des compositions ponctuées de signes, de symboles et peuplées de bêtes mythiques, d'animaux et de personnages imaginaires.

Nuit du grand singe, peinte en 1963, est une œuvre représentative de ces nouvelles expérimentations plastiques dans lesquelles elle exprime ses émotions et états d'âme de manière spontanée. Burlesque et surréaliste, ce grand personnage, mi-homme, mi-animal, d'allure naïve, même enfantine, témoigne de la démarche fantaisiste et coloriste de l'artiste. Par l'exécution spontanée de larges gestes circulaires et l'utilisation du rouge vif comme trame de fond, l'artiste réussit à créer un monde imaginaire aux frontières de l'humour et de la terreur.

M. B.

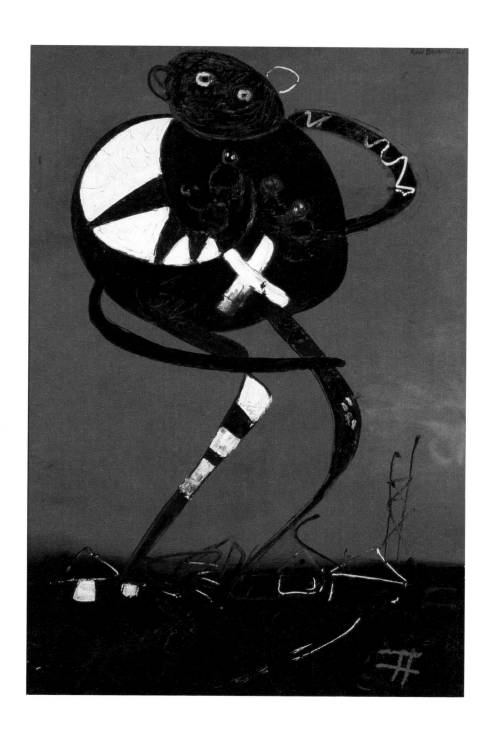

Kittie Bruneau
Montréal (Québec), 1929

Nuit du grand singe
1963
Huile sur toile
149,7 × 98,5 cm
Signé
Don de Georges Delrue

172

HISTORIQUE : coll. Mᵉ Claude Laberge ; don au Musée d'art de Joliette en 1983. **EXPOSITIONS :** *Au cru du vent*, Centre culturel de Trois-Rivières, Trois-Rivières (Québec), du 1ᵉʳ au 27 octobre 1990 ; *Le nu dans l'art moderne canadien, 1920-1950*, Musée national des beaux-arts du Québec, Québec (Québec), du 8 octobre 2009 au 30 janvier 2010 [tournée : Glenbow Museum, Calgary (Alberta), du 13 février au 25 avril 2010 ; Winnipeg Art Gallery, Winnipeg (Manitoba), du 5 juin au 19 septembre 2010] ; *Au-delà du regard. Le portrait dans la collection du MAJ*, Musée d'art de Joliette, Joliette (Québec), du 23 janvier au 4 septembre 2011. **BIBLIOGRAPHIE :** Esther Trépanier, *Peintres juifs et modernité. Montréal 1930-1945*, cat. d'expo., Montréal, Centre Saidye Bronfman, 1987, repr. p. 157 ; Esther Trépanier, *Peintres juifs de Montréal. Témoins de leur époque, 1930-1948*, Montréal, Les Éditions de l'Homme, 2008, nᵒ 6, p. 17, 25 et quatrième de couverture (repr.) ; Michèle Grandbois, Anna Hudson et Esther Trépanier, *Le nu dans l'art moderne canadien, 1920-1950*, cat. d'expo., Québec, Musée national des beaux-arts du Québec, 2009, cat. 109, p. 158 et 182, repr. p. 157 et quatrième de couverture.

—

En 1912, Ernst Neumann immigre au Canada avec sa famille, tout comme de nombreux autres juifs qui fuient l'antisémitisme montant en Europe de l'Est. Montréal, définitivement entrée dans l'ère de l'urbanisation et de l'industrialisation, attire alors de nombreux immigrants qui aspirent à une vie meilleure.

Dans les années 1920, Neumann suit des cours à l'École des beaux-arts de Montréal ainsi qu'à l'Académie royale du Canada à l'Art Association of Montreal. Parallèlement à ses études, il travaille comme assistant dans un atelier de lithographie commerciale où il développe un vif intérêt pour l'art de la gravure[1]. C'est d'ailleurs grâce à cet art, qu'il exerce avec succès, qu'il se fait connaître sur la scène artistique montréalaise. On dit de Neumann qu'il est un artiste indéniablement urbain car, comme plusieurs jeunes de son époque, il est fasciné par les mutations que subit alors la ville, un de ses sujets de prédilection.

De 1936 à 1939, Neumann enseigne à la Roberts-Neumann School of Art à Westmount, qu'il a fondée avec son ancien confrère de l'École des beaux-arts, l'artiste Goodridge Roberts. En tant que professeur et artiste, Neumann explore la technique tout en s'intéressant au rôle de l'artiste dans la société. Au cours des années 1930, il réalise quelques scènes d'atelier qui deviennent l'occasion pour lui non seulement de représenter la figure humaine, mais également de porter un regard critique sur le monde de l'art de son époque. Alors que ses scènes d'atelier gravées sont souvent caricaturales et satiriques, ses œuvres peintes – des académies et des autoportraits – sont plus sérieuses. Dans les deux cas toutefois, elles s'inscrivent dans la tradition réaliste par leur absence d'idéalisation du sujet et la volonté de l'artiste de représenter la réalité dans toute son authenticité[2].

Dans *Portrait of the Artist Nude*, Neumann se représente dévêtu, dans une modeste chambre, simplement assis sur un lit sous lequel sont rangés ses quelques outils d'artiste. Le genre de l'autoportrait, qui connaît un regain de popularité à la suite de la Première Guerre mondiale, offre une grande liberté aux artistes, qui, en se représentant, se livrent souvent à une réflexion sur leur propre condition de même que sur leur position face à l'art. Ainsi, si le dénuement dans lequel Neumann se représente renvoie bien à sa réalité matérielle, le style de l'œuvre la rattache à la tradition du réalisme qui s'est développée en Europe au xixᵉ siècle. Le dépouillement de la scène et la nudité de l'artiste qui regarde vers nous sans aucune pudeur ont

pour effet d'accentuer l'intensité psychologique de cette œuvre d'introspection.

M.-H. F.

NOTES 1 ——— Esther Trépanier, *Peintres juifs de Montréal. Témoins de leur époque, 1930-1948*, Montréal, Les Éditions de l'Homme, 2008, p. 248. 2 ——— Michèle Grandbois, Anna Hudson et Esther Trépanier, *Le nu dans l'art moderne canadien, 1920-1950*, cat. d'expo., Québec, Musée national des beaux-arts du Québec, 2009, p. 158.

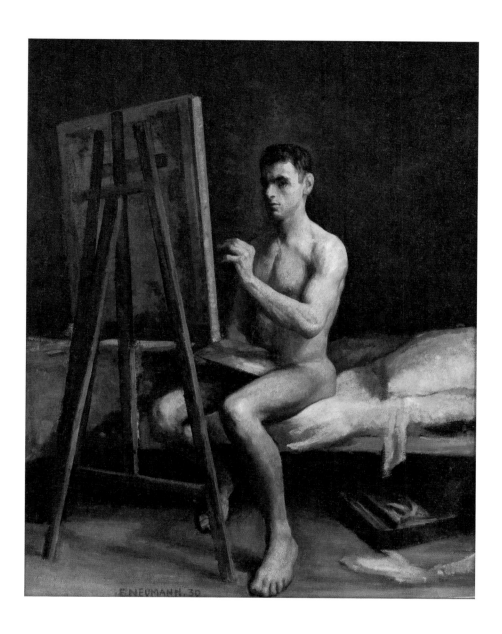

Ernst Neumann
Budapest, Hongrie, 1907
Vence, France, 1956

Portrait of the Artist Nude
[Portrait de l'artiste nu]
1930
Huile sur toile
81,5 × 64 cm
Signé
Don de Mᵉ Claude Laberge

HISTORIQUE : coll. Jacqueline Brien ; don au Musée d'art de Joliette en 1984. **BIBLIOGRAPHIE :** Toni Graeme, *The Father of Canadian Art: Thomas Mower Martin, 1838-1934*, Victoria, Mavis Andrews, 2009, repr. p. 35.

—

Le peintre, aquarelliste, éducateur, illustrateur et écrivain Thomas Mower Martin naît en 1838 à Londres. Suivant la volonté de son père, Martin entre à l'école militaire d'Enfield, mais, à la suite du décès prématuré de ses parents, il abandonne la carrière militaire pour devenir charpentier. Son intérêt pour le dessin et la peinture naît alors qu'il travaille pour un entrepreneur en bâtiment responsable de l'accrochage des œuvres des artistes de la Royal Academy of Arts de Londres. Cet intérêt grandira sans cesse au fil de ses visites des expositions organisées par l'institution. Martin décidera alors de devenir peintre. Tout en continuant à travailler pour différents entrepreneurs, il étudie à la South Kensington School de 1858 à 1862. Au cours de cette période, il épouse Emma Nichols. Las de la vie londonienne, Thomas Mower Martin et sa nouvelle épouse viennent s'établir au Canada en 1862, à un moment où les autorités britanniques encourageaient l'émigration en Amérique du Nord afin d'y assurer l'exploitation des terres. À son arrivée, Martin s'installe à Muskoka, en Ontario, où il construit une ferme. La terre s'avérera cependant impossible à cultiver. Il ira donc s'établir avec sa famille à Toronto l'année suivante et y amorcera sa carrière de peintre. En 1869, il s'annonce dans les journaux locaux comme portraitiste.

Martin participera à la fondation de l'Ontario Society of Artists (1872) et de l'Académie royale des arts du Canada (1880). Il sera également le premier directeur de l'Ontario School of Art, un poste qu'il occupera de 1877 à 1879. Il quittera ses fonctions pour voyager dans l'est du pays et peindre des paysages de la Nouvelle-Écosse, du Nouveau-Brunswick et du Québec. Sept ans plus tard, il effectue un premier voyage dans l'Ouest canadien, commandité par la Canadian Pacific Railway. À l'époque, la compagnie ferroviaire avait réuni un groupe d'artistes, les *Railway Painters*, parmi lesquels figuraient Marmaduke Matthews et Lucius O'Brien. Ces artistes seront parmi les premiers à peindre cette région. Martin y retournera à plusieurs reprises et voyagera également aux États-Unis. Il illustrera aussi des livres, dont un ouvrage du poète canadien Wilfred Campbell en 1907.

Thomas Mower Martin est reconnu pour ses paysages, ses natures mortes et ses scènes animalières. Bien qu'il ait suivi quelques cours, il est essentiellement autodidacte. La qualité de ses œuvres permet cependant de le ranger parmi les peintres canadiens importants du XIXe siècle. Le tableau intitulé *Jacques Cartier Claiming Canada* est un bon exemple de la production de Martin et témoigne de son utilisation habile des couleurs et de son sens de la composition. L'œuvre dépeint une scène importante de l'histoire canadienne, soit la revendication du pays au nom du roi de France, événement qui marque le début de la présence européenne en Amérique du Nord ainsi que celui du fait français. Le moment représenté est celui où Jacques Cartier fait ériger une croix blanche de trente mètres de haut à Gaspé, le vendredi 24 juillet 1534. On peut lire sur la croix « Vive le roy de France ». Le peintre a toutefois omis de peindre les armoiries de la France qui, selon les comptes rendus historiques, figuraient également sur la croix.

N. G.

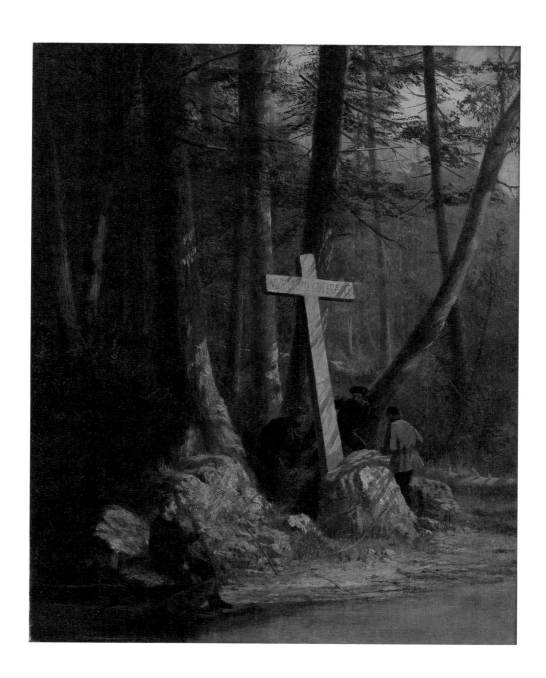

Thomas Mower Martin
Londres, Angleterre, 1838
Toronto (Ontario), 1934

Jacques Cartier Claiming Canada
[Jacques Cartier revendiquant le Canada]
Vers 1880
Huile sur toile
91,8 × 71 cm
Don de M^me Jacqueline Brien

HISTORIQUE : coll. Dʳ Edward Shore ; don au Musée d'art de Joliette en 1984. **EXPOSITIONS :** *Hommage à Goodridge Roberts, 1904-1974*, Galerie Walter Klimkhoff, Montréal (Québec), septembre 1983 ; *Goodridge Roberts Retrospective*, McMichael Canadian Art Collection, Kleinburg (Ontario), du 31 janvier au 14 juin 1998 [tournée : Galerie d'art Beaverbrook, Fredericton (Nouveau-Brunswick), du 20 septembre au 7 novembre 1998 ; Musée du Québec, Québec (Québec), du 2 décembre 1998 au 7 mars 1999 ; Musée des beaux-arts de Montréal, Montréal (Québec), du 1ᵉʳ avril au 13 juin 1999 ; Art Gallery of Greater Victoria, Victoria (Colombie-Britannique), du 11 juillet au 22 août 1999] ; *Au-delà du regard. Le portrait dans la collection du MAJ*, Musée d'art de Joliette, Joliette (Québec), du 23 janvier au 4 septembre 2011. **BIBLIOGRAPHIE :** Martin Ware, « Act of Creation », *The New Brunswick Reader*, 19 septembre 1998, repr. couverture et p. 2.

—

Goodridge Roberts est issu d'une famille de poètes du Nouveau-Brunswick. Il passe les premières années de sa vie à suivre ses parents de ville en ville et de pays en pays. En 1916, alors qu'il se promène à Kensington Park à Londres[1], le jeune Roberts ressent pour la première fois le désir de peindre, de préserver la beauté du monde sur la toile. De retour au Canada, Roberts étudie la peinture à l'École des beaux-arts de Montréal de 1923 à 1925, mais, étant à la recherche d'un enseignement davantage stimulant, il décide de partir pour New York, où il étudie à l'Art Students League pendant deux ans. Les galeries, les musées et la vie trépidante de la métropole lui remplissent la tête des œuvres des plus grands maîtres et éveillent sa créativité.

Aussitôt ses études terminées, Roberts commence à travailler comme dessinateur au Service forestier du Nouveau-Brunswick, mais, trouvant le travail monotone, il quitte son emploi au bout d'un an. Par la suite, il se remet à peindre assidûment tout en enseignant pour gagner sa vie. C'est ainsi qu'il donnera des cours notamment à l'Ottawa Art Association, à Queen's University à Kingston, en Ontario, à l'Art Association of Montreal et à la Roberts-Neumann School, dont il est le fondateur avec l'artiste Ernst Neumann.

Tout comme dans son enfance, Roberts déménage constamment. De Montréal à Ottawa, en passant par la baie Georgienne et les Laurentides, il se déplace au gré des contrats d'enseignement et de ses aspirations artistiques. En 1938, à la suite de sa première exposition importante à la galerie W. Scott and Sons à Montréal, sa carrière prend véritablement son envol. À partir de ce moment, il participe fréquemment à des expositions, et son travail est apprécié autant de ses pairs que du public. Il est également actif sur la scène artistique montréalaise : en 1938, il participe à la fondation du Groupe de l'Est, un regroupement de nouveaux artistes auxquels les institutions publiques montréalaises n'apportent que peu de soutien et dont font notamment partie Fritz Brandtner et Paul-Émile Borduas. L'année suivante, Roberts participe à la fondation de la Société d'art contemporain.

Bien qu'étant assez impliqué dans le milieu artistique, Roberts est un artiste à la fois conservateur, solitaire et timide. Il ne s'attachera à aucun des mouvements artistiques de son époque, continuant de peindre sans relâche ses paisibles natures mortes, paysages et portraits dans un style définitivement personnel. Dans *The Artist at Work*, un de ses nombreux autoportraits, de simples aplats de couleurs sculptent les volumes et les formes, alors que quelques traits plus fins viennent souligner certains éléments. La touche crée un mouvement, sans toutefois tomber dans l'agitation, et la lumière indirecte est douce. La sobriété de la composition, l'aspect sculptural des formes corporelles et le remarquable chromatisme[2] font de ce tableau un exemple représentatif de ses autoportraits.

M.-H. F.

NOTES 1 ——— James Borcoman, Robert Ayre et Alfred Pinsky, *Goodridge Roberts. Une exposition rétrospective*, cat. d'expo., Ottawa, Galerie nationale du Canada, 1969, p. 44. 2 ——— « À la découverte de Goodridge Roberts », *Collage*, printemps 1999, p. 4-5.

Goodridge Roberts
Bathsheba, La Barbade, 1904
Montréal (Québec), 1974

The Artist at Work
[L'artiste au travail]
Vers 1956
Huile sur panneau
50,8 × 40,7 cm
Signé
Don du D^r Edward Shore

HISTORIQUE : coll. Paul Ivanier ; don au Musée d'art de Joliette en 1984.

—

Artiste néerlandais né à Amsterdam en 1921, Karel Appel explore plusieurs disciplines artistiques au cours de sa carrière, notamment la peinture, la sculpture, la céramique, l'estampe et le dessin. De 1940 à 1943, il étudie à l'Académie royale des beaux-arts d'Amsterdam, où il entreprend ses premières explorations formelles en s'inspirant du travail de la couleur et de la déconstruction de la forme pratiqués par Henri Matisse, Paul Klee et Pablo Picasso. Karel Appel est l'un des six membres fondateurs de CoBrA[1] (1948-1951), un mouvement artistique et littéraire né en réaction à la querelle entre les courants abstraits et figuratifs en peinture et revendiquant un retour à la spontanéité du geste et à l'expérimentation. Appel est aujourd'hui reconnu pour la qualité de ses huiles sur toile aux couleurs et aux textures prononcées. Combinant à la fois l'abstraction et la figuration, son esthétique est née d'un désir de créer un renouveau de l'art populaire tout en réalisant une véritable ode à la spontanéité. L'imagerie grotesque développée par Karel Appel est peuplée d'animaux, de monstres et de personnages humains rendus par des coloris purs et des contours maladroits qui s'apparentent aux images créées par les enfants et les aliénés mentaux.

Peinte en 1970, *Boy and Flying Fish* est une huile sur toile mettant en scène un animal extravagant et un personnage tout droit sortis de l'imaginaire de l'artiste. Témoignant de la recherche picturale propre à Karel Appel, et qui consiste en un retour à l'essentiel en matière de couleurs et de formes, *Boy and Flying Fish* est construite à partir de pans de couleurs vives qui conservent – par leur application – la spontanéité du geste de l'artiste. La création de formes simplifiées ramenées au premier plan du tableau et l'utilisation de couleurs pures n'entretenant plus de liens avec le sujet représenté permettent à Karel Appel de proposer de nouvelles manières d'illustrer le réel. Malgré la représentation plutôt abstraite du monde qui l'entoure, Appel conserve toutefois dans ses œuvres une qualité figurative et des titres évocateurs. *Boy and Flying Fish* n'y fait pas exception. L'œuvre préfigure la démarche de l'artiste au cours des années 1970, qui se manifestera en huiles sur toile, en fresque murales et en sculptures sur aluminium à l'esthétique baroque.

J. L.

NOTE 1 ———— Acronyme composé des premières lettres du nom des trois villes (Copenhague, Bruxelles et Amsterdam) d'où proviennent les six membres fondateurs du groupe (Joseph Noiret, Karel Appel, Constant, Corneille, Christian Dotremont et Asger Jorn).

Karel Appel
Amsterdam, Pays-Bas, 1921
Zurich, Suisse, 2006

Boy and Flying Fish
[Garçon et poisson volant]
1970
Huile sur toile
82 × 82 cm
Signé
Don de Paul Ivanier

HISTORIQUE : coll. Maurice Corbeil ; don au Musée d'art de Joliette en 1984. **EXPOSITIONS :** *Joseph Légaré 1795-1855. L'œuvre*, Galerie nationale du Canada, Ottawa (Ontario), du 22 septembre au 29 octobre 1978 [tournée : Musée des beaux-arts de l'Ontario, Toronto (Ontario), du 25 novembre 1978 au 7 janvier 1979 ; Musée des beaux-arts de Montréal, Montréal (Québec), du 1er février au 15 mars 1979 ; Musée du Québec, Québec (Québec), du 12 avril au 20 mai 1979] ; *Les enfants et le portrait*, Maison des arts de Laval, Laval (Québec), du 11 novembre 2007 au 27 janvier 2008 ; *Les siècles de l'image. La collection permanente, du 15e siècle à nos jours*, Musée d'art de Joliette, Joliette (Québec), à partir du 26 mai 2002.
BIBLIOGRAPHIE : Michel Cauchon, « L'incendie du quartier Saint-Roch (28 mai 1845) vu par Joseph Légaré », *Bulletin du Musée du Québec*, n° 10, octobre 1968, p. 2 ; Robert Derome, « Joseph Légaré 1795-1855 », *Canadian Antiques Collector*, vol. 13, n° 5, septembre-octobre 1978, p. 29 ; Robert Derome et Denise Leclerc, *Brève introduction à l'œuvre de Joseph Légaré (1795-1855)*, Ottawa, Galerie nationale du Canada, [1978], n° 64, p. 13 ; John R. Porter (dir.), *Joseph Légaré 1795-1855. L'œuvre*, cat. d'expo., Ottawa, Galerie nationale du Canada, 1978, cat. 64, p. 82-83, repr. p. 86 ; René Viau, « Joseph Légaré 1795-1855. L'œuvre », *Le Devoir*, vol. 70, n° 40, 17 février 1979, p. 25 ; Sylvain Simard, compte rendu critique du livre *Joseph Légaré 1795-1855. L'œuvre* de John R. Porter, *Revue d'histoire de l'Amérique française*, vol. 33, n° 2, septembre 1979, p. 275 ; John R. Porter, *Un peintre et collectionneur québécois engagé dans son milieu : Joseph Légaré (1795-1855)*, Thèse de doctorat, Université de Montréal, 1981, p. 113 ; Didier Prioul, *Joseph Légaré, paysagiste*, Thèse de doctorat, Université Laval, Québec, 1993, p. 219-220 et cat. 24 (repr.).

—

Ce paysage[1], peint à l'huile sur papier, résume toute la relation qu'un peintre sans formation artistique peut entretenir avec son milieu naturel. Au Bas-Canada, l'attrait pour la nature et la représentation du paysage appartiennent entièrement aux Britanniques depuis la fin du XVIIIe siècle. Ce sont eux qui ont identifié et mis en images les sites qui offrent un intérêt spectaculaire – les chutes Montmorency et de la Chaudière – ou les lieux qui permettent de se fondre dans la nature. Joseph Légaré suit ce mouvement de très près et il réalise un nombre important de paysages qui en déclinent le sentiment pour le spectateur. Un tel paysage est pensé pour répondre à une double sensibilité, associant dépaysement et familiarité dans un effet d'immersion en pleine nature. Depuis Québec, la promenade occupe la journée et constitue une expérience pour un voyageur qui se trouve entraîné vers l'inconnu, pratiquant un chemin ardu, loin de la route habituelle, pour accéder à un phénomène géologique fait de rochers démesurés qui offrent autant de lieux d'observation que de murs qui bloquent le regard. C'est en jouant sur ces contrastes que Légaré a harmonisé son paysage avec deux groupes de visiteurs au plan moyen qui, saisis d'admiration, en oublient la réalité pour se perdre dans la contemplation esthétique. Ils sont en opposition totale avec la famille au premier plan, fermée sur elle-même et concentrée sur sa marche, qui traverse le paysage sans être distraite par l'expérience que vivent au même moment les visiteurs de passage. Il y a là toute l'ambivalence de Légaré et c'est ce qui rend son œuvre si présente aujourd'hui. Il utilise un lieu connu pour le déplacer légèrement en y inscrivant une narration, sans que l'on soit en mesure de dire si tout cela est intentionnel ou vide de sens.

D. P.

NOTE 1 ——— Le paysage a toujours été connu et exposé sous le titre *Les marches naturelles à Montmorency*, alors qu'il n'a aucun lien avec ce site. Une comparaison avec une photographie de William Notman, *Rapides au-dessus des chutes, sur la rivière Sainte-Anne, près de Québec*, réalisée avant 1865 et conservée au Musée des beaux-arts du Canada (Ottawa), nous a permis d'identifier le lieu représenté. En 1995, le Musée des beaux-arts du Canada s'est aussi porté acquéreur d'un tableau de Cornelius Krieghoff, daté vers 1854-1855 et représentant le même point de vue.

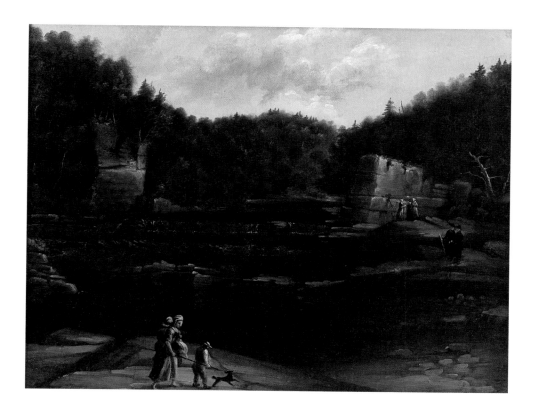

Joseph Légaré
Québec (Québec), 1795
Québec (Québec), 1855

Rapides au-dessus des chutes sur la rivière Sainte-Anne
Vers 1839-1840
Huile sur papier marouflé sur panneau
46 × 58,5 cm
Don de M. Maurice Corbeil

Chronologie 1985–1991

1985

LE MUSÉE ROUVRE SES PORTES
LE 30 MAI APRÈS AVOIR ÉTÉ
FERMÉ POUR RÉNOVATION
PENDANT UN AN ET DEMI.

Cinq ans d'acquisitions
Commissaire : Bernard Schaller
1er juin – 1er septembre

Ginette Prince.
Ou les traces d'une ballade...
Commissaire : Bernard Schaller
22 septembre – 20 octobre

Le livre d'art
Œuvres tirées de la collection
du MAJ
Commissaire : Bernard Schaller
3 - 20 octobre

La collection permanente
en gravures
Commissaire : Bernard Schaller
9 – 24 novembre

Davidialuk Alasuaq. Artiste
inuit du Nouveau-Québec
Exposition organisée et mise en
circulation par le Musée de la
civilisation (Québec, Québec)
31 octobre – 8 décembre

Jean-Jacques Hofstetter.
Regards
Commissaire : Bernard Schaller
1er décembre 1985 – 19 janvier 1986

1986

Les sports d'hiver
Œuvres tirées de la collection
du MAJ
Commissaire : Bernard Schaller
30 janvier – 9 mars

Paul Béliveau. Perspective
Commissaire : Bernard Schaller
20 mars – 27 avril

Fernand Toupin.
Rétrospective 1955-1985
Commissaire : Bernard Schaller
11 mai – 15 juin

Esther Wertheimer.
Naissance de la nature (publ.)
Commissaire : Bernard Schaller
4 juillet – 7 septembre

Claude Bettinger.
À la recherche de soi (publ.)
Commissaire : Bernard Schaller
21 septembre – 2 novembre

Le 16 octobre, le MAJ remporte
le titre de lauréat régional
dans la catégorie Accueil –
Lanaudière aux Grands Prix
du tourisme québécois.

Le Moyen Âge au travers
des collections canadiennes
Exposition organisée et mise en
circulation par la Galerie d'art
Norman Mackenzie, Université de
Regina (Regina, Saskatchewan)
Commissaire : Maija Bismanis
16 novembre 1986 – 4 janvier 1987

Michel Huard est directeur par
intérim du 1er décembre 1986
au 7 septembre 1987.

1987

Volets de la collection perma-
nente : acquisitions 1985-1986
Commissaire : Michel Huard
31 janvier – 12 avril

La collection de
l'Association Pierre Pauli.
Art textile contemporain
Exposition mise en circulation
par la Société québécoise
de tapisserie contemporaine
(Montréal, Québec)
8 mars – 19 avril

Action/impression...
Ontario-Québec
Exposition collective organisée
et mise en circulation par le
Conseil québécois de l'estampe
(Montréal, Québec) et le Print
and Drawing Council of Canada
(Toronto, Ontario)
3 mai – 14 juin

Histoires de la région verte :
peuplement, culture et religion
dans Lanaudière
Commissaire :
Christian Morissonneau
5 juillet – 11 octobre

Michel Perron est nommé
directeur général du Musée
d'art de Joliette le 8 septembre.
Il occupera ce poste jusqu'au
8 mai 1994.

Raymonde April.
Les chansons formidables
Commissaire : Michel Perron
1er novembre 1987 – 3 janvier 1988

Où est le fragment
Exposition organisée par le
Musée d'art contemporain de
Montréal et le Département
d'histoire de l'art de l'Université
du Québec à Montréal et mise
en circulation par le Musée
d'art contemporain de Montréal
(Montréal, Québec)
Commissaire : Réal Lussier
1er novembre 1987 – 3 janvier 1988

1988

Nouvelles acquisitions : 1987
Commissaire : Michel Huard
17 janvier – 27 mars

Signé Lanaudière 1988
Œuvres d'Hélène Bonin, Marie
Boulanger, Maryse Chevrette,
Ginette Déziel, Josée Fafard
et Éric Parent
Commissaires : Michel Huard
et Michel Perron
27 mars – 12 juin

Influence majeure :
Hart House et le Groupe
des Sept, 1919-1953
Exposition organisée et mise
en circulation par les Oakville
Galleries (Oakville, Ontario)
Commissaire :
Catherine D. Siddall
26 juin – 4 septembre

Peintres juifs et modernité :
Montréal 1930-1945
Exposition organisée et mise en
circulation par le Centre Saidye
Bronfman (Montréal, Québec)
Commissaire : Esther Trépanier
25 septembre – 20 novembre

Ulric Laurin est élu à la pré-
sidence du conseil d'admi-
nistration le 3 décembre. Il
demeurera en poste jusqu'au
27 octobre 1992.

William Ronald.
Les premiers ministres
Commissaires : Michel Huard
et Michel Perron
4 décembre 1988 – 29 janvier 1989

1989

Nouvelles acquisitions : 1988
Commissaire : Michel Huard
12 février – 2 avril

Jean-Claude St-Hilaire.
Veni, vidi, vici ! Vici ?
Commissaire : Michel Perron
12 février – 2 avril

Charlotte Gingras.
Masques et polaroïds
Commissaire : Michel Perron
12 février – 4 juin

Des territoires
Exposition collective organisée
et mise en circulation par le
regroupement d'artistes
Au bout de la 20
(Rivière-du-Loup, Québec)
16 avril – 4 juin

Œuvres récentes de
Francis Lapan
Commissaire : Michel Perron
16 avril – 13 juin

Irene F. Whittome.
Parcours dessiné en hommage
à Jack Shadbolt (publ.)
Exposition organisée et mise en
circulation par le MAJ
Commissaire : Laurier Lacroix
18 juin – 3 septembre
Tournée :
Galerie d'art du Centre culturel
de l'Université de Sherbrooke
(Sherbrooke, Québec)
17 février – avril 1990
Edmonton Art Gallery
(Edmonton, Alberta)
28 avril – 18 juin 1990
Surrey Art Gallery
(Surrey, Colombie-Britannique)
30 août – 30 septembre 1990
Musée régional de Rimouski
(Rimouski, Québec)
25 novembre 1990 – 13 janvier 1991

Luis Gutiérrez.
Les sept calamités
Commissaire : Michel Perron
18 juin – 3 septembre

À propos des adieux de Louis XVI
Exposition didactique organisée
par le MAJ en collaboration avec
le Département d'histoire de
l'art de l'Université du Québec
à Montréal
Commissaires : Linda Lapointe
et Marie-Claude Mirandette
18 juin – 3 septembre

Liaison (publ.)
Exposition collective organisée
par le MAJ et la Galerie d'art du
Centre culturel de l'Université
de Sherbrooke
(Sherbrooke, Québec)
Œuvres d'Hélène Bonin,
Sylvie Couture, Josée Fafard,
John Francis, Suzanne Joly,
Francis Lapan, Hélène Plourde
et Yvon Proulx
Commissaires : Michel Perron
et Johanne Brouillet
Musée d'art de Joliette
17 septembre – 29 octobre
Galerie d'art du Centre culturel
de l'Université de Sherbrooke
(Sherbrooke, Québec)
2 – 30 avril

Construction, compilation
et trace
Œuvres de David Bolduc,
Marcelo Bonevardi, Karl Fred
Dahmen, Yves-Marie Rajotte
et David Sorensen tirées de
la collection du MAJ
Commissaires : Michel Perron
et Michel Paradis
12 novembre – 29 décembre

Bernard Rousseau. Pandore I,
II, III et Fragments apocryphes
Commissaire : Michel Perron
12 novembre – 29 décembre

1990

Nouvelles acquisitions : 1989
14 janvier – 25 février

Hommage au Révérend
Père Wilfrid Corbeil, c.s.v.
Commissaire : Michel Huard
11 février – 4 mars

Bruno Santerre.
Les paysages indicibles
Commissaire : Michel Perron
11 mars – 22 avril

Histoires de bois
Exposition collective organisé
et mise en circulation par les
Studios d'été de Saint-Jean-
Port-Joli (Saint-Jean-Port-Joli,
Québec)
Commissaire : Jacques Doyon
11 mars – 22 avril

Ginette Déziel. Genèse et début
d'une décadence
Commissaire : Michel Perron
6 mai – 10 juin

Gabriel Routhier. Série Jungle
Commissaire : Michel Perron
6 mai – 10 juin

Ivan Messac.
Sculptures récentes
Exposition mise en circula-
tion par le Musée régional de
Rimouski (Rimouski, Québec)
28 juin – 2 septembre

Présence des ivoires religieux
dans les collections
québécoises (publ.)
Exposition organisée et mise
en circulations par le MAJ
Commissaire : Michel Paradis
28 juin – 2 septembre
Tournée :
Musée d'art de Saint-Laurent
(Saint-Laurent, Québec)
19 mai – 14 juillet 1991
Musée des religions
(Nicolet, Québec)
5 septembre – 17 octobre 1991
Musée régional de
Vaudreuil-Soulanges
(Vaudreuil-Dorion, Québec)
1er décembre 1991 – 26 janvier 1992
Musée du Bas-Saint-Laurent
(Rivière-du-Loup, Québec)
23 juin – 7 septembre 1992

Événement « D'où regarder...
d'autres rêves », organisé par
le MAJ et les Ateliers d'en bas
Camera Obscura.
Mémoire et collection (publ.)
Commissaires : Michel Perron
et Denis Lessard
Richard Notkin.
Le journal de Lewis Garden
Commissaire : Michel Perron
Lucie Lefebvre. Habits d'objets
Commissaire : Michel Perron
15 septembre – 28 octobre

Zoya Niedermann. Bronzes
Commissaire : Michel Perron
11 novembre 1990 – 5 janvier 1991

Jocelyne Tremblay. Cires
Commissaire : Michel Perron
11 novembre 1990 – 5 janvier 1991

1991

Le Musée entreprend l'infor-
matisation de ses collections.
À l'été, il reçoit une subvention
de 79 000 $ du gouvernement
fédéral. La première base de
données est créée.

Jean-François Houle.
Œuvres récentes
Commissaire : Michel Perron
20 janvier – 24 février

Michel Labbé.
Fragments nomades
Commissaire : Michel Perron
20 janvier – 24 février

Les nouvelles acquisitions : 1990
Commissaire : Michel Perron
24 mars – 21 avril

Hélène Bonin.
On entendrait dormir l'eau
Commissaire : Michel Perron
4 mai – 9 juin

Richard Martel. Élégie :
vérification neutre (publ.)
Commissaire : Michel Perron
4 mai – 9 juin

D'ici et d'ailleurs...
Œuvres de la collection
Commissaire : Michel Perron
20 juin – 1er septembre

Satyres, cardinaux et gueux.
Estampes françaises
du XVIIe siècle
Exposition organisé et mise
en circulation par le Musée
des beaux-arts du Canada
(Ottawa, Ontario)
15 septembre – 27 octobre

Francine Messier.
Tourbillon et sarabande
Commissaire : Michel Perron
15 septembre – 27 octobre

Le 29 octobre, la levée d'une
première pelletée de terre
officielle marque le début des
travaux d'agrandissement du
Musée et du renouvellement des
salles d'exposition permanente.

Les anges.
Regard sur le visible (publ.)
Exposition organisée et mise en
circulation par le MAJ
Commissaire : Danielle Lord
10 novembre – 6 janvier 1992

Tournée :
Musée des religions
(Nicolet, Québec)
15 mars – 14 juin 1992

HISTORIQUE : coll. privée, à Paris, en 1942 ; acquis avant 1951 par M. Nandor Loewenheim alors qu'il vivait en Suisse, puis à Montréal à partir de 1951 ; en dépôt au Musée des beaux-arts de Montréal en 1984 ; don au Musée d'art de Joliette en 1985. **EXPOSITIONS :** *Art sacré du Moyen Âge européen et du Québec*, Musée d'art de Joliette, Joliette (Québec), du 18 juin 1992 au 22 août 2008 ; *Les siècles de l'image. La collection permanente, du 15ᵉ siècle à nos jours*, Musée d'art de Joliette, Joliette (Québec), à partir du 22 août 2008. **BIBLIOGRAPHIE :** Charles Sterling, *Les peintres du Moyen Âge*, Paris, Pierre Tisné, 1942, nᵒ 75, p. 40-41, repr. pl. 118 ; Dominique Thiébaut, « Josse Lieferinxe et son influence en Provence : quelques nouvelles propositions », dans *Hommage à Michel Laclotte. Études sur la peinture du Moyen Âge et de la Renaissance*, Paris, Réunion des musées nationaux ; Milan, Electa, 1994, p. 206-208, repr. p. 206 (fig. 211).

—

En 1942, l'historien de l'art Charles Sterling reconnaissait une influence stylistique de l'art bourguignon dans les plis en « tuyaux d'orgue », pour reprendre son expression, de la tunique du Christ[1]. Non seulement décelait-il des sources bourguignonnes dans le système de plis, mais également dans la composition, qui rappelle le *Christ portant sa croix*[2] d'Ambrogio Stefani da Fossano, dit il Bergognone (†1523). Fossano, un peintre originaire du Piémont, actif à Milan à partir de 1482, était affilié à l'école bourguignonne française, comme l'indique son surnom. L'historien de l'art montrait, de plus, que la facture et la couleur de ce tableau étaient profondément marquées par l'art de Josse Lieferinxe (v. 1493-1508), dit le Maître de saint Sébastien. Or la combinaison des influences bourguignonne et lombarde avec la sévère stylisation des formes représentative de l'école burgundo-provençale amena Sterling à attribuer ce panneau à l'école du Rhône.

Une meilleure connaissance des échanges multiples et complexes entre le Piémont, la Provence et la vallée du Rhône à la fin du XVᵉ siècle contribue aujourd'hui à situer le tableau en Provence[3]. Dominique Thiébaut estime que la dépendance à l'art de Josse Lieferinxe (v. 1493-1508), dernier grand peintre de l'école d'Avignon, confirme que cette peinture aux accents mélancoliques ne peut qu'appartenir à l'école de Provence de la première décennie du XVIᵉ siècle[4]. Le *Christ portant sa croix et sainte Véronique* montre à l'arrière-plan des fabriques, puis des montagnes sous un ciel bleu assez soutenu, mais très clair à l'horizon. Or cet éclairage est typique de nombreux tableaux provençaux de la fin du XVᵉ siècle.

Sterling notait également la dissemblance entre le visage du Christ et son portrait sur le voile de Véronique. Il y voyait deux types très différents, le premier, selon lui, d'origine italienne et le second, d'origine plutôt flamande. Lors de la restauration de l'œuvre à l'Institut canadien de conservation en 1991-1992, un examen à la lumière infrarouge a révélé le dessin préparatoire sous-jacent à la peinture, qui atteste que deux artistes ont pu travailler à ce tableau. L'enlèvement des surpeints a fait apparaître une fabrique dans la partie supérieure de l'œuvre, tandis qu'aux angles inférieurs une découpe laisse supposer que ce panneau faisait partie d'un ensemble plus vaste, sans doute la prédelle d'un retable.

F. T.

NOTES **1**——— Charles Sterling, *Les peintres du Moyen Âge*, Paris, Pierre Tisné, 1942, nᵒ 75, p. 40-41. **2**——— Volet faisant partie d'un triptyque (v. 1501) conservé à la National Gallery de Londres. **3**——— Voir le texte de Michel Laclotte, dans Michel Laclotte et Dominique Thiébaut, *L'école d'Avignon*, Paris, Flammarion, 1983. **4**——— Dominique Thiébaut, « Josse Lieferinxe et son influence en Provence : quelques nouvelles propositions », dans *Hommage à Michel Laclotte. Études sur la peinture du Moyen Âge et de la Renaissance*, Paris, Réunion des musée nationaux ; Milan, Electa, 1994, p. 208.

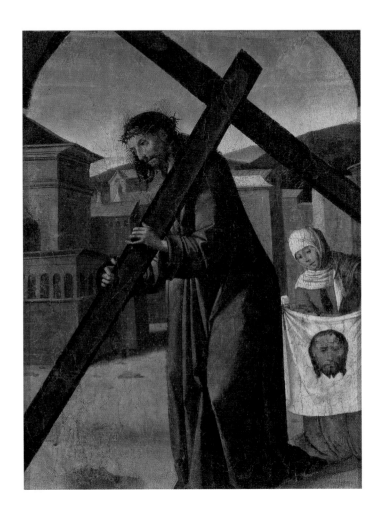

Artiste inconnu
École de Provence

Christ portant sa croix et sainte Véronique
Vers 1500-1510
Huile sur panneau de bois
41 × 29 cm
Don de M. Nandor Loewenheim

HISTORIQUE : coll. privée à Paris, en 1942 ; acquis avant 1951 par M. Nandor Loewenheim alors qu'il vivait en Suisse, puis à Montréal à partir de 1951 ; en dépôt au Musée des beaux-arts de Montréal en 1984 ; don au musée d'art de Joliette en 1985. **EXPOSITIONS :** *Art sacré du Moyen Âge européen et du Québec*, Musée d'art de Joliette, Joliette (Québec), du 18 juin 1992 au 22 août 2008 ; *Les siècles de l'image. La collection permanente, du 15ᵉ siècle à nos jours*, Musée d'art de Joliette, Joliette (Québec), à partir du 22 août 2008. **BIBLIOGRAPHIE :** Charles Sterling, *Les peintres du Moyen Âge*, Paris, Pierre Tisné, 1942, nᵒ 40, p. 26-27 ; Philippe Lorentz et Nicole Reynaud, « Un ange de Hans Memling (v. 1435-1494) au Louvre », *Revue du Louvre*, nᵒ 2, avril 1994, repr. p. 15 (fig. 13).

—

Au xvᵉ siècle, la ville de Valence est dominée par le naturalisme flamand et par les innovations italiennes de la perspective, et ce, malgré le fait que l'Espagne soit restée fidèle à la tradition byzantine. La diffusion de l'art flamand en Espagne est due principalement à l'importante activité maritime des ports de Barcelone et de Valence ainsi qu'à l'accroissement des échanges entre les marchands des Flandres et leurs homologues italiens, français et espagnols. Cela dit, ce panneau, attribué à Joan Rexach, est une œuvre exemplaire de la perméabilité des influences qui se reconnaissent ici à la jonction des courants italien et flamand[1].

Joan Rexach, dont le style s'apparente au gothique international, a été l'un des peintres les plus importants de Valence au xvᵉ siècle. Formé dans l'atelier du très renommé Jaume Baçus Escriva, dit Jacomart de Baco (Valence, 1411-1461), il se réclame comme lui de l'Italie et des Flandres. Continuateur de Jacomart, Rexach est l'auteur d'innombrables retables tels que ceux de *Sainte Ursule* et de l'*Épiphanie* conservés au Musée national d'art de Catalogne à Barcelone.

Tout en étant fermement espagnol, le *Christ de douleur avec saint Jérôme et sainte Marie-Madeleine* contient des éléments provenant du Nord, inspirés notamment de l'art contemporain de Van Eyck ou de Hans Memling. Les deux anges soutenant le manteau de pourpre du Christ et portant le lis (miséricorde) et le glaive (justice)[2] rappellent l'*Homme de douleurs* de Petrus Christus, conservé à la City Art Gallery de Birmingham. Campées dans un intérieur au sol carrelé marron et blanc orné de motifs décoratifs de tiges et de feuilles en noir sur un fond d'or, les deux figures représentent saint Jérôme et sainte Madeleine : saint Jérôme avec son chapeau cardinalice et le lion apprivoisé du pénitent au désert et sainte Madeleine, le pot d'aromates dans les mains, recouverte de ses cheveux à l'image de la repentante dans la grotte de la Sainte-Baume. Les saints ermites figurent ici comme les représentants par excellence d'une méditation sur les vanités du genre humain. Objet de dévotion privée ou fragment d'un petit autel démantelé, portant une inscription tirée de la liturgie des trois derniers jours de la Semaine sainte[3], ce type d'œuvre fut très populaire en Europe à la fin du Moyen Âge.

F. T.

NOTES 1_____ Ce tableau est attribué à l'école de Provence en 1942 par Charles Sterling. Ce dernier se ravise en 1984 et propose, avec Michel Laclotte, une origine valencienne. En 1994, Philippe Lorentz et Nicole Reynaud attribuent l'œuvre à l'école espagnole dans un article paru dans la *Revue du Louvre* (Philippe Lorentz et Nicole Reynaud, « Un ange de Hans Memling (v. 1435-1494) au Louvre », *Revue du Louvre*, nᵒ 2, avril 1994, repr. p. 15). Enfin, Carl Brandon Strehlke, conservateur associé au Philadelphia Museum of Art, attribue cette œuvre à Joan Rexach lors de sa visite au Musée d'art de Joliette en novembre 2009. **2**_____ L'iconographie

traditionnelle du *Christ de Pitié* le montre avec les instruments de la Passion. Voir Charles Sterling, *Les peintres du Moyen Âge*, Paris, Pierre Tisné, 1942, p. 26. **3**_____ « *O Vos omnes qui transitis per viam attendite / et videte. Si est dolor sicut dolor meus* [Je m'adresse à vous, à vous tous qui passez ici ! Regardez et voyez s'il est une douleur pareille à ma douleur] » (Lamentations 1 : 12).

Joan Rexach (ou Reixac), attribué à
Actif à Valence, en Espagne, entre 1431 et 1484

Christ de douleur avec saint Jérôme
et sainte Marie-Madeleine
Vers 1450
Huile et dorure à la feuille sur panneau de bois ;
probabilité de détrempe à l'œuf pour certaines couleurs
70 × 53 cm
Don de M. Nandor Loewenheim

HISTORIQUE : coll. Jacqueline Brien ; don au Musée d'art de Joliette en 1985.

—

Lorsque la Première Guerre mondiale éclate, Fritz Brandtner est mobilisé pour servir au front. De retour dans sa ville natale après la guerre, il peut enfin donner libre cours à sa passion pour l'art : il dévore tous les livres d'art qui lui tombent sous la main et rêve d'aller étudier au Bauhaus, ce que la situation financière familiale ne lui permet malheureusement pas de faire. Il se débrouille tout de même pour s'initier aux rudiments de la pratique artistique en se trouvant quelques contrats dans le domaine des arts décoratifs et commerciaux, en suivant des cours à temps partiel à l'Université de Dantzig et en y devenant l'assistant d'un professeur d'art. Au cours de cette période, Brandtner découvre les nombreux courants artistiques modernes de l'Europe, dont l'expressionnisme, et se familiarise avec l'Art nouveau, le design et l'abstraction.

En 1928, Brandtner décide d'aller tenter sa chance dans une nouvelle contrée, le Canada. Il s'installe à Winnipeg pendant quelques années au cours desquelles il gagne sa vie en réalisant des mises en page de catalogues de grands magasins, dont celui d'Eaton. Au cours de ce séjour de six ans, il se liera d'amitié avec d'autres artistes qui l'encourageront à aller s'installer à Montréal.

Suivant leurs conseils, Brandtner s'établit en 1934 dans cette ville beaucoup plus ouverte et cosmopolite. Là, il s'implique dans le domaine social avec son ami le docteur Norman Bethune, il donne des cours d'art et expose régulièrement à l'Art Association of Montreal et à l'Académie royale des arts du Canada à Toronto. À cette époque, l'abstraction n'a pas encore fait son entrée au Canada : les artistes se plient toujours aux conventions, aux canons et aux règles établies et ne se préoccupent pas de questions sociales ou politiques. Brandtner tient au contraire à ce que son art soit le reflet de son époque, un idéal lié à sa culture européenne et motivé par son esprit d'indépendance[1]. Il se laisse inspirer par le contexte social, politique, économique et intellectuel et s'adonne même à l'abstraction, devenant ainsi un pionnier de l'art abstrait au Canada[2].

Au fil des années, Brandtner n'aura de cesse d'explorer les techniques artistiques et les matériaux[3]. Vers la fin de sa vie, période au cours de laquelle il a peint *Autumn*, il expérimente la technique de l'encaustique, dans laquelle les pigments sont liés dans de la cire fondue. Ses recherches sur ce médium aboutissent à l'invention d'un nouveau procédé qui permet d'appliquer cette technique au papier, au bois et au panneau de fibres[4]. Bien que ses encaustiques soient abstraites, leur titre, de même que leurs couleurs, leur composition et leur luminosité évoquent les diverses saisons, ici les teintes éclatantes de l'automne. Le sujet devient ainsi intimement lié au matériau, à son emploi, à sa couleur et à sa texture[5].

M.-H. F

NOTES 1 ———— Florentine Lungu, « Brandtner le magnifique », *Vie des Arts*, nᵒ 191, été 2003, p. 39. 2 ———— Jean-Pierre Labiau, *Fritz Brandtner : une donation*, cat. d'expo., Montréal, Musée des beaux-arts de Montréal, 2003, p. 29. 3 ———— *Ibid.* 4 ———— Helen Duffy et Frances K. Smith, *Le meilleur des mondes de Fritz Brandtner*, Kingston, Agnes Etherington Art Centre, 1982, p. 52. 5 ———— Robert Ayre, « Brandtner's Continuing Vigor », *The Montreal Star*, 2 mai 1969, cité dans Duffy et Smith, p. 53.

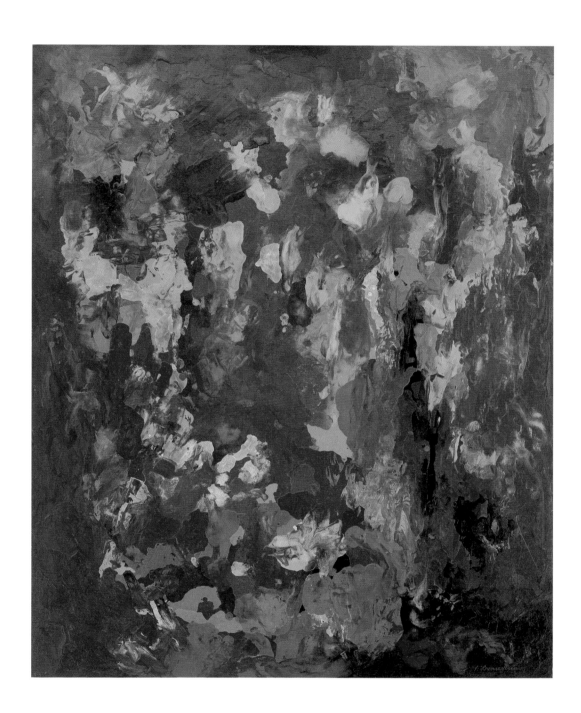

Fritz Brandtner
Dantzig, Allemagne (aujourd'hui Gdańsk, Pologne), 1896
Montréal (Québec), 1969

Autumn
[Automne]
1969
Encaustique sur panneau
127,5 × 102,3 cm
Signé
Don de Jacqueline Brien

HISTORIQUE : coll. Jacqueline Brien ; don au Musée d'art de Joliette en 1985. **EXPOSITIONS :** *Un signe de tête : 400 ans de portraits dans la collection du Musée*, Musée d'art de Joliette, Joliette (Québec), du 3 mars au 1er septembre 1996 ; *L'école des femmes : 50 artistes canadiennes au musée*, Musée d'art de Joliette, Joliette (Québec), du 7 septembre 2003 au 22 février 2004 ; *Au-delà du regard. Le portrait dans la collection du MAJ*, Musée d'art de Joliette, Joliette (Québec), du 23 janvier au 4 septembre 2011. **BIBLIOGRAPHIE :** *L'école des femmes : 50 artistes canadiennes au musée*, guide d'expo., Joliette, Musée d'art de Joliette, 2003, repr. p. 32.

—

Troisième femme à être élue membre de l'Académie royale des arts du Canada, Lillias Torrance naît en 1896 à Lachine. Elle est initiée à l'art du dessin et de la peinture à l'école secondaire et fait partie des premières femmes artistes professionnelles à avoir étudié sous William Brymner à l'Art Association of Montreal (AAM). Au cours de la Première Guerre mondiale, Lilias Torrance s'engage dans la Croix-Rouge avec sa mère et part pour l'Angleterre. À la fin du conflit, elle se rend à Londres pour étudier quelques mois avec Alfred Wolmark qui l'aide à développer son sens de la couleur.

De retour à Montréal, elle prend la décision de s'établir comme peintre professionnel. Elle s'associe avec d'anciens camarades de l'AAM pour former, en 1920, le Groupe de Beaver Hall, nommé ainsi parce que ses membres partageaient des studios au square Beaver Hall. L'année suivante, elle épouse un courtier du nom de Frederick G. Newton, qui l'encourage à poursuivre sa carrière artistique. Elle retourne en Europe pour étudier, cette fois à Paris, et y développe une nouvelle technique et une meilleure compréhension de la composition. Au Salon de Paris de 1923, elle obtient une mention honorable, ce qui lui vaut une belle notoriété à son retour au Canada. À la suite de son divorce en 1933, elle doit subvenir seule aux besoins de son fils. Elle enseigne alors à l'AAM et réalise de nombreuses commandes pour l'élite canadienne. La même année, elle fonde avec d'autres artistes, notamment d'anciens membres du Groupe des Sept, le Groupe des Peintres canadiens. En 1937, elle est la plus jeune recrue de l'Académie royale des arts du Canada. Sa renommée lui vaut la commande du portrait de la reine Élisabeth II et du prince Philippe en 1957. Elle réalise également quelques portraits d'artistes, dont Lawren Harris et A. Y. Jackson du Groupe des Sept.

L'œuvre de Lilias Torrance Newton compte plus de trois cents portraits dans un style moderne qui traduit son intérêt pour la couleur et la matière. Les portraits de femmes et d'enfants, surtout, lui permettent de laisser libre cours à son goût pour les couleurs vives qui caractérisent l'art moderne. L'œuvre *Portrait d'enfant* témoigne d'une volonté d'unifier la figure et le fond par un travail d'équilibre entre la couleur et la forme. L'importance est mise sur le visage de l'enfant où le traitement relève d'une approche un peu plus conventionnelle ; la peinture y est léchée et les volumes, fondus, contrairement au vêtement qui est rendu par des taches de couleur. On retrouve dans ce tableau quelques sections où la surface n'est pas entièrement couverte de pigment. En effet, on peut voir dans l'arrière-plan, à gauche de l'enfant notamment, et sur le chandail des sections où la toile est laissée vierge et sans apprêt, autre caractéristique, avec la rapidité du geste, de la modernité en peinture. Les historiens s'accordent pour dire que les meilleures œuvres de Lilias Torrance Newton sont les portraits de ses proches, où les poses sont décontractées et souvent non conventionnelles.

N. G.

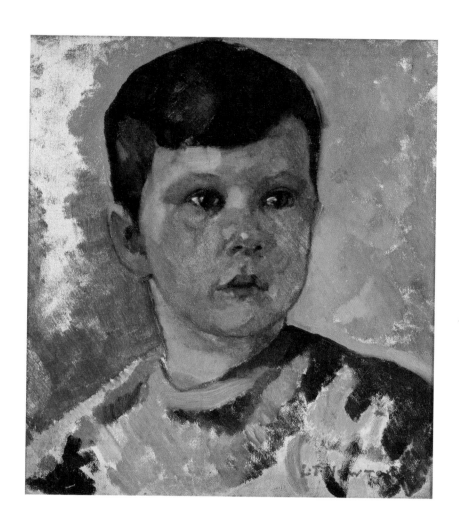

Lilias Torrance Newton
Lachine (aujourd'hui annexée à Montréal, Québec), 1896
Cowansville (Québec), 1980

Portrait d'enfant
Vers 1940
Huile sur toile
38,2 × 33,4 cm
Signé
Don de Jacqueline Brien

HISTORIQUE : coll. Patrice Drouin ; don au Musée d'art de Joliette en 1985.

—

À l'âge de 17 ans, Jacques Hurtubise s'inscrit à l'École des beaux-arts de Montréal. Il se met rapidement à exposer ses œuvres et s'intègre aisément au milieu artistique montréalais. À l'obtention de son diplôme en 1960, il reçoit une bourse pour aller à New York : ce séjour d'une durée de neuf mois sera l'occasion pour lui de se familiariser avec les grands noms de la peinture américaine et leurs techniques.

Au cours des années qui suivent, Hurtubise expose fréquemment ses œuvres à l'étranger et représente le Canada à la biennale de São Paulo à deux reprises, en 1965 et 1967. Vers la fin des années 1960, après une brève période au cours de laquelle il réalise des boîtiers lumineux au néon, il retourne à la peinture en y intégrant des couleurs fluorescentes et des motifs de zigzags[1].

Le travail d'Hurtubise se situe à mi-chemin entre l'expressionnisme abstrait et le plasticisme. Sur ses toiles, la gestualité s'entremêle à la structure et la tache, aux techniques *hard edge*. Car le grand paradoxe dans l'art d'Hurtubise est le fait qu'il travaille minutieusement sa tache, son *splash* comme il l'appelle, laquelle par définition est censée être accidentelle et spontanée. Il la découpe, joue avec ses formes et ses couleurs et la retouche afin de lui donner un contour net et précis, la rendant ainsi calculée, analysée et contrôlée.

L'œuvre *Papette* est représentative de cette période où Hurtubise peint sur de petits tableaux carrés qu'il assemble ensuite selon un agencement particulier. Sur un premier *splash* noir, il superpose une diagonale verte, rose ou jaune, puis une autre et ainsi de suite. L'espace est parfois rempli de dégoulinades ou encore couvert du fameux *splash*[2]. Ces modules individuels sont ensuite réunis sur un même châssis par l'artiste, qui fait de nombreux essais avant d'arriver à un résultat satisfaisant. Il utilise le quadrillage pour structurer l'organisation spatiale[3] et créer la multiplicité par l'unité, la symétrie par l'asymétrie. La juxtaposition de tous ces petits tableaux autonomes crée ainsi une nouvelle œuvre que le spectateur sera tenté de recomposer en réunissant les lignes brisées et en reconstruisant la structure, comme s'il s'agissait d'un casse-tête coulissant.

M.-H. F.

NOTES 1_____Mayo Graham, *Jacques Hurtubise. Quatre décennies image par image*, cat. d'expo., Montréal, Musée des beaux-arts de Montréal, 1998, p. 15. 2_____Lorna Farrell-Ward, *Jacques Hurtubise*, cat. d'expo., Vancouver, Vancouver Art Gallery, 1981, p. 20. 3_____Christine Palmiéri, « Jacques Hurtubise. Le splash : objet de désir, sujet de douleur », *Vie des Arts*, vol. 42, n° 170, printemps 1998, p. 48-52.

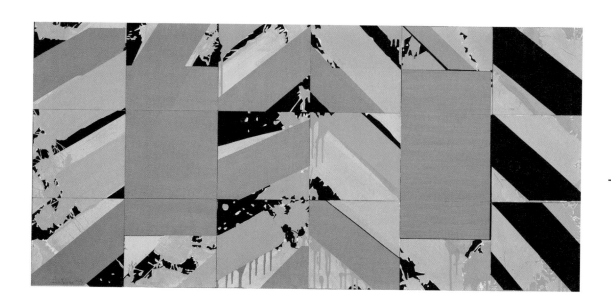

Jacques Hurtubise
Montréal (Québec), 1939

Papette
1973
Acrylique sur toile
91,5 × 176 cm
Signé
Don de Patrice Drouin

HISTORIQUE : coll. Arthur Alary en 1948, par héritage de Siméon Alary (?) ; coll. Jean-Pierre Valentin ; don au Musée d'art de Joliette en 1985. **EXPOSITIONS :** exposition du tableau chez A. Lavigne, importateur de pianos et harmoniums, 11 ½, rue Saint-Jean à Québec (Québec), le 15 septembre 1874 ; *Exposition de peintures. Antoine Plamondon R.C.A. (1802-1895)*, École centrale des arts et métiers, Montréal (Québec), du 5 au 17 avril 1948, n° 5 ; *Question d'échelle, volet 1/2. Penser grand*, Musée d'art de Joliette, Joliette, (Québec) du 23 octobre 2005 au 29 janvier 2006. **BIBLIOGRAPHIE :** article non signé, *Le Canadien*, 15 septembre 1874, p. 2 ; article non signé, *Le Courrier du Canada*, 16 septembre 1874, p. 3 ; Georges Bellerive, *Artistes-peintres canadiens-français. Les anciens*, Québec, Librairie Garneau, 1925, vol. 1, p. 37 ; Pascale Beaudet et France Gascon, *Question d'échelle, volet 1/2. Penser grand*, cat. d'expo., Joliette, Musée d'art de Joliette, 2005, repr. p. 32 ; John R. Porter, « Antoine Plamondon », dans *Dictionnaire biographique du Canada en ligne*, www.biographi.ca.

—

Ce tableau[1] est totalement anachronique dans la production d'Antoine Plamondon, qui était peu intéressé par la représentation d'événements contemporains. Il montre l'ouverture du procès du maréchal de France, François Achille Bazaine (1811-1888), jugé en conseil de guerre pour haute trahison, le 6 octobre 1873[2]. Le tribunal siège à Versailles, au palais du Grand Trianon, dans une salle d'audience aménagée dans le péristyle, vitré côté cour à l'époque, qui relie les deux pavillons. Le tableau est une copie très fidèle d'après une gravure publiée le 6 novembre 1873 dans *L'Opinion publique*[3]. Elle est accompagnée d'un long descriptif qui fournit au peintre l'essentiel de sa compréhension du lieu et des personnages ainsi que la mise en couleur de l'image : des nappes roses et rouges qui reprennent la tonalité des marbres de l'architecture intérieure[4]. Le maréchal Bazaine, en grand uniforme, est assis à gauche. Il fait face au duc d'Aumale, président d'un tribunal composé des généraux de l'armée, qui font cercle au premier plan. Le greffier du tribunal, debout au centre du tableau, lit l'acte d'accusation dont le but est de faire enquête sur la capitulation de l'armée du Rhin et de la place de Metz le 27 octobre 1870, considérant que le maréchal, par ses décisions durant ces journées cruciales de la guerre entre la France et la Prusse, « n'a pas fait ce que lui prescrivaient le devoir et l'honneur », se rendant responsable de la perte d'une armée de cent soixante mille hommes et de l'abandon d'une position stratégique. Reconnu coupable, il sera condamné à mort, une peine qui sera commuée en vingt ans de réclusion par le président Mac-Mahon. Incarcéré à l'île Sainte-Marguerite, près de Cannes, il s'évadera en août 1874 et terminera ses jours en Espagne.

D. P.

NOTES 1_____ Nous remercions Yves Lacasse de nous avoir permis de prendre connaissance de sa documentation sur Plamondon. Nous y avons trouvé des détails sur l'exposition du tableau à Québec en 1874 et sa réapparition à Montréal en 1947. Dès le 4 septembre 1947, les journaux montréalais font état de la découverte de dix-sept tableaux de Plamondon « dans une cave de la métropole » (*Photo-Journal*, 4 septembre 1947, p. 34). Le 16 octobre 1947, toujours dans le *Photo-Journal*, on apprend qu'ils datent des années 1870-1880 et que ce sont « toutes des copies remarquables ». C'est lors de leur exposition en avril 1948 (*Photo-Journal*, 4 avril 1948, p. 32, et *Photo-Journal*, 8 avril 1948, p. 30) que le journaliste nous informe qu'ils auraient été transmis par héritage à la mort du peintre en 1895, puis entreposés pendant cinquante ans dans une maison rue Bordeaux à Montréal. La liste des œuvres exposées confirme qu'il s'agit bien de copies des années 1870. En plus du *Procès du Général* [sic] *Bazaine* (n° 5), on y trouve six copies aujourd'hui conservées dans la collection du Musée d'art

de Joliette : *La communion de saint Jérôme* (NAC 1982.009), *Le martyre de saint Étienne* (NAC 1988.001), deux fragments de *La Cène* d'après Léonard de Vinci (NAC 1982.010 et 1984.014), *Le baptême du Christ* (NAC 1988.002) et *La résurrection* (NAC 1988.006). Cette redécouverte du tableau en 1947 ne permet pas de croire à l'information donnée par Georges Bellerive en 1925, selon laquelle le tableau représentant le procès du maréchal Bazaine aurait été acquis, dès 1874, par Georges Boucher de Boucherville. Si l'hypothèse est plausible puisque Georges Boucher de Boucherville a été lui-même condamné pour haute trahison en 1838 et forcé de fuir aux États-Unis, elle n'explique pas la présence d'un tableau transmis par filiation d'Antoine Plamondon à son élève, Siméon Alary, puis à Arthur Alary. Antoine Plamondon aurait donc peint cette copie de très grand format sans commande et de sa propre initiative. **2**_____ Le procès a fait l'objet d'un nombre important de publications dès 1874. Nous nous référons au *Procès du maréchal Bazaine. Compte rendu des débats du 1er conseil de guerre*, publié à Paris par Auguste Ghio en 1874, qui retranscrit et commente l'acte d'accusation, p. 11-16. **3**_____ Le procès était très suivi par la presse internationale. La même illustration, montrant l'ouverture du procès, mais de moins bonne qualité, fut aussi publiée dans le *Canadian Illustrated News* du 8 novembre 1873, à la page 293. **4**_____ *L'Opinion publique*, 6 novembre 1873, p. 534.

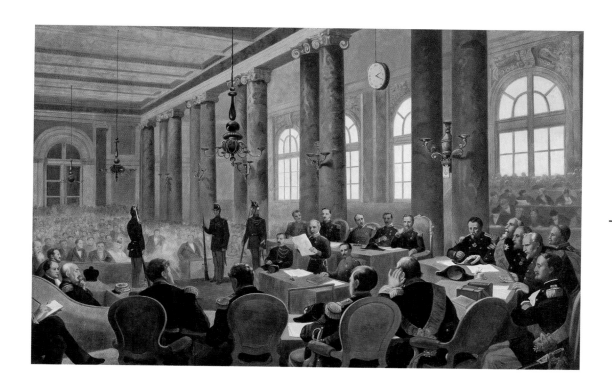

Antoine Sébastien Plamondon
Ancienne-Lorette (Québec), 1804
Neuville (Québec), 1895

Procès du maréchal Bazaine. La salle d'audience
du premier conseil de guerre, première séance
et lecture du rapport d'accusation
1874
Huile sur toile
155,5 × 239 cm
Signé
Don de Jean-Pierre Valentin

HISTORIQUE : acquis par Serge Joyal ; dépôt au Musée d'art de Joliette en 1985. **EXPOSITIONS :** *Une expérience de l'art du siècle*, Musée d'art de Joliette, Joliette (Québec), du 26 mai au 1ᵉʳ octobre 2000 ; *Louis-Philippe Hébert, 1850-1917. Sculpteur national*, Musée du Québec, Québec (Québec), du 7 juin au 3 septembre 2001 [tournée : Musée des beaux-arts du Canada, Ottawa (Ontario), du 12 octobre 2001 au 6 janvier 2002].
BIBLIOGRAPHIE : Daniel Drouin (dir.), *Louis-Philippe Hébert*, cat. d'expo., Québec, Musée du Québec, 2001, cat. 77, p. 295, 297 (repr.), 298 et 376 ; David Franklin (dir.), *Trésors du Musée des beaux-arts du Canada*, Ottawa, Musée des beaux-arts du Canada ; New Haven et Londres, Yale University Press, 2003, p. 44 (mention).

—

L'art du sculpteur Louis-Philippe Hébert se retrouve concentré dans cette magnifique terre cuite qui traduit un épisode de l'histoire canadienne tel que l'avait imaginé le poète Louis Fréchette (1839-1908). Dans *La légende d'un peuple* (1887), l'auteur évoque un épisode de l'attaque de Québec par l'amiral Phipps en 1690. Le héros, Jacques Le Moyne de Sainte-Hélène, réussit à ramener le drapeau de l'armée vaincue qu'il arrache à l'épave d'un navire.

Hébert consacre l'essentiel de sa carrière à la sculpture publique, qui trouve son expression dans l'intégration à l'architecture (ex. la façade de l'Assemblée nationale) et les monuments qui célèbrent les figures importantes de l'histoire et leurs actions (ex. le *Monument à Mᵍʳ Bourget*, 1902, Montréal). *À la nage* ne répond pas à un tel programme et ne sera coulée en bronze qu'en 1910. Il s'agit d'une étude de mouvement où l'anatomie finement observée du modèle traduit l'énergie de la victoire. La longue courbe du corps est traversée par la verticale animée que forme le drapeau ; ensemble, elles composent la dynamique d'un arc. L'expression du visage, accablé mais triomphant, complète la symbolique de la composition.

Une autre terre cuite, *Cadot* (1901, Musée national des beaux-arts du Québec, Québec) forme le pendant de cette œuvre et montre cette fois Jean-Baptiste Cadot, un autre héros chanté par Fréchette, qui résiste jusqu'à la mort plutôt que de rendre aux Anglais le fort dont il a la charge. C'est drapé dans l'étendard français que le militaire attend la mort. Ces deux destins de résistants résument l'histoire des Français en Amérique telle que l'interprète l'idéologie nationaliste canadienne-française à la fin du XIXᵉ siècle.

L. L.

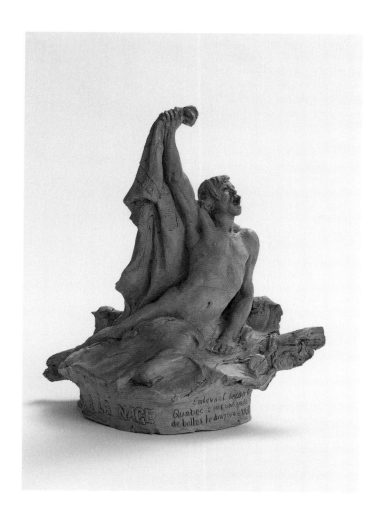

Louis-Philippe Hébert
Sainte-Sophie-d'Halifax (Québec), 1850
Westmount (Québec), 1917

À la nage
1901
Argile
29,2 × 28 × 17,5 cm
Signé
Dépôt de l'honorable Serge Joyal, c.p., o.c.

HISTORIQUE : coll. Chantal Laberge ; don au Musée d'art de Joliette en 1986. **EXPOSITION :** *71ᵉ exposition annuelle du Salon du printemps*, Musée des beaux-arts de Montréal, Montréal (Québec), 1954.

—

Comme plusieurs membres de la communauté juive au début du xxᵉ siècle, Rita Briansky immigre avec sa famille au Canada en 1929 afin de fuir le climat tendu en Europe de l'Est. Ils demeurent quelques années en Ontario et dans le nord du Québec avant de s'établir à Montréal en 1941.

La famille Briansky côtoie quelques intellectuels et artistes : un oncle et une cousine sont artistes, alors que la poétesse yiddish Ida Massey est une amie proche de la mère. C'est d'ailleurs l'auteure qui trouvera un travail à Rita afin de lui permettre de poursuivre ses études. Ainsi, malgré la pauvreté dans laquelle vit sa famille, la jeune fille parvient à payer ses études en art en travaillant les fins de semaine. De 1942 à 1948, elle aura la chance de fréquenter l'Art Association of Montreal, l'École des beaux-arts de Montréal, puis l'Art Students League à New York.

Quelques années après ses études, Rita Briansky et son nouvel époux, l'artiste Joseph Prezament, fondent avec quelques amis l'Art Workshop, un regroupement informel d'artistes s'intéressant aux préoccupations sociales soulevées par l'art. Toutefois, bien qu'elle ait peint quelques œuvres progressistes sur la grève de Winnipeg, Briansky n'est pas partisane d'une méthode directe et explicite. À la manière des expressionnistes, elle privilégie plutôt les représentations subjectives qui, par la déformation de la réalité, transcendent les émotions et permettent, selon elle, d'atteindre une dimension davantage universelle[1].

Bien que Briansky ait plutôt pratiqué le portrait, ce paysage d'une grande subjectivité intitulé *Early Spring* s'inscrit pleinement dans sa démarche artistique. Les branches tortueuses des pommiers, la présence des lignes diagonales, l'opposition des plans, la touche mouvementée et le contraste entre les tonalités à la fois sombres et lumineuses créent une œuvre tout en tumulte qui semble justement être un prétexte pour exprimer ses sentiments.

M.-H. F.

NOTE 1 _____ Esther Trépanier, *Peintres juifs de Montréal. Témoins de leur époque, 1930-1948*, Montréal, Les Éditions de l'Homme, 2008, p. 258-261.

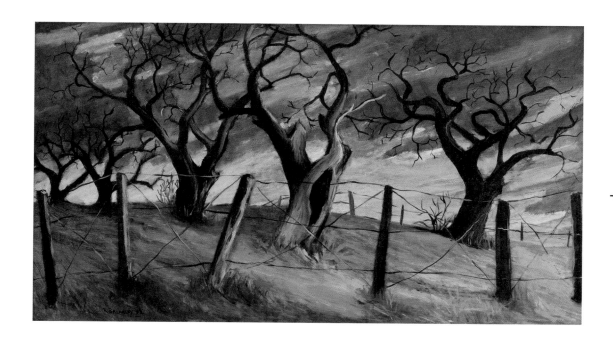

Rita Briansky
Grajewo, Pologne, 1925

Early Spring
[Début de printemps]
1953
Huile sur panneau
61 × 108,1 cm
Signé
Don de Chantal Laberge

HISTORIQUE : coll. Thomas Laperrière ; don au Musée d'art de Joliette en 1986. **EXPOSITION :** *Achieving the Modern: Canadian Abstract Painting and Design in the 1950s*, Winnipeg Art Gallery, Winnipeg (Manitoba), du 17 décembre 1992 au 28 février 1993 [tournée : Confederation Centre Art Gallery and Museum, Charlottetown (Île-du-Prince-Édouard), du 6 juin au 15 août 1993 ; Mendel Art Gallery, Saskatoon (Saskatchewan), du 3 septembre au 24 octobre 1993 ; Edmonton Art Gallery, Edmonton (Alberta), du 15 janvier au 13 mars 1994 ; Art Gallery of Windsor, Windsor (Ontario), du 9 avril au 6 juin 1994]. **BIBLIOGRAPHIE :** Robert McKaskell et collab., *L'arrivée de la modernité. La peinture abstraite et le design des années 1950 au Canada*, cat. d'expo., Winnipeg, Musée des beaux-arts de Winnipeg, 1993, p. 157, repr. p. 41.

—

Fernand Leduc naît à Montréal en 1916 et fait son entrée à l'École des beaux-arts de Montréal en 1938. Figure prédominante de l'art contemporain au Québec, il adhère au mouvement des Automatistes au cours des années 1940, mouvement dont il sera l'un des penseurs et théoriciens aux côtés de Paul-Émile Borduas. Ce sera Leduc qui mettra de l'avant la nécessité de former un groupe d'artistes autour de leurs préoccupations plastiques. Toutefois, après avoir signé le *Refus global* en 1948, il commencera à remettre en question certains fondements du mouvement en critiquant ouvertement le manifeste dans une lettre qu'il adresse à Borduas. Il considère dès lors l'automatisme comme étant révolu et dit désirer se libérer des contraintes stériles qui lui sont imposées. Il abandonne donc progressivement le geste spontané au profit de la géométrisation des formes, développant ainsi peu à peu une esthétique annonciatrice de la seconde vague du mouvement plasticien. En 1956, il fonde l'Association des artistes non figuratifs de Montréal, dont il devient président.

C'est à partir de la seconde moitié des années 1950, alors qu'il partage son temps entre Montréal et Paris, que sa peinture devient plus géométrique et structurée. Durant cette période de transition où il s'intéresse davantage au processus d'organisation de l'espace, il produit une série d'œuvres, dont *Composition* fait partie, qui se caractérisent par des champs colorés ou des pavés de couleurs qui occupent toute la surface du tableau. En structurant ainsi l'espace, Leduc tend graduellement vers une peinture non figurative plus dépouillée et organisée, expérimentant ainsi avec les interactions et les contrastes qui s'opèrent entre les différentes couleurs. Cherchant l'équilibre dans la composition de ses œuvres, c'est par ses nombreuses explorations alliant l'utilisation de la forme épurée et de la couleur franche qu'il tentera de créer une fragmentation organisée de l'espace[1].

M. B.

NOTE 1_____Michel Martin, *Fernand Leduc. Libérer la lumière*, cat. d'expo., Québec, Musée national des beaux-arts du Québec, 2006, p. 20.

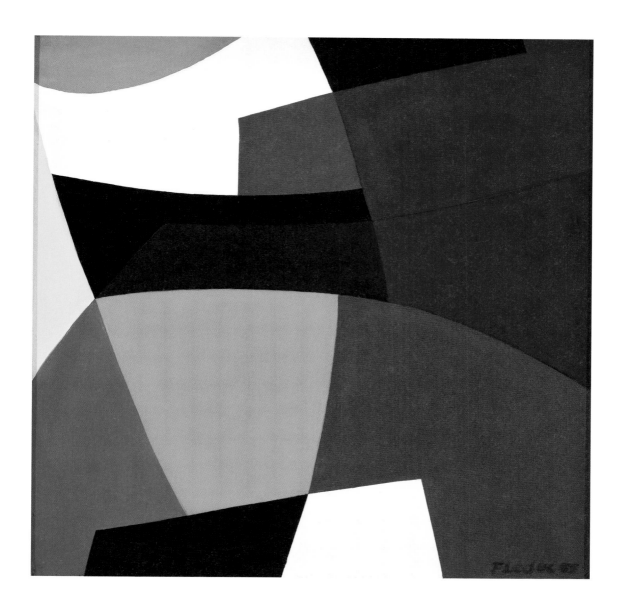

Fernand Leduc
Montréal (Québec), 1916

Composition
1955
Huile sur toile
62,8 × 62,6 cm
Signé
Don de Thomas Laperrière

HISTORIQUE : coll. Mᵉ Claude Laberge ; don au Musée d'art de Joliette en 1986. **BIBLIOGRAPHIE :** Esther Trépanier, *Peintres juifs de Montréal. Témoins de leur époque, 1930-1948*, Montréal, Les Éditions de l'Homme, 2008, p. 228-231.

—

Quelques années après son retour, en 1931, d'un séjour de formation artistique à Paris, le peintre montréalais Louis Muhlstock amorce une longue exploration des quartiers de son enfance. Il en résultera une chronique picturale sociale engagée qui a peu d'équivalent dans l'art canadien durant les années de la Grande Dépression. Parallèlement à la longue série de rues et ruelles désertes et de taudis délabrés du centre-sud de Montréal, l'artiste réalisera durant la même période plusieurs tableaux dans le parc du mont Royal, véritable oasis de verdure et de quiétude au cœur de l'activité urbaine.

Les sous-bois et sentiers du mont Royal, baignés par la lumière du soleil filtrant sous le couvert des grands arbres, sont un sujet que Louis Muhlstock a fréquemment traité dans sa production artistique du début des années 1940. Les tableaux lumineux qu'il réalise alors ont une qualité sylvestre qui semble vouloir nier la proximité des quartiers populeux de la ville. Si l'on trouve plusieurs représentations du parc du mont Royal dans l'œuvre des peintres juifs à la même époque, c'est évidemment parce que, comme c'est le cas pour Muhlstock, une promenade dans le grand parc de la montagne remplace la sortie à la campagne qu'ils n'ont pas souvent les moyens de s'offrir.

En fait, c'est ce parc urbain qui leur permet d'explorer le thème du paysage. Comme l'a si justement fait remarquer Esther Trépanier au sujet des peintres juifs, « [l]es artistes qui souhaitent traiter les motifs naturels et les effets de couleurs et de lumières propres au paysage utilisent les sous-bois de la montagne sise au centre de Montréal[1]… ». Ceci est confirmé par Muhlstock lui-même qui, parlant de cette période où il s'arrêtait longuement dans les sous-bois du mont Royal, a fait le commentaire suivant : « Dans ces tableaux, que j'ai faits sur place, je n'ai pas voulu peindre un objet idéalisé, mais l'extra-ordinaire changement de lumière et de couleurs que l'on peut observer avec quelque patience[2]. »

À partir des années 1950, Louis Muhlstock fait alterner sa production artistique entre son studio de la rue Sainte-Famille et Isola, une propriété acquise par son frère et sa famille dans la région de Val-David. Le paysage des Laurentides deviendra pour lui un nouveau sujet de prédilection. Toutefois, le grand parc urbain du mont Royal lui aura inspiré de nombreux et magnifiques tableaux, d'une facture semblable à celui présenté ici, qui font aujourd'hui partie des collections permanentes, entre autres, du Musée national des beaux-arts du Québec et du Musée des beaux-arts de Montréal.

M. N.-S.

NOTES 1 _____ Esther Trépanier, *Peintres juifs de Montréal. Témoins de leur époque, 1930-1948*, Montréal, Les Éditions de l'Homme, 2008, p. 41.
2 _____ Cité dans l'article de Rodolphe de Repentigny, « Louis Muhlstock », *Vie des Arts*, nᵒ 16, automne 1959, p. 14.

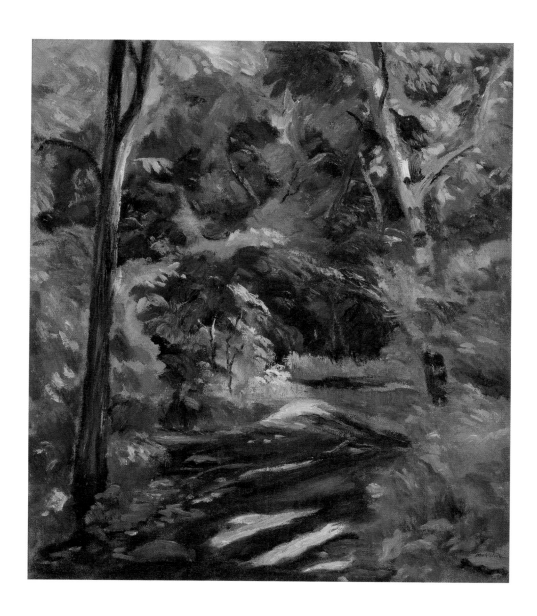

Louis Muhlstock
Narajow, Pologne (aujourd'hui Narayiv, Ukraine), 1904
Montréal (Québec), 2001

Path on Mount-Royal
[Sentier sur le mont Royal]
Vers 1944
Huile sur toile
76,4 × 66,5 cm
Signé
Don de Me Claude Laberge

HISTORIQUE : coll. de l'artiste ; Fondation Vasarely à Aix-en-Provence ; coll. Arthur Ruddy ; don au Musée d'art de Joliette en 1986. **EXPOSITION :** *Question d'échelle, volet 1/2. Penser grand*, Musée d'art de Joliette, Joliette (Québec), du 23 octobre 2005 au 29 janvier 2006. **BIBLIOGRAPHIE :** Pascale Beaudet et France Gascon, *Question d'échelle, volet 1/2. Penser grand*, cat. d'expo., Joliette, Musée d'art de Joliette, 2005, p. 13, repr. p. 37.

—

Victor Vasarely est reconnu comme le père de l'Op Art. Jouant sur l'ambiguïté des formes en deux dimensions afin de créer une impression de tridimensionnalité, il a révolutionné la notion de l'illusion optique et a largement œuvré à la démocratisation de l'art. Originaire de Pécs en Hongrie, il entreprend d'abord une formation en médecine à Budapest, qu'il interrompt après deux ans seulement. Décidant alors de se consacrer aux beaux-arts, il fréquente une école de peinture privée où il perfectionne son talent inné pour le dessin. En 1930, Vasarely s'établit à Paris, où il se trouve du travail dans la création d'affiches publicitaires. Parallèlement à son emploi, il s'intéresse à l'étude systématique des effets optiques dans les arts graphiques et expérimente l'utilisation de réseaux linéaires tels que les motifs de stries, de zébrures, de lignes et de damiers. C'est à la suite de ces expérimentations que Vasarely invente, en 1947, un nouveau langage pictural qu'il nomme « alphabet plastique » et qui aboutit à la publication du *Manifeste jaune* en 1955. L'artiste y expose sa théorie d'un langage géométrique abstrait universel basé sur la combinaison de formes (cercle, carré et leurs variantes) et de couleurs. À l'aide de ces combinaisons, l'artiste crée des illusions de mouvement et de tridimensionnalité. Les années 1960 représentent une période de grande créativité pour Vasarely. C'est à cette époque qu'il amorce la série des *Véga*, des œuvres dans lesquelles la composition prend la forme d'un échiquier et où la perspective se déforme. Au cours de la décennie suivante, l'artiste poursuivra cette démarche en reprenant les mêmes préoccupations plastiques, mais il complexifie ses structures, travaille sur d'anciens thèmes, tels que les *Folklore planétaire*, les *Véga* et les *Gestalt*, et élargit le spectre des couleurs et des formes, allant jusqu'à réaliser des images en trois dimensions de manière parfaitement illusoire.

L'œuvre *Callisto* fait partie des versions tardives des *Véga*. Ce sont non plus des carrées juxtaposés, mais des cubes que Vasarely organise ici dans le but de créer une parfaite illusion de volume sur la surface de la toile. L'expansion et la réduction des cubes contribuent à produire des courbes convexes formant trois demi-sphères qui semblent vouloir s'échapper du plan. Les nuances des tons de mauve, de gris et de vert ajoutent à cette construction un effet de tridimensionnalité en créant des zones d'ombre et de lumière. Le titre de l'œuvre évoque sans doute le nom du quatrième satellite naturel de la planète Jupiter. Vasarely a régulièrement donné des noms d'astres et de constellations à ses œuvres. Ces titres leur confèrent une dimension universelle, tout en ajoutant un pendant poétique aux connaissances scientifiques. En outre, les demi-sphères évoquent l'aspect physique des planètes et des astres. En ce sens, le lien établi entre les volumes suggérés et le titre traduit cette volonté de Vasarely de produire un art accessible à tous.

N. G.

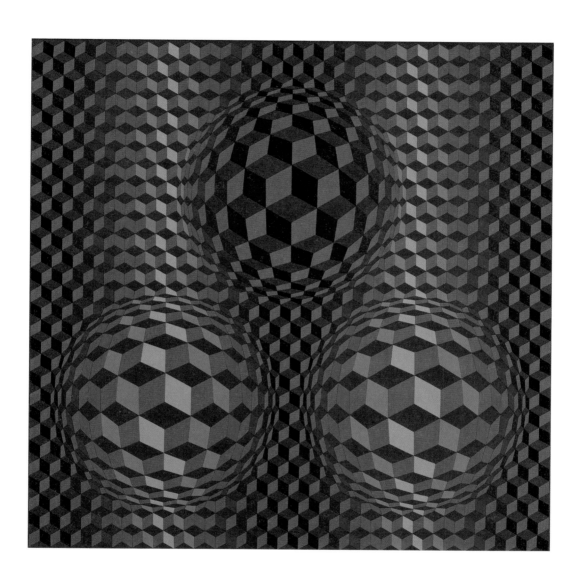

Victor Vasarely
Pécs, Hongrie, 1908
Paris, France, 1997

Callisto
1979
Acrylique sur toile
201,6 × 199,4 cm
Signé
Don d'Arthur Ruddy

HISTORIQUE : coll. Dr François Laplante en France avant décembre 1986 ; don au Musée d'art de Joliette en 1987.

—

La composition des *Saintes Femmes au tombeau* est caractéristique, par sa structure en frise, efficace et claire, et par la noblesse de l'attitude des figures, du travail de Nicolas Poussin. Cette œuvre « poussiniste », aux couleurs un peu acides mais très savantes, fut traditionnellement attribuée à Sébastien Bourdon. On sait que l'art de Bourdon, marqué d'une grande admiration pour le parangon de l'art classique français, a souvent affiché une sensibilité proche du classicisme noble et méditatif de Poussin. C'est sans doute pourquoi le tableau a été anciennement attribué au peintre de Montpellier. Or la peinture de Joliette a probablement été exécutée par l'un de ses meilleurs élèves, Jacques Antoine Friquet de Vauroze (1648-1716)[1].

 Agréé à l'Académie en 1670, Jacques Friquet y occupa le poste de professeur d'anatomie à partir de 1672. Il fit la connaissance de Bourdon en 1663 et devint son élève. Sa relation avec son mentor se développera rapidement en une belle amitié : Bourdon est témoin au mariage de Friquet en 1669. Originaire de Troyes, Friquet fut l'étroit collaborateur de Sébastien Bourdon pour de nombreux décors, et c'est à lui que revint l'honneur d'immortaliser les œuvres de son maître par la gravure[2].

 Bien que la connaissance de l'œuvre de Friquet reste assez fragmentaire, les toiles ayant survécu ne sont pas sans montrer l'influence du vocabulaire artistique de Bourdon ni les emprunts à son répertoire iconographique. À la mort de Bourdon en 1671, Friquet a grande réputation. Il acquiert le titre de « sieur de Vauroze » et c'est en homme fortuné qu'il meurt à Paris en 1716. Pourtant, la carrière artistique du peintre et graveur est longtemps restée dans l'oubli. Même son activité en tant que graveur, liée à l'œuvre de Bourdon, fut largement ignorée. Ce n'est que récemment que l'on s'est intéressé à l'artiste. Jacques Thuillier lui rend l'attention qu'il mérite dans son catalogue de l'exposition *Sébastien Bourdon* en 2000.

 F. T.

1 _____ « Souvent ces œuvres charmantes mettent les historiens de l'art dans un grand embarras quant à leur attribution car les élèves de Bourdon comme Nicolas Loir ou Jacques Friquet de Vauroze, mal connus aujourd'hui, tentèrent d'imiter son style » (David Mandrella, « Quelques nouveautés concernant Sébastien Bourdon (Montpellier, 1616 – Paris, 1671) », *La Tribune de l'art*, 1er février 2007, http://www.latribunedelart.com/quelques-nouveautes-concernant-sebastien-bourdon-montpellier-1616-aeur-paris-1671-article002057.html). **2** _____ Jacques Thuillier, *Sébastien Bourdon, 1616-1671 : catalogue critique et chronologique de l'œuvre complet*, cat. d'expo., Paris, Réunion des musées nationaux, 2000, p. 405-407.

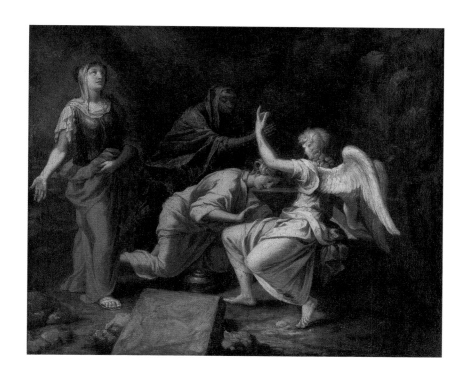

Jacques–Antoine Friquet de Vauroze, attribué à
Troyes, France, 1648
Paris, France, 1716

Saintes Femmes au tombeau
Huile sur toile
XVIIe siècle
38 × 47 cm
Don de M. François Laplante

HISTORIQUE : coll. George J. Rosengarten ; don au Musée d'art de Joliette en 1987. **EXPOSITION :** *Les siècles de l'image. La collection permanente, du 15ᵉ siècle à nos jours*, Musée d'art de Joliette, Joliette (Québec), à partir du 26 mai 2002. **BIBLIOGRAPHIE :** David Sylvester (dir.), *Henry Moore, Sculpture and Drawings*, vol. 3, *Sculpture 1955-64*, Londres, Lund Humphries, 1965, n° 398, p. 22, pl. 2 ; Robert Melville, *Henry Moore, Sculpture and Drawings 1921-1969*, Londres, Thames & Hudson, 1970, nᵒˢ 500-501, p. 231, repr. p. 230 ; Alan G. Wilkinson, *The Moore Collection in the Art Gallery of Ontario*, Toronto, Art Gallery of Ontario, 1979, n° 118, p. 146 ; Alan G. Wilkinson, *Henry Moore Remembered: The Collection at the Art Gallery of Ontario in Toronto*, Toronto, Art Gallery of Ontario, 1987, n° 118, p. 168 ; Norbert Lynton et collab., *Henry Moore: The Human Dimension*, Londres, Henry Moore Institute, 1991, n° 75, p. 101, repr. p. 100 ; John Hedgecoe, *Henry Moore, une vision monumentale*, Paris, Evergreen, 2005, cat. 364, p. 220, repr. p. 221.

—

Henry Moore est sans aucun doute l'un des sculpteurs modernes les plus influents et les plus remarquables. Son travail de renommée internationale, que l'on retrouve dans les plus grands musées d'Europe et d'Amérique du Nord, est reconnu pour son style épuré, aujourd'hui devenu sa signature. À la fois sobres et d'une grande complexité, les œuvres de Moore sont le fruit d'un amalgame d'influences stylistiques modernes et très anciennes. L'art paléolithique, avec ses Vénus sculptées symbolisant la fertilité, l'art précolombien et l'art sumérien nourrissent tout autant son œuvre que la production de ses contemporains. Bien qu'à travers ses explorations formelles le travail de l'artiste confine parfois à l'abstraction, la figure humaine (la plupart du temps féminine) demeure au centre de ses préoccupations artistiques. Moore cherche toutefois à la libérer des canons classiques grecs – exemplifiés par la *Vénus de Milo* ou l'*Apollon du Belvédère* – qui ont influencé et façonné le développement de l'art occidental. Au milieu des années 1950, Moore crée une série importante de figures féminines assises dont fait partie l'œuvre *Seated Figure: Armless*. En bronze, la sculpture se caractérise par le dépouillement des formes, réduites à leur plus simple expression. Le visage est lisse, sans traits précis. Seule une légère crête le scinde en deux pour lui donner un peu de corps et de dynamisme. Les yeux sont percés, représentant ainsi l'infini. Les seins pointus qui saillent légèrement et les hanches, larges et généreuses, symbolisent l'abondance et la reproduction. Enfin, l'anonymat de la figure lui donne un caractère universel.

A. D. B.

Henry Moore
Castleford, Angleterre, 1898
Much Hadham, Angleterre, 1986

Seated Figure: Armless
[Femme assise, sans bras]
1955
Bronze
44,5 × 15,9 × 22,2 cm
Édition de 10
Don de George J. Rosengarten

HISTORIQUE : coll. Jean Simard ; don au Musée d'art de Joliette en 1987. **EXPOSITIONS :** *32nd Spring Exhibition*, Art Association of Montreal, Montréal (Québec), 1915 ; *Rétrospective Suzor-Coté*, École des beaux-arts de Montréal, Montréal (Québec), du 3 au 20 décembre 1929 ; *Rétrospective Suzor-Coté*, Galerie L'Art vivant, Montréal (Québec), du 2 au 31 décembre 1964 ; *Suzor-Coté, retour à Arthabaska*, Musée Laurier, Arthabaska (Québec), du 31 mai au 27 septembre 1987 ; *Regard sur le monde rural*, Musée de la civilisation, Québec (Québec), du 17 avril 1995 au 26 mai 1996 ; *Visions of Light and Air: Canadian Impressionism, 1895-1920*, Americas Society, New York, New York, du 27 septembre au 17 décembre 1995 [tournée : Dixon Gallery and Garden, Memphis, Tennessee, du 18 février au 14 avril 1996 ; The Frick Art and Historical Center, Pittsburgh, Pennsylvanie, du 11 juin au 11 août 1996 ; Art Gallery of Hamilton, Hamilton (Ontario), du 12 septembre au 8 décembre 1996] ; *Une expérience de l'art du siècle*, Musée d'art de Joliette, Joliette (Québec), du 26 mai au 1er octobre 2000 ; *Suzor-Coté, 1869-1937. Lumière et matière*, Musée du Québec, Québec (Québec), du 10 octobre 2002 au 5 janvier 2003 [tournée : Musée des beaux-arts du Canada, Ottawa (Ontario), du 24 janvier au 11 mai 2003]. **BIBLIOGRAPHIE :** « Spring Art Show Has 478 Exhibits », *The Gazette*, 26 mars 1915, p. 5 ; Henri Fabien, « Le Salon du printemps », *Le Devoir*, 12 avril 1915, p. 1 ; Laurier Lacroix et Victoria Baker, *Suzor-Coté, retour à Arthabaska*, cat. d'expo., Arthabaska, Musée Laurier, 1987, cat. 42, p. 36 ; Laurier Lacroix, *Suzor-Côté. Lumière et matière*, cat. d'expo., Québec, Musée du Québec ; Montréal, Les Éditions de l'Homme ; Ottawa, Musée des beaux-arts du Canada, 2002, cat. 90, p. 209-210, 345, 364, 368, 372, 374 et 375, repr. p. 214.

—

En 1907, à la suite de longs séjours d'études et de travail en France, Suzor-Coté choisit de s'établir dans son village natal d'Arthabaska tout en maintenant des liens étroits avec Montréal, qui demeure le principal marché de l'art au Canada au début du XXe siècle. Dès 1909, la rivière Nicolet lui inspire son chef-d'œuvre, *Paysage d'hiver* (Musée des beaux-arts du Canada, Ottawa), et il exploite ce motif sous toutes les saisons. Il capte le cours d'eau à différentes heures du jour (*Coucher de soleil, rivière Nicolet*, 1925, Musée d'art de Joliette) ainsi que dans les méandres variés qu'il crée en traversant la plaine située au pied du mont Saint-Michel qui domine la municipalité.

Le peintre s'est initié au paysage de plein air à partir de 1892, alors qu'il fréquente l'atelier de son professeur Henri Harpignies (1819-1916), qui est influencé par l'école de Barbizon. Cet enseignement, ainsi que le fait que Suzor-Coté étudie en France au moment où domine l'influence du postimpression-nisme, permettent de comprendre ses choix plastiques.

Sa méthode est basée sur une longue observation du sujet afin d'en saisir la tonalité principale et de sélectionner le point de vue. L'artiste travaille à partir d'esquisses faites sur place ou même de photographies. Grâce à cette expérience directe, le tableau s'ébauche rapidement. Il est réalisé à la spatule et au pinceau en utilisant généreusement la matière picturale. Ces outils confèrent une densité et une présence physique à la couleur. Ici, la surface granuleuse et la diversité des traits accen-tuent la mobilité, le dynamisme et la puissance du mouvement des glaces sur la rivière. De plus, en élevant la ligne d'horizon, l'artiste nous plonge au cœur de l'action qui lui est si familière.

L. L.

Marc-Aurèle de Foy Suzor-Coté
Arthabaska (Québec), 1869
Daytona Beach, Floride, États-Unis, 1937

La fonte de la glace, rivière Nicolet
1915
Huile sur toile
62,3 × 87,5 cm
Signé
Don de Jean Simard

HISTORIQUE : coll. Jacques Toupin ; don au Musée d'art de Joliette en 1988.

—

Les formes et la structure de la composition des œuvres figuratives reprennent la plupart du temps les caractéristiques visuelles d'objets et d'êtres réels. En revanche, les œuvres abstraites échappent à l'obligation de reproduire l'apparence de la réalité physique. L'art abstrait offre la possibilité de faire surgir dans le monde quelque chose de tout à fait nouveau, de s'engager dans un acte d'invention sans limite, de créer une expérience visuelle inédite. L'abstraction devient alors la création d'une chose en soi. Or on constate que la structure sous-jacente de bien des œuvres abstraites est malgré tout imprégnée de certaines habitudes et conventions bien ancrées provenant de l'étude des œuvres traditionnelles et de l'admiration qu'on leur porte.

L'enseignement du maître de l'abstraction Hans Hofmann a exercé une influence formatrice sur la pratique de Tom Hodgson de même que sur celle des autres peintres du Groupe des onze (*Painters Eleven*). Hofmann faisait remarquer que toute œuvre exige un ordonnancement, un équilibre et une harmonie sensibles, et que tout tableau est « lu » comme on lit un texte, c'est-à-dire de gauche à droite. L'œil balaye le tableau à partir du coin supérieur gauche jusqu'au coin inférieur droit, puis revient au point de départ dans un mouvement circulaire ascendant. Les principaux éléments de la composition de *Colourful Building Blocks* sont alignés sur cette trajectoire. Soigneusement assemblées, collées et empilées, ses formes plutôt cubiques n'ont rien à voir avec les coups de pinceau agités caractéristiques des compositions *all-over* de l'expressionnisme abstrait. La composition en « spirale » de l'œuvre d'Hodgson rappelle *L'escargot* (1953, Tate Modern, Londres), la célèbre gouache découpée d'Henri Matisse. Cependant, tandis que Matisse nous enchante avec une ronde joyeuse de nuances vives soigneusement juxtaposées, Tom Hodgson s'attaque à la toile avec des gestes agressifs et hostiles. Le noir, le blanc, le jaune et l'ocre se heurtent à des jets discordants de rouge, de magenta et d'orange en contrastes stridents de couleurs crues et de formes déchirées, déchiquetées, tailladées, sanguinolentes. L'art d'Hodgson et des autres membres du Groupe des onze a vu le jour à l'ombre du violent héritage de la Seconde Guerre mondiale, de la guerre de Corée et des menaces nucléaires de la guerre froide dans les années 1960. Ces artistes dédaignent la beauté. La délicatesse et l'introspection ne font pas partie de leur panoplie. Les œuvres qu'ils ont réalisées sont dures, crues, graves, déterminées et fortes : elles sont animées par un sentiment d'urgence, et la vigueur des images qu'elles proposent est comme un soutien moral apporté à des esprits meurtris.

La démarche derrière *Colourful Building Blocks* présente un contraste saisissant avec celle des Automatistes et de la peinture abstraite québécoise. Tom Hodgson et les membres du Groupe des onze ainsi que bien d'autres peintres abstraits du Canada anglais ont tendance à se servir des changements de couleur pour articuler, délimiter ou « représenter » les formes. La ligne est employée pour tracer le contour des formes coloriées de manière à « construire » la composition et à rendre les formes visibles. La surface de la toile est divisée en un ensemble de formes distinctes dont les couleurs juxtaposées créent de forts contrastes. Comme on le constate à l'examen des œuvres de la collection du Musée d'art de Joliette, les peintres abstraits québécois ont plutôt tendance à se servir du volume des empâtements de peinture pour créer les formes. La peinture, la couleur et la masse deviennent ainsi synonymes les unes des autres, chaque tache constituant une masse distincte de matière qui donne corps à la forme. Dans l'art abstrait québécois, le « dessin » est donc plutôt le résultat de changements dans la densité de la peinture et dans l'orientation des épais tourbillons de marques picturales.

J. S.

Thomas Sherlock Hodgson
Toronto (Ontario), 1924
Peterborough (Ontario), 2006

Colourful Building Blocks
[Cubes de couleurs vives]
1962
Encre sur soie collée sur toile et acrylique
203 × 176,7 cm
Signé
Don du D^r Jacques Toupin

HISTORIQUE : coll. Serge Joyal ; dépôt au Musée d'art de Joliette en 1988. **EXPOSITION :** *La Crucifixion* (f. 90 r°) dans *Un artiste choisit. Fenêtre sur le paysage dans nos collections*, Joliette, Musée d'art de Joliette (Québec), du 31 janvier au 18 avril 1999.

—

Le livre d'heures est un livre de dévotion à usage privé, à l'intention des laïcs, qui connut une grande popularité au Moyen Âge et à la Renaissance. Centré autour de l'office de la Vierge, qui va de matines à complies, le livre d'heures suivait un ordre convenu auquel on pouvait adjoindre diverses prières, entre autres des suffrages aux saints et l'office des morts. Toutefois, cette structure de base n'empêchait pas l'ajout de saints régionaux à la liste des saints de l'Église universelle du calendrier liturgique placé en tête d'ouvrage. La décoration du livre d'heures variait selon les goûts et la bourse des clients et comprenait des bordures et des lettrines ornées, dont on pouvait multiplier le nombre, et des enluminures représentant des scènes du cycle de la vie de la Vierge et de celle du Christ, telles que l'Annonciation, la Nativité et la Crucifixion. Les propriétaires pouvaient même s'y faire portraiturer avec leur saint patron, leurs armoiries ou leur devise. Ces livres étaient donc à la fois des livres de piété et des signes de prestige social.

Le livre d'heures conservé au Musée d'art de Joliette est à l'usage de Rouen, comme l'atteste la présence de saints rouennais dans le calendrier liturgique : sainte Honorine, vierge et martyre, le 28 février ; saint Mellon, premier évêque de Rouen, le 22 octobre ; saint Romain, archevêque de Rouen, dont la fête est célébrée le 9 août et dont on se souvient également le 23 octobre à l'occasion de la Foire Saint-Romain, ce qui ancre l'hagiographie dans l'histoire locale ; et saint Samson, un saint breton dont le culte s'est répandu en Normandie et qui est fêté le 28 juillet. La présence de saints qui jouissaient d'une dévotion populaire en Normandie est aussi confirmée par la liste des suffrages des saints où se retrouvent, par exemple, saint Mellon et saint Romain.

Le manuscrit compte cent trente-deux folios non chiffrés sur parchemin ainsi que trois pages de garde de papier placées au début et à la fin du livre. Pour la reliure de style humaniste, les plats de carton ont été recouverts de cuir aux coins estampés d'arabesques rehaussées de dorures et d'un médaillon de forme octogonale au centre. Le nom « Iehanne » (Jeanne) est inscrit au haut du plat supérieur et le mot « Sauveurs » au bas de celui-ci, le reste de la surface étant parsemée d'un nuage de petites dorures au fer. Chaque folio du parchemin est réglé et le corps du texte compte quinze lignes avec des bouts de lignes peints en rouge et bleu et rehaussés d'or. Le texte est copié en caractères gothiques de forme avec certains passages au module plus petit. Le texte est en latin, à l'exception du calendrier, des Quinze joies de la Vierge (*Doulce dame de miséricorde*) et des Sept requêtes (*Douls Dieu, Beau sire Dieu*), qui sont en français. On retrouve aussi des ajouts en latin de deux autres mains sur des folios laissés vierges. Le texte intervertit à plusieurs endroits l'ordre habituel des sections : par exemple, l'évangéliste Luc est placé avant Jean dans les péricopes des quatre évangélistes, la prière *O intermerata*, avant *Obsecro te*, et les deux prières en français, avant l'office des morts.

Les marges sont ornées de plusieurs languettes d'inspiration parisienne (100 × 17 mm), composées d'un lacis de vrilles de vigne rehaussées d'or mat et piquées de délicates feuilles et fleurettes. Huit folios ont des bordures sur trois des côtés décorées de baies et de feuilles d'acanthes bleues aux bouts verts ainsi que d'un vase vert au f. 61 r°.

Ce manuscrit est enrichi de sept enluminures en pleine page dont la partie supérieure est cintrée. Ces peintures sont également entourées de bordures et sont accompagnées de lettrines ornées sur fond d'or sur quatre lignes. Selon la tradition du livre d'heures, la scène de l'Annonciation est toujours la plus richement ornée. Ainsi, sa bordure sur fond vert est enjolivée d'un paon et d'une figure grotesque qui salue d'une main et tient son chapeau de l'autre, le tout sur un fond de fleurs réalistes – de délicates pensées, des pâquerettes aux bouts rosés, des véroniques et des feuilles d'acanthe bleues et d'autres de couleur gris argent –, mais aussi de fleurs stylisées rouges et de feuilles d'un vert plus clair. Des baies, des fraises des champs, des grappes de raisin, des roses stylisées et des feuilles d'acanthe égayent les autres bordures des folios enluminés, dont le fond n'est pas coloré. Deux bordures se distinguent par la nouveauté de leurs compartiments à motifs géométriques et de leurs médaillons, qui sont ici sur fond vert par souci de les lier à la bordure de l'Annonciation.

Certaines enluminures représentent des scènes de l'Évangile selon saint Luc. Dans l'une d'elles (f. 10 r°), on voit ce dernier écrivant l'évangile sur un *volumen* (rouleau) plutôt qu'un *codex* (livre), avec le bœuf qui le symbolise couché à ses pieds (mais sans ailes ici). La scène de l'Annonciation (f. 27 r°) montre l'ange Gabriel faisant son annonce à Marie, interrompue en pleine lecture, tandis que le phylactère déroule l'*Ave Maria plena* en présence de l'Esprit-Saint. La scène de la Nativité (f. 51 r°) représente Marie, Joseph et l'enfant, réchauffés par le bœuf et l'âne devant l'étable au toit délabré, tandis que la Fuite en Égypte (f. 65 r°) les montre inquiets. La Vierge, assise en amazone sur l'âne et portant l'enfant emmailloté dans ses bras, laisse Joseph faire avancer l'âne par les rênes. La figure du roi David à la lyre (f. 73 r°) illustre les Psaumes pénitentiaux. On le voit agenouillé, les mains jointes, devant sa tente. De l'hermine pare sa tunique bleue et sa cape rouge de même que la couronne royale à ses pieds. Il songe, dirait-on, à la composition de ses psaumes sous le regard de Dieu, qui approuve du haut du ciel son entreprise. La scène de la Crucifixion (f. 90 r°) montre le Christ en croix entouré de Marie et de saint Jean au pied de la croix. Le crâne et les ossements évoquent le mont Golgotha (étymologiquement, le « mont du crâne ») alors que le ciel, découpé en bleu nuit et bleu clair, rappelle le fait qu'au moment de la mort du Christ, il avait fait nuit en plein jour. Enfin, la dernière enluminure représente une scène de Funérailles (f. 105 r°) où, sous le regard attentif de deux religieuses en prière, l'un des deux officiants asperge de son goupillon le cercueil recouvert d'un drap bleu royal semé d'or devant lequel sont posés deux cierges dans leurs candélabres dorés.

Remarquons la présence dans plusieurs enluminures d'un rideau ou d'un drap de brocart rose et or, notamment sur l'âne sur lequel Marie est assise dans la Fuite en Égypte. Cet élément de décor, qui facilite le travail de perspective, est fréquent dans les enluminures exécutées à Rouen. Enfin, si l'enlumineur qui a illustré ce livre d'heures ne réussit pas toujours à bien représenter les proportions et les traits des bêtes, en revanche, il rend assez bien les personnages. Il trace des visages aux traits délicats et a tendance à doter les hommes d'âge mûr de barbes rousses bien fournies.

B. D.-L.

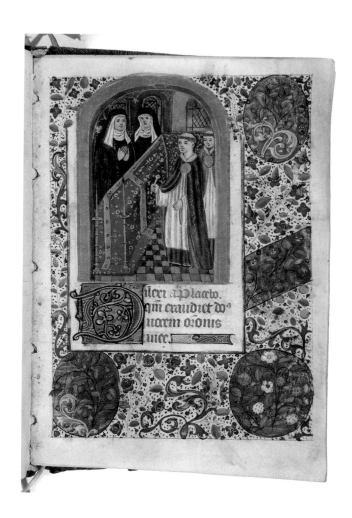

Anonyme
Rouen, France, seconde moitié du XVe siècle

Livre d'heures à l'usage de Rouen
Scène de funérailles (f. 105 r°)
Vers 1460-1475
Parchemin et papier
18,5 × 12,5 cm
Dépôt de l'honorable Serge Joyal, c.p., o.c.

HISTORIQUE : don du Dr Huguette Rémy au Musée d'art de Joliette en 1989. **EXPOSITIONS :** exposition individuelle, Galerie municipale de Québec, Québec (Québec), du 17 au 25 novembre 1941 ; *Louise Gadbois. Rétrospective 1932-1982*, Galerie de l'UQAM, Montréal (Québec), du 8 mars au 27 mars 1983 ; *Au cru du vent*, Centre culturel de Trois-Rivières, Trois-Rivières (Québec), du 1er au 27 octobre 1990 ; *Les vies tranquilles de Louise Gadbois*, Galerie Montcalm, Maison du citoyen, Hull (aujourd'hui Gatineau, Québec), du 31 octobre au 29 décembre 1996 ; *L'école des femmes : 50 artistes canadiennes au musée*, Musée d'art de Joliette, Joliette (Québec), du 7 septembre 2003 au 22 février 2004 ; *Féminin pluriel : 16 artistes de la collection du MAJ*, Musée d'art de Joliette, Joliette (Québec), du 23 mai 2010 au 2 janvier 2011. **BIBLIOGRAPHIE :** *L'école des femmes : 50 artistes canadiennes au musée*, guide d'expo., Joliette, Musée d'art de Joliette, 2003, p. 31-32, repr. couverture et p. 31 ; Lise Montas, « Cinquante artistes canadiennes », *Le médecin au Québec*, vol. 39, n° 2, février 2004, p. 135 (repr.) et 136.

—

Le portrait est un élément important de l'histoire de l'art du Québec. Il a été exploité par plusieurs artistes, et ce, de manières très différentes. Cependant, dans les années 1930, l'idée d'un rattrapage par rapport à l'école de Paris se répand jusque dans les ateliers des peintres portraitistes.

Artiste dans l'âme depuis sa tendre enfance, Louise Gadbois n'entreprend cependant sa véritable carrière de peintre qu'à l'âge de 36 ans. Sous l'enseignement d'Edwin Holgate, elle devient une portraitiste importante des débuts de la modernité québécoise. L'œuvre *Femme au coussin rose* présente un nombre considérable de caractéristiques empruntées à quelques-uns des contemporains de Gadbois qui étaient au fait des innovations de l'école de Paris. Sans adopter la géométrisation des volumes de son mentor Edwin Holgate, elle s'en inspire certes, mais se tourne toutefois vers une spontanéité nouvelle. Elle renonce au dessin au profit de la couleur et réduit sa palette à des tons plus doux, plus sobres, confondant ainsi formes et plans. L'abandon du modelé et la réduction de certains éléments à leur plus simple expression traduisent une importante simplification qui n'est sans rappeler certaines œuvres majeures de John Lyman, ami de Gadbois et fondateur de la Société d'art contemporain. De moins en moins de détails sont apparents et, pour ceux qui demeurent, ils ne sont représentés que par de simples taches. Il apparaît indubitable que *Femme au coussin rose* exprime un renouveau dans la production de l'artiste. L'œuvre de Louise Gadbois demeurera toujours figurative bien que produite dans une optique moderne.

M. L.

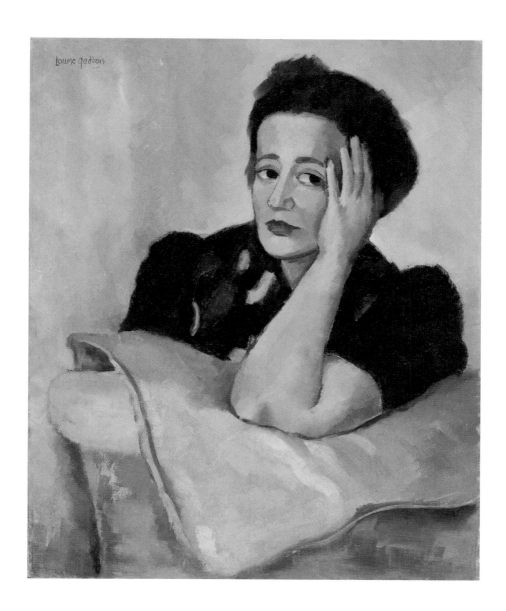

Louise Gadbois
Montréal (Québec), 1896
Montréal (Québec), 1985

La femme au coussin rose
1939-1940
Huile sur toile
63,3 × 51 cm
Signé
Don du Dr Huguette Rémy

HISTORIQUE : don de M. Arthur Ruddy au Musée d'art de Joliette en 1989. **EXPOSITIONS :** *Les siècles de l'image. La collection permanente, du 15ᵉ siècle à nos jours*, Musée d'art de Joliette, Joliette (Québec), du 26 mai 2002 au 20 octobre 2007 ; *Les enfants et le portrait*, Maison des arts de Laval, Laval (Québec), du 11 novembre 2007 au 27 janvier 2008 ; *Au-delà du regard. Le portrait dans la collection du MAJ*, Musée d'art de Joliette, Joliette (Québec), du 23 janvier au 4 septembre 2011.

—

La peinture de Théophile Hamel témoigne à la fois de l'attachement du peintre pour sa famille et de la constance de leur représentation tout au long de sa vie. Dès la fin de son apprentissage chez Antoine Plamondon, en 1840, il peint les portraits de son frère, Abraham Hamel, et de l'épouse de ce dernier, Cécile Roy. Suivront ceux de ses parents en 1843[1]. À cette époque, son père, François-Xavier Hamel, venait de se retirer de la vie active et avait cédé sa terre à son fils Thomas-Stanislas Hamel en 1841[2]. Avant de partir pour un séjour de formation en Europe d'une durée de trois ans (1843-1846), Théophile Hamel ajoutera son propre autoportrait à ce premier ensemble[3]. Frères et sœurs, neveux et nièces, épouse et enfants formeront par la suite une galerie de portraits de famille unique dans l'art au Canada à cette époque. Il n'est donc pas étonnant de voir le peintre s'attacher une nouvelle fois aux traits de son père[4], alors que celui-ci a dépassé le milieu de la soixantaine (il mourra en 1859 à l'âge de soixante-treize ans). L'exercice est difficile, car il s'agit non pas de fabriquer une identité pour célébrer une personne dans sa position sociale, mais de fixer dans la pérennité un visage que le peintre connaît depuis sa plus tendre enfance et qui lui est cher. François-Xavier Hamel pose de manière conventionnelle et avec aplomb, tout en affichant une maîtrise de soi qui nous fait oublier son âge. C'est surtout un portrait plein de tendresse, attaché à la tradition réaliste, à l'observation fine et attentive des marques laissées par le temps sur le front, les joues, le pli du menton. Tout cela tient à une animation de la surface qui contient les tons vifs des joues et du nez dans un équilibre d'ensemble contrasté par l'éclairage.

D. P.

NOTES 1_____ Ces deux portraits sont dans la collection du Musée national des beaux-arts du Québec (Québec). 2_____ Raymond Vézina, *Théophile Hamel, peintre national (1837-1870)*, Montréal, Éditions Élysée, 1975, p. 31. 3_____ Joanne Chagnon et Paul Bourassa, « Théophile Hamel. Autoportrait au paysage », dans Mario Béland (dir.), *La peinture au Québec, 1820-1850. Nouveaux regards, nouvelles perspectives*, cat. d'expo., Québec, Musée du Québec et Publications du Québec, 1991, p. 287-289, cat. 117 (repr.). 4_____ Ce portrait de la collection du Musée d'art de Joliette sera photographié par Livernois entre 1861 et 1864 (collection du Musée national des beaux-arts du Québec, Québec). Il sera également copié, à l'huile sur toile, et entrera dans la collection du Musée national des beaux-arts du Québec en 1973 comme une représentation d'André-Rémi Hamel, identification erronée faite par Pierre-Georges Roy dans *Les juges de la province de Québec*, Québec, 1873, p. 264 (Raymond Vézina, *Catalogue des œuvres de Théophile Hamel*, Montréal, Éditions Élysées, 1976, cat. 166, p. 29). Cette copie est probablement de la main d'Eugène Hamel, alors qu'il était en apprentissage auprès de son oncle, entre 1863 et 1867. De mêmes dimensions que cette copie et conservé également au Musée national des beaux-arts du Québec, il faut ajouter le *Portrait de madame François-Xavier Hamel, née Marie-Françoise Routier*, copié avec de légères variantes et réalisé durant les années 1860, dans les mêmes circonstances que le précédent, d'après le *Portrait de madame François-Xavier Hamel* daté de 1843.

Théophile Hamel
Sainte-Foy (aujourd'hui annexée à Québec), 1817
Québec (Québec), 1870

Portrait de François-Xavier Hamel
Vers 1855
Huile sur toile
76,2 × 63,8 cm
Don de M. Arthur Ruddy

HISTORIQUE : coll. Arthur Ruddy ; don au Musée d'art
de Joliette en 1989.

—

L'arrivée d'Otto Reinhold Jacobi à Montréal en 1860 s'accompagne d'une innovation dans la représentation de la nature canadienne, et ce paysage en est un excellent témoin. Délaissant la tradition du paysage héroïque qu'il pratiquait depuis le début des années 1840[1] comme peintre à la cour de Wiesbaden, capitale du duché de Nassau[2], il développe une autre vision de la nature qui participe à la fois de la photographie et de l'expérience en pleine nature. C'est donc un peintre au métier solide et au talent assuré qui choisit Montréal, au moment où William Notman impose la photographie. Jacobi en applique les règles et pense ses paysages en émulation par rapport à ce nouveau moyen de représentation[3]. D'une part, il conserve le goût pour de vastes paysages panoramiques, composés en atelier ; d'autre part, il multiplie, à l'huile et à l'aquarelle, les fragments de nature visant à créer de l'empathie chez le spectateur. Ce paysage, banal, montre un lieu difficile à identifier ; il appartient à cette seconde approche de la nature qui fera le succès de son auteur pendant une trentaine d'années. Le but est simple et difficile à atteindre en même temps, car il s'agit de transformer l'observation en sentiment pour le spectateur. Celui-ci doit s'imaginer qu'il participe à la même expérience que celle vécue par le peintre, sur le lieu même de la représentation. Pour y parvenir, Jacobi accorde la première place aux effets atmosphériques tout en maintenant son paysage dans une géométrie solide : la grande horizontale du chemin barre l'avant-plan, et le sujet principal se partage entre une masse boisée à gauche et un monticule à droite, coupés en leur milieu par la diagonale du sentier et la verticale de l'arbre mort. Cette rigueur de la composition disparaîtra durant la décennie suivante, au profit d'une plus grande dissolution des formes[4].

D. P.

NOTES 1 _____ L'œuvre de Jacobi réalisé en Allemagne avant son départ pour l'Amérique est à étudier. Nous faisons référence à un *Paysage de montagne*, signé et daté de l'année 1853, conservé au Musée national des beaux-arts du Québec (Québec). 2 _____ La biographie d'Otto Jacobi a fait l'objet d'une notice complète et bien informée, rédigée par Georg K. Weissenborn pour le *Dictionnaire biographique du Canada* (www.biographi.ca). Le duché de Nassau a été annexé au royaume de Prusse en 1866. La ville de Wiesbaden, aujourd'hui capitale du land de Hesse, est située sur la rive droite du Rhin, vis-à-vis de la métropole du land, Francfort-sur le-Main. 3 _____ Dès 1860, Jacobi transpose les photographies de Notman en peinture (voir Laurier Lacroix, « Otto Reinhold Jacobi, "Les rapides rivière Montmorency" », dans Mario Béland (dir.), *La peinture au Québec, 1820-1850. Nouveaux regards, nouvelles perspectives*, cat. d'expo., Québec, Musée du Québec et Publications du Québec, 1991, p. 553-555, cat. 255 (repr.). 4 _____ Jacobi profite de l'importance croissante accordée au paysage à l'aquarelle au début des années 1870 pour en devenir, avec Allan Edson, l'un de ses plus brillants rénovateurs. Dennis Reid résume bien la compréhension que s'en font ses contemporains dans « *Notre patrie le Canada* ». *Mémoires sur les aspirations nationales des principaux paysagistes de Montréal et de Toronto, 1860-1890*, Ottawa, Galerie nationale du Canada, 1979, p. 168-173.

Otto Reinhold Jacobi
Königsberg, Prusse orientale (aujourd'hui
Kaliningrad, Russie), 1812
Ardoch, Dakota du Nord, États-Unis, 1901

Landscape
[Paysage]
1862
Huile sur toile
27 × 51 cm
Signé
Don de M. Arthur Ruddy

HISTORIQUE : coll. Maurice et Franceline Jodoin ; don au Musée d'art de Joliette en 1989. **EXPOSITION :** *Peinture du Québec*, Place du Pavillon du Québec, Exposition universelle de 1967, Montréal (Québec), du 15 septembre au 27 octobre 1967.

—

Membre du mouvement des Automatistes et signataire du *Refus global*, Marcelle Ferron est une pionnière de l'abstraction picturale au Québec. Innovateur à plusieurs égards, son travail est empreint d'une quête de liberté artistique et spirituelle. L'ensemble de son œuvre se décline comme une variation sur un même thème où la lumière, plus qu'une obsession, devient un matériau de création pour l'artiste et l'abstraction, un moyen pour en traduire l'expression. Ainsi, il n'est pas étonnant que Ferron ait consacré une partie de sa pratique à l'élaboration d'imposants vitraux non figuratifs – comme ceux de la station Champ-de-Mars à Montréal, qui enveloppent au quotidien les usagers du métro d'éclats de lumière colorée. *Sans titre*, l'œuvre qui nous intéresse, témoigne avec justesse de l'ingéniosité de Ferron à exprimer et transmettre efficacement – et avec des moyens réduits – les qualités et les sensations inhérentes à la lumière. Réalisée à partir de gouache et de peinture à l'huile de couleurs bleu et rouge, l'œuvre joue à la fois sur l'opacité et la translucidité. Alors que le pigment est étalé intuitivement à l'aide d'une spatule sur la surface à peindre, la blancheur de cette dernière rayonne par endroits comme si des faisceaux lumineux la traversaient.

A. D. B.

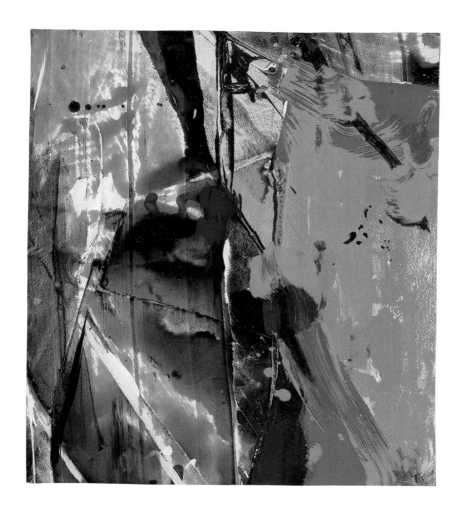

Marcelle Ferron
Louiseville (Québec), 1924
Montréal (Québec), 2001

Sans titre
1966
Gouache et huile sur carton
38,6 × 33,5 cm
Signé
Don de Maurice et Franceline Jodoin

HISTORIQUE : coll. de la Fabrique de la paroisse Sainte-Geneviève-de-Berthier ; dépôt au Musée d'art de Joliette en 1989. **EXPOSITIONS :** *L'orfèvrerie en Nouvelle-France*, Galerie nationale du Canada, Ottawa (Ontario), du 1er février au 17 mars 1974; salle permanente du Musée du Château Ramezay, du 23 février 2004 au 28 novembre 2004. **BIBLIOGRAPHIE :** Gérard Morisset, « L'orfèvre Roland Paradis », *La Patrie*, 26 novembre 1950, p. 26 ; « L'église de Berthier-en-Haut », *Technique*, vol. 23, n° 3, mars 1953, p. 155 ; « L'orfèvre Roland Paradis », *Technique*, vol. 29, n° 7, septembre 1954, p. 440 ; Jean Trudel, *L'orfèvrerie en Nouvelle-France*, cat. d'expo., Ottawa, Galerie nationale du Canada, 1974, p. 215 ; Jacques Rainville, *Trésor inestimable et reflet d'une collectivité. L'église de Sainte-Geneviève de Berthier-en-Haut*, Berthierville, Comité paroissial de Sainte-Geneviève-de-Berthier, 1977, n. p. ; Gaétan Chouinard, *Les églises et le trésor de Berthierville*, Québec, Ministère des Affaires culturelles, 1978, p. 20, coll. « Les retrouvailles », n° 1.

—

Nous ignorons à quel moment Roland Paradis (v. 1696-1754) est arrivé dans la colonie. Il y est probablement depuis quelque temps déjà quand il signe son contrat de mariage à Québec, le 22 janvier 1728. Dans ce document, il déclare être le fils d'un orfèvre parisien de qui il a vraisemblablement appris son métier. L'année suivant son mariage, Paradis s'installe à Montréal où il pratiquera son art jusqu'à son décès[1].

L'absence du premier livre de comptes de la paroisse Sainte-Geneviève-de-Berthier ainsi que l'état actuel des connaissances concernant la carrière de Roland Paradis rendent assez hasardeuse la datation du calice aujourd'hui conservé au Musée d'art de Joliette. Par contre, nous pouvons avancer sans risque que les œuvres de cet orfèvre témoignent d'une grande habileté technique et que le calice de Berthier est un exemple représentatif de sa maîtrise à travailler le métal avec finesse.

Curieusement, l'art développé par Paradis est un amalgame de formes anciennes et nouvelles. Le calice de Berthier n'échappe pas à cela avec son pied bordé d'une frise très ajourée, soudée sur une bâte, qu'un rang de perles souligne. Quant au long et large ombilic, où s'achève le dessus de pied laissé uni, il est à mettre en rapport avec des œuvres réalisées un demi-siècle auparavant. Par contre, le nœud, avec sa forme en balustre non achevée, annonce les changements de goût du XVIIIe siècle. Remarquons aussi la présence inhabituelle de trois collerettes qui ponctuent la tige du calice. Une fantaisie de l'orfèvre qui les a ornées différemment, passant de l'emploi de godrons à la surface unie pour enfin réserver un motif de perles à la collerette supérieure. La coupe est encore large même si la partie supérieure est légèrement courbée comme c'est devenu courant au début du XVIIIe siècle.

J. C.

NOTES 1 _____ Robert Derome, *Les orfèvres de Nouvelle-France*, Ottawa, Galerie nationale du Canada, 1974, p. 151-157, coll. « Documents d'histoire de l'art canadien », n° 1.

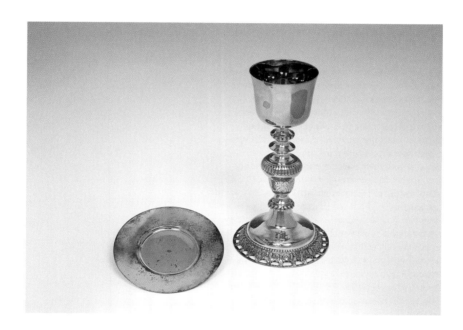

Roland Paradis
Paris, France, vers 1696
Montréal (Québec), 1754

Calice et patène
Entre 1728 et 1754
Argent
24,7 × 12,4 cm
95 g calice ; 72 g patène
Poinçons : sous le pied, maître :
RP surmonté d'une couronne (4 fois)
Dépôt de la Fabrique de la paroisse
Sainte-Geneviève-de-Berthier

HISTORIQUE : coll. Roger Néron ; don au Musée d'art de Joliette en 1991. **EXPOSITION :** *Une expérience de l'art du siècle*, Musée d'art de Joliette, Joliette (Québec), du 26 mai au 1er octobre 2000.

—

Armand Vaillancourt est né à Black Lake, dans la région de Chaudière-Appalaches, en 1929. Seizième d'une famille de dix-sept enfants, il prend la relève sur la ferme familiale avant d'entreprendre des études à l'École des beaux-arts de Montréal en 1951. S'étant découvert une passion pour la sculpture au contact de la glaise, il décide, après deux ans de cours, de sortir l'art dans la rue. C'est ainsi qu'en 1953 sa carrière artistique prend son envol. Se libérant des contraintes que lui imposait l'apprentissage formel, il créera alors sa toute première œuvre monumentale. Réalisée à même un arbre en bordure de la rue Durocher, à Montréal, cette œuvre sculpturale intitulée *L'arbre de la rue Durocher* (Musée national des beaux-arts du Québec, Québec) se transformera rapidement en une performance qui s'échelonnera sur deux ans. Équipé d'une hache et d'une scie mécanique, il sculptera son œuvre à même le tronc du vieil arbre qui était condamné à être abattu. Suscitant la curiosité des passants, son travail attire les foules, et le nom de Vaillancourt commence à circuler. C'est à partir de ce moment que Vaillancourt s'affirme en tant qu'artiste visionnaire engagé dans la défense des droits sociaux, de la culture et de l'environnement. Pionnier de la performance, considéré par plusieurs comme le père de la sculpture moderne au Canada, Vaillancourt estime que son engagement social est indissociable de sa pratique artistique.

Surtout connu pour ses sculptures abstraites et ses œuvres monumentales faites, entre autres, de bois, de fonte, de bronze, d'acier ou de béton, Vaillancourt a aussi, tout au long de sa carrière artistique, exploré différentes techniques telles que le dessin, la gravure et la peinture. L'innovation dont il fait preuve en ayant recours à des techniques artistiques inusitées donne à ses œuvres une esthétique singulière. Allant à l'encontre de toutes les règles établies et repoussant sans cesse les limites, il affiche une audace et des convictions qui lui permettent d'ouvrir la voie à de nouvelles pratiques en sculpture.

Cette sculpture abstraite en fonte réalisée vers 1966 est le résultat d'une technique originale consistant à faire fondre de la mousse de polystyrène à l'aide d'un chalumeau, pour ensuite enfouir la forme obtenue dans le sable et y couler le métal en fusion. Révélatrice de l'esprit d'invention de Vaillancourt et de son désir constant d'expérimentation, cette technique lui permettait de créer des sculptures presque instantanément, en alliant à la fois spontanéité et maîtrise du geste. La présente sculpture nous apparaît comme un amalgame de plaques de fonte disparates, soudées les unes aux autres, qui créent une forme aux contours irréguliers. Semblable à des débris de lave figés par le temps, cette sculpture évoque tout autant la nature et le rythme que le poids de la matière brute.

M. B.

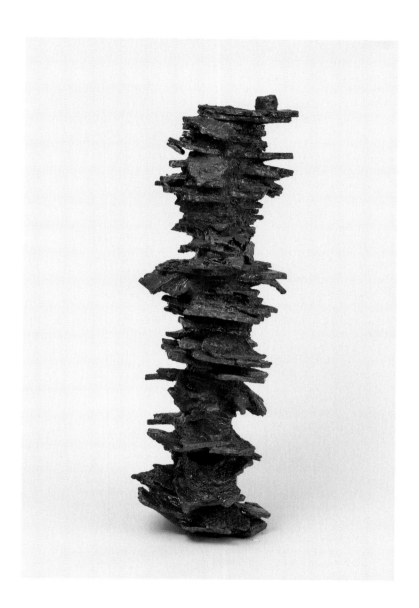

Armand Vaillancourt
Black Lake (aujourd'hui annexée
à Thetford Mines, Québec), 1929

Sans titre
Vers 1966
Fonte
92 × 29 × 35 cm
Don de Roger Néron

Chronologie 1992–1999

1992

LE MUSÉE FERME SES PORTES DU 6 JANVIER AU 17 JUIN, PÉRIODE PENDANT LAQUELLE IL EST COMPLÈTEMENT RÉAMÉNAGÉ. UNE NOUVELLE AILE COMPRENANT DEUX NOUVELLES SALLES D'EXPOSITION ET UN ESPACE ADMINISTRATIF EST AJOUTÉE, TANDIS QU'UNE SALLE POLYVALENTE EST AMÉNAGÉE POUR RECEVOIR LES GROUPES. LES EXPOSITIONS PERMANENTES SONT RENOUVELÉES : DES SALLES SONT DÉSORMAIS CONSACRÉES À L'ART SACRÉ, À L'ART CANADIEN DES 19e ET 20e SIÈCLES, À L'HISTOIRE DU MUSÉE (PARCOURS DE LA COLLECTION) ET AUX FONCTIONS MUSÉALES LIÉES AUX COLLECTIONS (LA RÉSERVE OUVERTE). L'ACCÈS DES HANDICAPÉS AU MUSÉE EST ÉGALEMENT ASSURÉ GRÂCE À L'AJOUT D'UNE RAMPE ET D'UN ASCENSEUR.

Forget – Paren – Roux.
L'œil-foudre (publ.)
Œuvres de Normand Forget, Éric Paren et Suzanne Roux
Commissaire : Hélène Sicotte
18 juin – 6 septembre

Lazare M. Khidekel. Œuvres suprématistes 1920-1924
Exposition organisée et mise en circulation par le MAJ
Commissaire : Antoine Blanchette
18 juin – 6 septembre
Tournée :
Musée régional de Rimouski (Rimouski, Québec)
17 septembre – 13 novembre
Centre Saidye Bronfman (Montréal, Québec)
1er décembre 1992 – 7 janvier 1993
Galerie Restigouche (Campbellton, Nouveau-Brunswick)
1er – 28 mars 1993
Galerie d'art du Centre culturel de l'Université de Sherbrooke (Sherbrooke, Québec)
29 avril – 6 juin 1993
Edmonton Art Gallery (Edmonton, Alberta)
19 juin – 15 août 1993

Herman Heimlich.
Œuvres sur papier (publ.)
Exposition organisée et mise en circulation par le MAJ
Commissaire :
Marie-Andrée Brière
18 juin – 6 septembre
Tournée :
Centre d'exposition du Vieux-Palais (Saint-Jérôme, Québec)
10 janvier – 21 février 1993
Galerie Colline, Musée historique du Madawaska (Edmundston, Nouveau-Brunswick)
14 octobre – 7 novembre 1993
Musée Marsil (Saint-Lambert, Québec)
9 février – 20 mars 1994

Art canadien, 19e et 20e siècles
Exposition permanente
Comité scientifique : Michel Perron, Laurier Lacroix, Michel Huard, Rober Racine, Lyse Burgoyne-Brousseau, Marie-Andrée Brière, Hélène Sicotte et Hélène Lacharité
18 juin 1992 – 7 avril 2002

Parcours d'une collection
Exposition permanente
Comité scientifique : Michel Perron, Laurier Lacroix, Michel Huard, Rober Racine, Lyse Burgoyne-Brousseau, Marie-Andrée Brière, Hélène Sicotte et Hélène Lacharité
18 juin 1992 – 2 avril 2008

Art sacré du Moyen Âge européen et du Québec
Exposition permanente
Comité scientifique : Michel Perron, Laurier Lacroix, Michel Huard, Rober Racine, Lyse Burgoyne-Brousseau, Marie-Andrée Brière, Hélène Sicotte et Hélène Lacharité
18 juin 1992 – 22 août 2008

Tin-Yum Lau. La pensée enchaî-née, peintures récentes (publ.)
Commissaire :
Marie-Andrée Brière
13 septembre – 25 octobre

Marcel Deschênes.
Œuvres récentes (publ.)
Commissaire :
Marie-Andrée Brière
17 septembre – 25 octobre

René Derouin. Archéologie du territoire, œuvres gravées 1966-1977 (publ.)
Commissaire :
Marie-Andrée Brière
17 septembre – 25 octobre

Anand Swaminadhan est élu président du conseil d'admi-nistration le 27 octobre. Il demeurera en poste jusqu'au 30 septembre 1999.

Hélène Grandchamp.
Les chants de l'âme (publ.)
Commissaire :
Marie-Andrée Brière
15 novembre 1992 – 17 janvier 1993

Michel Campeau.
Éclipses et labyrinthes
Commissaire : Michel Perron
15 novembre 1992 – 24 janvier 1993

Violette Dionne.
Assis soient-ils (publ.)
Commissaire : Hélène Sicotte
15 novembre 1992 – 24 janvier 1993

Pluralité 92-93
Exposition collective organi-sée et mise en circulation par le Conseil de la peinture du Québec (Montréal, Québec)
Commissaire : Hélène Pelletier
15 novembre 1992 – 24 janvier 1993

1993

Ginette Bouchard.
Les empreintes mimétiques
Commissaire : Michel Perron
4 février – 7 mars

Odette Beaudry.
L'archéologie imaginaire
Commissaire : Michel Perron
4 février – 14 mars

Christiane Desjardins.
La salle des pas perdus
Commissaire : Michel Perron
4 février – 14 mars

Acquisitions récentes,
première partie
Commissaire : Michel Perron
31 mars – 23 mai

Beaty Popescu. Gatherings
Exposition organisée et mise
en circulation par la Sir Wilfred
Grenfell College Art Gallery
de la Memorial University of
Newfoundland (Corner Brook,
Terre-Neuve)
Commissaire : Colleen S. O'Neill
31 mars – 23 mai

Aubery-Beaulieu.
Suite orientale 1960-1970
Commissaire : Michel Perron
31 mars – 23 mai

Acquisitions récentes,
deuxième partie
22 juin – 6 septembre

Martin Bruneau.
La ronde de nuit (publ.)
Commissaire : Michel Perron
22 juin – 6 septembre

Le nu et l'érotique
chez Dumouchel (publ.)
Commissaire : Danielle Lord
22 juin – 18 octobre

Holly King. Œuvres choisies
Commissaire : Danielle Lord
22 septembre – 14 novembre

Guy Nadeau. Traits d'horizon
Commissaire : Danielle Lord
22 septembre – 14 novembre

Œuvres choisies de la collection
des dessins et estampes
du Musée du Québec
Exposition organisée et mise
en circulation par le Musée du
Québec (Québec, Québec)
Commissaire : Denis Martin
1er décembre 1993 – 6 février 1994

Harlan Johnson. Semences
et champ chromatique
Commissaire : Michel Perron
1er décembre 1993 – 13 février 1994

Manon Fafard.
Sanctuaire d'âmes
Commissaire : Michel Perron
1er décembre 1993 – 13 février 1994

1994

Marc Garneau. Perspectives
peintures 1985-1993 (publ.)
Commissaire : France Gascon
20 février – 18 avril

Affinités intensives. Danielle
Binet et Suzanne Joly (publ.)
Commissaire : Elizabeth Wood
23 février – 18 avril

L'estampe. Un art à découvrir
Œuvres tirées de la collection
du MAJ
23 février – 18 avril

Peinture. Ponctuation 1994
Œuvres de Michèle Assal,
Michèle Drouin, Pierre Gendron,
Huguette Larochelle, Louise
Masson, Frankie Miller, Marcel
Saint-Pierre, Juan Schneider et
Michael Smith
Commissaire : Laurier Lacroix
8 mai – 19 juillet

Bill Vazan, regard sur l'œuvre
photographique 1981-1994.
De l'autre côté du miroir
Commissaire : Michel Perron
8 mai – 4 septembre

France Gascon est nommée
directrice générale du Musée
d'art de Joliette le 11 juillet.
Elle demeurera en poste
jusqu'au 23 octobre 2005.

Regard nouveau à travers
la collection
Exposition organisée par le MAJ
en collaboration avec l'Uni-
versité du Québec à Montréal
(Montréal, Québec)
Commissaire : Michel Perron
24 juillet – 4 septembre

Signes premiers.
Jean-Paul Riopelle,
Chu Teh-Chun, Ladislas Kijnos
Exposition organisée par le
MAJ en collaboration avec
le Consulat général de France
à Québec
Commissaire : Danielle Lord
24 juillet – 18 septembre

Ginette Déziel. Figures
de terre et déchiffrements
Commissaire : Michel Perron
25 septembre – 6 novembre

Richard-Max Tremblay.
Têtes, 1984-1994 (publ.)
Exposition organisée et mise
en circulation par le MAJ et le
Centre des arts Saidye Bronfman
(Montréal, Québec)
Commissaire : André Lamarre
25 septembre – 6 novembre
Tournée :
Musée régional de Rimouski
(Rimouski, Québec)
14 décembre 1994 – 4 février 1995
Galerie d'art du Centre culturel
de l'Université Sherbrooke
(Sherbrooke, Québec)
2 mars – 28 avril 1996

Marion Wagschal. Labeur/Toil
Exposition mise en circulation
par la Galerie d'art du Centre
culturel de l'Université
de Sherbrooke
(Sherbrooke, Québec)
25 septembre – 6 novembre

Orfèvrerie religieuse au Québec
23 novembre 1994 – 22 janvier 1995

Francine Simonin.
Corps et graphie (publ.)
Exposition organisée par le
MAJ en collaboration avec
Expression, Centre d'exposition
de Saint-Hyacinthe
(Saint-Hyacinthe, Québec)
Commissaire : Danielle Lord
27 novembre 1994 – 5 février 1995

Robert Wiens.
Sculptures récentes
Exposition organisée et mise
en circulation par les Oakville
Galleries (Oakville, Ontario)
Commissaire :
Carolyn Bell Farrell
27 novembre 1994 – 5 février 1995

1995

Calices et ciboires.
Objets sacrés
Exposition organisée et mise
en circulation par le Musée du
Québec (Québec, Québec)
Commissaire : Paul Bourassa
19 février – 21 mai

Normand Forget.
Sur les traces de Louis Pasteur,
un parcours contaminé
Commissaire : Danielle Lord
26 février – 21 mai

Martha Townsend. Entre
le silence et l'écoute (publ.)
Exposition organisée et mise
en circulation par le MAJ
Commissaires : Yolande Racine
et Michel Perron
26 février – 21 mai
Tournée :
Galerie d'art du Centre culturel
de l'Université de Sherbrooke
(Sherbrooke, Québec)
2 septembre – 29 octobre
Stride Gallery (Calgary, Alberta)
8 - 22 décembre
Owens Art Gallery
(Sackville, Nouveau-Brunswick)
4 mars – 14 avril 1996

Jean Dion. Bulles (temporelles)
Commissaire : Danielle Lord
4 juin – 3 septembre

Traces de la danse
Commissaire : Danielle Lord
11 juin – 3 septembre

Suzanne Giroux. L'énigme
du sourire de Mona Lisa
Commissaire : France Gascon
11 juin – 3 septembre

Michel Côté et Morikuni Sasaki
Commissaire : Laurier Lacroix
28 juin – 4 septembre

Restauration
en sculpture ancienne
Exposition organisée et mise
en circulation par le Musée du
Québec (Québec, Québec) en
collaboration avec le Centre
de conservation du Québec
(Québec, Québec)
Commissaire : Mario Béland
24 septembre – 12 novembre

Jean Prachinetti.
L'homme et son ange
Commissaire : Danielle Lord
24 septembre – 12 novembre

Sasaki – Côté. Le vent en Est
Commissaire : Danielle Lord
24 septembre – 12 novembre

Crèches de trois continents.
La collection Velia Anderson
3 décembre 1995 – 21 janvier 1996

Commémoration du 6 décembre
Commissaires : France Gascon
et Denyse Roy
3 décembre 1995 – 11 février 1996

Libres échanges. Parcours
des nouvelles acquisitions
Commissaire : Christine La Salle
3 décembre 1995 – 11 février 1996

Le 28 décembre, le collection-
neur et philanthrope Maurice
Forget fait don d'une collection
de 365 œuvres d'art contempo-
rain au Musée d'art de Joliette.

1996

Un signe de tête :
400 ans de portraits dans
la collection du musée
Commissaire : Christine La Salle
3 mars – 1er septembre

Heureux de vous revoir !
100 ans de photographies
de gens de Lanaudière
Exposition organisée et mise en
circulation par le MAJ
Commissaire :
abbé François Lanoue
3 mars – 1er septembre
Tournée :
Municipalité de Saint-Jacques
(Québec)
20 - 27 octobre

Entre les lignes.
Un portrait de Wilfrid Corbeil
3 mars 1996 – 12 janvier 1997

La jeune relève lanaudoise
Commissaire : Denyse Roy
26 mai – 8 septembre

Edmund Alleyn. Les horizons
d'attente, 1955-1995 (publ.)
Exposition organisée et mise
en circulation par le MAJ
Commissaire :
Gaston Saint-Pierre
22 septembre 1996 – 13 avril 1997
Tournée :
Musée du Québec
(Québec, Québec)
28 mai – 7 septembre 1997
Galerie d'art d'Ottawa
(Ottawa, Ontario)
19 février – 19 avril 1998

1997

Mise sur pied du programme
de guides bénévoles

L'Acadie du Québec
Exposition collective organi-
sée et mise en circulation par
le Musée acadien du Québec
(Bonaventure, Québec)
Commissaire : Louise Cyr
2 février – 13 avril

Monique Mongeau.
L'herbier (publ.)
Commissaire : France Gascon
2 février – 27 avril

Marie-Andrée Julien.
Reliefs, 1993-1997
Commissaire : Denyse Roy
20 mai – 6 juillet

Les Clercs de Saint-Viateur à
Joliette. La foi dans l'art (publ.)
Commissaire : Johanne Lebel
20 mai – 31 août

Parcours désordonné. Propos
d'artistes sur la collection
Exposition organisée par
Les Ateliers convertibles
(Joliette, Québec)
Commissaire : Denyse Roy
13 juillet – 31 août

Lavaltrie, pays de
la chasse-galerie
Commissaires : Michelle et
Robert Picard
21 septembre – 16 novembre

Raymonde April.
Les fleuves invisibles (publ.)
Exposition organisée et mise
en circulation par le MAJ
Commissaire : Nicole Gingras
21 septembre 1997 – 4 janvier 1998
Tournée :
Morris and Helen Belkin
Art Gallery , University of
British Columbia (Vancouver,
Colombie-Britannique)
6 novembre 1998 – 24 janvier 1999
Oakville Galleries
(Oakville, Ontario)
17 avril – 6 juin 1999
Centre d'art contemporain
de Vassivière-en-Limousin
(Beaumont-du-Lac, France)
21 octobre – 31 décembre 2000
Le 19, Centre régional
d'art contemporain
(Montbéliard, France)
16 février – 1er avril 2001

1998

L'Art Libraries Society of North America décerne au MAJ le George Wittenborn Memorial Book Award, catégorie Petit éditeur, pour le catalogue Raymonde April. Les fleuves invisibles.

Louise Prescott.
L'arbitrarium (publ.)
Commissaire : Denyse Roy
25 janvier – 12 avril

Croix de bois, croix de fer...
Commissaire : Denyse Roy
25 janvier – 12 avril

Le 11 mars, le MAJ remporte le titre de lauréat régional dans la catégorie Petite entreprise publique – Lanaudière aux Grands Prix du tourisme québécois.

Sylvie Tourangeau.
Objet(s) de présence (publ.)
Commissaire : Denyse Roy
3 mai – 16 août

Temps composés. La Donation Maurice Forget (publ.)
Exposition organisée et mise en circulation par le MAJ
Commissaire : France Gascon
14 juin – 27 septembre
Tournée :
Maison Hamel-Bruneau
(Sainte-Foy, Québec)
8 octobre 1998 – 3 janvier 1999

50e du Refus global.
Les Automatistes au Musée d'art de Joliette
Commissaire : Denyse Roy
5 septembre 1998 – 10 janvier 1999

Clara Gutsche.
La série des couvents (publ.)
Exposition organisée et mise en circulation par le MAJ
Commissaire : France Gascon
18 octobre 1998 – 10 janvier 1999
Tournée :
Mount Saint Vincent
University Art Gallery
(Halifax, Nouvelle-Écosse)
13 février – 21 mars 1999
Americas Society Art Gallery
(New York, New York)
7 juin – 25 juillet 1999
Toronto Photographers
Workshop (Toronto, Ontario)
11 septembre – 9 octobre 1999
Dunlop Art Gallery
(Regina, Saskatchewan)
8 janvier – 27 février 2000
Center for Creative Photography
(Tucson, Arizona)
15 avril – 11 juin 2000
Maison Hamel-Bruneau
(Sainte-Foy, Québec)
4 avril – 3 juin 2001
Photographic Center of Skopelos
(Skopelos, Grèce)
14 juillet – 9 septembre 2001
Galerie Le Lieu (Lorient, France)
9 novembre – 16 décembre 2001

Jürgen Schadeberg.
Township Blues
Exposition organisée par le MAJ en collaboration avec le Comité régional pour le développement international de Lanaudière
6 - 22 novembre

Au cours de l'année 1998, le MAJ met en ligne deux expositions virtuelles, Les Clercs de Saint-Viateur à Joliette. La foi dans l'art et Temps composés. La Donation Maurice Forget, qui viennent prolonger les expositions en salle du même titre. Le MAJ présente également une « réserve ouverte » virtuelle sur le site Les gestes et les mots.

1999

Le signe du nord
Exposition collective organisée par le Conseil de la culture de Lanaudière
31 janvier – 18 avril

Peter Krausz.
Les paysages (publ.)
Commissaire : Denyse Roy
31 janvier – 18 avril

Un artiste choisit. Fenêtre sur le paysage dans nos collections
Commissaire : Peter Krausz
31 janvier – 18 avril

Raymond Gervais.
Le regard musicien (publ.)
Commissaire : Chantal Boulanger
9 mai – 22 août

L'évocation de la musique dans les collections du Musée
Commissaire : France Gascon
9 mai 1999 – 26 mars 2000

Images d'un homme politique et de son milieu. Antonio Barrette (publ.)
Exposition organisée et mise en circulation par le MAJ, l'Association des Barrette d'Amérique et la Société historique Joliette-De Lanaudière
Commissaire :
Jean-Pierre Sansregret
2 juillet – 28 août
Tournée :
Centre régional d'archives de l'Estrie (Sherbrooke, Québec)
4 octobre 1999 – 28 janvier 2000
Chapelle des Cuthbert
(Berthierville, Québec)
14 - 27 juillet 2001

Le 1er septembre, l'American Association of Museums décerne une mention d'honneur au MAJ pour le catalogue d'exposition Clara Gutsche. La série des couvents.

Jean-Marie Savage.
Portraits d'artistes
Exposition organisée et mise en circulation par le MAJ et présentée dans le cadre du Mois de la Photo à Montréal 1999
12 septembre 1999 – 2 janvier 2000
Tournée :
Salle d'exposition de la Ville de Repentigny (Repentigny, Québec)
14 juin – 2 juillet 2000
Centre culturel et communautaire de Saint-Calixte
(Saint-Calixte, Québec)
14 juillet – 1er septembre 2002

La caméra dans l'ombre. La documentation photographique et le musée
Exposition organisée par la Photographers' Gallery de Londres (Londres, Angleterre), mise en circulation par le Toronto Photographers Workshop (Toronto, Ontario) et présentée dans le cadre du Mois de la Photo à Montréal 1999
Commissaire : Vid Ingelevics
12 septembre 1999 – 2 janvier 2000

La nature transformée.
Cent cinquante ans de nature morte au Musée des beaux-arts du Canada
Exposition organisée et mise en circulation par le Musée des beaux-arts du Canada (Ottawa, Ontario)
Commissaire : Stephen Borys
12 septembre 1999 – 2 janvier 2000

Hélène Massé est élue présidente du conseil d'administration le 30 septembre. Elle demeurera en poste jusqu'au 23 septembre 2001.

HISTORIQUE : coll. André J. Bourque ; don au Musée d'art de Joliette en 1992. **EXPOSITIONS :** *Une expérience de l'art du siècle*, Musée d'art de Joliette, Joliette (Québec), du 26 mai au 1er octobre 2000 ; *Briser la glace*, Musée d'art de Joliette, Joliette (Québec), du 3 février au 7 mars 2008. **BIBLIOGRAPHIE :** Marcel Saint-Pierre, *Serge Lemoyne*, cat. d'expo., Québec, Musée du Québec, 1988, repr. en noir et blanc p. 107 (fig. 44).

—

Figure de proue de la scène artistique québécoise de la seconde moitié du XXe siècle, Serge Lemoyne incarne l'artiste rebelle et non-conformiste par excellence. Visant un éclatement des limites du champ artistique québécois, Lemoyne explore avec audace dès les années 1960 les médiums sonores, visuels et électroniques. Très tôt chez lui se fait sentir l'intérêt pour une relation sociale dynamique entre l'œuvre d'art, l'artiste et le spectateur. Prônant une démocratisation de l'art, il se fera connaître comme le premier artiste québécois à organiser des happenings (*La semaine A*, en 1964, et *Les trente A*, en 1965) et des interventions publiques aux côtés de Jean-Paul Mousseau et d'Armand Vaillancourt. Comme le mentionne l'historien de l'art Marcel Saint-Pierre, quoiqu'ayant profité de la liberté créatrice permise par les grands débats automatistes et plasticiens, la pratique picturale de Lemoyne reste en marge de ces deux courants qui ont polarisé la scène artistique québécoise durant plusieurs décennies[1]. Son art conserve habituellement une part iconographique référentielle qui est à envisager dans l'esprit et la pratique du pop art américain. Ainsi, le renvoi à des valeurs identitaires populaires joue un rôle de premier plan dans son travail. Son célèbre cycle artistique *Bleu blanc rouge* (de 1969 à 1979), dont *Sans titre* fait partie, est tout à fait représentatif de sa démarche. Il y a dans les couleurs du chandail d'une équipe sportive comme le Canadien de Montréal une réelle valeur emblématique, spécifiquement pour une population chez qui le hockey est perçu comme une manifestation culturelle fondamentale et distinctive. Visuellement, *Sans titre* est représentative de la manière de l'artiste par la palette de couleurs employée et par sa technique très gestuelle. Ces larges bandes de couleur qui se détachent d'un fond blanc dégoulinent, rappelant au passage ses performances de « peinture en direct » effectuées devant public et sa volonté de créer rapidement, de manière spontanée et souvent aléatoire. Oscillant entre la figuration et l'abstraction comme toutes les œuvres de la série *Bleu blanc rouge*, *Sans titre* fait appel à notre imaginaire collectif. Quoique les plans soient ici indépendants les uns des autres, on devine aisément le logo du club de hockey montréalais. Ainsi, de ces formes abstraites surgit une icône, un peuple, une histoire.

 En inscrivant ainsi l'œuvre dans un contexte culturel précis, Lemoyne se positionne en marge de l'inspiration de l'école de New York même si c'est de celle-ci qu'est pourtant issu le pop art qu'il pratique. Dans le même ordre d'idée, il réalise durant les années 1980 des peintures-hommages à de grands artistes (*Hommage aux Automatistes*, *Hommage aux Plasticiens*, etc.) poursuivant son projet de rapprochement entre l'art, la culture, l'histoire et la vie. Enfant terrible de l'art québécois, maître d'un art de rupture, il contamine, bouleverse avec aisance les domaines de création tels que la peinture ou la performance et finira par découper des morceaux de sa demeure à Acton Vale en 1995 afin de les présenter comme sculptures dans une exposition d'influence « ready-made » affirmant ainsi radicalement que la frontière entre l'art et la vie n'avait pas lieu d'être.

 S. C.

NOTES 1 _____ Marcel Saint-Pierre, *Serge Lemoyne*, cat. d'expo., Québec, Musée du Québec, 1988, p. 30.

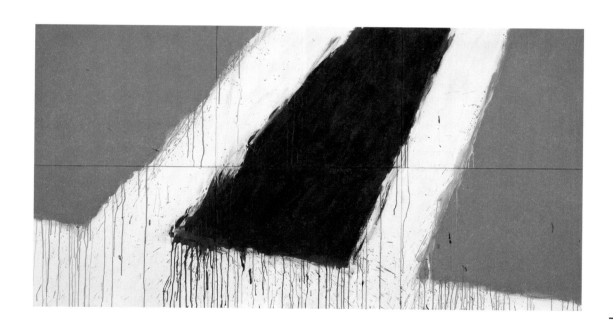

Serge Lemoyne
Acton Vale (Québec), 1941
Montréal (Québec), 1998

Sans titre
1975
Acrylique sur toile
122 × 228 cm
Don d'André J. Bourque

HISTORIQUE : coll. de Mᵉ Stéphane Saintonge ; don au
Musée d'art de Joliette en 1992. **EXPOSITIONS :** *Henry
Saxe. Œuvres de 1960 à 1993*, Musée d'art contemporain de
Montréal, Montréal (Québec), du 19 mai au 25 septembre
1994 ; *Question d'échelle, volet 1/2. Penser grand*, Musée d'art
de Joliette, Joliette (Québec), du 23 octobre 2005 au 29 janvier
2006. **BIBLIOGRAPHIE :** *Henry Saxe. Œuvres de 1960 à 1993*,
cat. d'expo., Montréal, Musée d'art contemporain de Montréal,
1994, p. 115 (mention), repr. p. 102 ; Pascale Beaudet et France
Gascon, *Question d'échelle, volet 1/2. Penser grand*, cat. d'expo.,
Joliette, Musée d'art de Joliette, 2005, p. 13, repr. p. 34.

—

Fruit d'un esprit libre et intuitif, le travail d'Henry Saxe témoigne
d'une cohérence et d'une rigueur évidentes. La structure impo-
sante et solide qu'est *Three Planes, Three Parts Accelerator* semble
en contradiction avec sa réelle nature, qui se veut une mise
en échec de la forme définie et stable. L'équilibre est un enjeu
incontournable dans l'œuvre d'Henry Saxe, mais, bien que le
poids, le volume, la tension et l'horizontalité puissent appuyer
cette notion, c'est plutôt le dynamisme, la complexité des lignes
et la fluidité du mouvement qui contribuent à la créer. Le
matériau utilisé, l'aluminium, offre certes à l'artiste une grande
liberté de création, mais il contribue surtout à l'articulation d'un
maillage modulaire qui confère à l'ensemble une orchestration
où chaque élément est à la fois indispensable et autonome.
Très graphique, la composition qui met en scène des courbes,
des arcs de cercle, des ovales, voire des spirales, révèle un objet
métamorphique. Se transformant sans cesse à mesure qu'on
le parcourt et le contourne, le graphisme interne des lignes
qui composent la sculpture de Saxe conduit à une perpétuelle
reconstruction virtuelle. Mise à nu, *Three Planes, Three Parts
Accelerator* semble dévoiler le squelette d'une mécanique régie
par le mouvement et la rotation, évoquant la dépouille d'hélices
décharnées.

M. L.

Henry Saxe
Montréal (Québec), 1937

Three Planes, Three Parts Accelerator
[Accélérateur à trois niveaux, trois sections]
1985
Aluminium
50 × 322 × 257 cm
Don de Mᵉ Stéphane Saintonge

HISTORIQUE : coll. Jacques Forget ; don au Musée d'art de
Joliette en 1992. **EXPOSITIONS :** *Regard nouveau à travers la
collection*, Musée d'art de Joliette, Joliette (Québec), du 24 juillet
au 4 septembre 1994 ; *Une expérience de l'art du siècle*, Musée
d'art de Joliette, Joliette (Québec), du 26 mai au 1ᵉʳ octobre
2000 ; *Charles Gagnon. Une rétrospective*, Musée d'art contem-
porain de Montréal, Montréal (Québec), du 9 février au 29 avril
2001. **BIBLIOGRAPHIE :** Gilles Godmer (dir.), *Charles
Gagnon. Une rétrospective*, cat. d'expo., Montréal, Musée d'art
contemporain de Montréal, 2001, p. 17.

—

Qu'elle s'exprime par la peinture, la photographie ou le film, la
quête esthétique de Charles Gagnon se fonde avant toute chose
sur la réalité. Portant tour à tour sur les notions de paysage,
d'urbanité, d'étendue et de fragment, son œuvre a déployé
pendant plus de cinq décennies une vision généreuse et élargie
de l'appréhension de l'espace.

Réalisées alors que Gagnon amorçait sa carrière de
peintre à New York, les deux œuvres composant la série *Vol
nocturne* (1957) semblent largement empreintes de l'influence
des artistes new-yorkais qui gravitaient autour des mouvements
de l'expressionnisme abstrait, de la peinture gestuelle et du
colorfield. L'espace pictural n'est pas unifié ; au contraire, il est
toujours double, voire multiple. Devant cet ensemble amalgamé,
notre perception est constamment interrompue, contredite,
renouvelée : notre expérience en devient elle-même disconti-
nue, disloquée et désynchronisée. L'œuvre semble abstraite à
première vue, mais des signes familiers, traces calligraphiques,
symboles scripturaux, finissent par se détacher de la matière
épaisse et expressive qui recouvre la toile. Largement mono-
chrome, rehaussée d'un blanc lumineux, la surface marquée
nous pousse au-delà de la simple contemplation, nous incitant
à amorcer une certaine lecture. Celle-ci demeure cependant
brouillée et incompréhensible car, bien que reconnaissables,
les symboles révélés proposent une signification indéchiffrable.
Rappelant le graffiti par l'apparition de lettres à la gestualité vio-
lente, l'œuvre évoque volontiers son lieu de création, conférant
ainsi à *Vol nocturne #2* une dimension autobiographique qui est
récurrente dans le travail de Gagnon.

M. L.

Charles Gagnon
Montréal (Québec), 1934
Montréal (Québec), 2003

Vol nocturne #2
1957
Huile sur toile
50,9 × 40,8 cm
Signé
Don de Jacques Forget

HISTORIQUE : coll. C. Bertrand ; Château Dufresne, Montréal ;
acquis par Me Maurice Forget ; don au Musée d'art de Joliette en
1992. EXPOSITIONS : *Temps composés. La Donation Maurice
Forget*, Musée d'art de Joliette, Joliette (Québec), du 14 juin au
27 septembre 1998 ; *Louis-Philippe Hébert, 1850-1917. Sculpteur
national*, Musée du Québec, Québec (Québec), du 7 juin au
3 septembre 2001 [tournée : Musée des beaux-arts du Canada,
Ottawa (Ontario), du 12 octobre 2001 au 6 janvier 2002] ;
Au-delà du regard. Le portrait dans la collection du MAJ, Musée
d'art de Joliette, Joliette (Québec), du 23 janvier au 4 septembre
2011. BIBLIOGRAPHIE : France Gascon (dir.), *Temps com-
posés. La Donation Maurice Forget*, cat. d'expo., Joliette, Musée
d'art de Joliette, 1998, cat. 233, p. 144 ; Daniel Drouin (dir.),
Louis-Philippe Hébert, 1850-1917, cat. d'expo., Québec, Musée
du Québec ; Montréal, Musée des beaux-arts de Montréal, 2001,
repr. p. 54 (fig. 14).

—

Second portrait de Louis-Philippe Hébert (1850-1917) par
Raymond Lotthé, peint dans l'atelier du 69, rue de l'Ouest,
14e arrondissement, qu'Hébert avait loué à Paris au sculp-
teur Auguste Paris de janvier à octobre 1894. Si l'on excepte
quelques brefs voyages d'affaires au Canada – en septembre et
octobre 1890, en mai et juin 1892 et en février 1894 –, Hébert
aura séjourné plus de six ans à Paris quand, en octobre 1894[1], il
revint s'établir à Montréal avec sa famille.

 Raymond Lotthé (Lothier ou Lothé) est né en 1867 à
Bailleul, une ville du nord de la France située entre Lille et
Dunkerque, à proximité de la frontière belge. Il a été disciple de
Pharaon de Winter (1849-1924), artiste bailleulois et fondateur
d'une académie de peinture d'où sont sortis trois prix de Rome.
Raymond Lotthé fréquente d'abord l'École des beaux-arts de
Lille dont Pharaon de Winter était devenu le directeur en 1887,
puis l'École des beaux-arts de Paris, où il se fixe. Il décède en
1938. Il a travaillé comme illustrateur pour la revue littéraire et
artistique *La Plume*.

 Lotthé a aussi réalisé un portrait en pied de Louis-
Philippe Hébert dans son atelier en 1893. Il est représenté près
du modèle définitif du *Salaberry* du Parlement de Québec et
du modèle réduit de la statue du général Wolfe[2]. Le Musée d'art
de Joliette conserve également le portrait de Maria Roy-Hébert
(NAC 1992.075), épouse de l'artiste, par Lotthé.

 Portrait de Louis-Philippe Hébert (1894) montre l'artiste en
buste de face, la tête légèrement inclinée. Il porte la moustache
à la française et la barbiche ainsi qu'une lavallière nouée au cou
tel un dandy. Il tient dans sa main gauche un outil de sculp-
teur, et son index dirige notre regard vers le modelage de *Sans
merci* placé à sa droite. Lotthé se préoccupe donc d'identifier le
personnage par l'attribut du sculpteur, son célèbre *Sans merci*
présenté à l'Exposition universelle de Paris en 1900.

 F. T.

NOTES 1———Daniel Drouin (dir.), *Louis-Philippe Hébert, 1850-1917*,
cat. d'expo., Québec, Musée du Québec ; Montréal, Musée des beaux-arts de
Montréal, 2001, p. 329. 2———Bruno Hébert, *Philippe Hébert, sculpteur*,
Montréal, Fides, 1973, repr. entre les p. 128 et 129.

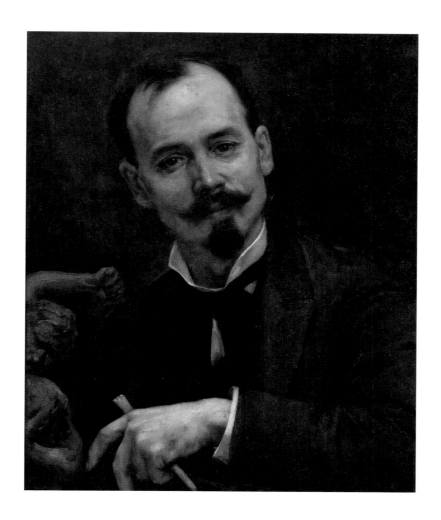

Raymond Lotthé
Bailleul, France, 1867
Paris, France, 1938

Portrait de Louis-Philippe Hébert
1894
Huile sur toile
53,3 × 44,1 cm
Signé
Donation Maurice Forget

HISTORIQUE : legs à Colette Goguen en 1989 ; don au Musée d'art de Joliette en 1993. **EXPOSITION :** *Jean Goguen. « Mutations abstraites » : œuvres sur papier 1951-1959*, Maison de la culture Frontenac, Montréal (Québec), du 21 février au 24 mars 1991. **BIBLIOGRAPHIE :** Claire Gravel, *Jean Goguen. « Mutations abstraites » : œuvres sur papier 1951-1959*, Montréal, Promotion des arts Lavalin et Maison de la culture Frontenac, 1991, p. 25.

—

Artiste méconnu et sous-évalué, Jean Goguen naît à Montréal en 1928. Il fait ses études en art à l'Art Association of Montreal et à l'École des beaux-arts de Montréal. Compagnon de Paul-Émile Borduas, il sera un adepte de l'abstraction automatiste jusqu'à ce qu'il se tourne vers l'abstraction géométrique à la fin des années 1950. Faisant partie de la seconde vague des Plasticiens, il sera l'un des fondateurs des Nouveaux Plasticiens en 1956 et deviendra membre de l'Association des artistes non figuratifs de Montréal. En 1959, Goguen participe à l'importante exposition *Art abstrait* présentée à l'École des beaux-arts de Montréal. De 1964 jusqu'à sa mort en 1989, il se consacrera principalement à l'enseignement, travaillant successivement à l'Art Association of Montreal, puis à l'Université Sir George Williams (qui deviendra l'Université Concordia en 1974).

Le nom de Jean Goguen n'a pas été retenu par l'histoire de l'art au même titre que ceux de Guido Molinari, Claude Tousignant et Denis Juneau. Cela s'explique en partie par le petit nombre d'œuvres qu'il a produites et le fait qu'il a exposé moins souvent que ses confrères plasticiens. En effet, vers la fin de sa vie, il enseignait plus qu'il ne peignait, ses principales expositions individuelles ayant eu lieu dans les années 1960. La veuve de l'artiste aura l'idée de présenter une exposition des encres de son défunt mari peu de temps après le décès de ce dernier. Elle se tourne alors vers l'équipe de la Galerie d'art Lavalin pour organiser l'événement. L'exposition qui en a résulté, *Jean Goguen. « Mutations abstraites » : œuvres sur papier 1951-1959*, a été présentée en 1991 à la maison de la culture Frontenac à Montréal et retraçait l'évolution progressive de la tache (du gestuel à la géométrie) chez Goguen.

La production des années 1950 représente un moment charnière dans l'œuvre de Jean Goguen. Au cours de cette période, il passe de l'expression directe et émotionnelle à une pensée construite rationnelle et rigoureuse. Les quatre œuvres que possède le Musée d'art de Joliette, dont celle-ci, datent de 1954 et font partie du cheminement qui a mené l'artiste vers les principes plasticiens (respect absolu de la surface, notion de série, espace vibratoire, dynamique de la couleur, etc.) auxquels il adhérera par la suite.

Travaillant comme coloriste dans l'industrie du cuir, Jean Goguen utilisait pour ses œuvres sur papier une encre à cuir qui était caoutchouteuse. Ce médium lourd et opaque permettait à l'artiste de donner une matérialité picturale à ses réalisations. Ces œuvres rappellent les calligraphies chinoises et japonaises, où une énergie émane des traits. L'œuvre *Sans titre* de 1954, ici présentée, en est caractéristique. On y voit un univers de vibrations perpétuelles où les blancs et les noirs semblent se combattre. Cette encre sur papier témoigne d'un équilibre entre ces deux forces. Les formes noires donnent également l'impression de flotter au-dessus des espaces blancs, traduisant un certain dynamisme dans la composition. Cette œuvre illustre l'intérêt de Jean Goguen pour l'ambivalence et l'ambiguïté des espaces énergétiques produits par la couleur.

N. G.

Jean Goguen
Montréal (Québec), 1927
Montréal (Québec), 1989

Sans titre
1954
Encre sur papier
66 × 101 cm
Signé
Don de Colette Goguen

HISTORIQUE : coll. Mark et Esperanza Schwartz ; don au
Musée d'art de Joliette en 1993.

—

Assise devant un gâteau d'anniversaire garni de nombreuses
chandelles, la figure centrale de l'œuvre *Nechtiger Tog* est une
femme d'un certain âge dont le haut du visage prend la forme
d'un crâne. Sa tête est coiffée d'une couronne de fleurs et d'une
auréole (composée de feuilles d'or), un élément qui, tradition-
nellement, entoure la tête du Christ, de la Vierge et des saints
dans la peinture chrétienne. Mais, de toute évidence, la dame
représentée par Wagschal est une mortelle comme les autres.
Un bouquet de fleurs à la main, un chat gris blotti dans les
bras, elle est entourée d'objets qui ont sans doute une valeur
sentimentale pour elle. Dans la lignée des *vanitas*, l'œuvre
évoque allégoriquement la destinée mortelle de l'être humain.
De chaque côté du tableau, des scènes un peu troubles font
écho à différentes étapes de l'existence. On y voit notamment un
bambin agité dans les bras d'une femme, un couple de mariés
aux yeux tristes, un vieillard endormi dans une posture peu
flatteuse de même qu'un pendu. Tourmentées et meurtries, les
figures de Wagschal, loin d'être idéalisées, rappellent celles des
peintres expressionnistes tels qu'Egon Schiele. Si la vie peut être
lumière, elle comporte aussi sa part d'ombre. Non loin derrière
l'humain rôde l'inhumain.

A. D. B.

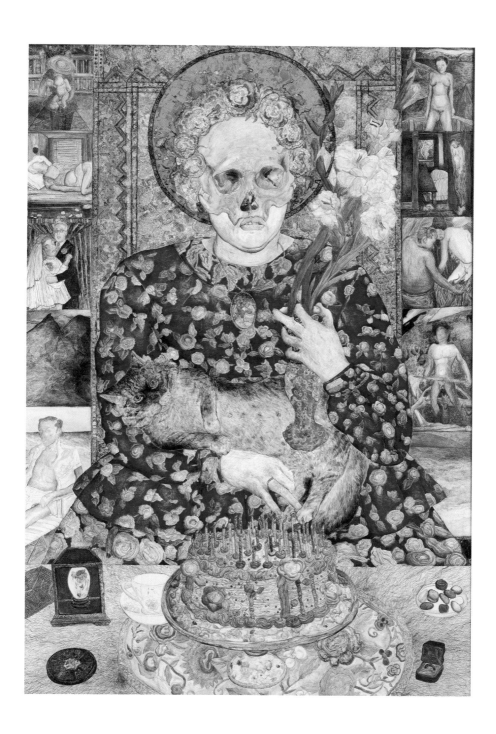

Marion Wagschal
Port-d'Espagne (Trinité-et-Tobago), 1943

Nechtiger Tog
[C'est du passé]
1985
Détrempe et feuille d'or sur *masonite*
161 × 110 cm
Don de Mark et Esperanza Schwartz

HISTORIQUE : coll. Jean-Charles Brière ; don au Musée d'art de Joliette en 1994. **BIBLIOGRAPHIE :** Mary Chamot, *Goncharova: Stage Designs and Paintings*, Londres, Oresko Books Limited, c1979, p. 48 (fig. 27) ; Rainer Michael Mason, *Moderne, postmoderne. Deux cas d'école*, Genève, Musée d'art et d'histoire, Cabinet des estampes, 1988, cat. D.76, p. 281 (repr.).

—

Issue d'une famille de la petite noblesse russe, Natalia Sergueïevna Gontcharova gardera de son enfance l'image d'une Russie rurale et un intérêt manifeste pour les coutumes paysannes. Après des études à Moscou où elle fait la connaissance de son compagnon de vie, Mikhail (Michel) Larionov[1], elle pratique la peinture sous l'influence des fauvistes et des impressionnistes. C'est sous les traits du néo-primitivisme que Gontcharova, imprégnée par les idées modernes mais attachée aux formes slaves primitives, élaborera dès 1907 une esthétique dialectique à mi-chemin entre le passé et l'avenir, où les thèmes religieux chrétiens et d'inspiration paysanne dominent. Cette évolution artistique, typique de l'avant-garde russe, s'explique par le climat de tension et d'angoisse de la Russie de Gontcharova, une Russie en pleine crise sociale et culturelle entre le soulèvement de 1905 et la révolution de 1917[2].

Moine sur un âne est l'une des seize illustrations qu'a réalisées Gontcharova pour l'ouvrage *Pustynniki, Pustynnitsa*[3] [Ermites] d'Alexeï Elisséïevitch Kroutchenykh (1886-1968). Les quatre planches de cet ouvrage que possède le MAJ laissent toutes voir des motifs archaïques schématisés et cernés de larges traits noirs fortement inspirés des estampes russes folkloriques, des icônes et des enseignes artisanales populaires qui alimenteront l'imaginaire de Gontcharova tout au long de sa carrière. *Moine sur un âne*, comme les autres lithographies de cette série, est tout à fait représentatif du nouvel engouement pour l'estampe qui se fait alors sentir chez les artistes de l'avant-garde russe et qui témoigne certainement d'un intérêt concret pour un art pratique et social qui passe par la résurrection des métiers d'art.

L'ouvrage *Pustynniki, Pustynnitsa* appartient à la littérature *zaoum*, une poésie basée sur la musicalité fondamentale et autonome des mots ou associations de mots, libérés de leur aspect descriptif. Ainsi donc Kroutchenykh propose dans *Pustynniki, Pustynnitsa* un récit sur la vie d'ermite sous la forme d'une cacophonie d'images littéraires surréalistes où, à l'aide d'un vocabulaire cru et de juxtapositions de mots incongrus, il nous fait pénétrer dans l'intimité des désirs enfouis des personnages[4].

Fidèle à cette école de pensée, Gontcharova propose donc pour l'ouvrage une imagerie qui abdique à son tour son antique fonction explicative, devenant ainsi une version autonome et indépendante du récit surréaliste. En effet, comme la langue se fait ici non signifiante, l'illustration prend un sens inédit. Ainsi, auteur et artiste, quoique collaborant au même produit, mettent en lumière l'aspect foncièrement abstrait de leur pratique. À cet égard, *Moine sur un âne*, dans son contexte de production, entretient un lien direct avec la quête de l'essentialité des disciplines qui guidera une bonne partie de la pratique artistique du XXᵉ siècle.

Dans les années qui suivent cette production, c'est comme conceptrice de costumes et de décors que Gontcharova se fait connaître, grâce à Diaghilev, l'esprit créateur des Ballets russes. Ce travail lui procurera un rayonnement international et une carrière fructueuse à Paris où, à partir de 1919, elle devient une figure importante de l'école de Paris, poursuivant

sa synthèse picturale entre l'imagerie populaire russe et les tendances de l'art moderne.

s. c.

NOTES 1 _____ *Rétrospective Larionov, Gontcharova*, cat. d'expo., Bruxelles, Musée d'Ixelles, 1976, p. 51. **2** _____ Nancy Perloff et Allison Pultz, *Tango with Cows: Book Art of the Russian Avant-Garde, 1910-1917*, brochure d'expo., Los Angeles, Getty Research Institute, Getty Center, 2008, n. p. **3** _____ Alexeï Elisséïevitch Kroutchenykh, *Pustynniki, Pustynnitsa*, Moscou, Kuzmin & Dolinskii, 1913, 22 p. non numérotées. Impression des textes et gravures : S. Mukharski, Moscou. (Collection du Museum of Modern Art, New York) **4** _____ Vladimir Markov, *Russian Futurism: A History*, Berkeley, University of California Press, 1968, p. 43.

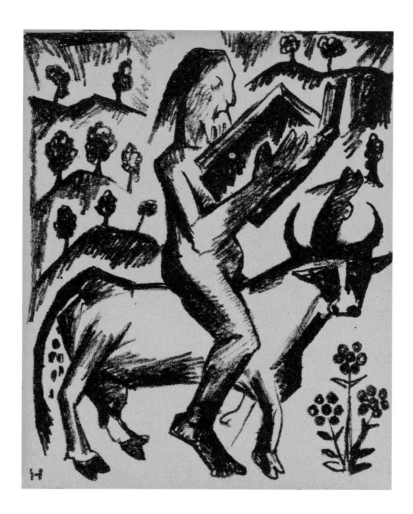

Natalia Gontcharova
Nagaïevo, Russie, 1881
Paris, France, 1962

***Moine sur un âne*, tiré du livre *Pustynniki,
Pustynnitsa* [Ermites]**
1913
Lithographie
18,5 × 14,5 cm
Don de Jean-Charles Brière

HISTORIQUE : œuvre produite pour le bénéfice du centre d'information Artexte (Montréal, Québec) en 1990 ; coll. Maurice Forget ; don au Musée d'art de Joliette en 1995.
EXPOSITIONS : *La collection Martineau Walker*, L'Espace Hortense, Saint-Camille (Québec), du 2 au 31 mai 1993 ; *Un signe de tête : 400 ans de portraits dans la collection du Musée*, Musée d'art de Joliette, Joliette (Québec), du 3 mars au 1er septembre 1996 ; *Temps composés. La Donation Maurice Forget*, Musée d'art de Joliette, Joliette (Québec), du 14 juin au 27 septembre 1998 [tournée : Maison Hamel-Bruneau, Sainte-Foy (aujourd'hui Québec, Québec), du 8 octobre 1998 au 3 janvier 1999] ; *Les siècles de l'image. La collection permanente, du 15e siècle à nos jours*, Musée d'art de Joliette, Joliette (Québec), du 26 mai 2002 au 29 octobre 2003 ; *Au-delà du regard. Le portrait dans la collection du MAJ*, Musée d'art de Joliette, Joliette (Québec), du 23 janvier au 4 septembre 2011.
BIBLIOGRAPHIE : France Gascon (dir.), *Temps composés. La Donation Maurice Forget*, cat. d'expo., Joliette, Musée d'art de Joliette, 1998, cat. 6, p. 124, repr. p. 70 (fig. 22).

—

Femme nouée est une image seule dans l'œuvre de Raymonde April qui, le plus souvent, fait se rencontrer et s'entrechoquer ses photographies dans des séries. Ici, les ricochets se produisent au sein même de l'image. La femme, nouée à la taille par son tricot et à la tête par la boucle qui retient ses cheveux, est tout aussi bien une femme nouant de ses doigts le généreux bouquet de rhubarbe qu'elle porte. Sa pose en pied toute simple est droite, très stable et parfaitement centrée, si bien qu'elle confère à la scène quotidienne un profond classicisme et un caractère intemporel qui se superpose au temps fugitif d'abord perçu – celui des feuilles qui se fanent sitôt cueillies, celui aussi de l'instant de la photographie vite évanoui. Le paysage sans horizon soutient subtilement cette suspension temporelle, il ouvre au-delà des arbres rien de moins que l'infini dans lequel la femme au visage détourné plonge le regard tout en nous refusant sa lecture. Qui saura jamais si elle en est réjouie, sereine ou troublée ? C'est peut-être ainsi par la douce complexité de l'image que se trouve en fin de compte nouée cette femme figurée par l'artiste. Cet autoportrait, pour singulier qu'il soit, ne constitue pas une exception. Il se donne plutôt à penser dans l'ensemble des photographies qu'April a prises d'elle-même au fil des années, en particulier celles où son « je » vacille et devient, comme ici, le « elle » d'une position féminine ou humaine plus universelle.

A.-M. N.

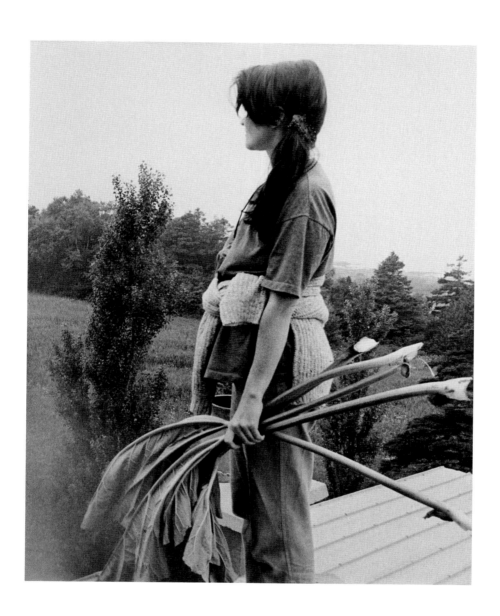

Raymonde April
Moncton (Nouveau-Brunswick), 1953

Femme nouée
1990
Épreuve argentique
69,7 × 60,2 cm
Donation Maurice Forget

HISTORIQUE : coll. Maurice Forget ; don au Musée d'art de Joliette en 1995. **EXPOSITIONS :** *Temps composés. La Donation Maurice Forget*, Musée d'art de Joliette, Joliette (Québec), du 14 juin au 27 septembre 1998 [tournée : Maison Hamel-Bruneau, Sainte-Foy (aujourd'hui Québec, Québec), du 8 octobre 1998 au 3 janvier 1999] ; *Une expérience de l'art du siècle*, Musée d'art de Joliette, Joliette (Québec), du 26 mai au 1er octobre 2000 ; *Les siècles de l'image. La collection permanente, du 15e siècle à nos jours*, Musée d'art de Joliette, Joliette (Québec), du 26 mai 2002 au 8 mars 2006. **BIBLIOGRAPHIE :** France Gascon (dir.), *Temps composés. La Donation Maurice Forget*, cat. d'expo., Joliette, Musée d'art de Joliette, 1998, cat. 11, p. 125, repr. p. 28 (fig. 13).

—

Le pop art américain a profondément remis en question la culture populaire et plus particulièrement les symboles de cette culture. Ce mouvement artistique devait inévitablement avoir des répercussions jusqu'au Québec, où une poignée d'artistes a voulu faire écho à ces réflexions. Parmi eux, Pierre Ayot qui, tout au long de sa carrière, a bousculé les fondements de l'art de son temps.

Bien que s'inscrivant dans la continuité du mouvement pop, l'œuvre *Winnipeg Free Press* s'en détache cependant de manière flagrante. Il est vrai que la pile de journaux en tissu créée par Pierre Ayot présente des qualités visuelles simples, précises et efficaces, rendues possibles grâce à la technique de la sérigraphie, et fait directement référence au quotidien du *peuple*. Cependant, l'œuvre va plus loin que le niveau de lecture au premier degré véhiculé traditionnellement par les œuvres issues du pop art. S'attardant particulièrement au pouvoir de persuasion de l'image, Ayot confronte celle-ci à la matière qui la compose, ce qui donne une sculpture malléable, humoristique et surprenante qui interroge tant la propriété même des matériaux utilisés que la fonction mimétique de la représentation. Le jeu optique obtenu par le trompe-l'œil transforme la réalité en la suggérant au lieu de la représenter. L'œuvre d'Ayot propose donc un objet dématérialisé qui réussit toutefois à poursuivre la réflexion sur nos certitudes perceptuelles.

M. L.

Pierre Ayot
Montréal (Québec), 1943
Montréal (Québec), 1995

Winnipeg Free Press
1981
Sérigraphie sur coton rembourré, cousu et assemblé
59 × 40 × 12,5 cm
Édition 1/2
Donation Maurice Forget

HISTORIQUE : coll. Maurice Forget ; don au Musée d'art de Joliette en 1995. **EXPOSITIONS :** *Temps composés. La Donation Maurice Forget*, Musée d'art de Joliette, Joliette (Québec), du 14 juin au 27 septembre 1998 [tournée : Maison Hamel-Bruneau, Sainte-Foy (aujourd'hui Québec, Québec), du 8 octobre 1998 au 3 janvier 1999] ; *Une expérience de l'art du siècle*, Musée d'art de Joliette, Joliette (Québec), du 26 mai au 1er octobre 2000 ; *Une collection, un aperçu*, Musée d'art de Joliette, Joliette (Québec), du 23 septembre 2001 au 7 avril 2002. **BIBLIOGRAPHIE :** France Gascon (dir.), *Temps composés. La Donation Maurice Forget*, cat. d'expo., Joliette, Musée d'art de Joliette, 1998, cat. 111, p. 133, repr. p. 72 (fig. 24) ; Miriam Gagnon, « Maurice Forget : l'art et la matière », *L'actualité médicale*, 28 septembre 1994, repr. p. 32.

—

Les photographies d'Evergon sont des compositions au même titre que peuvent l'être les œuvres picturales des peintres qui ont fait l'histoire de l'art. En effet, l'artiste puise à même les conventions de représentation de la peinture pour élaborer des images où les sujets, souvent des nus masculins, évoquent les époques classique et contemporaine à la fois. Alors que les décors, les poses et les accessoires proviennent directement de l'esthétique de la Renaissance, le regard que l'artiste porte sur les jeunes hommes connote les scènes photographiées en leur insufflant un contenu homosexuel à peine voilé. En effet, ses œuvres se présentent comme un journal intime dans lequel Evergon met en scène sa propre sensibilité homosexuelle[1], conjuguant des références aussi diverses que les tableaux religieux des grands maîtres que sont Michel-Ange et Raphaël à une imagerie tirée de revues érotiques. *Nature Morte: Anatomy Lesson* comprend les objets propres à la vanité, ce genre de la nature morte qui vise à rappeler à la mémoire de celui qui la contemple la fragilité de la vie, la relativité des connaissances humaines et la vacuité des plaisirs terrestres. Le crâne, symbole de mort par excellence, mais aussi les bulles, ces délicates sphères transparentes pouvant éclater à tout moment, ainsi que le parchemin, recueillant les savoirs pour la postérité, accompagnent ici l'image d'un torse nu masculin rongé par les ombres dues à la lumière dramatique baignant la scène. Produite en 1987, alors que la crise du sida devient un enjeu mondial, la double épreuve Polaroid traite d'une tragédie contemporaine en revisitant les principes à l'origine d'un genre moralisateur popularisé par les peintres hollandais du XVIIe siècle. Evergon souligne ainsi que le corps n'est pas à l'abri de la souffrance et de la maladie, et que la condition mortelle de l'être humain est partagée par tous, sans discrimination.

A.-M. S.-J. A.

NOTE 1——Martha Hanna, *Evergon 1971-1987*, cat. d'expo., Ottawa, Musée canadien de la photographie contemporaine, 1988, p. 21.

Evergon
Niagara Falls (Ontario), 1946

Nature Morte: Anatomy Lesson
[Nature morte : leçon d'anatomie]
1987
Deux épreuves Polaroid
81,2 × 112,2 cm
Signé
Donation Maurice Forget

HISTORIQUE : Galerie John A. Schweitzer, Montréal ; coll.
Maurice Forget ; don au Musée d'art de Joliette en 1995.
EXPOSITIONS : *Œuvres choisies de la collection Martineau
Walker*, Galerie du Centre, Saint-Lambert (Québec), du
14 mars au 8 avril 1990 ; *Temps composés. La Donation Maurice
Forget*, Musée d'art de Joliette, Joliette (Québec), du 14 juin
au 27 septembre 1998 [tournée : Maison Hamel-Bruneau,
Sainte-Foy (aujourd'hui Québec, Québec), du 8 octobre 1998 au
3 janvier 1999] ; *L'école des femmes : 50 artistes canadiennes au
musée*, Musée d'art de Joliette, Joliette (Québec), du 7 septembre
2003 au 22 février 2004. **BIBLIOGRAPHIE :** France Gascon
(dir.), *Temps composés. La Donation Maurice Forget*, cat. d'expo.,
Joliette, Musée d'art de Joliette, 1998, cat. 206, p. 141, repr. p. 67
(fig. 19) ; *L'école des femmes : 50 artistes canadiennes au musée*,
guide d'expo., Joliette, Musée d'art de Joliette, 2003, p. 45.

—

L'artiste multidisciplinaire Suzy Lake s'intéresse spécifiquement
à l'articulation entre l'art conceptuel et la performance, où le
corps « en action » sert de matériau de création. Certainement
influencé par les théories et les mouvements féministes qui ont
vu le jour à partir des années 1960, le travail de l'artiste remet
en question les *a priori* identitaires qui cherchent à cantonner
les femmes dans certains rôles sociaux. L'œuvre *Working Study
No. 3 for Pre-Resolution: Using the Ordinances at Hand* s'appa-
rente à un plan de construction. Des annotations, gribouillées
ici et là, donnent des indications sur les matériaux utilisés ou
encore sur la façon d'accrocher l'œuvre. Cette esthétique « non
achevée » renvoie à l'idée du « travail en cours » (*work in prog-
ress*) où le processus est tout aussi important, sinon plus, que le
produit fini. La photographie sert ici de document témoin pour
présenter une performance de Lake – sans doute mise en scène
pour la caméra. On y voit l'artiste, armée d'une massue, en train
d'abattre un mur résidentiel, transcendant l'idée de catégori-
sation des sexes voulant que la construction soit associée à la
« masculinité » et la sphère domestique à la « féminité ». Loin
de se présenter comme une créature passive, objet du regard
masculin, Lake, tournant presque le dos au spectateur, s'incarne
comme un être puissant. Pour se réinventer, il faut, semble
nous dire l'artiste, faire tomber les barrières et déconstruire les
mythes sociaux qui se font oppressifs.

A. D. B.

Suzy Lake
Detroit, Michigan, États-Unis, 1947

Working Study No. 3 for Pre-Resolution:
Using the Ordinances at Hand
[Étude préparatoire n° 3 pour Pré-résolution :
utilisation des ressources disponibles]
1983
Épreuve argentique et crayon sur papier
56 × 45 cm
Signé
Donation Maurice Forget

HISTORIQUE : coll. Maurice Forget ; don au Musée d'art
de Joliette en 1995. **EXPOSITIONS :** *Micah Lexier*, Galerie
Brenda Wallace, Montréal (Québec), du 22 septembre au
20 octobre 1990 ; *Micah Lexier*, Southern Alberta Art Gallery,
Lethbridge (Alberta), du 8 décembre 1990 au 20 janvier 1991 ;
Temps composés. La Donation Maurice Forget, Musée d'art
de Joliette, Joliette (Québec), du 14 juin au 27 septembre
1998 ; *Une expérience de l'art du siècle*, Musée d'art de Joliette,
Joliette (Québec), du 26 mai au 1ᵉʳ octobre 2000 ; *Les siècles
de l'image. La collection permanente, du 15ᵉ siècle à nos jours*,
Musée d'art de Joliette, Joliette (Québec), à partir du 26 mai
2002. **BIBLIOGRAPHIE :** « Centre International d'Art
Contemporain de Montréal. Savoir-vivre, savoir-faire, savoir
être », *Flash Art*, nᵒ 160, février-mars 1991, repr. p. 124 ; France
Gascon (dir.), *Temps composés. La Donation Maurice Forget*,
cat. d'expo., Joliette, Musée d'art de Joliette, 1998, cat. 231,
p. 144.

—

On reconnaît l'influence du minimalisme et de l'art concep-
tuel dans les œuvres de l'artiste canadien Micah Lexier, qui a
terminé sa formation en beaux-arts au Nova Scotia College of
Art and Design, à Halifax, en 1984. Si un intérêt certain pour
le formalisme, les structures simples, les matériaux industriels
et le langage le rapproche de ces esthétiques, il s'en démarque
toutefois en n'orientant pas sa pratique vers une critique du
système de l'art. En effet, plutôt que d'adopter une posture
autoréférentielle, Lexier réfléchit aux thématiques que sont
l'identité, les rapports familiaux et la temporalité existentielle,
des sujets personnels qu'il choisit de traiter par l'entremise de
solutions plastiques rappelant les tenants de l'art pour l'art des
années 1960 et 1970[1]. *Quiet Fire: Memoirs of Older Gay Men*
est formée d'une petite tablette en acier inoxydable fixée au
mur qui soutient une phrase dont les lettres ont été découpées
au laser : *I like sex, but I like it with someone who's read a book.*
Éclairés par derrière à l'aide d'un fluorescent rouge, les mots
sont entourés d'un halo discret évoquant la passion modérée à
laquelle le titre de l'œuvre fait allusion, ce dernier reprenant à
son tour celui d'un livre duquel est tirée la citation. Semblant
a priori nous donner accès à l'intimité de l'artiste, ces paroles
se révèlent finalement être celles d'un autre – une stratégie
employée par Lexier pour toutes les œuvres de la série *In Others'
Words*. C'est notamment le contraste entre l'aspect clinique –
« froid » – des matériaux choisis et les propos qu'ils tiennent
– une allusion à la sexualité de l'émetteur de ce message – qui
rend cette œuvre ambiguë[2]. En dévoilant la communauté
d'esprit qu'il a ressentie face à l'auteur en lisant ces mots[3], Lexier
nous livre de manière détournée une part de lui-même, une
attitude qui sous-tend tout son travail artistique.

 A.-M. S.-J. A.

NOTES 1———Marnie Fleming, « The Dream of Being Big », dans
Micah Lexier: Book Sculptures, cat. d'expo., Oakville, Oakville Galleries,
1993, p. 265-267. 2———Pierre Landry, *Micah Lexier, 37*, cat. d'expo.,
Montréal, Musée d'art contemporain de Montréal, 1998, p. 15. 3———
Robert Fones, *Interview with Micah Lexier*, Toronto, Mercer Union, 1991,
p. 5.

Micah Lexier
Winnipeg (Manitoba), 1960

Quiet Fire: Memoirs of Older Gay Men
[Passion tranquille : mémoires d'hommes gais d'âge mûr]
1989
Acier inoxydable découpé au laser
et tube fluorescent rouge
19 × 123 × 8,5 cm
Édition de 5
Donation Maurice Forget

HISTORIQUE : coll. Maurice Forget ; don au Musée d'art de Joliette en 1995. **EXPOSITIONS :** *Temps composés. La Donation Maurice Forget*, Musée d'art de Joliette, Joliette (Québec), du 14 juin au 27 septembre 1998 ; *Hommage à Jean McEwen*, Maison Trestler, Vaudreuil-Soulanges (Québec), du 29 mai au 3 septembre 2001. **BIBLIOGRAPHIE :** France Gascon (dir.), *Temps composés. La Donation Maurice Forget*, cat. d'expo., Joliette, Musée d'art de Joliette, 1998, cat. 247, p. 145.

—

Jean McEwen est né à Montréal en 1923 d'une mère canadienne-française et d'un père de descendance écossaise. C'est à partir des années 1940 que McEwen se met à s'intéresser à la peinture de façon autodidacte. Il nourrit également depuis sa jeunesse un intérêt marqué pour la poésie, qui deviendra un puissant adjuvant de sa démarche créatrice au cours de sa carrière de peintre. Dans le flux dynamique des années automatistes, McEwen délaisse rapidement la figuration, qui l'occupait depuis ses débuts, au profit de la créativité spontanée. L'art devient pour lui une révélation, un moyen d'expression inégalable. Animé par la liberté gestuelle des travaux de Jackson Pollock et par sa rencontre avec l'expressionniste abstrait américain Sam Francis à Paris en 1952, il délaisse alors peu à peu la démarche des disciples de Borduas pour se tourner vers la recherche des possibilités dynamiques du langage de la couleur. Avec ce revirement, McEwen annonce ce qui va devenir une caractéristique majeure de l'art québécois dans les années à venir. Ainsi, l'espace et l'affectivité seront dès lors compris chez lui à partir de la couleur. Dans les années 1980, il produira d'ailleurs une série intitulée *Les champs colorés* [*Colour Fields*], affirmant ainsi son affiliation avec cette grande révolution plastique américaine qu'il saura cependant transcender au cours de sa carrière.

Datant des années 1970, *Les îles réunies n° 4* est composée de multiples couches de couleur brune et verdâtre, à l'effet opaque et translucide à la fois, qui produisent une impression de profondeur et de fluidité. Tout en étant un grand coloriste, McEwen insiste aussi sur la sensualité de la matière, qu'il applique avec les mains. Ce contact direct avec la toile lui permet de transmettre l'état intérieur vibrant d'un moment unique qu'il désire faire résonner intimement chez le spectateur. Souvent, comme c'est le cas ici, ses œuvres comportent au bas de la toile un lacis de stries rectilignes produites par *dripping*. Cette particularité de la démarche de l'artiste parle encore de la nature des matériaux et redonne ici un plan vertical à la composition vaporeuse. Parce que pour lui tout tableau doit être porteur d'un contenu significatif, McEwen cherche à nous transmettre par pure sensation visuelle un état d'âme, un instant de joie, une déchirure, un moment d'incertitude, etc. Le titre à consonance poétique, inspiré de sa production littéraire, évoque davantage son univers personnel que le contenu de l'œuvre. En ce sens, il traduit le lien que le peintre entretient avec son tableau en invoquant une impression ou un souvenir qui lui appartient.

S. C.

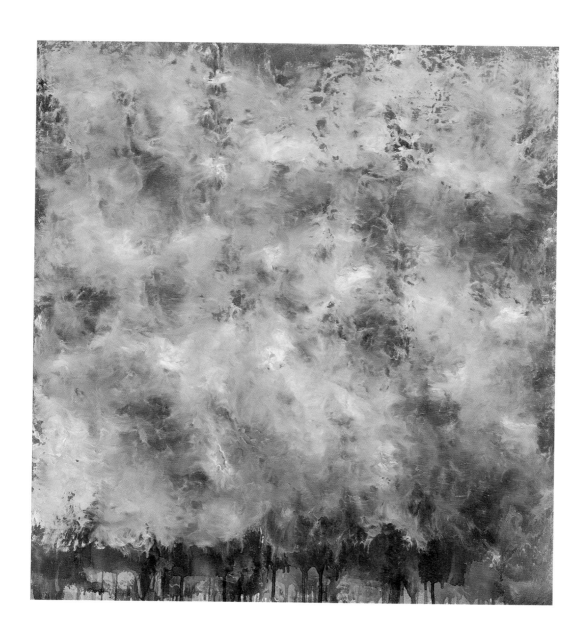

Jean McEwen
Montréal (Québec), 1923
Montréal (Québec), 1999

Les îles réunies n° 4
1974
Huile sur toile
101,5 × 91,5 cm
Signé
Donation Maurice Forget

HISTORIQUE : coll. Maurice Forget ; don au Musée d'art de Joliette en 1995. **EXPOSITIONS :** *Temps composés. La Donation Maurice Forget*, Musée d'art de Joliette, Joliette (Québec), du 14 juin au 27 septembre 1998 [tournée : Maison Hamel-Bruneau, Sainte-Foy (aujourd'hui Québec, Québec), du 8 octobre 1998 au 3 janvier 1999] ; *L'évocation de la musique dans les collections du Musée*, Musée d'art de Joliette, Joliette (Québec), du 9 mai 1999 au 26 mars 2000 ; *Une expérience de l'art du siècle*, Musée d'art de Joliette, Joliette (Québec), du 26 mai au 1ᵉʳ octobre 2000 ; *Question d'échelle, volet 2/2. Petit et concis*, Musée d'art de Joliette, Joliette (Québec), du 12 février au 16 avril 2006 ; *Copyright humain*, Musée de la civilisation, Québec (Québec), du 25 novembre 2009 au 6 septembre 2010. **BIBLIOGRAPHIE :** Canada. Ministère des Affaires extérieures. Direction des affaires culturelles, *Traces : dessins canadiens contemporains*, cat. d'expo., Ottawa, Ministère des Affaires extérieures, 1985, p. 24-28, 38-39, 46 ; France Gascon (dir.), *Temps composés. La Donation Maurice Forget*, cat. d'expo., Joliette, Musée d'art de Joliette, 1998, cat. 285, p. 148, repr. p. 77 (fig. 29) ; Pascale Beaudet et France Gascon, *Question d'échelle, volet 2/2. Petit et concis*, cat. d'expo., Joliette, Musée d'art de Joliette, 2006, p. 22.

—

Ayant prélevé à l'X-acto toutes les entrées du *Petit Robert I* pour un ambitieux projet de parc de la langue française, Rober Racine pose un jour sur un miroir une page des définitions restantes, orphelines de mot-clé. Tout de suite les meurtrières percées dans le papier deviennent d'étincelantes enluminures qui permettent au lecteur d'attraper son reflet entre les lignes et d'entrevoir le jeu à la fois indissociable et irréconciliable des mots imprimés dos à dos. De 1981 à 1995, l'artiste s'échinera quotidiennement à rendre toujours plus intrigantes et charnelles les milliers de *Pages-miroirs* qu'il tirera du dictionnaire *Robert*. Sur la page 452 qui nous est présentée, il remplit d'or l'intérieur des panses des lettres *D, é, b, o, O, d, a, R…*, comme celles des chiffres et des losanges, il rehausse d'une ligne dorée l'espace entre les deux colonnes de texte, il fait résonner les mots « débouchement » et « marché », « hiver » et « débraillé », il découpe sous certains termes de fines tranchées lumineuses, perfore le papier sous le nom des auteurs cités et installe dans l'espace entre les paragraphes une constellation musicale de trois croches. Racine fabrique également des « phrases harmoniques », qu'on trouve indiquées par des crochets et des tirets dans la marge de gauche : « Le geste classique fut créé pour sortir (de) ses habitudes de travail », et dans celle de droite : « Désorienter le rire sans dire tout ce que l'on pense. » Ces phrases redonnent à l'outil de référence la pleine mesure de sa poésie.

A.-M. N.

Rober Racine
Montréal (Québec), 1956

***Page-miroir : débouchement/
marché-452-hiver/débraillé***
1986
Encre et dorure sur page de dictionnaire
découpée, miroir, bois, plexiglas
24,9 × 19 cm
Donation Maurice Forget

HISTORIQUE : Galerie Libre à Montréal en 1967 ; achat par Maurice Forget à la Galerie John A. Schweitzer à Montréal en 1992 ; don au Musée d'art de Joliette en 1995. **EXPOSITIONS :** *Temps composés. La Donation Maurice Forget*, Musée d'art de Joliette, Joliette (Québec), du 14 juin au 27 septembre 1998 ; *Une expérience de l'art du siècle*, Musée d'art de Joliette, Joliette (Québec), du 26 mai au 1er octobre 2000 ; *L'école des femmes : 50 artistes canadiennes au musée*, Musée d'art de Joliette, Joliette (Québec), du 7 septembre 2003 au 22 février 2004 **BIBLIOGRAPHIE :** France Gascon (dir.), *Temps composés. La Donation Maurice Forget*, cat. d'expo., Joliette, Musée d'art de Joliette, 1998, cat. 306, p. 150 ; *L'école des femmes : 50 artistes canadiennes au musée*, guide d'expo., Joliette, Musée d'art de Joliette, 2003, p. 38-39, repr. p. 38.

—

Le travail pictural de Marian Dale Scott est marqué par un renouvellement constant qui témoigne à la fois de la curiosité et de la créativité de l'artiste. Ainsi, lorsque Scott se lance sur les voies de l'abstraction, le souci d'innover demeure une nécessité pour elle. Conçu en 1966, ce tableau fait partie d'une série qui marque les débuts pour l'artiste d'une période d'exploration de l'abstraction géométrique. Après s'être frottée pendant un certain temps aux principes de l'expressionnisme abstrait, où le geste et la spontanéité guident la réalisation des tableaux, Scott se tourne vers une approche plus mesurée où la structure inhérente de l'œuvre remplace l'improvisation. Le tableau est sciemment organisé et exploite la planéité de la surface selon les principes esthétiques modernes propres à la période postautomatiste québécoise (période postérieure aux explorations des peintres automatistes liés notamment au *Refus global*). Toutefois, plutôt que de travailler avec des formes géométriques parfaites et des lignes droites, Scott confère à son œuvre un caractère organique. Divisé à l'aide de nervures, le tableau prend forme autour d'un jeu de symétrie qui demeure approximatif. Bien qu'appliqué en aplat, le pigment des différentes formes triangulaires gorge la toile, qui n'est pas enduite d'un apprêt (substance généralement appliquée sur la surface d'une toile destinée à être peinte). Le fini brut qui en résulte donne au tableau son aspect singulier.

A. D. B.

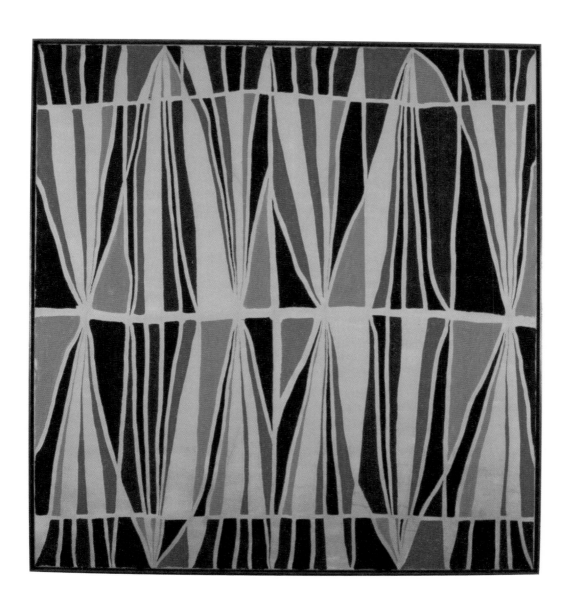

Marian Dale Scott
Montréal (Québec), 1906
Montréal (Québec), 1993

Sans titre
1966
Acrylique sur toile
162,3 × 152,2 cm
Signé
Donation Maurice Forget

HISTORIQUE : coll. Maurice Forget ; don au Musée d'art de Joliette en 1995. **EXPOSITIONS :** *Imprimatur. Exposition internationale d'estampes contemporaines*, Galerie de l'UQAM, Montréal (Québec), du 1er mars au 2 avril 1994 ; *Temps composés. La Donation Maurice Forget*, Musée d'art de Joliette, Joliette (Québec), du 14 juin au 27 septembre 1998 [tournée : Maison Hamel-Bruneau, Sainte-Foy (aujourd'hui Québec, Québec), du 8 octobre 1998 au 3 janvier 1999] ; *Une expérience de l'art du siècle*, Musée d'art de Joliette, Joliette (Québec), du 26 mai au 1er octobre 2000 ; *Voir/Noir. Une vision à perte de vue*, Musée d'art de Joliette, Joliette (Québec), du 23 septembre au 30 décembre 2007 ; *Féminin pluriel : 16 artistes de la collection du MAJ*, Musée d'art de Joliette, Joliette (Québec), du 23 mai 2010 au 2 janvier 2011. **BIBLIOGRAPHIE :** France Gascon (dir.), *Temps composés. La Donation Maurice Forget*, cat. d'expo., Joliette, Musée d'art de Joliette, 1998, cat. 314, p. 151, repr. p. 90 (fig. 38).

—

Davantage connue pour ses sculptures, l'artiste américaine Kiki Smith, fille du sculpteur minimaliste Tony Smith, s'est pourtant intéressée aux techniques d'impression dès le début de sa pratique artistique. Préférant le travail collectif au travail solitaire de l'atelier, Smith excelle d'ailleurs dans ces deux domaines qui exigent l'apport d'artisans professionnels pour arriver au résultat final désiré[1]. Au cœur de sa démarche, on trouve une fascination pour le système du corps humain, exploré dans toutes ses dimensions avec un souci presque scientifique. Inspirée tant par l'histoire de l'art et les formes de l'art populaire que par une imagerie tirée de traités anatomiques, Smith fait des motifs que sont les organes, les fluides corporels, la musculature, les réseaux nerveux et sanguins ses thèmes de prédilection[2]. Traités en deux et en trois dimensions, ces éléments sont parfois réunis au sein de corps aux frontières poreuses alors que, d'autres fois, ils flottent indépendamment les uns des autres dans des espaces indéterminés au sein de dessins et d'estampes, ou sont accrochés au mur ou posés sur le sol en tant que spécimens extraits de leur environnement habituel. C'est en 1989 que Smith est invitée pour la première fois à travailler aux ateliers de la Universal Limited Art Editions, où elle produira *Sueño* quelques années plus tard. Pour ce faire, l'artiste s'est elle-même étendue sur une plaque de cuivre afin que des techniciens tracent la forme de son corps, la ligne enserrant l'enchevêtrement de muscles dévoilés dans l'eau-forte finale étant encore discernable à certains endroits. Grandeur nature, ce corps recroquevillé évoquant à la fois la fragilité humaine et le relâchement dû à un état de rêverie, est une des estampes favorites de l'artiste[3]. Elle rend compte de la dualité au cœur de son travail, qui traite de la finitude du corps humain tout en rendant visibles les rouages desquels dépend la vie.

A.-M. S.-J. A.

NOTES 1 _____ Wendy Weitman, « Experiences with Printmaking: Kiki Smith Expands the Tradition », dans *Kiki Smith: Prints, Books, and Things*, cat. d'expo., New York, The Museum of Modern Art, 2003, p. 11. **2** _____ Christine Ross, « Le bruit du corps », dans *Kiki Smith*, cat. d'expo., Montréal, Musée des beaux-arts de Montréal, 1996, p. 34-40. **3** _____ Weitman, p. 19.

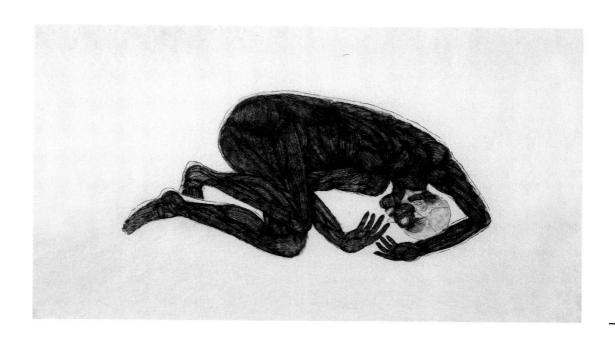

Kiki Smith
Nuremberg, Allemagne, 1954

Sueño
[Rêve]
1992
Eau-forte sur papier japonais fait main
104,5 × 194,8 cm
Signé
Donation Maurice Forget

HISTORIQUE : coll. Maurice Forget ; don au Musée d'art de Joliette en 1995. **EXPOSITIONS** : *Œuvres choisies de la collection Martineau Walker*, Galerie du Centre, Saint-Lambert (Québec), du 14 mars au 8 avril 1990 ; *Temps fort. La collection Martineau Walker*, L'Espace Hortense, Saint-Camille (Québec), du 2 au 31 mai 1993 ; *Temps composés. La Donation Maurice Forget*, Musée d'art de Joliette, Joliette (Québec), du 14 juin au 27 septembre 1998 ; *Une expérience de l'art du siècle*, Musée d'art de Joliette, Joliette (Québec), du 26 mai au 1er octobre 2000. **BIBLIOGRAPHIE** : Mariuccia Galfetti, *Tàpies. L'œuvre gravé 1947-1972*, St. Gallen, Erker Verlag, 1972, cat. 276, p. 169 (repr.) ; Vivian Endicott Barnett, *Handbook: The Guggenheim Museum Collection 1900-1980*, New York, Guggenheim Museum, 1984, p. 362-363 ; France Gascon (dir.), *Temps composés. La Donation Maurice Forget*, cat. d'expo., Joliette, Musée d'art de Joliette, 1998, cat. 319, p. 151 (repr.).

—

L'artiste catalan Antoni Tàpies est né à Barcelone en 1923, d'un père avocat et d'une mère issue d'une famille d'éditeurs et de libraires. Ses premières œuvres sont composées d'images figuratives teintées d'une influence surréaliste, mais très rapidement l'artiste se met à intégrer à ses créations des matériaux non artistiques tels que de la ficelle. Il glisse ensuite vers la peinture abstraite en s'intéressant particulièrement à la matérialité de l'œuvre et à l'énergie qui s'en dégage. C'est au début des années 1950 que s'affirme la facture texturée qui caractérisera sa production ultérieure, textures obtenues par l'ajout de diverses matières à la peinture à l'huile, particulièrement la poussière de marbre. Il développe alors une pratique où la peinture est appréhendée dans sa matière même et non par son sujet. Dans sa réflexion sur la nature de la matière, il créera des œuvres dont la texture et la couleur des éléments évoquent des surfaces murales soumises aux effets du temps et de l'action de l'homme. Le mur, sous toutes ses formes et dans tous ses sens, restera un thème pour Tàpies tout au long de sa carrière. Dans l'ensemble de son œuvre, il s'attardera à relier, d'une manière poétique et plastique, l'espace et le temps, la vie et la mort ainsi que la matière et l'esprit pour construire sa propre vision de la réalité par la contemplation dans l'expérience de l'art.

Les œuvres sur papier de Tàpies sont nombreuses. Il pratique la gravure en y appliquant la même réflexion que dans son œuvre pictural, qu'il poursuit en parallèle. Son œuvre gravé, dont les premiers essais remontent à 1949, compte plusieurs collaborations avec des écrivains et poètes, dont Joan Brossa et Octavio Paz, lesquelles témoignent de son vif intérêt pour les livres, les mots, le dialogue entre l'art et la littérature. Il a d'ailleurs été membre fondateur du groupe surréaliste *Dau al set* qui publiait une revue du même nom. Sous l'influence de la culture orientale à laquelle il s'intéressait, ses créations s'apparentent également à la calligraphie, où la libération spontanée et la force du geste priment.

Alors que les œuvres gravées présentent généralement des surfaces plutôt planes, celles de Tàpies nous donnent l'impression d'être ponctuées de saillies et de crevasses tout en demeurant bidimensionnelles. Dans l'œuvre *Deux noirs et carton*, l'exploitation des propriétés des matériaux ainsi que leur densité font ressortir certaines qualités tactiles. L'artiste utilise différentes techniques, dont le collage et le gaufrage, qu'il combine à l'eau-forte afin de réaliser de faux reliefs dont la rugosité se rapproche de celle des matières terreuses. Ici, les formes irrégulières qu'il superpose à un rectangle principal produisent l'illusion d'une profondeur. Remarquons le motif de carton ondulé, fréquemment employé dans ses œuvres, et les rectangles noirs qui transforment la figure en polygone à deux grands axes. Cette œuvre sur papier témoigne des expériences de l'artiste avec la matière, résultats d'une profonde réflexion sur l'art, à la fois nourrie par la pensée orientale et par le pouvoir d'évocation de la matière concrète.

M.-È. C.

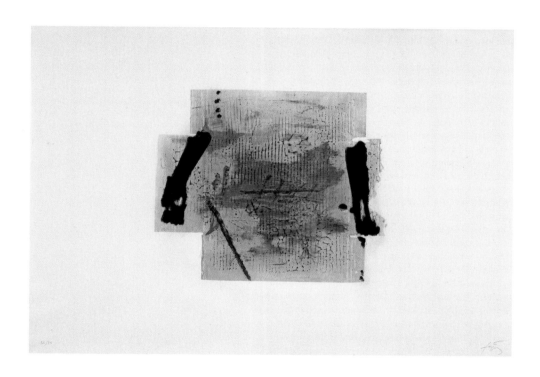

Antoni Tàpies
Barcelone, Espagne, 1923
Barcelone, Espagne, 2012

Deux noirs et carton
1971
Eau-forte
62,5 × 88,5 cm
Édition 22/75
Maeght, éditeur, Paris
Signé
Donation Maurice Forget

HISTORIQUE : coll. Madeleine et Claude Tellier ; don au Musée d'art de Joliette en 1995. **EXPOSITIONS :** *Une expérience de l'art du siècle*, Musée d'art de Joliette, Joliette (Québec), du 26 mai au 1er octobre 2000 ; *Une collection, un aperçu*, Musée d'art de Joliette, Joliette (Québec), du 23 septembre 2001 au 7 avril 2002 ; *Les siècles de l'image. La collection permanente, du 15e siècle à nos jours*, Musée d'art de Joliette, Joliette (Québec), du 26 mai 2002 au 29 octobre 2003 ; *Street Life: The City as a Muse*, Museum of Contemporary Art, Calgary (Alberta), du 8 mars au 25 avril 2012.

—

L'artiste de renommée internationale Michael Snow a apporté des contributions de pointe aux domaines de la peinture, de la sculpture, du cinéma et de la photographie depuis les années cinquante jusqu'à aujourd'hui. Dès le début, ses œuvres ont repoussé les limites de l'art. Par exemple, l'exposition de nus que Snow et Graham Goughtry ont présentée à la Hart House en 1955 avait fait l'objet à l'époque d'une vive controverse dans la presse de la prude Toronto. De 1959 à 1961, Michael Snow ne réalise que des œuvres abstraites qui reflètent son admiration déclarée pour la peinture de Mondrian, d'Ad Reinhardt, de Mark Rothko et de Barnett Newman. Il a alors recours à des procédés formels pour produire des compositions géométriques au style dépouillé qui annoncent l'avènement de l'art minimal et conceptuel. Comme l'illustrent les tableaux *Self-centred* (1960), qui évoque l'art héraldique, et *Lac Clair*[1] (1960), ses explorations prenaient la forme de plans sans profondeur presque monochromes.

Snow laisse entendre qu'il a réalisé quatre ou cinq œuvres qu'on pourrait considérer comme des « peintures-sculptures[2] ». *Tramp's Bed*, qu'il qualifie de pliage[3], s'y apparente. De très grandes feuilles de papier déchirées, abîmées, salies et froissées reproduisent sur un fond bleu glacial la forme d'un oreiller, d'un matelas et d'une couverture. Le sujet, vulgaire et prosaïque, et l'apparence débraillée de l'œuvre sont comme l'envers ironique des hautes aspirations spirituelles et des formes éthérées et flottantes du modernisme à la Rothko. L'œuvre de Michael Snow affiche un mépris effronté à l'endroit des idées communément admises de beauté et des sujets appropriés à l'art savant, une attitude emblématique des artistes turbulents de la Isaacs Gallery, à Toronto. Inspirés par *Gotham News* (1955, Albright-Knox Art Gallery, Buffalo), de Willem de Kooning, Larry Rivers, Jasper Johns, Mimmo Rotella, Tony Urquhart, Gordon Rayner et Greg Curnoe ont adopté le collage au cours de cette période marquée par les esthétiques du néo-dada et de l'*arte povera* qui préfigure le pop art. Rejetant les matériaux « d'artiste », les adeptes du collage pêchaient les leurs parmi les détritus qui jonchaient les rues des grandes villes et qui avaient transformé la plupart des centres urbains en mers de déchets de papier dans les années soixante. Michael Snow et son épouse, Joyce Wieland, ont créé ensemble un grand nombre de collages inventifs et provocants. Bien que le couple se rendait souvent à New York, c'est dans son atelier de la rue Yonge à Toronto, en face du magasin de disques Sam the Record Man, que Michael Snow a réalisé *Tramp's Bed*.

Tramp's Bed offre un contrepoids visuel au ton brûlant et impérieux du collage débridé de Tom Hodgson, *Colourful Building Blocks* (1962) (cat. 61, p. 214-215). C'est plutôt une impression de calme cérébral qui se dégage de l'œuvre de Snow. « Je ne pense pas qu'en faisant *Tramp's Bed* j'avais en tête une réflexion humanitaire, raconte l'artiste. Je réfléchissais plutôt aux objets de tous les jours qui ont des plis ou qui présentent des surfaces pliées. J'ai sûrement aussi pensé à l'audace de *Bed* (1955), le lit peint de Rauschenberg[4]. »

L'élan d'une lecture strictement formaliste est tempéré par une observation sociologique provocante, quoique faite avec détachement. *Tramp's Bed* évoque les restes d'une couverture de fortune, d'un abri provisoire. Quintessence de l'art urbain des années soixante, l'œuvre évoque l'air et l'esprit du temps et fait allusion aux contradictions d'une ère d'abondance : d'une part, les boîtes de nuit et une vie urbaine trépidante dans la « haute ville » et, d'autre part, la situation lamentable des clochards de la « basse ville » qui roulent leur bosse de soupes populaires en refuges.

En octobre 1960, lorsque Michael Snow crée le prototype de la série *Walking Woman*, il reprend plusieurs traits stylistiques et partis que l'on trouve déjà dans *Tramp's Bed*.

J. S.

NOTES 1 _____ Les deux œuvres font partie de la collection du Musée des beaux-arts du Canada à Ottawa. 2 _____ Entretien avec l'artiste, « Les œuvres abstraites – 1959-1961 », *Rendez-vous avec l'artiste : Michael Snow*, sur le site du Musée des beaux-arts du Canada, http://media.gallery.ca:8081/clips/4338_001_clip4.mov 3 _____ Courriel à l'auteur, 1er septembre 2010, dossier de l'artiste, Musée d'art de Joliette. 4 _____ *Ibid.*

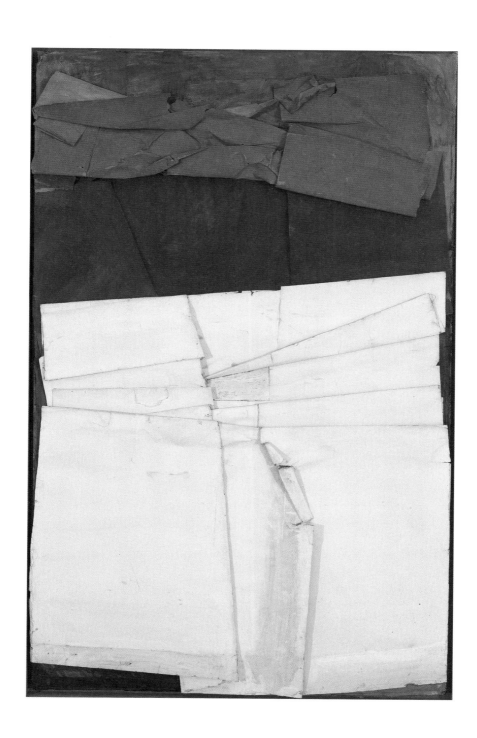

Michael Snow
Toronto (Ontario), 1929

Tramp's Bed
[Lit de clochard]
1960
Papier plié et peint sur carton
139 × 86,8 cm
Signé
Don de Madeleine et Claude Tellier

HISTORIQUE : coll. Jacques et Mimi Laurent ; don au Musée d'art de Joliette en 1995. **EXPOSITION :** *Denis Juneau. Ponctuations*, Musée du Québec, Québec (Québec), du 13 décembre 2001 au 7 avril 2002 [tournée : Musée d'art de Joliette, Joliette (Québec), du 26 mai au 8 septembre 2002]. **BIBLIOGRAPHIE :** Nathalie de Blois, *Denis Juneau. Ponctuations*, cat. d'expo., Québec, Musée du Québec, 2001, cat. 58, p. 126, repr. p. 93.

—

Rouges allongés est une œuvre abstraite géométrique. Comme Guido Molinari et Claude Tousignant, Denis Juneau appartient à la deuxième vague de Plasticiens québécois. Plutôt que d'axer la création autour du geste spontané et de l'expression lyrique comme le faisaient les Automatistes, ces artistes croyaient au contraire que la toile devait être composée à partir d'une structure minutieusement organisée. Dans cette veine, une bonne partie du travail de Juneau se caractérise par l'utilisation des formes géométriques simples et l'emploi d'une palette chromatique réduite. Comme dans *Rouges allongés*, le motif du cercle s'inscrit souvent, au sein du travail de l'artiste, à l'intérieur de toiles carrées. Toutefois, ce qui caractérise l'œuvre, c'est l'exploration que l'artiste y fait du mouvement. Sur une toile vert turquoise, des pastilles rouge orangé semblent se déplacer en suivant des trajectoires linéaires prédéfinies qui sont représentées par des bandes rouge orangé un peu plus pâles. Dénuée de perspective et de point focal, l'œuvre suscite une expérience visuelle hors de l'ordinaire chez le spectateur. Balayant le tableau du regard en suivant les mouvements des pastilles, ce dernier reconstitue mentalement les déplacements des cercles, inscrivant ainsi rythme et temporalité au sein de l'œuvre.

A. D. B.

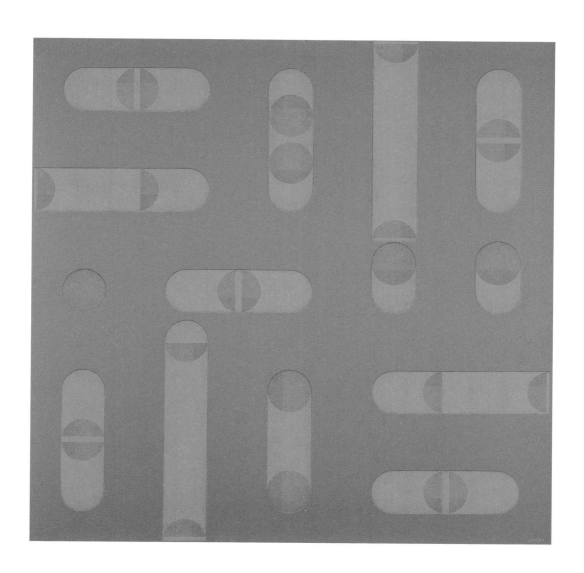

Denis Juneau
Verdun (aujourd'hui annexée à Montréal, Québec), 1925

Rouges allongés
1968
Acrylique sur toile
114 × 114 cm
Signé
Don de Jacques et Mimi Laurent

HISTORIQUE : coll. D^re Hélène Boyer et Stéphane Saintonge ; don au Musée d'art de Joliette en 1995. **EXPOSITIONS :** *Croix de bois, croix de fer…*, Musée d'art de Joliette, Joliette (Québec), du 25 janvier au 12 avril 1998 ; *Question d'échelle, volet 1/2. Penser grand*, Musée d'art de Joliette, Joliette (Québec), du 23 octobre 2005 au 29 janvier 2006 ; *Claude Tousignant. Une rétrospective*, Musée d'art contemporain de Montréal, Montréal (Québec), du 5 février au 26 avril 2009. **BIBLIOGRAPHIE :** Pascale Beaudet et France Gascon, *Question d'échelle, volet 1/2. Penser grand*, cat. d'expo., Joliette, Musée d'art de Joliette, 2005, p. 12-13, repr. p. 35 (repr.) ; Paulette Gagnon et collab., *Claude Tousignant*, cat. d'expo., Montréal, Musée d'art contemporain de Montréal, 2009, cat. 71, p. 139 (repr.).

—

Ce que je veux, c'est objectiver la peinture, l'amener à sa source, là où il ne reste que la peinture vidée de toute chose qui est étrangère, là où la peinture n'est que sensation[1].
— CLAUDE TOUSIGNANT

Claude Tousignant est une figure importante de l'abstraction au Canada et l'un des représentants les plus connus de la seconde vague de Plasticiens montréalais. Tout au long de sa carrière, il a poursuivi avec constance une démarche artistique centrée sur une exploration rigoureuse des multiples potentialités visuelles et esthétiques de la couleur. Sa contribution au développement de l'art abstrait au Canada lui a notamment valu le prix Paul-Émile Borduas en 1989 ainsi que le Prix du Gouverneur général du Canada en 2010.

Aspirant à un espace de « pure sensibilité », la démarche artistique de Tousignant s'articule autour d'une exploration des qualités énergétiques de la couleur qui ont pour effet de dynamiser l'espace pictural et dont les propriétés visuelles et matérielles ont des répercussions immédiates sur la perception. Que ce soit par les structures angulaires ou obliques de ses tableaux géométriques ou par les jeux chromatiques de ses tableaux circulaires, ou encore par les plans colorés de ses grands monochromes et de ses écrans superposés, Tousignant cherche à objectiver la peinture, à susciter chez le regardeur une sensation de perception pure. Pour ce faire, il procède à une constante épuration picturale, poussant de diverses manières le questionnement du rapport entre le fond et la forme, cherchant à articuler la couleur dans l'espace pour en intensifier l'expérience esthétique.

La croix suprématiste fait partie d'une série d'œuvres intitulée *Reliefs* que Tousignant a réalisées entre 1989 et 1991, et qui consistent en des agencements de panneaux d'aluminium peints. Certains assemblages, comme *La croix suprématiste*, comprennent des superpositions de plans qui donnent une profondeur à l'œuvre et qui positionnent le tableau en tant qu'objet. Ici, la disposition des écrans monochromes rouges et noir laisse place à des « vides » que l'artiste exploite en tant qu'éléments constitutifs de l'œuvre, utilisant les surfaces murales comme des champs colorés circonscrits au sein de la dynamique picturale d'ensemble. L'intégration optique de la surface du mur a pour effet de créer un rabattement des plans qui instaure du coup une tension entre la perception littérale de l'objet-tableau et la planéité illusoire d'un champ coloré unique. Conçue comme un hommage à Kasimir Malevitch, père du suprématisme, cette œuvre reprend le motif de la croix fréquemment utilisé par l'artiste russe ainsi que des couleurs figurant parmi son répertoire chromatique. Bien que le titre de l'œuvre de Tousignant suggère l'image d'une croix, celle-ci peut aussi être perçue comme une

série de carrés et de rectangles colorés qui évoluent dans un espace dynamique.

E.-L. B.

NOTE 1 ——— Claude Tousignant, « Pour une peinture évidentielle », dans *Art abstrait*, cat. d'expo., Montréal, École des beaux-arts de Montréal, 1959, n. p., cité dans Paulette Gagnon et collab., *Claude Tousignant*, cat. d'expo., Montréal, Musée d'art contemporain de Montréal, 2009, p. 10.

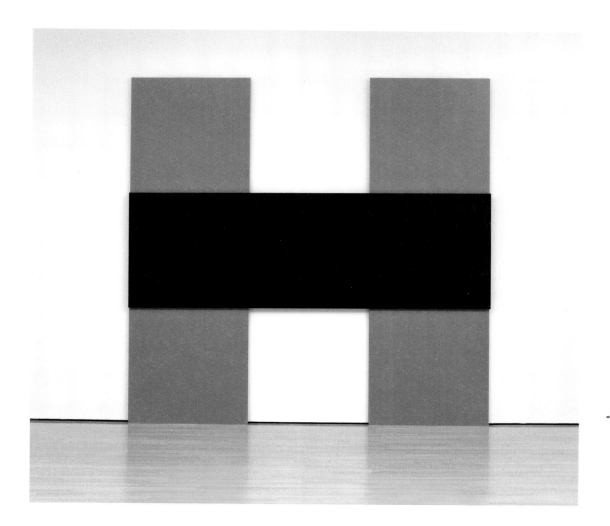

Claude Tousignant
Montréal (Québec), 1932

La croix suprématiste
1991
Acrylique sur aluminium
366 × 366 cm
Signé
Don de D^re Hélène Boyer et Stéphane Saintonge

HISTORIQUE : coll. Luc LaRochelle ; don au Musée d'art de Joliette en 1997. **EXPOSITION :** *Une expérience de l'art du siècle*, Musée d'art de Joliette, Joliette (Québec), du 26 mai au 1er octobre 2000. **BIBLIOGRAPHIE :** David Harris, *Gabor Szilasi : 1954-1996*, Montréal et Kingston, McGill-Queen's University Press, 1996, repr. p. 66 ; David Harris, *Gabor Szilasi. L'éloquence du quotidien*, cat. d'expo., Joliette, Musée d'art de Joliette ; Ottawa, Musée canadien de la photographie contemporaine, 2009, cat. 57, p. 231, repr. pl. 57 et deuxième rabat ; Martha Langford, « Gabor Szilasi : un certain regard », *Ciel variable*, no 84, printemps 2010, p. 13 (repr.).

—

Gabor Szilasi commence à s'intéresser à la photographie alors qu'il habite encore en Hongrie. À l'âge de 24 ans, il se procure son premier appareil photographique et s'initie peu à peu à la photographie de manière autodidacte. Lorsque la révolution hongroise éclate en 1956, il descend dans la rue et prend des photos du soulèvement, puis s'enfuit à Vienne où son père le rejoint quelques semaines plus tard avec les négatifs des images de l'insurrection. Arrivé au Canada en 1957, Szilasi entre deux ans plus tard à l'Office du film du Québec, où il travaille d'abord en tant que technicien de chambre noire avant d'accéder à un poste de photographe. Les projets photographiques qu'on lui confie alors l'amènent à voyager aux quatre coins du Québec tout en lui permettant d'acquérir une grande expérience technique[1].

En 1971, Szilasi quitte l'Office du film et amorce une longue carrière dans l'enseignement, travaillant d'abord au Cégep du Vieux Montréal de 1971 à 1980, puis à l'Université Concordia de 1980 à 1995. Parallèlement à son emploi, il poursuit plusieurs projets personnels qui portent sur les changements sociaux dans les petites communautés du Québec rural. Bien que modestes à l'origine, ces différents projets, qui le mèneront à Charlevoix, à Saint-Tite, en Abitibi-Témiscaminque et au Saguenay, constituent aujourd'hui l'un des plus importants portraits socioculturels du Québec des années 1970 jamais réalisés.

En 1973, alors qu'il est en Beauce grâce à une bourse, Szilasi photographie des individus de différentes générations qui font face à l'arrivée de la modernité et de l'industrialisation[2]. Si Jeanne Lessard, une résidente de Saint-Joseph-de-Beauce, est bien l'élément central de cette photographie, le cadrage laisse voir certains éléments inattendus. Calmement assise devant un immense lilas, Mme Lessard ne semble pas se douter qu'une monumentale enseigne de la compagnie Esso la surplombe, tel l'étendard de la modernité. Fasciné par l'incongru voisinage de l'ancien et du moderne, du religieux et du profane, Szilasi a souvent recours à ces associations pour témoigner de la profonde mutation que connaît le Québec rural de l'époque.

M.-H. F.

NOTES 1＿＿＿David Harris, *Gabor Szilasi. L'éloquence du quotidien*, cat. d'expo., Joliette, Musée d'art de Joliette ; Ottawa, Musée canadien de la photographie contemporaine, 2009, p. 182. **2**＿＿＿*Ibid.*, p. 19.

Gabor Szilasi
Budapest, Hongrie, 1928

Jeanne Lessard, avenue du Palais,
Saint-Joseph-de-Beauce, Beauce
1973
Épreuve à la gélatine argentique
36,8 × 31,8 cm
Don de Luc LaRochelle

HISTORIQUE : coll. Luc LaRochelle ; don au Musée d'art de Joliette en 1997. **EXPOSITION :** *Une expérience de l'art du siècle*, Musée d'art de Joliette, Joliette (Québec), du 26 mai au 1er octobre 2000. **BIBLIOGRAPHIE :** Diane Arbus, *Diane Arbus*, Paris, Éditions du Chêne, 1972, repr. p. 21 ; Amy Godlin, « Diane Arbus: Playing with Conventions », *Art in America*, vol. 61, nº 2, mars-avril 1973, p. 72-75 ; John Szarkowski, *Mirrors and Windows: American Photography since 1960*, New York, Museum of Modern Art, 1978, repr. p. 110 ; L. Fritz Gruber et Renate Gruber, *The Imaginary Photo Museum, with 457 Photographs from 1836 to the Present*, New York, Harmony Books, 1981, repr. p. 71 ; Musée d'art contemporain de Montréal, *Les choix de l'œil : la photographie depuis 1940*, cat. d'expo., Québec, Ministère des Affaires culturelles, 1982, repr. p. 13 ; Musée d'art contemporain de Montréal, *Les vingt ans du Musée à travers sa collection*, cat. d'expo., Montréal, Musée d'art contemporain de Montréal, 1985, repr. p. 41 ; Sarah Greenough et collab., *On the Art of Fixing a Shadow: One Hundred and Fifty Years of Photography*, Washington, National Gallery of Art, 1989, repr. p. 437 ; Ann Thomas, *Lisette Model*, cat. d'expo., Ottawa, Musée des beaux-arts du Canada, 1990, repr. p. 153 ; Patrick Roegiers, « Diane Arbus ou la panoplie des déviations sexuelles », *Art Press*, nº 146, avril 1990, p. 30-32 (repr.) ; Josée Bélisle et collab., *Musée d'art contemporain de Montréal. La collection : tableau inaugural*, cat. d'expo., Montréal, Musée d'art contemporain de Montréal, 1992, p. 447 (repr.) et 448 ; Diane Arbus, *Diane Arbus: Revelations*, New York, Random House, 2003, repr. p. 46-47.

—

Diane Arbus (née Diane Nemerov) a commencé à prendre des photographies au début des années 1940, peu après son mariage avec Allan Arbus, à l'âge de dix-huit ans. Tout en travaillant en tant que styliste avec son mari dans leur entreprise de photographie de mode, elle continue de prendre des photographies de son côté. En 1956, elle met fin à ce partenariat afin de se concentrer exclusivement sur son propre travail. Ses premières photographies sont publiées en 1960 dans les pages du magazine *Esquire*. Trois ans plus tard, elle reçoit une subvention lui permettant de poursuivre son projet intitulé *American Rites, Manners and Customs* dans lequel elle photographie des concours, des festivals, des rassemblements publics et privés, des gens arborant les costumes de leur profession ou de leurs occupations, ce qu'elle décrit comme étant collectivement « les cérémonies considérables de notre présent ».

Par la représentation de sujets davantage individuels et psychologiques, les photographies de Diane Arbus insufflent un vent de renouveau à la photographie documentaire dans les années 1960. L'intérêt d'Arbus pour le phénoménal, le grotesque et le marginal la pousse à photographier des handicapés physiques et mentaux, des nudistes et des travestis, ou encore des gens ordinaires dont le conformisme est si exagéré qu'il en devient inquiétant. Le caractère hautement urbain de ses photographies, le choix singulier de même que le traitement direct et cru de ses sujets ont contribué à brouiller les frontières entre la photographie documentaire et artistique.

Lorsqu'elle commence à faire des portraits dans les années 1950, Arbus réalise d'abord des prises de vue assez éloignées. Puis elle se rapproche de plus en plus de ses sujets, jusqu'à effectuer des gros plans sur les visages dans les années 1960[1]. Dans *A Young Man in Curlers at Home on West 20th Street, N.Y.C.*, Arbus photographie un jeune travesti. Ce dernier fait directement face à l'objectif, son air naturel semblant indiquer qu'il ne pose pas. Si les accessoires féminins qu'il porte peuvent

le marginaliser, en revanche, l'intensité psychologique qui se dégage de ce portrait prend le dessus sur ces détails. L'absence d'éléments décoratifs ou d'intérêt pour la composition permet de mettre l'accent sur la nature intérieure du jeune homme.

M.-H. F.

NOTE 1 ———— Lori Pauli, *Contes de fées pour grandes personnes. Les photos de Diane Arbus*, cat. d'expo., Ottawa, Musée des beaux-arts du Canada, 2000, p. 1.

Diane Arbus
New York, États-Unis, 1923
New York, États-Unis, 1971

A Young Man in Curlers at Home on West 20th Street, N.Y.C.
[Jeune homme en bigoudis chez lui, 20ᵉ Rue Ouest, N. Y.]
1966
Épreuve argentique
51,7 × 51 cm
Don de Luc LaRochelle

HISTORIQUE : coll. Luc LaRochelle ; don au Musée d'art de Joliette en 1997. **EXPOSITIONS :** *Une collection, un aperçu*, Musée d'art de Joliette, Joliette (Québec), du 23 septembre 2001 au 7 avril 2002 ; *Au-delà du regard. Le portrait dans la collection du MAJ*, Musée d'art de Joliette, Joliette (Québec), du 23 janvier au 4 septembre 2011. **BIBLIOGRAPHIE :** Karyn Elizabeth Allen, *Arnaud Maggs Photographs 1975-1984*, cat. d'expo., Calgary, The Nickle Arts Museum, 1984, repr. nº 39 ; Maia-Mari Sutnik, « Portraits by Arnaud Maggs », dans *Philip Monk, Arnaud Maggs: Works 1976-1999*, cat. d'expo., Toronto, The Power Plant Contemporary Art Gallery, 1999, p. 15-16.

—

L'artiste torontois d'origine montréalaise Arnaud Maggs a été tour à tour designer graphique et photographe de mode avant de se consacrer aux arts visuels à partir du milieu des années 1970. Il est connu pour ses photographies conceptuelles présentées sous la forme d'un quadrillage et pour son intérêt pour les systèmes d'identification et de classification. Témoignant d'une fidélité absolue à l'authenticité, sa pratique évoque autant la démarche logique de Sol LeWitt et l'aspect répétitif des séries d'Andy Warhol et de Bernd et Hilda Becher que les œuvres des portraitistes August Sander et Irving Penn. Son travail du portrait se compose principalement d'ensembles de clichés en noir et blanc, de face et de profil, qui rappellent les photographies d'identité. Rassemblées en séries, ces photos révèlent les différences entre les sujets photographiés. Ainsi, curieusement, l'individualité que Maggs semble vouloir faire disparaître chez ses sujets par le mode de présentation en série est plutôt mise en évidence.

Downwind Photograph provient d'une série éponyme réalisée entre 1981 et 1983. En même temps qu'il réalisait cette dernière, Maggs a aussi produit une série de portraits intitulée *Turning*. Dans les deux cas, les sujets photographiés sont pour la plupart des personnalités de la scène culturelle canadienne de l'époque. Par exemple, l'homme que l'on voit dans la photographie ci-contre est Andrew J. Paterson, artiste multidisciplinaire et ancien leader du défunt groupe punk torontois The Government[1]. Le personnage est toutefois difficile à reconnaître puisque, comme tous les sujets de la série *Downwind Photographs*, il est photographié de trois quarts dos. Il s'agit d'une référence à Downwind Jaxon, un personnage de la bande dessinée *The Adventures of Smilin' Jack*[2], qui était toujours dessiné ainsi et dont Maggs crée une sorte de typologie.

Dans ses portraits, Arnaud Maggs cherche, entre autres, à éliminer la vision idéalisée du sujet. Il obtient donc des portraits reproduisant la physionomie humaine dans ce qu'elle possède de plus naturel. L'aspect répétitif de ses clichés lui permet d'atteindre un niveau d'authenticité considérable. Collectivement, ses séries de portraits mènent à une interrogation de l'abstraction – on y reconnaît des figures humaines, mais l'absence d'expression des sujets ainsi que le manque de signes distinctifs éliminent toute possibilité d'identification, qu'elle soit sociale ou culturelle, car l'image transmet un minimum d'information. À l'opposé, pris individuellement, ses portraits nous renvoient inévitablement à notre propre anatomie : à nos défauts et imperfections, à notre plasticité, à l'enveloppe dans laquelle nous vivons. Avec cette œuvre singulière présentant un homme de trois quarts dos, l'artiste nous engage dans une observation active des détails de la chevelure, de la peau, de la nuque, de l'oreille et de l'arcade sourcilière du protagoniste, qui nous entraîne dans une comparaison anatomique.

L'on dénote dans le travail d'Arnaud Maggs une vision du portrait qui lui est propre. Il observe la physionomie humaine par un dispositif particulièrement vrai, montrant les individus sans artifice. L'artiste pose ainsi un regard nouveau sur le portrait, inspiré de la taxinomie et rappelant les systèmes d'identification. Le format analytique de présentation de ses photographies l'amènera, dans ses œuvres ultérieures, à utiliser des systèmes de classification basés sur l'objectivité pour réaliser ses œuvres. Il continuera ainsi d'étudier l'être humain, mais par l'intermédiaire d'objets comme des avis de décès, des étiquettes documentant le travail des enfants dans les usines de textiles, et même des planches de nomenclature de couleurs et des cercles chromatiques.

M.-È. C.

NOTES 1 ———— Arnaud Maggs, courriel à l'auteure, 25 janvier 2011. 2 ———— *The Adventures of Smilin' Jack* est une bande dessinée de Zack Mosley publiée dans les pages de nombreux grands journaux américains de 1933 à 1973. L'un des personnages de la série, Downwind Jaxon, est apparemment si beau que les femmes tombent amoureuses de lui à la seule vue de son visage – un visage que le lecteur ne verra cependant jamais puisque Mosley le dessine toujours de trois quarts dos.

Arnaud Maggs
Montréal (Québec), 1926

***Downwind Photograph*, de la série
Downwind Photographs, 1981-1983**
[Photographie en amont]
1983
Épreuve argentique
50,3 × 40 cm
Signé
Don de Luc LaRochelle

HISTORIQUE : coll. de l'artiste ; don au Musée d'art de Joliette
en 1997. **EXPOSITIONS** : *Suzanne Duquet. Volet figuratif
1939-1954*, Musée des beaux-arts de Montréal, Montréal
(Québec), du 6 janvier au 6 février 1977 ; *Une expérience de l'art
du siècle*, Musée d'art de Joliette, Joliette (Québec), du 26 mai
au 1er octobre 2000 ; *L'école des femmes : 50 artistes canadien-
nes au musée*, Musée d'art de Joliette, Joliette (Québec), du
7 septembre 2003 au 22 février 2004. **BIBLIOGRAPHIE** :
Germain Lefebvre, *Suzanne Duquet. Volet figuratif 1939-1954*,
cat. d'expo., Montréal, Musée des beaux-arts de Montréal, 1977,
n. p. ; *L'école des femmes : 50 artistes canadiennes au musée*,
guide d'expo., Joliette, Musée d'art de Joliette, 2003, p. 30-31.

—

Suzanne Duquet fait son entrée à l'École des beaux-arts de
Montréal à l'âge de seize ans. C'est au cours de cette période que
la jeune femme peint le tableau *Portrait de ma sœur*, une œuvre
où se manifestent déjà l'intérêt de l'artiste pour la ligne et la
forme ainsi qu'un goût pour la synthèse des éléments. La liberté
de la facture, la richesse des tons ainsi que l'expressivité du trait
et l'esthétique du motif témoignent de l'esprit moderne et inno-
vateur qui anime déjà la jeune artiste. En effet, dès cette époque,
Duquet fait preuve d'une certaine audace avec la stylisation des
formes et l'utilisation de couleurs pouvant rappeler la palette
des Fauves[1]. En 1945, la jeune diplômée est embauchée par
l'École des beaux-arts. Elle enseignera les arts jusqu'à sa retraite
en 1982[2], tout en donnant des cours aux enfants le samedi à la
Commission scolaire de Montréal.

De 1934 à 1954, le portrait domine la production de
Duquet[3], qui demande aux femmes de son entourage de
poser pour elle. Elle trouve d'ailleurs que la représentation des
femmes, avec leurs longues robes colorées, est plus propice au
développement du motif[4]. Durant ces nombreuses années, l'art
du portrait est pour l'artiste un prétexte à l'exploration des plans
de couleur. Duquet ne s'intéresse pas à la ressemblance : elle
analyse la structure de l'image, qu'elle déconstruit jusqu'à n'en
conserver que les volumes.

Artiste indépendante, elle ne se joint à aucun mouvement
artistique et mène sa recherche un peu à l'écart des grands
débats qui animent la société et le milieu artistique de l'époque,
laquelle coïncide avec la publication du manifeste du *Refus
global*. Toutefois, cette indépendance ne l'empêchera pas d'être
avant-gardiste pour autant : elle se tourne vers l'abstraction
en 1964, puis s'intéresse à la création assistée par ordinateur
dès les années 1970 ! Avec un ami mathématicien, elle utilise
l'ordinateur pour créer des motifs abstraits qu'elle composera,
recomposera et multipliera, comme elle le faisait dès ses débuts
en peinture[5].

M.-H. F.

NOTES 1_____Michèle Grandbois, « Hommage à Suzanne Duquet,
Outremont, 1916-2000 », *Le bulletin du Musée du Québec*, printemps 2001,
p. 9. 2_____Elle poursuit sa carrière d'enseignante à l'Université du
Québec à Montréal lorsque celle-ci incorpore l'École des beaux-arts de
Montréal en 1969. 3_____Musée d'art de Joliette, *L'école des femmes :
50 artistes canadiennes au musée*, guide d'expo., Joliette, Musée d'art de
Joliette, 2003, p. 30-31. 4_____Germain Lefebvre, *Suzanne Duquet.
Volet figuratif 1939-1954*, cat. d'expo., Montréal, Musée des beaux-arts de
Montréal, 1977, n. p. 5_____*Ibid.*

Suzanne Duquet
Montréal (Québec), 1916
Montréal (Québec), 2000

Portrait de ma sœur [Jeanne-Mance Duquet]
1939
Huile sur toile
66 × 51 cm
Signé
Don de l'artiste

HISTORIQUE : coll. Pierre-François Ouellette ; don au Musée d'art de Joliette en 1997. **EXPOSITIONS :** *Une collection, un aperçu*, Musée d'art de Joliette, Joliette (Québec), du 23 septembre 2001 au 7 avril 2002 ; *L'école des femmes : 50 artistes canadiennes au musée*, Musée d'art de Joliette, Joliette (Québec), du 7 septembre 2003 au 22 février 2004 ; *Betty Goodwin. Corps et âme*, Musée d'art contemporain des Laurentides, Saint-Jérôme (Québec), du 20 juin au 5 septembre 2010. **BIBLIOGRAPHIE :** *L'école des femmes : 50 artistes canadiennes au musée*, guide d'expo., Joliette, Musée d'art de Joliette, 2003, p. 43 ; Ariane Dubois, *Betty Goodwin. Corps et âme*, cat. d'expo., Saint-Jérôme, Musée d'art contemporain des Laurentides, 2010, repr. p. 27.

—

D'un graphisme à la fois sobre et violent, *Untitled (Figure with Red Bar)* est exemplaire du puissant et inclassable travail de la Montréalaise Betty Goodwin. Figure majeure de la scène artistique canadienne, Goodwin commence à pratiquer dans les années 1940 et se fait véritablement connaître à la fin des années 1960 avec des œuvres intimistes au symbolisme affirmé explorant l'expérience humaine. Qu'elle s'exprime avec le fusain, l'huile, le collage, l'estampe, la sculpture ou l'installation, l'artiste trouve son inspiration en scrutant le fond de son âme, en donnant un sens, une forme matérielle à son chaos intérieur. Ses influences sont aussi variées que les techniques qu'elle emploie, empruntant tantôt à l'univers des surréalistes, tantôt à celui des automatistes ou à celui des maîtres du *color field*. Mais une chose reste constante dans l'œuvre de l'artiste : son intérêt pour le corps. Dans sa série *Vest*, des eaux-fortes produites dans les années 1970, c'est sous la forme de l'empreinte qu'elle évoque le corps, en pressant dans le vernis mou de véritables vêtements encore modelés par le corps qui les a habités. Parfois son discours se fait plus incisif, comme dans *La mémoire du corps*, une série des années 1980 caractérisée par des images radiographiques des os, de la colonne vertébrale, du cœur et des nerfs. Quelle que soit la façon dont Goodwin procède, le corps porte souvent chez elle les stigmates de la condition humaine, ceux d'un brûlant désir d'échapper au temps qui passe et d'une lutte contre l'inéluctable destin, contre la rançon de l'existence : la mort.

Évoquant les thèmes de la chute, de la perte et de la douleur, *Untitled (Figure with Red Bar)* dépeint l'humanité dans un état d'alerte où douleur et endurance dominent, incarnés dans un corps solitaire, au tracé délicat, transpercé d'une barre meurtrière. Ce corps souffrant mais résistant, dont l'ascension aura été vaine, témoigne à la fois de la grandeur de la résistance corporelle, de la vulnérabilité de l'être et de son héroïsme. Cette expérience corporelle est transposée ici jusque dans le support de l'œuvre, le papier vélin lisse et soyeux qui évoque l'épiderme humain. C'est donc un discours sur la difficulté d'exister que tient Goodwin, nous rappelant sans cesse l'ampleur des défis que l'humain doit relever pour simplement se réaliser dans un univers dont il connaît la finalité tragique.

S. C.

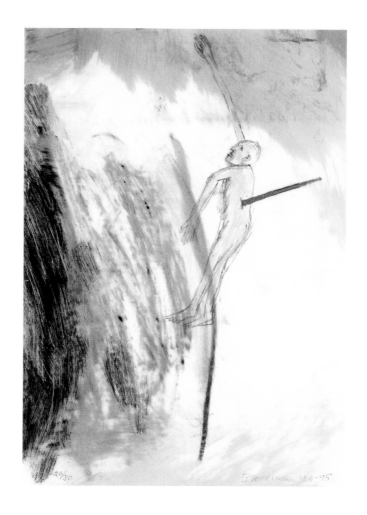

Betty Goodwin
Montréal (Québec), 1923
Montréal (Québec), 2008

Untitled (Figure with Red Bar)
[Sans titre (personnage avec une barre rouge)]
1995
Mine de plomb, pastel à l'huile
sur photocopie sur vélin
23,5 × 15,8 cm
Édition 20/30
Signé
Don de Pierre-François Ouellette
à la mémoire de Germaine Ladouceur-Paquette

HISTORIQUE : coll. Jack Greenwald ; don au Musée d'art de Joliette en 1997. **EXPOSITIONS :** *Niki de Saint Phalle : Monumental Projects, Maquettes and Photographs,* Gimpel & Weitzenhoffer Gallery, New York, du 3 avril au 23 mai 1979 ; *Une expérience de l'art du siècle,* Musée d'art de Joliette, Joliette (Québec), du 26 mai au 1er octobre 2000 ; *Les siècles de l'image. La collection permanente, du 15e siècle à nos jours,* Musée d'art de Joliette, Joliette (Québec), à partir du 26 mai 2002.

—

Artiste autodidacte de renommée internationale, Niki de Saint Phalle est célèbre pour ses Nanas, des sculptures de femmes dansantes tout en couleurs et en rondeurs. Bien que l'artiste franco-américaine fût rattachée au groupe des Nouveaux Réalistes, dont elle était la seule figure féminine, de nombreux historiens et critiques d'art de son époque ont vu dans son œuvre des affinités avec le pop art, le surréalisme, le dadaïsme et le féminisme. L'artiste demeure toutefois inclassable, et c'est un œuvre marqué par les différents remous de son existence qu'elle a offert à un vaste public durant plus de quarante ans de carrière.

Le Musée d'art de Joliette est l'un des rares établissements muséaux au Canada à posséder une œuvre de Niki de Saint Phalle. Cette petite sculpture représente une de ses illustres Nanas chevauchant un éléphant fabuleux. L'animal est décoré de couleurs vives qui s'harmonisent en cercles autour de ses pattes, de ses oreilles et de sa trompe. La cavalière est vaguement esquissée, les bras levés et les jambes repliées sur les flancs de la bête. Aux motifs bigarrés de sa monture, la femme oppose une certaine sobriété, son vêtement blanc ne se parant que de quelques touches de couleurs rouge et mauve. Celles-ci sont d'ailleurs concentrées sur les seins et les fesses de la Nana, comme si l'artiste avait souhaité souligner la féminité de cette dernière.

Cette sculpture est à la fois caractéristique et atypique de la production de Niki de Saint Phalle. Réalisée en 1979 pour l'exposition *Niki de Saint Phalle : Monumental Projects, Maquettes and Photographs* montée par la Gimpel & Weitzenhoffer Gallery de New York, *Éléphant et nana* est l'une des neuf figurines fantaisistes qui composent la série *La ménagerie*[1]. Chacune des petites pièces de cette série a été tirée à dix exemplaires. L'artiste, qui créait au départ des œuvres uniques, développa une pratique du multiple dans les années 1970 pour permettre une plus grande diffusion de son œuvre et ainsi contribuer à l'intégration de l'art au quotidien, objectif qu'elle poursuivit tout au long de sa carrière, notamment en réalisant des commandes publiques[2]. Dès la création des premières Nanas en 1965, elle s'appliqua à faire jaillir un art joyeux possédant un pouvoir d'attraction positif sur les spectateurs. La pièce du MAJ ne fait pas exception. À l'aide de courbes imparfaites, de couleurs éclatantes, d'accumulations de peinture et de traits dynamiques du pinceau, Niki de Saint Phalle a su communiquer toute la vitalité, le plaisir et la liberté qui émanent de cette femme moderne chevauchant une créature fantastique. C'est ainsi que l'artiste nous convie à voyager dans son univers où « le bonheur est l'imaginaire [et] l'imaginaire existe[3] ».

A.-A. V.

NOTES 1_____ La production de multiples de Niki de Saint Phalle, bien que considérable à partir des années 1980, ne fut que très peu étudiée par les historiens de l'art. Malgré quelques essais sur les pièces de mobilier et les accessoires, *La ménagerie* est complètement absente de la vaste bibliographie consacrée à l'artiste. 2_____ À titre d'exemple, nous pouvons citer *Le paradis fantastique,* une œuvre monumentale qu'elle réalisa avec Jean Tinguely pour le pavillon de la France à l'occasion de l'Exposition universelle de 1967 à Montréal. L'ensemble se trouve aujourd'hui dans les jardins du Moderna museet de Stockholm, en Suède. 3_____ Niki de Saint Phalle, citée dans Jean-Yves Mock, *Niki de Saint Phalle,* cat. d'expo., Paris, Centre Georges Pompidou, Musée national d'art moderne, 1980, p. 48.

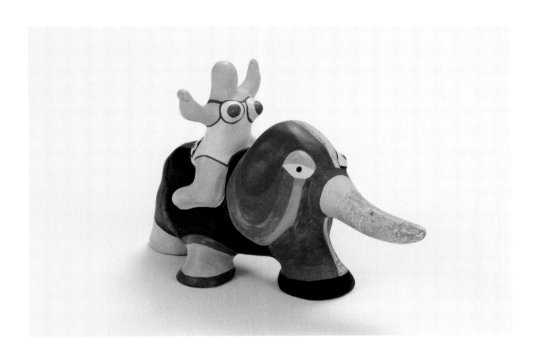

Niki de Saint Phalle
Neuilly-sur-Seine, France, 1930
San Diego, Californie, États-Unis, 2002

Éléphant et nana**, de la série **La ménagerie
1979
Acrylique et craie de cire sur résine polyester
12,5 × 8 × 19,5 cm
Édition 5/10
Signé
Don de Jack Greenwald

HISTORIQUE : coll. Jean-Baptiste Soucy, à Québec, en 1943 ; acquis par Nicole S. Boisvert, à Loretteville (Québec), entre 1961 et 1972 ; se trouve à la Galerie Bernard Desroches à Montréal en 1989 ; acquis par Pijoco inc. (Laval, Québec) en 1989 ; don au Musée d'art de Joliette en 1998. **EXPOSITIONS** : *Pellan*, exposition dans l'atelier de l'artiste, au 3714, rue Jeanne-Mance, Montréal (Québec), du 14 au 22 décembre 1941 ; *Exposition des maîtres de la peinture moderne*, Séminaire de Joliette, Joliette (Québec), du 11 au 14 janvier 1942, n° 23 ; *Paul-Émile Borduas, Marie Bouchard, Denyse Gadbois, Louise Gadbois and Alfred Pellan*, Print Room, Art Gallery of Toronto, Toronto (Ontario), du 6 février au 2 mars 1942 [tournée : Art Association of Montreal, Montréal (Québec), du 7 au 29 mars 1942] ; *Pellan*, Musée du Québec, Québec (Québec), du 7 septembre au 8 octobre 1972 [tournée : Musée des beaux-arts de Montréal, Montréal (Québec), du 20 octobre au 26 novembre 1972 ; Galerie nationale du Canada, Ottawa (Ontario), du 7 décembre 1972 au 8 janvier 1973] ; *L'avant-garde canadienne des années 50 et 60*, Galerie Bernard Desroches, Montréal (Québec), du 16 au 28 novembre 1989, n° 40 ; *Alfred Pellan, une rétrospective*, Musée d'art contemporain de Montréal, Montréal (Québec), du 17 juin au 26 septembre 1993 [tournée : Musée du Québec, Québec (Québec), du 13 octobre 1993 au 30 janvier 1994 ; London Regional Art and Historical Museums, London (Ontario), du 7 mai au 3 juillet 1994 ; Winnipeg Art Gallery, Winnipeg (Manitoba), du 25 février au 30 avril 1995] ; *Les Clercs de Saint-Viateur à Joliette. La foi dans l'art*, Musée d'art de Joliette, Joliette (Québec), du 20 mai au 31 août 1997 ; *Une expérience de l'art du siècle*, Musée d'art de Joliette, Joliette (Québec), du 26 mai au 1er octobre 2000 ; *Les enfants et le portrait*, Maison des arts de Laval, Laval (Québec), du 11 novembre 2007 au 27 janvier 2008 ; *Pellan. Retour en Charlevoix*, Musée d'art contemporain de Baie-Saint-Paul, Baie-Saint-Paul (Québec), du 24 octobre 2009 au 9 mai 2010. **BIBLIOGRAPHIE** : « Exposition chez Pellan », *La Patrie*, 11 décembre 1941, p. 9 (repr.) ; Maurice Gagnon, *Pellan*, Montréal, L'Arbre, 1943, n° 14, p. 48 (repr., titré : *Fillette brune en rouge*) ; « Canadian Painter Honored in Paris. Art of Alfred Pellan Ranges from Realism to Abstraction », *Saturday Night*, 16 avril 1955, p. 5 (repr.) ; Galerie nationale du Canada, *Alfred Pellan*, Ottawa, Imprimeur de la Reine, 1960, cat. 18, p. [8] et [18] ; Larry Gowett, « Alfred Pellan, un art savant au service d'une analyse scrupuleuse », *Le Salaberry de Valleyfield*, 20 février 1961, p. 5 ; Donald W. Buchanan, *Alfred Pellan*, Toronto, McClelland and Stewart Ltd., 1962, p. 10 et 15 (repr.) ; *Pellan*, cat. d'expo., [Montréal, Musée des beaux-arts de Montréal], 1972, cat. 9, p. 84 ; Jenny Bergin, « Pellan Retrospective Opens », *Ottawa Citizen*, 8 décembre 1972 ; « Collage », *M*, Musée des beaux-arts de Montréal, vol. IV, n° 4, mars 1973, repr. p. 21 ; Germain Lefebvre, *Pellan*, Montréal, Les Éditions de l'Homme, 1973, repr. p. 55 ; Ann Davis, *Frontiers of Our Dreams. Quebec Painting in the 1940's and 1950's*, Winnipeg, Winnipeg Art Gallery, 1979, p. 16-17, repr. p. 86 ; Germain Lefebvre, *Pellan. Sa vie, son art, son temps*, La Prairie, Marcel Broquet, 1986, p. 57 (repr.), p. 96 ; Michel Martin et Sandra Grant Marchand, *Alfred Pellan*, cat. d'expo., Montréal, Musée d'art contemporain de Montréal ; Québec, Musée du Québec, 1993, cat. 40, p. 261, repr. p. 90 ; Johanne Lebel, *Les Clercs de Saint-Viateur à Joliette. La foi dans l'art*, cat. d'expo., Joliette, Musée d'art de Joliette, 1997, repr. p. 9 ; Gilles Daigneault, *Pellan. Retour en Charlevoix*, Baie-Saint-Paul (Québec), Musée d'art contemporain de Baie-Saint-Paul, 2009, p. 11.

Chassé par la guerre, le peintre Alfred Pellan doit se résigner à rentrer de France où il s'était établi en 1926. Influencé par l'abstraction et le surréalisme, son art fait scandale au Québec où il expose dès son retour en 1940.

Afin de mieux faire comprendre sa démarche, Pellan se rend dans Charlevoix chez le couple d'artistes Jean Palardy (1905-1991) et Jori Smith (1907-2005), qui photographient et peignent des visages d'enfants qui l'inspirent également. « À l'époque, déclare-t-il, ma production était plutôt moderne, mais je m'étais rendu compte du fossé qui nous séparait, mes collègues et moi, du public, et je voulais en montrant aux gens qu'il m'était possible de faire de la peinture réaliste, opérer une sorte de rapprochement[1]. »

« Réaliste », le terme est-il bien choisi ? Certes, les traits de la jeune fille sont bien rendus. Qui plus est, Pellan réussit à traduire l'air mystérieux et l'effet d'isolement qui remplit instantanément le visage d'un enfant lorsqu'il s'adonne à la rêverie. Au-delà de cette zone de représentation la peinture reprend ses droits. De larges lignes de contour noires cernent le corps instable et de rapides traits de brosse simulent un vêtement rouge. La figure est placée devant un fond décoratif qui reprend un réseau de bandes nervurées multicolores et qui évoque davantage l'artifice de la scène qu'un intérieur charlevoisien. L'enfant se détache de son milieu rural et se trouve propulsée dans un univers où règnent la couleur et l'imagination.

L. L.

NOTE 1 ———— Germain Lefebvre, *Pellan. Sa vie, son œuvre, son temps*, La Prairie, Marcel Broquet, 1986, p. 95.

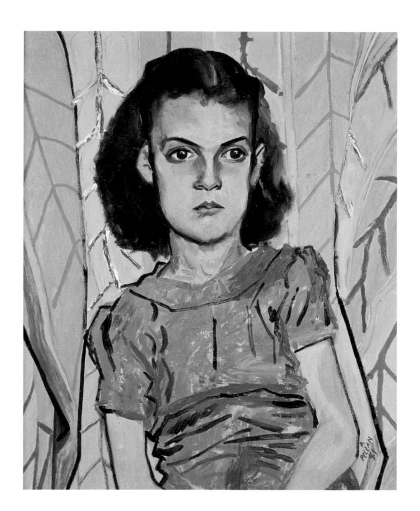

Alfred Pellan
Québec (Québec), 1906
Laval (Québec), 1988

Fillette en rouge
1941
Huile sur toile
61,5 × 49 cm
Signé
Don de Pijoco inc.

HISTORIQUE : coll. Jack Greenwald ; don au Musée d'art de Joliette en 1998. **EXPOSITIONS :** *Une expérience de l'art du siècle*, Musée d'art de Joliette, Joliette (Québec), du 26 mai au 1er octobre 2000 ; exposé à côté de l'ascenseur du 1er étage du Musée d'art de Joliette, Joliette (Québec), à partir du 29 juin 2002.

—

Au début de sa carrière, Arman, de son vrai nom Armand Pierre Fernandez, pratiquait la peinture abstraite. La découverte du travail de l'artiste dadaïste Kurt Schwitters dans les années 1950 l'amène cependant à revoir sa pratique et à la radicaliser. Vers la fin des années 1950, il abandonne progressivement la peinture pour se consacrer entièrement à l'objet. Il commence alors à amasser des objets banals provenant de son environnement immédiat pour les présenter sous forme d'accumulations. L'abondance à laquelle renvoient ces accumulations est intimement liée à l'expression quantitative de notre époque : on produit et on consomme massivement des produits et des objets que l'on jette après usage et qui s'accumulent, puis s'entassent un peu partout. Depuis sa série des *Cachets* – où la répétition des empreintes de différents tampons et cachets introduit l'idée de quantité dans son travail – à ses *Colères* – où des instruments de musique, des sculptures et autres objets sont découpés, fracassés, voire pulvérisés –, l'objet et sa multiplication, son accumulation et à l'occasion sa destruction sont à la base du langage plastique de l'artiste. Au début des années 1960, Arman deviendra une figure majeure du Nouveau Réalisme, un mouvement né en France qui propose de créer de « nouvelles approches perceptives du réel[1] ». À l'instar des autres membres du mouvement, Arman effectue une sorte de « recyclage poétique du réel urbain, industriel, publicitaire[2] », pour reprendre la formule de Pierre Restany, au moyen duquel l'artiste pose un regard critique, ironique et original sur la réalité.

Accumulation Paint Brushes fait partie d'une série d'œuvres qu'Arman a produites au cours de la seconde moitié des années 1980 et qui sont entièrement constituées de matériel de peinture. L'artiste utilise comme matériaux des pinceaux, brosses, spatules et tubes de peinture destinés spécifiquement à un usage artistique aussi bien que des pinceaux conçus pour un usage domestique que l'on retrouve en quincaillerie. Dans *Accumulation Paint Brushes*, une série de pinceaux identiques gorgés de couleur sont fixés sur la toile après avoir laissé leur empreinte colorée sur le fond blanc, encore visible par endroits. La forme de l'œuvre, mi-sculpture, mi-peinture, est déterminée par les caractérisques de l'objet – léger et de petite taille, le pinceau appelle la multiplication et l'accumulation – et sa charge expressive est définie par le pouvoir d'évocation que possèdent les objets accumulés. Ici, ce sont non pas des pinceaux d'artiste, que l'on conserve précieusement, qui ont été employés, mais plutôt des objets utilitaires dont on se départit facilement. L'accumulation de ces pinceaux renvoie à la notion de consommation de masse à laquelle fait allusion l'ensemble du travail d'Arman. En nous présentant ici les outils du peintre, Arman propose également une conception de la peinture à la fois comme sujet et comme objet.

M.-È. C.

NOTES 1_____ Pierre Restany, *60/90. Trente ans de Nouveau Réalisme*, Paris, La Différence, 1990, p. 73. 2_____ *Ibid.*, p. 76.

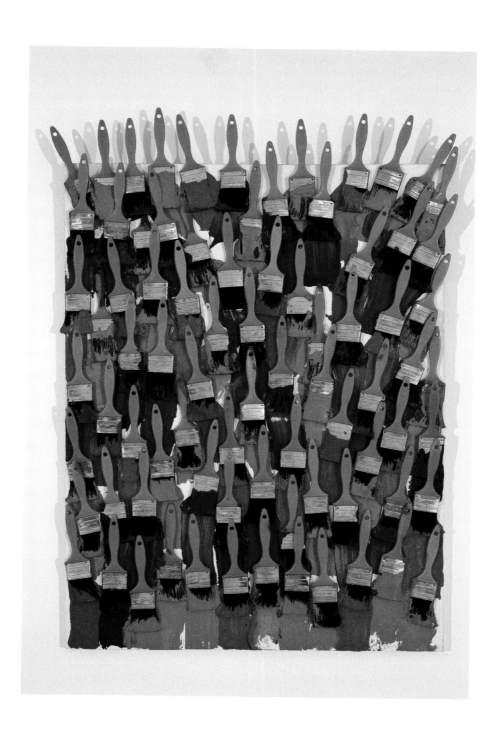

Arman
Nice, France, 1928
New York, États-Unis, 2005

Accumulation Paint Brushes
[Accumulation : pinceaux]
1985
Pinceaux et acrylique sur toile
113 × 81,4 cm
Signé
Don de Jack Greenwald

HISTORIQUE : acheté par le Musée d'art de Joliette en 1998 grâce au programme d'aide aux acquisitions du Conseil des Arts du Canada. **EXPOSITIONS :** *Clara Gutsche. La série des couvents*, Musée d'art de Joliette, Joliette (Québec), du 18 octobre 1998 au 10 janvier 1999 [tournée : Mount Saint Vincent University Art Gallery, Halifax (Nouvelle-Écosse), du 13 février au 21 mars 1999 ; Americas Society Art Gallery, New York, du 7 juin au 25 juillet 1999 ; Toronto Photographers Workshop, Toronto (Ontario), du 11 septembre au 9 octobre 1999 ; Dunlop Art Gallery, Regina (Saskatchewan), du 8 janvier au 27 février 2000 ; Center for Creative Photography, Tucson, Arizona, du 15 avril au 11 juin 2000 ; Maison Hamel-Bruneau, Sainte-Foy (aujourd'hui Québec, Québec), du 4 avril au 3 juin 2001 ; Photographic Center of Skopelos, Skopelos, Grèce, du 14 juillet au 9 septembre 2001 ; Galerie Le Lieu, Lorient, France, du 9 novembre au 16 décembre 2001] ; *Au-delà du regard. Le portrait dans la collection du MAJ*, Musée d'art de Joliette, Joliette (Québec), du 23 janvier au 4 septembre 2011. **BIBLIOGRAPHIE :** France Gascon, *Clara Gutsche. La série des couvents*, cat. d'expo., Joliette, Musée d'art de Joliette, 1998, p. 29.

—

Avec sa série des *Couvents* (1980-1998), Clara Gutsche pénètre dans le monde mystérieux et fascinant des cloîtres. Après la défaite des Patriotes au XIXe siècle, alors que la classe politique se trouve considérablement affaiblie, on observe une recrudescence de la présence religieuse dans le paysage culturel québécois. De très nombreuses communautés religieuses féminines sont alors fondées et se font remarquer par leur rôle de premier plan dans plusieurs sphères de la société. Le monde retiré des cloîtres, lui, reste toutefois méconnu. Ayant choisi une vie d'ascèse et de recueillement, les sœurs cloîtrées, dont les Sœurs de la Visitation du monastère de La Pocatière, n'ouvrent que très rarement leurs portes au public. C'est donc un univers féminin voilé, rempli de silence et de mystère, que tente de percer l'artiste.

Clara Gutsche est originaire des États-Unis, mais vit à Montréal depuis 1970. Détentrice d'une maîtrise en photographie de l'Université Concordia, cette artiste, enseignante et critique d'art s'inspire, depuis ses débuts, de son environnement, car c'est la corrélation entre l'humain, son milieu de vie et son appartenance culturelle qui l'intéresse particulièrement et qu'elle cherche à mettre en relief dans des œuvres dont la portée va au-delà du documentaire. Ainsi, dans la série des *Couvents*, le projet de Gutsche s'élabore autour du patrimoine architectural des cloîtres tout autant que du quotidien des femmes qui les habitent. Ce croisement d'intentions est visible dans le caractère formel des œuvres de la série. On y sent l'intérêt pour la charpente, la structure architecturale que l'artiste sait mettre en valeur par des cadrages exceptionnels. Elle avait déjà travaillé avec ce double objectif dans la série *Milton Park* (1970-1973), où elle photographiait les résidents d'un quartier de Montréal tout en attirant l'attention sur leur milieu de vie. Ainsi, les photographies de Clara Gutsche sont à interpréter comme des portraits des lieux autant que des gens qui y vivent. Dans *Les Sœurs de la Visitation. Le cloître*, l'artiste structure l'espace, élabore une mise en scène, mais toujours en lien avec ce qui y est vécu. La composition est ordonnée, organisée comme l'est la vie dans cet univers féminin. Le parquet ciré et brillant témoigne du goût du rangement dans ces lieux et donne un aspect aérien singulier aux femmes qui le foulent. De par le puissant contraste entre leurs tenues sombres et le décor immaculé ainsi que le caractère dynamique de leur disposition diagonale, les religieuses semblent projetées à l'avant-plan dans un puissant effet de flottement atmosphérique. La plafond voûté n'est pas sans rappeler la physionomie recueillie de ces moniales et l'effet protecteur de l'architecture enveloppante qui les soustrait au regard du reste du monde. Malgré l'aspect statique de la composition, Gutsche nous invite à nous attarder, à apprécier les détails. Ici, une quinzaine de sœurs ont posé. Chacune esquisse un geste, un sourire, une pose laissant deviner une part d'elle-même. Si les religieuses québécoises étaient quelque trente-cinq mille en 1960[1], elles seraient aujourd'hui moins de quinze mille âgées en moyenne de 74 ans[2]. À ce titre, cette série d'œuvres de Gutsche participe à la mémoire collective, tel un dernier témoignage d'un monde en train de disparaître…

s. c.

NOTES **1**_____Lucie Desrochers, *Œuvres de femmes 1860-1961*, Québec, Publications du Québec, 2003, p. 105. **2**_____Nicole Laurin, « Quel avenir pour les religieuses du Québec », *Relations*, juin 2002, p. 30.

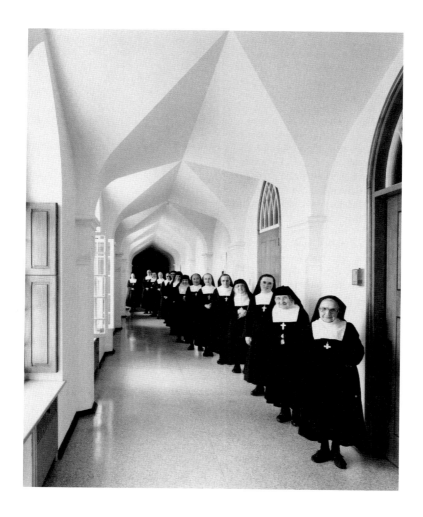

Clara Gutsche
Saint-Louis, Missouri, États-Unis, 1949

Les Sœurs de la Visitation. Le cloître,
de *La série des couvents*
1991
Épreuve au gélatino-bromure d'argent viré
au sélénium et à l'or
37,5 × 47,5 cm
Achat grâce au programme d'aide aux acquisitions
du Conseil des Arts du Canada

HISTORIQUE : coll. Patrick et Osirys Cannone ; don au Musée d'art de Joliette en 1999. **EXPOSITIONS :** Galerie Samuel Lallouz, Montréal (Québec), 1991 ; *Les siècles de l'image. La collection permanente, du 15ᵉ siècle à nos jours*, Musée d'art de Joliette, Joliette (Québec), à partir du 26 mai 2002.

—

Afin de réaliser ses toiles aux dimensions imposantes, Jack Goldstein se réapproprie des images de phénomènes naturels et de catastrophes qu'il puise dans les médias de masse tels que les journaux et les magazines. Il dirige et supervise une équipe de designers et de peintres qui modifient les couleurs et la taille des images avant d'en reproduire les motifs sur la toile en superposant des couches immaculées de peinture, puis en apportant la touche finale à l'aérographe. Par l'utilisation d'un pistolet à peinture, Goldstein s'approprie une pratique industrielle qui lui permet de supprimer toute trace résiduelle de la main de l'artiste[1]. Ce processus de distanciation et de déconstruction de l'image confère un aspect mécanique et froid à ses œuvres, qui célèbrent et magnifient pourtant l'impressionnante et fascinante force brutale de phénomènes et événements destructeurs tels que les tornades, les éruptions volcaniques ou les conflits armés. Pour Goldstein, cette exploration intensive et sérielle d'événements spectaculaires représente une forme de compensation pour l'absence de réalité individuelle dans un monde imprégné par la culture de masse[2] : à force de reproduire sans cesse les mêmes images, les médias finissent par créer une expérience homogène à l'échelle de l'ensemble de la population. Paradoxalement, Goldstein choisit de placer le spectateur devant une certaine menace, mais sa méthode de distanciation fait en sorte que, comme dans les médias, le spectateur se retrouve devant une représentation froide et impersonnelle d'un instant pourtant spectaculaire.

Pour réaliser l'œuvre *Sans titre* (1983), Goldstein s'est approprié l'image d'une pluie de météorites tirée d'un magazine. La photographie originale, qui a été prise en laissant l'obturateur de l'appareil ouvert pendant une trentaine de minutes, a permis à la pellicule de s'imprégner du parcours lumineux et circulaire des météorites. Si le motif de la photographie s'éloigne déjà de l'apparence réelle du sujet, la transformation que Goldstein lui fait subir, en en modifiant les couleurs et en en simplifiant les formes avant de le reproduire sur la toile, le rend tout à fait méconnaissable. Sur la toile imposante de Goldstein, la pluie de météorites devient un motif pictural à mi-chemin entre spectacle et cataclysme, mouvement et fixité, abstraction et figuration, matériel et immatériel.

M.-H. F.

NOTES **1** _____ Chrissie Iles, « Vanishing Act », *Artforum*, mars 2003, p. 23-24. **2** _____ Susanne Gaensheimer, *Jack Goldstein*, Francfort, Museum für Moderne Kunst, 2009, p. 9.

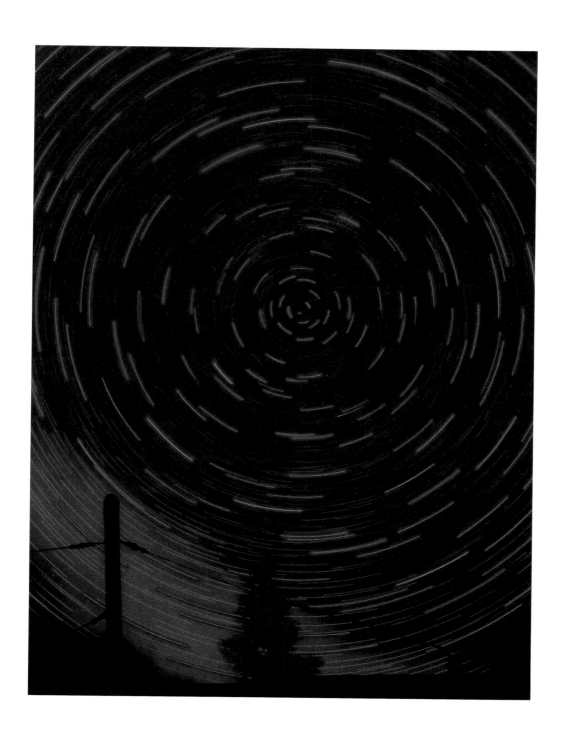

Jack Goldstein
Montréal (Québec), 1945
San Bernardino, Californie, États-Unis, 2003

Sans titre
1983
Acrylique sur toile
243,8 × 130,3 cm
Don de Patrick et Osirys Canonne

HISTORIQUE : coll. John Schweitzer ; don au Musée d'art de Joliette en 1999. **EXPOSITIONS :** *Pierre Dorion. Paintings*, Yarlow-Salzman Gallery, Toronto (Ontario), du 10 mars au 7 avril 1984 ; *Question d'échelle, volet 1/2. Penser grand*, Musée d'art de Joliette, Joliette (Québec), du 23 octobre 2005 au 29 janvier 2006. **BIBLIOGRAPHIE :** Pascale Beaudet et France Gascon, *Question d'échelle, volet 1/2. Penser grand*, cat. d'expo., Joliette, Musée d'art de Joliette, 2005, p. 13, repr. p. 26.

—

Avant d'entamer son baccalauréat en arts visuels à l'Université d'Ottawa en 1979, Pierre Dorion hésite entre la carrière d'historien de l'art et celle d'artiste[1]. Bien qu'ayant opté pour la seconde voie, il a su combiner ses deux intérêts puisque, depuis plus de vingt-cinq ans, son art décortique les techniques, les théories, les genres et l'iconographie de l'histoire de l'art et plus particulièrement de celle de la peinture.

Présentée lors de la première exposition individuelle de l'artiste en 1984, l'œuvre *Sans titre (Passage)* est représentative de cette recherche entreprise dès le début de sa carrière. Dorion réutilise les motifs de certaines œuvres existantes, puis les déconstruit afin de mieux interroger le rôle et la fonction de l'art[2]. En se réappropriant des symboles signifiants de la peinture d'histoire occidentale et en les confrontant aux enjeux de la peinture moderne et contemporaine, Dorion crée de nouvelles compositions qui permettent de jeter des ponts entre le passé et le présent.

Dans ce triptyque, des personnages en uniforme militaire semblent traverser l'écran au centre de la composition, sorte de porte mystérieuse ou de passage vers un autre univers. L'échelle humaine de l'œuvre ainsi que l'absence d'encadrement traditionnel créent une impression de rapprochement avec le spectateur, alors que la grisaille des personnages lui rappelle qu'ils sont bien d'une autre époque, voire d'un autre monde. Dans cette judicieuse mise en scène, Dorion explore les différents discours sur la peinture à travers les siècles. Napoléon, qui s'était rendu compte de l'immense pouvoir de l'image, avait utilisé la peinture comme outil de propagande afin de consolider son empire. Dans l'œuvre de Dorion, les personnages, en reprenant l'iconographie napoléonienne, peuvent symboliser la puissance narrative de la peinture, alors que, à l'opposé, l'écran, qui pourrait également être une œuvre abstraite, se veut une réflexion sur la surface et les limites de la toile et sur la façon de contenir l'essence même de la peinture[3]. Par une juxtaposition volontaire d'éléments anachroniques et opposés, cette œuvre permet donc de confronter différents discours, courants et thèmes de l'histoire de la peinture, comme l'abstraction et la figuration ou encore l'illusionnisme de la peinture et les limites physique du canevas.

M.-H. F.

NOTES 1 _____ Stéphane Aquin, « La mélancolie critique », *Voir*, vol. 8, n° 39, 25 août 1994, p. 49. 2 _____ Laurier Lacroix, *Solo : la peinture de Pierre Dorion*, Sherbrooke, Galerie d'art du Centre culturel de l'Université de Sherbrooke, 2004, n. p. 3 _____ Marie-Michèle Cron, « Une peinture à haut indice de mélancolie », *Le Devoir*, 5 novembre 1994, p. D-11.

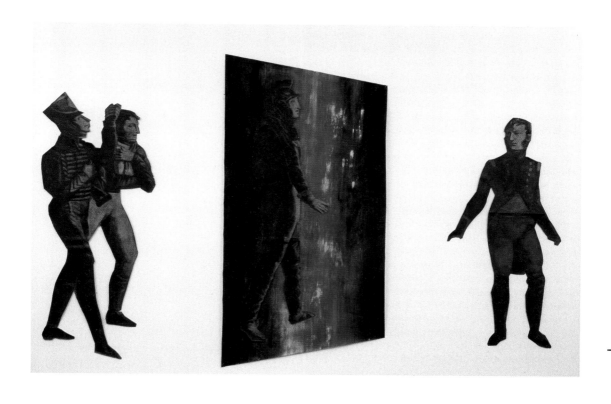

Pierre Dorion
Ottawa (Ontario), 1959

Sans titre (Passage)
1984
Acrylique et pigment sec sur papier découpé
194 × 307 cm
Don de John Schweitzer en l'honneur
de Me Maurice Forget

HISTORIQUE : coll. Jean-Marie Roy ; don au Musée d'art de Joliette en 1999.

—

Dès son arrivée au Musée d'art de Joliette, le visiteur est accueilli par les bois gravés par René Derouin sur les parois et le plafond du sas de l'entrée. Dans le prolongement de ses vastes murales de la série *Équinoxe*, René Derouin a voulu traduire cette fraction de seconde où le passage entre la lumière et l'obscurité se joue entre le noir et le blanc. Dans cette œuvre de maturité (1992), il obtient l'aspect lisse et luisant de l'aggloméré de merisier – le « bouleau russe » – par ponçage et sablage électrique du bois, qui reçoit quatre couches de vernis noir à l'acrylique et au graphite avant la finition au vernis à l'acrylique.

Essentiellement graveur – un graveur qui dessine, peint, grave, sculpte, pétrit, installe –, Derouin aura passé sa vie à poursuivre une identité fugitive où se mélangent géographies, rencontres, sensations à la source d'échos inattendus entre ses deux cultures, entre le Nord et le Sud, ce qu'il résume dans le concept de *dualité*. La quête d'identité, le territoire, les migrations, le métissage et la mémoire – l'*américanité* – sont les grands thèmes de sa motivation, née de sa première migration au Mexique, où il séjourne de 1955 à 1957. Il découvre alors, en même temps que la vérité culturelle, la peinture et la gravure sur bois et sur linoléum. Il n'aura de cesse, en toute indépendance des institutions et diktats académiques ou idéologiques, de construire son œuvre dans une prolifération de styles et de techniques au fil des ruptures qui ponctueront sa longue carrière. Marqué par l'Amérique latine, il réalisera sa définition de la nordicité dans une exploration du paysage, à travers les roches et les rochers des forêts et de la mer, au Nord.

Il réinvente la gravure en agrandissant les matrices au format de paysages démesurés d'après l'observation du sol environnant sa maison ou en survolant un territoire infini. Depuis Val-David jusqu'à la baie James en passant par le lac Baskatong, le géo-artiste explore son pays progressivement pour le comprendre et rendre la richesse du sol du Grand Nord dans sa dimension spatiale.

Équinoxe aboutira à l'immense projet *Migrations* développé de 1989 à 1992 et dont l'issue inouïe à Baie-Saint-Paul, en 1994, a marqué l'imaginaire québécois : sur des mètres et des mètres d'une plateforme composée de reliefs gravés – un « territoire » de bois – Derouin active des foules en marche, denses, mouvantes et anonymes. Vingt mille figurines en céramique, le *barro negro* au fini lustré du Mexique, argile rouge à texture brute du Québec, ont déambulé dans le hall du Musée Rufino Tamayo au Mexique, puis dans celui du Musée du Québec pour finalement former, pour dix-neuf mille d'entre elles, la stupéfiante « collection Fond du fleuve Saint-Laurent ». Les figurines modelées d'une main de plus en plus assurée présenteront petit à petit des surfaces aussi délicatement gravées que des ouvrages d'orfèvre. Le largage, en mai et juin 1994, de milliers de migrants d'argile dans la rivière Outaouais et dans le fleuve Saint-Laurent est resté dans la mémoire des Québécois comme le geste le plus spectaculaire, le plus libre, le plus libertaire d'un artiste.

En 2010, les fleurs, les oiseaux, les poissons de *Paraiso* (1997), son immense murale résumant ses rapports privilégiés entretenus pendant quarante ans avec le Mexique, sa culture, ses artistes, revivent dans la frise en bois gravé et vivement coloré installée sur le pourtour du Marché Metro à Val David. Avec *Autour de mon jardin*, René Derouin invoque résolument la responsabilité sociale de l'artiste.

La blouse de Jeanne Molleur, une œuvre unique créée pour figurer la parenté entre le graveur et la dessinatrice du vêtement, illustre un procédé original du graveur : après avoir imprimé sa gravure, il rehausse le bois de couleurs et l'expose en regard de la gravure.

C. H.

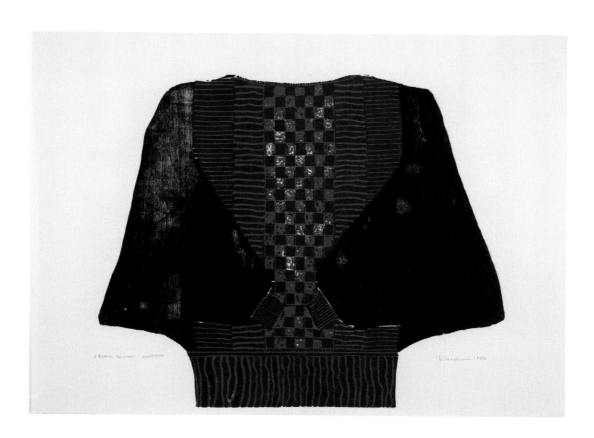

René Derouin
Montréal (Québec), 1936

La blouse de Jeanne Molleur
1982
Bois gravé et gravure monotype
86,2 × 112,1 cm
Signé
Don de Jean-Marie et Hélène Roy

Chronologie 2000–2006

2000

L'univers de Saint-Denys
Garneau (publ.)
Exposition organisée et mise
en circulation par le MAJ
Commissaire : France Gascon
30 janvier – 9 avril
Tournée :
Centre culturel Yvonne L.
Bombardier (Valcourt, Québec)
15 janvier – 15 avril 2001
Centre national d'exposition
(Jonquière, Québec)
11 août – 14 octobre 2001

Rondes de nuit
Exposition en ligne proposant
une visite virtuelle des exposi-
tions permanentes du Musée

Une expérience de l'art
du siècle
Œuvres tirées de la collection
du MAJ
Commissaire : Anne-Marie Ninacs
26 mai – 1er octobre

Firestone. Une légende,
un centenaire, une célébration
Commissaire : Claire Forest
13 août – 1er octobre

Carol Wainio. Les registres
du contemporain (publ.)
Exposition organisée et mise
en circulation par le MAJ
Commissaire : Michèle Thériault
22 octobre 2000 – 21 janvier 2001
Tournée :
Oakville Galleries
(Oakville, Ontario)
10 février – 1er avril 2001
London Regional Art
and Historical Museums
(London, Ontario)
26 mai – 8 juillet 2001
Alberta College of Art and
Design (Calgary, Alberta)
6 - 29 septembre 2001

Les Éditions Roselin.
Intimités poétiques (publ.)
Commissaire : Sylvie Alix
22 octobre 2000 – 25 mars 2001

2001

L'expérience photographique
du patrimoine
Exposition organisée par le
MAJ en collaboration avec
le Secrétariat des Journées
de la culture
Commissaires : France Gascon
et Myriam Tremblay
11 février – 2 septembre

Entre deux mondes. La Pologne
à l'aube du modernisme,
1890-1914 (publ.)
Exposition organisée par le
Musée national de Cracovie
(Cracovie, Pologne)
Commissaires : Stefania
Kozakowska et Marek Mróz
18 février – 27 mai

Sur le chemin du Roy
Exposition organisée par la
Corporation du patrimoine de
Berthier (Berthierville, Québec)
Commissaire : Jacques Rainville
26 juin – 2 septembre

La relève lanaudoise,
édition 2001 (publ.)
Commissaires : France Gascon
et Myriam Tremblay
26 juin – 2 septembre

Deux mille ans
sur deux continents
Exposition en ligne réalisée par
le MAJ et le Musée Labenche
d'art et d'histoire de Brive-la-
Gaillarde (France)

L'expérience photographique
du patrimoine à Joliette
Commissaires : France Gascon
et Myriam Tremblay
26 juin – 1er novembre

Un Joliettain collectionneur
d'histoire : le juge Baby
Exposition organisée et mise en
circulation par le Musée
du Château Ramezay
(Montréal, Québec)
26 juin 2001 – 7 avril 2002

Le 1er juillet, l'American
Association of Museums
décerne un Prix d'excellence au
MAJ et aux Éditions du Boréal
pour la conception graphique du
catalogue d'exposition L'univers
de Saint-Denys Garneau.

René Després est élu prési-
dent du conseil d'adminis-
tration le 23 septembre. Il
demeurera en poste jusqu'au
23 septembre 2003.

Thomas Corriveau.
Attractions (publ.)
Exposition organisée et mise
en circulation par le MAJ
Commissaire : France Gascon
23 septembre 2001 – 6 janvier 2002
Tournée :
Galerie d'art d'Ottawa
(Ottawa, Ontario)
28 mars – 26 mai 2002
Musée régional de Rimouski
(Rimouski, Québec)
12 septembre – 10 novembre 2002

Une collection, un aperçu
Œuvres tirées de la collection
du MAJ
Commissaire : France Gascon
23 septembre 2001 – 7 avril 2002

Le 28 novembre, la Société
nationale des Québécois de
Lanaudière décerne le Prix des
arts Maximilien-Boucher 2001
au MAJ.

2002

Mario Côté. Tableau (publ.)
Commissaire : Nicole Gingras
27 janvier – 5 mai

Denis Juneau. Ponctuations
Exposition organisée et mise
en circulation par le Musée
du Québec (Québec, Québec)
Commissaire : Nathalie de Blois
26 mai – 8 septembre

Revoir Riopelle
Commissaires : France Gascon
et Myriam Tremblay
26 mai 2002 – 5 janvier 2003

Jérôme Fortin. Ici et là (publ.)
Exposition organisée et mise
en circulation par le MAJ
Commissaire : France Gascon
26 mai 2002 – 5 janvier 2003
Tournée :
MacLaren Art Centre
(Barrie, Ontario)
12 novembre 2003 – 18 janvier 2004
Dalhousie Art Gallery
(Halifax, Nouvelle-Écosse)
13 janvier – 27 février 2005
Centre national d'exposition
(Saguenay, Québec)
14 mai – 6 septembre 2005
Galerie du Prince Takamado,
Ambassade du Canada
(Tokyo, Japon)
12 janvier – 17 février 2006

Les siècles de l'image.
La collection permanente,
du 15e siècle à nos jours
Nouvelle exposition permanente
en remplacement de la salle d'art
canadien, 19e et 20e siècles
Commissaires : France Gascon
et Myriam Tremblay
À compter du 26 mai

Jean Noël. La mécanique
des fluides (publ.)
Exposition organisée et mise en
circulation par le MAJ et Le 19,
Centre régional d'art contempo-
rain (Montbéliard, France)
Commissaires : René Viau et
Philippe Cyroulnik
29 septembre 2002 – 23 février 2003
Tournée :
Le 19, Centre régional
d'art contemporain
(Montbéliard, France)
29 juin – 9 septembre 2001
Idem + Arts, Espace Sculfort
(Maubeuge, France)
20 octobre – 2 décembre 2001

2003

Louise Robert.
Au bout des mots (publ.)
Exposition organisée et mise
en circulation par le MAJ
Commissaire : Gilles Daigneault
16 mars – 17 août
Tournée :
Centre d'exposition
de Baie-Saint-Paul
(Baie-Saint-Paul, Québec)
3 avril – 13 juin 2004

Serge Murphy. Tohu-bohu (publ.)
Exposition organisée et mise
en circulation par le MAJ
Commissaire : France Gascon
16 mars – 26 octobre
Tournée :
Centre national d'exposition
(Saguenay, Québec)
28 août – 31 octobre 2004
Le 19, Centre régional
d'art contemporain
(Montbéliard, France)
30 mars – 12 juin 2005
École supérieure des beaux-arts
de Marseille (Marseille, France)
2 décembre 2005 – 28 janvier 2006
Galerie d'art de l'Université
de Moncton (Moncton,
Nouveau-Brunswick)
8 mars – 18 avril 2006
Galerie d'art du Centre culturel
de l'Université de Sherbrooke
(Sherbrooke, Québec)
19 septembre – 28 octobre 2006
Oakville Galleries
(Oakville, Ontario)
18 novembre 2006 – 21 janvier 2007

À livre ouvert : 100 ans avec
les Sœurs des Saints Cœurs
dans Lanaudière (publ.)
Exposition organisée par le MAJ
en collaboration avec la congré-
gation des Sœurs des Saints
Cœurs de Jésus et de Marie
Commissaires : Myriam Tremblay
et sœur Marguerite Drainville
4 mai – 31 août
Tournée :
Chapelle des Cuthbert
(Berthierville, Québec)
17 - 30 juillet 2004

L'école des femmes : 50 artistes
canadiennes au musée (publ.)
Commissaire : France Gascon
7 septembre 2003 – 22 février 2004

Acquisitions en cours
7 septembre 2003 – 9 mars 2007

Me Michel Dionne est élu
président du conseil d'admi-
nistration le 23 septembre. Il
demeurera en poste jusqu'au
26 septembre 2006.

Claude Mongrain.
Les circuits lapidaires (publ.)
Commissaire : France Gascon
23 novembre 2003 – 29 août 2004

2004

Un symbole de taille.
La ceinture fléchée dans
l'art canadien (publ.)
Exposition organisée et mise
en circulation par le MAJ
Commissaires : Myriam Tremblay,
Michelle Picard, France Hervieux
et Claude St-Jean
21 mars – 22 août

Tournée :
Musée du Château Ramezay
(Montréal, Québec)
16 septembre – 28 novembre

La Pulperie de Chicoutimi
(Saguenay, Québec)
18 décembre 2004 – 3 avril 2005

Musée Labenche
(Brive-la-Gaillarde, France)
28 novembre 2005 – 17 février 2006

Sur le parvis. Les églises
du diocèse de Joliette
Exposition organisé et mise en
circulation par le MAJ en colla-
boration avec la Société d'his-
toire de Joliette-De Lanaudière
Commissaires : Claire St-Aubin
et Myriam Tremblay
30 mai – 31 octobre

Tournée :
Bibliothèque Christian-Roy
(L'Assomption, Québec)
6 mars – 10 avril 2005

Bibliothèque Saint-Félix-de-Valois
(Saint-Félix-de-Valois, Québec)
15 mars – 13 mai 2007

Naomi London. Beyond Sweeties
Commissaire : France Gascon
15 juillet 2004 – 10 mars 2005

Guy Pellerin.
La couleur d'Ozias Leduc (publ.)
Commissaire : Laurier Lacroix
12 septembre 2004 – 27 février 2005

Ozias Leduc à la Cathédrale.
Parcours-découverte (publ.)
Installation permanente
à la Cathédrale de Joliette
Commissaire : Laurier Lacroix
À compter du 12 septembre

Le 20 novembre, la Société
du patrimoine d'expression du
Québec décerne le prix Nicolas-
Doclin au MAJ pour l'exposition
Un symbole de taille. La ceinture
fléchée dans l'art canadien.

Dans la ville de Pierre Granche
Commissaire : France Gascon
21 novembre 2004 – 15 mai 2005

Le MAJ met en ligne une version
virtuelle de son exposition per-
manente, Les siècles de l'image.

2005

Naomi London. Trois projets sur
le thème du plaisir, de l'espoir
et du temps qui passe (publ.)
Exposition organisée et mise
en circulation par le MAJ
Commissaire : France Gascon
20 mars – 4 septembre

Tournée :
Koffler Gallery (Toronto, Ontario)
6 janvier – 20 février

Art Gallery of Alberta
(Calgary, Alberta)
9 septembre – 28 octobre 2006

Josée Fafard.
Les pieds sur terre (publ.)
Commissaire : Pascale Beaudet
20 mars – 2 octobre

Ginette Trépanier.
Raconte-moi ton village
Commissaire :
Marie-Andrée Lafleur
10 avril – 19 juin

Plein espace. L'art moderne
de la collection Firestone
d'art canadien
Exposition organisée et mise en
circulation par la Galerie d'art
d'Ottawa (Ottawa, Ontario)
Commissaire : Emily Falvey
5 juin – 21 août

Les pays de
François Lanoue (publ.)
Commissaire : Denise Bouchard
18 septembre 2005 – 27 août 2006

Question d'échelle, volet 1/2.
Penser grand (publ.)
Commissaires : Pascale Beaudet
et France Gascon
23 octobre 2005 – 29 janvier 2006

Gaëtane Verna est nommée
directrice générale et conser-
vatrice en chef du Musée le
17 novembre. Elle entrera en
fonctions à temps partiel le
11 janvier 2006 et à temps plein
dès le 20 mars de la même
année. M^me Verna demeurera en
poste jusqu'au 3 février 2012.

2006

Mark Ruwedel.
Written on the Land
Exposition organisée et mise en
circulation par la Presentation
House Gallery (Vancouver,
Colombie-Britannique)
Commissaire : Karen Love
12 février – 16 avril

Question d'échelle, volet 2/2.
Petit et concis (publ.)
Commissaires : Pascale Beaudet
et France Gascon
12 février – 16 avril

Côte à côte (publ.)
Commissaire : Pascale Beaudet
11 juin – 31 décembre

Luc Liard est élu président
du conseil d'administration
le 26 septembre. Il restera en
poste jusqu'au 24 juin 2007.

Alexandre Hollan.
Un seul arbre (publ.)
Commissaire : Louise Warren
15 octobre 2006 – 14 janvier 2007

HISTORIQUE : coll. privée ; don au Musée d'art de Joliette en 2001. **EXPOSITIONS :** *Françoise Sullivan. Éclats de rouge*, Galerie de l'UQAM, Montréal (Québec), du 5 au 27 juin 1998 ; *Féminin pluriel : 16 artistes de la collection du MAJ*, Musée d'art de Joliette, Joliette (Québec), du 23 mai 2010 au 2 janvier 2011.

—

Au plus près de moi, ma peinture raconte une histoire, elle raconte l'histoire des petites unités de temps, au temps présent qui s'égrappe, dans chaque pensée, chaque émotion, chaque geste. C'est un collier de touches qui s'égrainent. Peut-on croire que sans image il n'y ait rien ? Tout est là, dit, étalé, chanté, craché[1].
— FRANÇOISE SULLIVAN

Cette œuvre de Françoise Sullivan fait partie de la série *Éclats de rouge*, qu'elle a réalisée au cours de l'année 1997. Au premier regard, les toiles de cette série s'apparentent à de grands monochromes rouges. Un examen plus attentif révèle cependant une multitude de touches et de tracés qui recouvrent l'ensemble de la surface des plans colorés. Appliqués en série, ces traits de couleur qui semblent pulluler sur la toile traduisent le geste quasi chorégraphique de l'artiste au moment de leur exécution. Ce groupe d'œuvres allie ainsi les caractéristiques de deux expériences artistiques chères à Sullivan, soit la puissance chromatique et l'intensité lumineuse de la pratique de la peinture et la dynamique gestuelle de la main et du mouvement corporel propre à la danse, qui vient harmoniser le rythme des motifs appliqués sur la toile.

Signataire du manifeste du *Refus global* en 1948 et membre fondateur du groupe des Automatistes, Sullivan a su jeter des ponts entre les différentes disciplines artistiques dans lesquelles elle s'est investie tout au long de sa carrière. Surtout connue pour son apport aux fondements de la danse moderne au Québec, notamment pour *Danse dans la neige*, exécutée sur le mont Saint-Hilaire en 1948, elle s'est également intéressée à la peinture dès ses premières recherches artistiques au début des années 1940. Après des incursions dans les univers de la sculpture, de la photographie et de la performance qui marqueront elles aussi l'histoire de l'art au Québec, l'artiste revient à la peinture de manière définitive dans les années 1980, notamment avec les séries des *Tondi* et du *Cycle crétois*. Depuis le milieu des années 1990, elle renoue avec la plasticité chromatique et le geste spontané, édifiant ses espaces picturaux au moyen d'une rythmique scandée par des recouvrements, des juxtapositions et des superpositions de matière qui font jaillir de la surface peinte toute la puissance visuelle de la couleur.

E.-L. B.

NOTE 1 _____ Françoise Sullivan, « Ma peinture est… mais peinture Est », dans Stéphane Aquin (dir.), *Françoise Sullivan*, cat. d'expo., Montréal, Musée des beaux-arts de Montréal et Parachute, 2003, p. 43.

Françoise Sullivan
Montréal (Québec), 1925

Éclat de rouge n° 4
1997
Acrylique sur toile
152,7 × 152,7 cm
Signé
Don anonyme

HISTORIQUE : Galerie Yajima, Montréal (Québec) ; coll.
Jean-Guy Francoeur ; don au Musée d'art de Joliette en 2001.
EXPOSITIONS : *Les siècles de l'image. La collection permanente,
du 15ᵉ siècle à nos jours*, Musée d'art de Joliette, Joliette (Québec),
du 26 mai 2002 au 29 octobre 2003 ; *Question d'échelle, volet 2/2.
Petit et concis*, Musée d'art de Joliette, Joliette (Québec), du
12 février au 16 avril 2006. **BIBLIOGRAPHIE :** Pascale Beaudet
et France Gascon, *Question d'échelle, volet 2/2. Petit et concis*,
cat. d'expo., Joliette, Musée d'art de Joliette, 2006, p. 17.

—

Geoffrey James s'intéresse depuis plus de trente ans à la trans-
formation du paysage par l'activité humaine. Après avoir obtenu
un diplôme en histoire moderne du Wadham College d'Oxford
en 1964, James rêve de devenir journaliste au *New Yorker* et de
se plonger dans l'univers du jazz qu'il aime tant[1]. Il se trouve
plutôt un emploi de reporter au *Philadelphia Evening Bulletin* et
immigre en Amérique du Nord à l'âge de 22 ans. Fraîchement
arrivé en sol américain, James ressent le besoin de photogra-
phier son nouvel environnement. Ce sont des photographes du
journal qui l'initieront à la photographie. En 1967, contestant
l'engagement des États-Unis dans la guerre du Vietnam, il vient
s'établir à Montréal. Il travaille pour le magazine *Time* pendant
quelque temps avant de devenir directeur du Service des arts
visuels, du film et de la vidéo du Conseil des Arts du Canada.
Puis, en 1982, il prend la décision de se consacrer entièrement à
la photographie.

Travaillant à la manière d'un historien, Geoffrey James
aime connaître ses sujets à fond. Il s'informe et se documente
sur ses « projets de recherche » afin d'en comprendre les enjeux,
puis il les investit physiquement, en les arpentant de long en
large afin de mieux en saisir l'essence. Selon lui, « la photo-
graphie a un pouvoir mnémonique qu'aucun autre moyen
d'expression artistique ne possède, le pouvoir d'évoquer des
choses, que la peinture ne possède pas[2] ».

Si l'être humain est absent de ses œuvres, sa présence
n'y est pas moins perceptible puisque les sites qu'elles donnent
à voir portent la marque de l'intervention humaine. Étudiant
la transformation, planifiée ou non, du paysage à diverses
époques, James photographie aussi bien des lieux verdoyants,
tels que les parcs urbains et les jardins publics, que des paysages
dévastés tels que les sites miniers.

La série *French Gardens* témoigne de l'intérêt de James
pour les lieux idylliques que sont les parcs, mais aussi pour les
individus qui les ont fait aménager, car, en créant un jardin, on
construisait un monde idéal[3]. Pour James, les jardins sont un
peu comme des capsules témoins[4] : comme ils sont figés dans
le temps, leur visite nous transporte littéralement à une autre
époque. L'œuvre *Marly-le-Roi*, qui représente le jardin baroque
que Louis XIV s'était fait aménager comme lieu de villégiature,
fait partie des premières photographies que l'artiste réalise à
l'aide de son vieil appareil panoramique. Cette vue mélancolique
témoigne ainsi d'une facette de l'histoire prérévolutionnaire et
préserve, en quelque sorte, une bribe de la mémoire de l'évolu-
tion de la société.

M.-H. F.

NOTES 1 ———— Lori Pauli, *Utopie/Dystopie : Geoffrey James*, cat. d'expo,
Ottawa, Musée des beaux-arts du Canada ; Vancouver, Douglas & McIntyre,
2008, p. 165. **2** ———— Musée des beaux-arts du Canada, « Geoffrey James »,
en ligne, réf. du 9 décembre 2011, http://www.gallery.ca/fr/voir/collections/
artist.php?iartistid=2699. **3** ———— Katherine Stauble, « Paradis insaisissable :
Geoffrey James », *Vernissage*, Ottawa, Musée des beaux-arts du Canada, été
2008, p. 24. **4** ———— Pauli, p. 166.

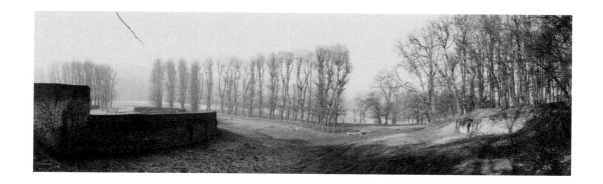

Geoffrey James
St Asaph, Pays de Galles, Angleterre, 1942

Marly-le-Roi**,* tirée de l'album ***French Gardens
1981
Épreuve argentique
11,1 × 30,8 cm
Signé
Don à la mémoire de M^me Jeannette Trépanier
de la part de Jean-Guy Francoeur

HISTORIQUE : acquis en 1978 par Georges Curzi alors qu'il avait la Galerie Curzi ; don au Musée d'art de Joliette en 2001. **EXPOSITION :** *Louise Robert. Au bout des mots*, Musée d'art de Joliette, Joliette (Québec), du 16 mars au 17 août 2003 [tournée : Centre d'exposition de Baie-Saint-Paul, Baie-Saint-Paul (Québec), du 3 avril au 13 juin 2004]. **BIBLIOGRAPHIE :** Gilles Daigneault, *Louise Robert. Au bout des mots*, cat. d'expo., Joliette, Musée d'art de Joliette, 2003, cat. 8, p. 89.

—

Louise Robert s'est imposée sur la scène artistique québécoise au milieu des années 1970. Alors que ses premières œuvres rappelaient l'esthétique des Automatistes, de larges taches colorées rythmant la surface de ses toiles à l'huile, c'est par des œuvres sur papier jouant avec l'idée de l'écriture qu'elle s'est fait connaître. *Sans titre* fait partie de cette première série de dessins plus austères, dont le format horizontal et le fond noir rappellent les tableaux d'écolier sur lesquels on nous a appris à écrire. Véritable palimpseste conservant la mémoire de sa réalisation, la surface de ce dessin laisse deviner les différentes superpositions de couches qui lui donnent profondeur et densité. Traversée par un trait blanc en diagonale, elle présente également une série de marques, estompées ou appuyées, évoquant la graphie manuscrite. Ces dernières ne manquent pas de susciter chez le spectateur l'automatisme de la lecture, pourtant impossible puisque ces signes s'avèrent indéchiffrables. En effet, Louise Robert explore la dimension plastique du langage écrit, dont le geste, lorsqu'il ne répond plus à un objectif de communication, se rapproche du dessin. Travaillant de la main gauche alors qu'elle est droitière, l'artiste cherche à rendre visible ce que la main éduquée, dressée, n'est plus apte à laisser transparaître. Robert évoque ainsi le trouble, la part d'affect qui excède la signification transmise par l'intermédiaire des signes calligraphiés. Une bande horizontale plus lumineuse se détache du fond obscur dans la partie inférieure de ce dessin, ce qui lui donne un air de paysage annonçant les œuvres futures de l'artiste.

A.-M. S.-J. A.

Louise Robert
Montréal (Québec), 1941

Sans titre
1978
Fusain, mine de plomb et pastel sur papier
80,5 × 120,5 cm
Signé
Don de Georges Curzi

HISTORIQUE : acquis en 1993 par Jack Greenwald à la Galerie Cheneau, 127, rue Vieille du Temple, Paris ; don au Musée d'art de Joliette en 2003. **EXPOSITIONS :** *Acquisitions en cours*, Musée d'art de Joliette, Joliette (Québec), du 7 septembre 2003 au 15 août 2005 ; *Question d'échelle, volet 2/2. Petit et concis*, Musée d'art de Joliette, Joliette (Québec), du 12 février au 16 avril 2006. **BIBLIOGRAPHIE :** Pascale Beaudet et France Gascon, *Question d'échelle, volet 2/2. Petit et concis*, cat. d'expo., Joliette, Musée d'art de Joliette, 2006, p. 11 et 22.

—

D'abord associé au courant de l'Arte Povera, l'artiste italien Alighiero e Boetti est davantage reconnu aujourd'hui pour la valeur conceptuelle de ses œuvres et ce, sans pour autant que ces dernières répondent parfaitement aux principes balisant ce mouvement de l'art contemporain. En effet, bien que Boetti crée souvent en se donnant des règles préétablies à respecter, ses productions ne correspondent pas uniquement au résultat découlant de la mise en œuvre d'un système ; une forme de poésie due au regard singulier qu'il porte sur le monde en émane, ce qui les rend plus personnelles. *La Persona ed il Personaggio* en est un bon exemple : par sa grille orthogonale, elle adopte une forme objective que son contenu, les lettres ordonnées dans une suite de carrés produisant la phrase éponyme du titre, vient pourtant désamorcer en laissant entendre la voix de l'artiste[1]. Cette œuvre fait partie d'une série de tapisseries conçues par Boetti, mais brodées par des femmes afghanes ou pakistanaises à partir des années 1970. Ses couleurs vives la rendent attrayante et ludique, et ses lettres régulières lui donnent l'aspect d'un abécédaire. De dimensions intimes, elle exige qu'on s'en approche pour bien l'apprécier, ce qui confirme le ton de confidence qu'on prête à l'artiste nous révélant une vérité importante : « La personne et un personnage. » Ce message n'est pas qu'un simple jeu de mot. En ajoutant la conjonction « *e* » (et) afin de relier son nom à son prénom, sa personnalité publique à sa personnalité privée, Boetti lui-même s'est assuré de ne jamais oublier que l'identité est un phénomène complexe sur lequel il convient de se pencher[2]. Ainsi, tout au long de sa carrière, il a moins cherché à inventer qu'à révéler par ses œuvres ce qui se trouve déjà là[3], en attirant l'attention du spectateur sur des réalités, des coïncidences, des systèmes tenus pour acquis et donc négligés.

A.-M. S.-J. A.

NOTES 1_____ Marco Colapietro, « L'épreuve du 'E' », dans *Origine et destination. Alighiero E Boetti, Douglas Huebler*, Bruxelles, Société des expositions du Palais des beaux-arts, 1997, p. 66. **2**_____ *Ibid.*, p. 67. **3**_____ Carolyn Christov-Bakargiev, « Shaman/Showman : d'Alighiero Boetti et de l'Arte Povera », dans *Origine et destination*, p. 49.

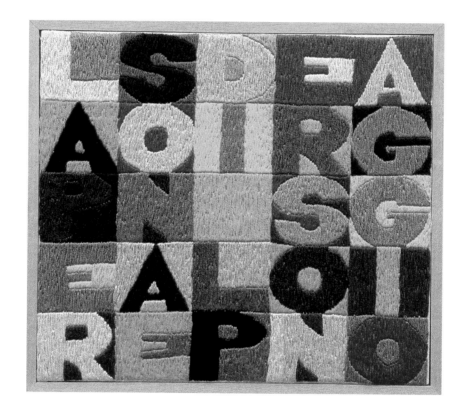

Alighiero e Boetti
Turin, Italie, 1940
Rome, Italie, 1994

La Persona ed il Personaggio
[La personne et le personnage]
1991
Assemblage de textile brodé
22 × 23,8 cm
Don de Jack Greenwald

HISTORIQUE : Corcoran Gallery of Art, à New York ; Jane Corkin Gallery, à Toronto ; acquis par Jack Greenwald en 1997 ; don au Musée d'art de Joliette en 2003. **EXPOSITIONS :** *Henrik Håkansson et Eadweard Muybridge*, Vox, centre de l'image contemporaine, Montréal (Québec), du 6 mai au 17 juin 2006 ; *Eadweard Muybridge. L'intuition du photographe*, Musée d'art de Joliette, Joliette (Québec), du 20 mai au 2 septembre 2007. **BIBLIOGRAPHIE :** Otto Hahn, « Muybridge : plongée dans l'invisible », *L'Express*, 22-28 novembre 1976.

—

Pionnier de la décomposition photographique du mouvement et précurseur du cinéma, Eadweard Muybridge (de son vrai nom Edward James Muggeridge) naît en 1830 dans une banlieue de Londres. À l'âge de 22 ans, il émigre aux États-Unis et s'installe à San Francisco où il amorce une carrière comme éditeur et libraire. C'est en prenant connaissance des travaux de photographes paysagistes tels que Robert Vance et Carleton Watkins qu'il se découvre, en 1859, un intérêt pour la photographie. L'année suivante, Muybridge est victime d'un grave accident et retourne dans son pays natal le temps de sa convalescence. Il profitera de ce séjour pour étudier l'art de la photographie. En 1866, il repart pour San Francisco et y ouvre un studio afin de profiter de l'engouement pour la stéréoscopie. Au cours de la décennie qui suit, soit de 1867 à 1877, il parcourra son pays d'adoption et réalisera des milliers de photographies du territoire. Il sera d'ailleurs le premier à saisir sur pellicule les paysages de l'Alaska. Son travail, qui témoigne d'une grande justesse dans la perception des atmosphères et des paysages, se démarque par ses choix d'emplacements, ses angles de vue inhabituels et ses compositions. C'est grâce à une vue panoramique de San Francisco réalisée en 1877 que Muybridge devient célèbre. La même année, il commence à s'intéresser au mouvement à la suite d'une commande visant à confirmer la théorie du physiologiste français Étienne-Jules Marey, qui affirmait qu'un cheval au galop ne touche pas le sol. Afin de prouver cette théorie, Muybridge dispose vingt-quatre appareils photographiques le long d'une piste équestre. Les mouvements du cheval sont captés par le déclenchement successif des appareils. Muybridge obtient ainsi une séquence photographique détaillant parfaitement la locomotion de l'animal. Deux ans plus tard, il invente le zoopraxiscope, un appareil permettant de recomposer le mouvement par la projection rapide des séquences d'images.

En 1884, Muybridge obtient le soutien financier de l'Université de Pennsylvanie à Philadelphie, grâce auquel il entreprend un vaste projet sur la décomposition du mouvement. Ce projet mène à la publication, en 1887, d'*Animal Locomotion*, un ouvrage en onze volumes qui réunit 781 planches illustrant la décomposition des mouvements de différents animaux et de modèles humains en train d'effectuer les activités les plus diverses. Aujourd'hui, les albums complets sont rares.

Dans *Running and leading child in hand*, Muybridge a photographié une femme et une fillette en train de courir main dans la main. Il s'agit sans doute d'une mère et de son enfant. La femme est vêtue d'une robe légère, tandis que l'enfant est nue. Cette planche est constituée de trois séquences de douze clichés représentant la scène selon trois angles différents : de profil, de face et de dos. Les séquences sont organisées de manière chronologique, telle une trame narrative. De telles séquences photographiques ont attiré l'attention des scientifiques et de certains artistes s'intéressant à la posture et aux mouvements du corps en action. Le Musée d'art de Joliette possède douze planches d'*Animal Locomotion* dans sa collection.

N. G.

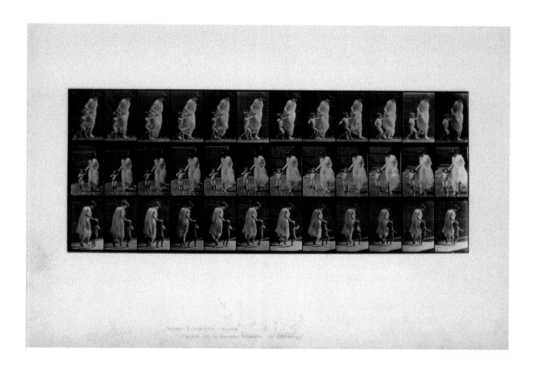

Eadweard Muybridge
Kingston upon Thames, Angleterre, 1830
Kingston upon Thames, Angleterre, 1904

***Running and leading child in hand,*
planche n° 72 d'*Animal Locomotion*
(Humans. Category Females [semi-nude] and Children)**
[Femme en train de courir tout en menant une enfant
par la main, planche n° 72 de La locomotion animale
(Humains. Catégorie : Femmes [demi nues] et enfants)]
1887
Phototype
35,4 × 51,1 cm
Don de Jack Greenwald

HISTORIQUE : coll. Luc LaRochelle ; don au Musée d'art de Joliette en 2004. **EXPOSITION :** *Acquisitions en cours*, Musée d'art de Joliette, Joliette (Québec), du 21 mars au 26 septembre 2004. **BIBLIOGRAPHIE :** Jörg Schellmann (dir.), *Joseph Beuys, the Multiples: Catalogue Raisonné of Multiples and Prints*, New York, Edition Schellmann, 1997, p. 236-237.

—

Aujourd'hui considéré comme l'un des artistes les plus influents de l'Europe d'après-guerre, Joseph Beuys se fait d'abord connaître sur la scène artistique allemande dans les années 1960, période pendant laquelle il participe brièvement aux activités du groupe Fluxus, un mouvement international d'art expérimental apparu à la même époque. L'œuvre de Beuys entraînera une redéfinition de l'artiste et de l'art en général. Entretenant un véritable culte de la personnalité, Beuys sera l'un des premiers artistes à élaborer une démarche artistique basée essentiellement sur le récit de sa propre vie. Ayant véritablement brouillé les frontières entre l'art et la vie, il mènera son œuvre à la manière d'un projet existentiel.

Malgré la diversité de sa production artistique – dessins, sculptures, installations – et bien qu'il soit reconnu principalement pour ses actions et ses performances emblématiques, Joseph Beuys se définira tout d'abord comme sculpteur. Mobilisé pendant la Seconde Guerre mondiale, il survit à l'écrasement de son avion en Crimée au cours d'une mission sur le front russe. Il racontera plus tard que des nomades tatares l'ont recueilli et gardé en vie en le nourrissant de miel et en le recouvrant de gras et de feutre. Ces substances deviendront par la suite des composantes récurrentes dans sa pratique artistique tant pour leur capacité à évoquer cet épisode traumatisant que pour leur dégradation inévitable au fil du temps. Par l'utilisation de matériaux organiques à partir du début des années 1960, Beuys cherchera à symboliser la finitude de l'être humain tout en faisant référence aux thématiques de la condition humaine, de l'histoire des civilisations et des relations de l'être au monde.

Datant des années 1970, *Sans titre* est un assemblage composé d'une boîte de carton et d'une éprouvette de verre remplie de sable de corail provenant de la plage de Diani, au Kenya, et dont l'extrémité a été scellée par un bouchon de liège. Il s'agit de l'un des dix-neuf éléments (onze photographies, sept estampes et une éprouvette) composant l'œuvre *Sand Drawings* (1978), laquelle documente la performance éponyme réalisée en décembre 1974, au cours de laquelle Beuys trace différents dessins dans le sable de la plage de Diani. Beuys conserve des traces matérielles de ses performances, rassemblant souvent, comme dans *Sand Drawings*, des objets et des photographies qui deviennent alors des reliques de l'événement. *Sans titre* est également représentative de l'utilisation récurrente du motif de la boîte chez Joseph Beuys, qu'elle soit en carton, en bois ou en métal – par exemple dans des œuvres telles que *…with Browncross* (1966), *Friday Object* (1970), *Celtic +* ~~~~ (1971) ou *The Economic Value PRINCIPLE* (1981). Tirée d'une édition de 265 exemplaires, *Sans titre* (1978) constitue également un exemple de l'utilisation du multiple et de l'objet issu de la production de masse qui traverse la pratique artistique de Joseph Beuys, particulièrement dans les années 1970.

J. L.

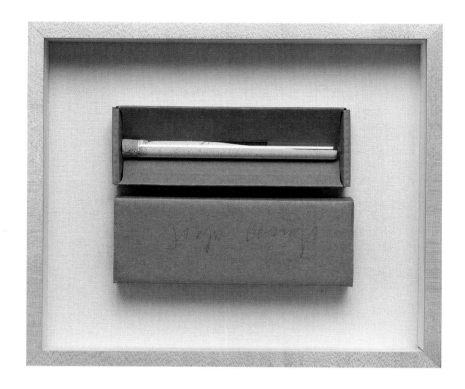

Joseph Beuys
Krefeld, Allemagne, 1921
Düsseldorf, Allemagne, 1986

***Sans titre**,* **un des 19 éléments**
composant l'œuvre *Sand Drawings*
[Dessins dans le sable]
1978
Boîte de carton, éprouvette et sable
31,3 × 36,3 × 6,3 cm
Édition 12/265
Signé
Don de Luc LaRochelle

HISTORIQUE : coll. de l'artiste ; don au Musée d'art de Joliette en 2004. **EXPOSITIONS :** *Roland Poulin, Sculpture and Drawing*, Art Gallery of North York, North York (aujourd'hui Toronto, Ontario), du 4 mai au 2 juillet 1995 ; *Question d'échelle, volet 1/2. Penser grand*, Musée d'art de Joliette, Joliette (Québec), du 23 octobre 2005 au 29 janvier 2006. **BIBLIOGRAPHIE :** Diana Nemiroff, *Roland Poulin. Sculpture*, cat. d'expo., Ottawa, Musée des beaux-arts du Canada, 1994, cat. 73, p. 133 ; Pascale Beaudet et France Gascon, *Question d'échelle, volet 1/2. Penser grand*, cat. d'expo., Joliette, Musée d'art de Joliette, 2005, p. 33.

—

Roland Poulin est né à St. Thomas, en Ontario, en 1940 et a grandi à Montréal. De 1964 à 1969, il étudie à l'École des beaux-arts de Montréal et devient, à la fin de ses études, l'assistant de l'artiste québécois Mario Merola. Par la suite, il enseignera dans différents établissements universitaires dont l'Université Laval, à Québec, et l'Université d'Ottawa où il sera professeur de dessin et de sculpture au Département des arts visuels dès 1987. La carrière artistique de Roland Poulin s'étend sur plus de quarante ans. Ses sculptures et ses dessins ont été présentés dans de nombreuses expositions individuelles, dont une exposition rétrospective présentée au Musée d'art contemporain de Montréal en 1999-2000, ainsi que dans plusieurs expositions collectives un peu partout au Canada, en Belgique, en France, en Grande-Bretagne, en Allemagne et aux États-Unis. Il vit maintenant à Sainte-Angèle-de-Monnoir, tout près de Montréal.

L'étoile noire, de Paul-Émile Borduas, fut pour Poulin une véritable révélation. C'est à l'âge de vingt-deux ans, lors d'une visite au Musée des beaux-arts de Montréal, qu'il fait la découverte de cette œuvre. Au contact de ce tableau, Poulin découvre sa vocation : devenir artiste. L'automne suivant, il s'inscrit à l'École des beaux-arts de Montréal, où il explore d'abord le dessin et la peinture, avant de se tourner progressivement vers la sculpture. Puisant son inspiration dans le minimalisme américain des années 1960, ainsi que dans le travail d'artistes comme Barnett Newman et Mark Rothko, Poulin sera aussi influencé par certains aspects de la production des Plasticiens, surtout celle de Molinari. Au début de sa carrière, les œuvres de Poulin se composent principalement de matériaux modestes et peu coûteux comme la plaque de verre, le contre-plaqué et le treillis métallique. Après une période d'expérimentation avec le béton, un nouveau matériau, le bois teint, lui permettra d'effectuer de nouvelles explorations plastiques au début des années 1980. Inspirées par les cimetières de la Nouvelle-Angleterre, ses sculptures aux formes simples et géométriques évoqueront dès lors les thèmes de la mort et du sacré, rappelant entre autres des tombeaux, des sarcophages ou encore des pierres tombales. Se rapprochant de l'art minimal des années 1960, ses œuvres sculpturales fragmentées seront étalées sur le sol de façon à créer un parcours qui occupe l'espace.

Fasciné par la thématique de la mort, Poulin puisera aussi son inspiration dans la littérature, principalement dans la poésie. Ses sources littéraires alimenteront sa réflexion plastique, qu'il articulera autour d'un langage métaphorique. L'œuvre de 1991 intitulée *Noche oscura* s'inspire du poème du même titre écrit par le moine espagnol Jean de la Croix (1542-1591) entre 1577 et 1578, alors qu'il était emprisonné au couvent de Tolède. Dans ce poème, Jean de la Croix décrit les différentes phases de l'ascension spirituelle vers l'union ultime, et comment l'âme, brûlant du désir de s'unir au corps, se laisse guider par la nuit obscure pour enfin trouver la paix. Plus qu'un simple agencement de masses au sol, cette sculpture renferme une dimension métaphysique.

M. B.

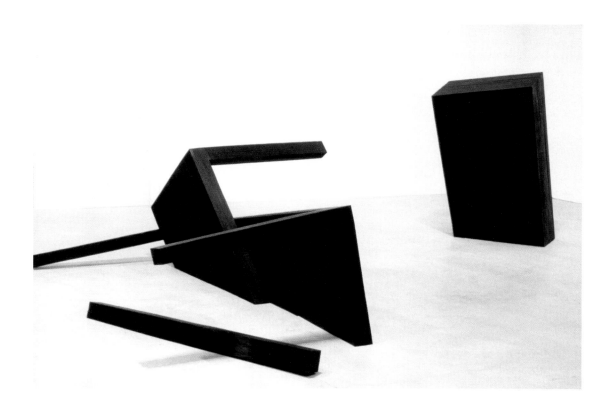

Roland Poulin
St. Thomas (Ontario), 1940

Noche oscura
[Nuit obscure]
1991-1994
Bois teint, pigments à l'huile
173,9 × 243,2 × 396,2 cm
Signé
Don de l'artiste

HISTORIQUE : coll. privée ; don au Musée d'art de Joliette en 2005. **EXPOSITION :** *Serge Murphy. Tohu-bohu*, Musée d'art de Joliette, Joliette (Québec), du 16 mars au 26 octobre 2003 [tournée : Centre national d'exposition, Jonquière (aujourd'hui Saguenay, Québec), du 28 août au 31 octobre 2004 ; Le 19, Centre régional d'art contemporain, Montbéliard, France, du 30 mars au 12 juin 2005 ; École supérieure des beaux-arts de Marseille, Marseille, France, du 2 décembre 2005 au 28 janvier 2006 ; Galerie d'art de l'Université de Moncton, Moncton (Nouveau-Brunswick), du 8 mars au 18 avril 2006 ; Galerie d'art du Centre culturel de l'Université de Sherbrooke, Sherbrooke (Québec), du 19 septembre au 28 octobre 2006 ; Oakville Galleries, Oakville (Ontario), du 18 novembre 2006 au 21 janvier 2007]. **BIBLIOGRAPHIE :** France Gascon, *Tohu-bohu. Serge Murphy*, cat. d'expo., Joliette, Musée d'art de Joliette, 2003, p. 11-12 et 15, repr. couverture, p. 20-25 ; Jean-Pierre Latour, « Le bronze et la gaze, le granit et la laitue ou quand la sculpture se fait précaire », *Espace sculpture*, n° 66, hiver 2003-2004, p. 8 (repr.) et p. 11, note 24.

—

Artiste québécois multidisciplinaire né à Montréal en 1953, Serge Murphy commence à exposer son travail au milieu des années 1970. Connu entres autre pour ses reliefs, ses dessins, ses installations et ses sculptures, il explore également les avenues de la vidéo et de la performance dès la fin des années 1980. Alors que ses œuvres matérielles peuvent sembler davantage guidées par une exploration d'enjeux strictement formels[1], ses vidéos mettent en scène de courtes histoires révélant la poésie au cœur des questionnements existentiels parsemant le déroulement d'une vie. Les titres de ses sculptures et dessins, notamment *Sabliers et lacrymatoires* (1996), *Sculpter les jours* (2002) ou *L'échelle humaine* (2006), nous montrent pourtant que cette opposition n'est qu'illusoire et qu'un même esprit anime chacune des réalisations de Murphy. Récupérant des matériaux pauvres qu'on croirait tout droit sortis d'une quincaillerie ou d'une armoire à jouets – bout de bois, ficelle, styromousse, carton, cure-pipe, fil de fer et autres menus objets –, l'artiste s'en sert pour bricoler de petites structures d'abord accrochées au mur, puis présentées au sol, sur des étalages ou encore suspendues au plafond. Parfois anthropomorphiques, parfois plus obscurs, ces assemblages, souvent réunis sous la forme de séries pouvant comprendre plus d'une soixantaine de sculptures, restent ouverts aux différentes projections que pourraient y faire les spectateurs[2]. L'accumulation d'objets et de textures diverses est ce qui frappe d'abord dans les œuvres de Serge Murphy, avant de faire place à une prise de conscience de la précarité des matériaux employés, qui ne traverseront peut-être pas l'épreuve du temps[3]. Détournement du quotidien, conjugaison de fragments anecdotiques aux connotations multiples et collection de traces sont autant de pistes suivies par l'artiste afin de nous faire apprécier la magie du hasard et ce, tout en nous rappelant la fragilité de l'existence qui exige de nous que nous lui donnions forme tous les jours.

A.-M. S.-J. A.

NOTES 1_____France Gascon, *Tohu-bohu. Serge Murphy*, cat. d'expo., Joliette, Musée d'art de Joliette, 2003, p. 13. **2**_____Alain Laframboise, *Serge Murphy. Le magasin monumental*, cat. d'expo., Montréal, Galerie Chantal Boulanger ; Laval, Éditions Trois, 1992, p. 13. **3**_____Jean-Pierre Latour, « Le bronze et la gaze, le granit et la laitue ou quand la sculpture devient précaire », *Espace sculpture*, n° 66, hiver 2003-2004, p. 10.

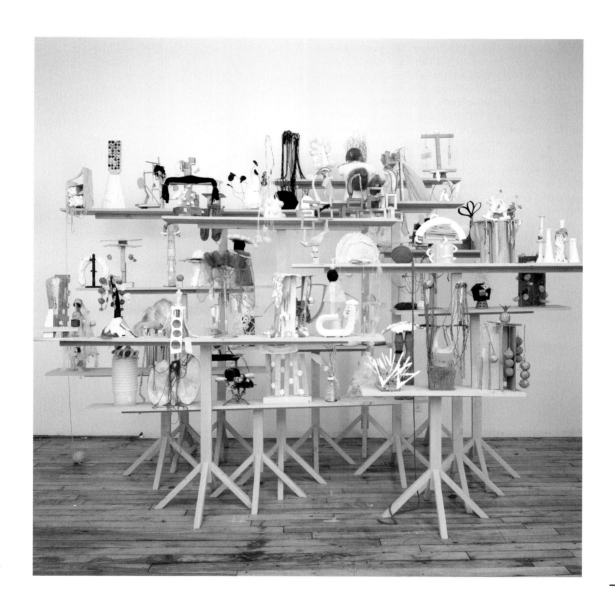

Serge Murphy
Montréal (Québec), 1953

Sculpter les jours
2002
Contre-plaqué, cèdre, styromousse, acrylique,
clous, bambou, métal, corde, laine et autres matériaux
243,8 × 548,6 × 274,3 cm
Don anonyme

HISTORIQUE : acquis par Rollande et Jean-Claude Bertounesque à la Galerie Atelier 68, à Montréal ; don au Musée d'art de Joliette en 2005. **EXPOSITION :** *Acquisitions en cours*, Musée d'art de Joliette, Joliette (Québec), du 21 mars au 26 septembre 2004.

—

Artiste française d'origine russe et première femme à avoir eu une rétrospective au Louvre de son vivant (1964), Sonia Delaunay est née Sarah Ilinitchna Stern en 1885 à Gradizhsk, près de la ville portuaire d'Odessa, en Ukraine. À l'âge de cinq ans, elle est adoptée par son oncle Henri Terk, un riche avocat de Saint-Pétersbourg, et elle prend alors le nom de Sonia Terk. Suivant les conseils de sa professeure d'art au secondaire, elle entre à l'âge de 18 ans à l'Académie d'art de Karlsruhe en Allemagne afin de développer son don pour le dessin. En 1905, elle décide de s'installer à Paris. Elle commence à fréquenter l'Académie de la Palette à Montparnasse et y apprend les rudiments de la gravure. C'est de cette période que datent ses premières estampes. À Paris, elle découvre les courants artistiques de l'époque en se promenant de galerie en galerie. En 1908, elle épouse le collectionneur et galeriste allemand Wilhelm Uhde. Cette union permettra à la jeune artiste de côtoyer l'élite artistique et littéraire de Paris et de rencontrer les pionniers de l'art moderne, dont Picasso et Gauguin. Grâce à son époux, Sonia Terk fera la connaissance en 1909 de Robert Delaunay, un jeune peintre français. L'année suivante, elle divorce de Uhde et épouse Delaunay. Leur union se caractérisera par une parfaite osmose et une rare fécondité artistiques. Tout au long de leur vie commune, ils travailleront en étroite association. Pour eux, l'essence de la peinture passe par la couleur pure. Sonia Delaunay défend ardemment l'art abstrait tant dans les beaux-arts que dans les arts appliqués. Au service d'une création incessante et pluridisciplinaire, l'artiste donne dans la peinture, dans la mode, dans la décoration et la création d'objets du quotidien, de décors et de costumes pour le théâtre.

En 1913, Sonia Delaunay se tourne vers l'art du pochoir comme mode de production picturale. À cette époque naît chez elle une volonté d'associer la couleur et l'écriture. La même année, elle illustre les poèmes de Blaise Cendrars et, ensemble, ils publient *La prose du Transsibérien et de la petite Jehanne de France*, l'un des plus célèbres livres illustrés du XX^e siècle. Ce n'est toutefois qu'en 1946 que Sonia Delaunay renoue avec les techniques de l'estampe. Au cours des trente années suivantes, elle réalisera environ deux cents planches et illustrera notamment les textes d'Arthur Rimbaud, de Tristan Tzara, de Guillaume Apollinaire et de Jacques Damase.

Cette eau-forte datant de 1970 offre un bel exemple du travail de Delaunay. La sûreté des traits, accentués par la gravure, et la force expressive des couleurs sont caractéristiques de l'œuvre gravé de l'artiste. La composition joue sur un équilibre subtil entre le dessin et les plans colorés ainsi qu'entre les courbes et les lignes droites. Les formes géométriques colorées et souples engendrent une composition rythmique où le lyrisme l'emporte sur l'étude rationnelle. Cette estampe fait partie de l'album intitulé *Avec moi-même*, publié en 1970. Il s'agit d'un porte-folio constitué de textes et de dix eaux-fortes de l'artiste. Bien que la production d'estampes de Sonia Delaunay soit relativement modeste, elle n'en est pas moins riche en qualité, comme en témoignent l'éclat des couleurs et la liberté des formes dans cette œuvre.

N. G.

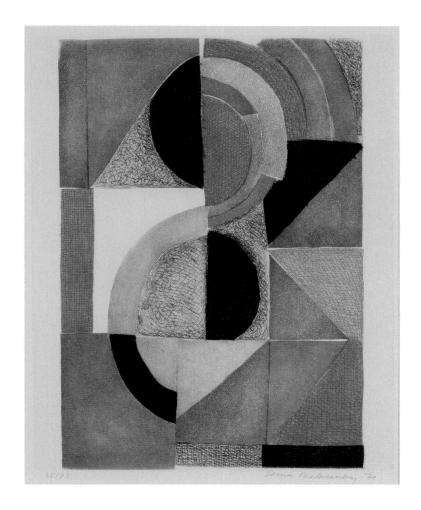

Sonia Delaunay
Gradizhsk, Ukraine, 1885
Paris, France, 1979

Sans titre, planche n° 6
de l'album *Avec moi-même*
1970
Eau-forte
53 × 42 cm
Édition 35/75
Signé
Don de Rollande et Jean-Claude Bertounesque

HISTORIQUE : coll. Emilio Estrada et Betty J. Meggers en 1956 ; acheté par Paul Mailhot à la Galerie Jacques à Paris en 1970 ; don au Musée d'art de Joliette en 2006. **EXPOSITIONS :** exposée à la Galerie Jean Roudillon, Paris, en 1970 ; *Question d'échelle, volet 2/2. Petit et concis*, Musée d'art de Joliette, Joliette (Québec), du 12 février au 16 avril 2006. **BIBLIOGRAPHIE :** Catalogue de la Galerie Jean Roudillon, Paris, 1970, repr. sur la couverture ; Pascale Beaudet et France Gascon, *Question d'échelle, volet 2/2. Petit et concis*, cat. d'expo., Joliette, Musée d'art de Joliette, 2006, p. 16.

—

Jusqu'il y a quarante ans, on ignorait l'importance de l'Équateur à l'époque préhispanique. Les chercheurs concluaient hâtivement que les vestiges mis au jour étaient le produit d'influences méso-américaines ou péruviennes. Actuellement, grâce à d'autres paramètres, on peut s'assurer que ce qui est aujourd'hui l'Équateur a joué un rôle primordial dans le passé de l'Amérique. Traditionnellement, on divise l'époque préhispanique de ce pays en cinq périodes : le Paléoindien, le Formatif, le Développement régional, l'Intégration et la période Inca.

La culture Valdivia date du Formatif (3 500-300 av. n. è.). C'est une période pendant laquelle les repères (agriculture, sédentarité, céramique) pourraient plaider pour l'existence de villages typiquement néolithiques. Cependant il n'en fut rien.

Valdivia présente à cette époque une précocité étonnante dans certains domaines. Nous nous trouvons face à des centres cérémoniels avec des tertres artificiels, des maisons elliptiques disposées autour d'une place, des villages périphériques entretenant un groupe de prêtres, la pratique de la pêche en haute mer, une économie de surplus… et la culture matérielle présente le même phénomène puisqu'il s'agit de la période de « naissance des formes ».

Les traditions de la culture Valdivia correspondent à une conception artistique tout à fait unique. La céramique est sans aucun doute la première d'Amérique du point de vue plastique. Il est évident que les qualités technologiques et esthétiques de la céramique de Valdivia ne peuvent qu'être le fruit d'une étape antérieure qui n'a pas encore été analysée en profondeur. En tout cas, une étape qui s'est dédiée à la céramique. Les statuettes anthropomorphes, féminines pour la plupart, que l'on appelle « Vénus » sont les premières manifestations d'une tradition sculpturale qui allait s'étendre jusqu'en Méso-Amérique au nord (Tlatilco, Las Bocas) et jusqu'à l'actuel Pérou au sud (Chavin, Mochica).

Les Vénus peuvent être interprétées de différentes façons : d'une part, une lecture essentiellement esthétique assurant qu'elles indiquent le rang, l'âge et vont jusqu'à exprimer des attitudes comme la maternité, la fécondité, la maturité, la coquetterie ; d'autre part, on a affirmé que leur évolution obéirait à des changements dans la structure de la communauté : la représentation serait devenue explicitement féminine ou masculine lorsque la société aurait instauré une division claire des tâches.

En plus de la céramique, Valdivia travaille la pierre à des fins non seulement purement utilitaires mais aussi cérémonielles comme dans le cas des mortiers décorés de félins ou de singes ou pour les « stèles » comportant une stylisation anthropomorphe ou zoomorphe. Ce sont des œuvres tardives qui, du point de vue formel, marquent déjà la transition vers la phase suivante : « Chorrera »…

J. B.

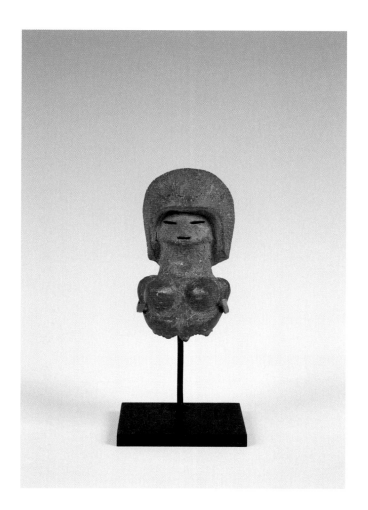

Équateur
Culture Valdivia (3000–2000 av. n. è.)

Vénus de Valdivia
2000 av. n. è.
Argile
6,5 × 3,5 × 2,5 cm
Don de Paul Mailhot

Chronologie 2007–2012

2007

Le MAJ met en ligne une exposition didactique intitulée Itinéraire en art contemporain.

Serge Emmanuel Jongué.
Totem : la messe américaine
Commissaire : Eve-Lyne Beaudry
21 janvier – 22 avril

La nature du travail
Exposition organisée et mise en circulation par l'Agnes Etherington Art Centre, Queen's University (Kingston, Ontario)
Commissaire : Annabelle Hanson
21 janvier – 22 avril

Gilles Mihalcean.
Transgression d'un genre (publ.)
Commissaire :
Marie-France Beaudoin
21 janvier – 29 avril

Marie-Claude Pratte.
H.A.C. (histoire de l'artiste contemporain)
Commissaire : Gaëtane Verna
13 mai – 2 septembre

Lisette Model
Exposition organisée et mise en circulation par le Musée des beaux-arts du Canada (Ottawa, Ontario)
Commissaire : Ann Thomas
20 mai – 6 août

Eric Simon.
Portraits séquentiels (publ.)
Commissaire : Eve-Lyne Beaudry
20 mai – 2 septembre

Eadweard Muybridge.
L'intuition du photographe
Commissaire : Lynda Corcoran
20 mai – 2 septembre

Récentes acquisitions
20 mai 2007 – 2 avril 2008

Yvan Guibault est élu président du conseil d'administration le 27 juin.

LE 17 SEPTEMBRE, LA MINISTRE DE LA CULTURE, DES COMMUNICATIONS ET DE LA CONDITION FÉMININE DU QUÉBEC, Mᵐᵉ CHRISTINE ST-PIERRE, ANNONCE L'OCTROI D'UNE SUBVENTION DE 500 000 $ AU MUSÉE D'ART DE JOLIETTE POUR SOUTENIR LA RECHERCHE AINSI QUE POUR L'ACTUALISATION ET LE RENOUVELLEMENT DE L'EXPOSITION PERMANENTE.

2008

Voir/Noir.
Une vision à perte de vue
Commissaire : Rebecca Duclos
23 septembre – 30 décembre

Jennifer Angus.
Effroyable beauté (publ.)
Commissaire : Eve-Lyne Beaudry
23 septembre 2007 – 6 janvier 2008

Décoratif ! Décoratifs ? Quatre
questions autour du décoratif
dans l'art québécois
Exposition organisée et mise en
circulation par le Musée national
des beaux-arts du Québec
(Québec, Québec)
Commissaire : Paul Bourassa
23 septembre 2007 – 6 janvier 2008

Un cocktail-bénéfice célébrant
les 40 ans de l'incorporation
du MAJ a lieu le 9 novembre. À
cette occasion, M. René Malo
fait don au MAJ d'un montant
de 100 000 $ à la mémoire de
Laurian et Lucie Malo afin de
créer un fonds de dotation qui
servira à l'acquisition d'œuvres
d'art contemporaines réalisées
par des artistes de renommée
nationale et internationale.

Bill Viola. Observance
Commissaire : Gaëtane Verna
27 janvier – 20 avril

Itinéraire en art contemporain.
Sous le signe de l'audace
Exposition organisée et mise
en circulation par le Musée
d'art de Joliette
Commissaire : Marjolaine Labelle
27 janvier – 20 avril
Tournée :
Galerie d'art Stewart Hall
(Pointe-Claire, Québec)
31 août – 19 octobre

Briser la glace
Exposition organisée par le
MAJ en collaboration avec la
Corporation de l'Aménage-
ment de la Rivière l'Assomption
(Joliette, Québec)
Œuvres de Normand Forget
et de la collection du MAJ
Commissaire : Véronique
Lefebvre et Denise Bouchard
3 février – 7 mars

Ed Pien.
L'antre des délices (publ.)
Exposition organisée et mise
en circulation par le MAJ
Commissaire : Eve-Lyne Beaudry
10 février – 27 avril
Tournée :
Mendel Art Gallery
(Saskatoon, Saskatchewan)
22 janvier – 2 avril 2010
Museum London
(London, Ontario)
1er mai – 11 juillet 2010
The Rooms Provincial Art Gallery
(Saint-Jean, Terre-Neuve-
et-Labrador)
27 août – 28 novembre 2010
Dunlop Art Gallery
(Regina, Saskatchewan)
18 mars – 26 mai 2011

À partir du 7 avril, l'exposition
permanente Parcours d'une
collection est démantelée pour
faire place à des expositions
temporaires.

Tacita Dean. Fernsehturm
Commissaire : Gaëtane Verna
11 mai – 24 août

Jean Paul Lemieux.
La période classique, 1950-1975
Exposition organisée et mise en
circulation par le Musée national
des beaux-arts du Québec
(Québec, Québec)
Commissaire : Michèle Grandbois
11 mai – 31 août

Oswaldo Maciá.
Calumny et Surrounded in Tears
Commissaire : Gaëtane Verna
25 mai – 24 août

Françoise Sullivan.
Les Saisons Sullivan
Exposition organisée et mise
en circulation par la Galerie de
l'UQAM (Montréal, Québec)
Commissaire : Louise Déry
25 mai – 31 août

Luis Jacob. A Dance for Those
of Us Whose Hearts Have Turned
to Ice et Album III
Commissaire : Gaëtane Verna
25 mai – 31 août

Des travaux visant le renouvel-
lement des expositions perma-
nentes du Musée sont entrepris
à compter de juin.

Oswaldo Maciá. Something
Going On above My Head
Exposition hors les murs organi-
sée par le MAJ en collaboration
avec le Festival de Lanaudière
(Joliette, Québec) et présentée
sur le site de l'Amphithéâtre de
Lanaudière (Joliette, Québec)
Commissaire : Gaëtane Verna
5 juillet – 3 août

À partir du 22 août, l'exposition
permanente Art sacré du Moyen
Âge européen et du Québec est
démantelée pour faire place à
des expositions temporaires.

Kerbel, Kuiper, Magor,
Roy-Bois. Terrier (publ.)
Œuvres de Janice Kerbel,
Adriana Kuiper, Liz Magor,
Samuel Roy-Bois
Exposition organisée et mise
en circulation par les Oakville
Galleries (Oakville, Ontario)
Commissaire : Shannon Anderson
21 septembre 2008 – 4 janvier 2009

Diane Landry.
Les défibrillateurs (publ.)
Exposition organisée et mise
en circulation par le MAJ
Commissaire : Eve-Lyne Beaudry
21 septembre 2008 – 4 janvier 2009
Tournée :
Robert McLaughlin Gallery
(Oshawa, Ontario)
21 janvier – 22 mars 2009
Esplanade Art Gallery
(Medicine Hat, Alberta)
20 juin – 9 août 2009
Agnes Etherington Art Centre,
Queen's University (Kingston,
Ontario)
5 septembre – 13 décembre 2009
Mount Saint Vincent
University Art Gallery
(Halifax, Nouvelle-Écosse)
16 janvier – 14 mars 2010
Art Gallery of Hamilton
(Hamilton, Ontario)
5 février – 22 mai 2011

Adrian Norvid.
Posez vos pauvres culs là
Commissaire : Gaëtane Verna
21 septembre 2008 – 21 juin 2009

Le 26 septembre, l'Ontario
Association of Art Galleries
décerne un prix d'excellence à
Underline Studio (Toronto) pour
la conception graphique du
catalogue d'exposition
Burrow/Terrier produit par les
Oakville Galleries et le Musée
d'art de Joliette (catégorie :
Livres – Design).

Le 7 octobre, la Société des
musées québécois décerne le
Prix Audiovisuel et multimédia
Télé-Québec 2008 au MAJ pour
le site Web Itinéraire en art
contemporain.

Philippe Roy.
Une crèche fabuleuse
Exposition organisée par le
MAJ en collaboration avec
les Marchés de Noël Joliette-
Lanaudière (Joliette, Québec)
Commissaire : Maryse Bernier
23 novembre 2008 – 4 janvier 2009

324

2011

Caroline Hayeur.
Amalgat : danse, tradition
et autres spiritualités
Commissaire : Catherine Dubois
30 mai – 29 août
Volet hors les murs présenté
sur le site du Festival Mémoire
et Racines (Saint-Charles-
Borromée, Québec)
23-25 juillet

Utopie/Dystopie. Les photogra-
phies de Geoffrey James
Exposition organisée et mise
en circulation par le Musée des
beaux-arts du Canada (Ottawa,
Ontario)
Commissaire : Lori Pauli
19 septembre 2010 – 2 janvier 2011

Henri Venne.
L'ombre d'un doute
Commissaire : Eve-Lyne Beaudry
19 septembre 2010 – 2 janvier 2011

Kimsooja. Être au monde
Commissaire : Gaëtane Verna
26 septembre 2010 – 9 janvier 2011

YOUNG-HAE CHANG
HEAVY INDUSTRIES.
Les amants de Beaubourg
Commissaire : Gaëtane Verna
26 septembre 2010 – 9 janvier 2011

Le 14 octobre, la Société des
musées québécois décerne le
Prix publication 2010 au MAJ, à
Expression, Centre d'exposition
de Saint-Hyacinthe (Saint-
Hyacinthe, Québec) et à L'Œil de
Poisson (Québec, Québec) pour
le catalogue Claudie Gagnon.

... ces vocations spontanées :
les peintres français et
la tradition néerlandaise
Exposition organisée et mise
en circulation par l'Agnes
Etherington Art Centre, Queen's
University (Kingston, Ontario)
Commissaire : David de Witt
23 janvier – 1er mai

Au-delà du regard. Le portrait
dans la collection du MAJ
Commissaire :
Marie-Ève Courchesne
23 janvier – 4 septembre

Vasco Araújo.
Avec les voix de l'autre (publ.)
Commissaire : Gaëtane Verna
30 janvier – 1er mai

Lyne Lapointe. Cabinet
Exposition organisée par
le MAJ en collaboration avec
la Société des médecins de
l'Université de Sherbrooke
(Sherbrooke, Québec)
Commissaire :
Marie-France Beaudoin
30 janvier – 4 septembre

Jannick Deslauriers.
Mémoire tangible
Commissaire : Maryse Bernier
22 mai – 28 août

Kai Chan.
La logique de l'araignée
Exposition organisée et mise en
circulation par le Textile Museum
of Canada (Toronto, Ontario) et
la Varley Art Gallery of Markham
(Unionville, Ontario)
Commissaire : Sarah Quinton
29 mai – 4 septembre

Le 9 juin, le Conseil des Arts du
Canada octroie au MAJ, par l'in-
termédiaire de son programme
d'Aide aux acquisitions pour les
musées et galeries d'art à but
non lucratif, une subvention
qui permet, avec un montant
provenant du fonds René-Malo,
d'acheter les œuvres Blue
Garden d'Ed Pien, Upsideland
3 de Pascal Grandmaison et
Se fueron los curas 1, 2 et 3 de
Yann Pocreau.

Le 14 juin, la ministre de la
Culture, des Communications
et de la Condition féminine,
Mme Christine St-Pierre, et
la ministre responsable de
l'Administration gouvernemen-
tale, présidente du Conseil du
trésor et ministre responsable
de la région de Lanaudière,
Mme Michelle Courchesne,
annoncent l'octroi d'une somme
de dix millions de dollars pour la
mise aux normes, le réamé-
nagement et l'agrandissement
du MAJ.

Le 26 juillet, le MAJ reçoit le
Prix de la dotation York-Wilson,
d'une valeur de 30 000 $, qui
lui permet d'acquérir l'œuvre
Drawing on Hell, Paris de
l'artiste Ed Pien.

Sophie Jodoin.
Petites chroniques des
violences ordinaires (publ.)
Commissaire :
Marie-Claude Landry
18 septembre 2011 – 8 janvier 2012

Alfredo Jaar.
Les cendres de Pasolini
Commissaire : Gaëtane Verna
18 septembre 2011 – 26 avril 2012

Chris Marker. La jetée
Commissaire : Gaëtane Verna
25 septembre – 31 décembre

Francisco Goya. Les désastres
de la guerre et Les caprices
Exposition organisée par le
Musée des beaux-arts du Canada
Commissaire : John Collins
25 septembre – 31 décembre

Jacques Callot. Les misères
et les malheurs de la guerre
Commissaire : Maryse Bernier
25 septembre 2011 – 8 janvier 2012

Filiatio : 19 artistes professionnels
d'origine lanaudoise
Exposition collective organisé
par le MAJ en collaboration avec
l'Académie Antoine-Manseau
(Joliette, Québec)
Commissaire :
Pierrette Lafrenière
25 septembre 2011 – 29 avril 2012

2012

Pour la suite des choses...
cinq ans d'acquisition au MAJ
Commissaires : Maryse Bernier,
Marie-Hélène Foisy, Marie-
Claude Landry, Gaëtane Verna
29 janvier – 29 avril 2012

Au mois de septembre, le MAJ
lance son second catalogue sous
le titre Le Musée d'art de Joliette.
Catalogue des collections.

HISTORIQUE : coll. de l'artiste ; don au Musée d'art de Joliette en 2007. **EXPOSITIONS :** *Point de chute*, Galerie de l'UQAM, Montréal, du 2 au 31 mars 2001 ; *Jérôme Fortin. Ici et là*, Musée d'art de Joliette, Joliette (Québec), du 26 mai 2002 au 5 janvier 2003 [tournée : MacLaren Art Centre, Barrie (Ontario), du 12 novembre 2003 au 18 janvier 2004 ; Dalhousie Art Gallery, Halifax (Nouvelle-Écosse), du 13 janvier au 27 février 2005 ; Centre national d'exposition, Saguenay (Québec), du 14 mai au 6 septembre 2005 ; Ambassade du Canada au Japon, Tokyo, Japon, du 12 janvier au 17 février 2006] ; *Récentes acquisitions*, Musée d'art de Joliette, Joliette (Québec), du 20 mai 2007 au 2 avril 2008. **BIBLIOGRAPHIE :** Jennifer Couëlle, « Jérôme Fortin », dans *Antidote (la légèreté à l'œuvre)*, Longueuil, Plein sud, 1998, repr. p. 10-11 ; Laurier Lacroix, « En état de ciel », dans *Jérôme Fortin, en état de ciel*, Montréal, Centre des arts actuels Skol, 1999, p. 1-2 ; Louise Déry et Anne-Marie Ninacs, *Point de chute*, cat. d'expo., Montréal, Galerie de l'UQAM, 2001, p. 66, repr. p. 70-71 ; Louise Déry et Anne-Marie Ninacs, *Jérôme Fortin. Point de chute* (un tiré à part du catalogue de l'exposition *Point de chute*), Montréal, Galerie de l'UQAM et Les petits carnets, 2001, p. 5, repr. p. 8-9 ; Nicolas Mavrikakis, « Jérôme Fortin : l'univers des formes », *Voir*, vol. 16, nº 30, 1er août 2002, p. 36 ; Marie-Ève Charron, « Des joyaux de petits riens », *Le Devoir*, 17 et 18 août 2002, p. D-5 ; France Gascon, *Jérôme Fortin. Ici et là*, cat. d'expo, Joliette, Musée d'art de Joliette, 2002, cat. 2, p. 42, repr. p. 17 ; Francine Rainville, « Le prix Robert-Cliche à la Pauloise Roxanne Bouchard pour son premier roman », *L'Action*, 6 novembre 2005, repr. p. 39 ; Sandra Grant Marchand, « Clore l'événement du temps », dans *Jérôme Fortin*, cat. d'expo., Montréal, Musée d'art contemporain de Montréal, 2007, p. 40.

—

Le travail de Jérôme Fortin se situe à la jonction d'une réflexion sur la société de consommation et sur la culture matérielle de notre époque, tout en étant ponctué de références à l'histoire de l'art. Depuis 1995, cet artiste originaire de Lanaudière crée des œuvres d'art à partir de matériaux anodins : des éléments végétaux, des cartons d'allumettes, des bouteilles de plastique, des fils d'appareils téléphoniques, du papier de provenances diverses… À partir de ces menus objets du quotidien qu'il collecte, trie et assemble, il réalise des œuvres d'une surprenante finesse, dont les composantes méconnaissables suscitent l'étonnement et la fascination. Il propose ainsi une vision tout à fait singulière de ces petites choses ordinaires qu'il détourne de leur fonction première et transforme en objets d'allure désormais délicate et précieuse. La notion de durée est indissociable de cette démarche, qui implique un patient labeur manuel, chaque œuvre représentant la somme de tous les gestes de collecte, d'assemblage, d'accumulation, de pliage, de collage et de juxtaposition qui ont mené à sa réalisation. Cette idée de durée est également présente dans les possibilités de reconfiguration qu'offrent certaines œuvres à l'occasion de leurs différentes présentations, tandis qu'elle est au contraire évoquée par la négative dans les œuvres pensées pour être éphémères.

Avec *Des fleurs sous les étoiles*, Jérôme Fortin présente ce qui, au premier regard, semble être des éléments floraux et des structures célestes disposés en une sorte de petite constellation murale. Une observation plus attentive révèle des combinaisons de capsules de bouteilles de bière, de filtres de cigarettes, de papier enroulé, d'allumettes et de bouchons de liège, tous des petits riens desquels l'artiste tire une étonnante valeur esthétique et formelle pour composer une délicate image poétique. Cet assemblage épinglé au mur crée un ensemble à la fois mi-herbier, mi-astérisme où chaque herbe, fleur, étoile est une petite œuvre autonome, déconcertante par la beauté qui se dégage des matériaux dits « pauvres » ou simplement banals qui la composent. Réalisée en 1997, *Des fleurs sous les étoiles* s'inscrit dans la série consacrée au concept des cabinets de curiosités que Fortin a réalisée de 1996 à 2000. Les pièces conçues à cette époque comportent toutes un caractère unique, chacune étant dotée d'une apparence singulière. Cette particularité, propre à l'objet de collection que l'on retrouve dans les cabinets, fera place au principe de la duplication formelle dans les œuvres subséquentes de Fortin. Il est à noter que *Des fleurs sous les étoiles* est la seule œuvre murale réalisée par Fortin au cours de cette période.

E.-L. B.

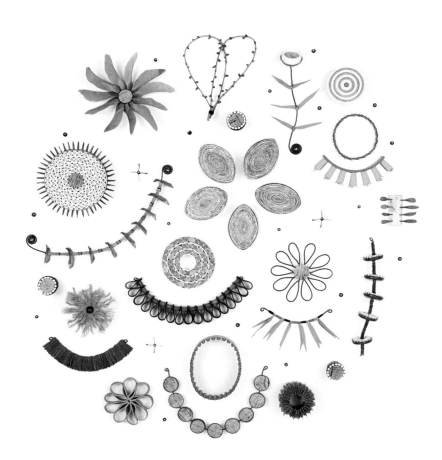

Jérôme Fortin
Joliette (Québec), 1971

Des fleurs sous les étoiles
1997
Techniques mixtes
59 × 59 × 10 cm
Don de Jérôme Fortin

328

HISTORIQUE : coll. Gilbert Normand ; don au Musée
d'art de Joliette en 2007. **EXPOSITIONS :** *Naomi London:
Beyond Sweeties*, Galerie d'art Foreman, Université Bishop's,
Lennoxville (aujourd'hui Sherbrooke, Québec), du 14 février au
25 mars 2001 ; *Beyond Sweeties*, Musée d'art de Joliette, Joliette
(Québec), du 15 juillet 2004 au 10 mars 2005 ; *Naomi London.
Trois projets sur le thème du plaisir, de l'espoir et du temps qui
passe*, Musée d'art de Joliette, Joliette (Québec), du 20 mars au
4 septembre 2005 [tournée : Koffler Gallery, Toronto (Ontario),
du 6 janvier au 20 février 2005] ; *The Feast: Food in Art*, Art
Gallery of Hamilton, Hamilton (Ontario), du 24 septembre
au 31 décembre 2005 ; *Récentes acquisitions*, Musée d'art de
Joliette, Joliette (Québec), du 20 mai 2007 au 2 avril 2008.
BIBLIOGRAPHIE : France Gascon, *Naomi London. Trois
projets sur le thème du plaisir, de l'espoir et du temps qui passe*,
cat. d'expo., Joliette, Musée d'art de Joliette, 2005, repr. p. 14-17
et quatrième de couverture.

—

Naomi London a développé une pratique artistique qui associe
le dessin, la sculpture, l'installation et la performance, sans
jamais se limiter à un médium spécifique. Ses réalisations en
trois dimensions, au caractère souvent absurde, exigent dans
bien des cas la participation du visiteur, qui se retrouve du coup
plongé au cœur même de la réalité de l'œuvre. London s'inté-
resse depuis le début de sa carrière à l'abolition des frontières
entre l'art et la vie, puisant pour ce faire dans le répertoire du
quotidien, notamment par des emprunts aux domaines du
textile et de l'alimentation ainsi que par de multiples références
au corps et aux objets utilitaires. Ses pièces remettent en ques-
tion notre perception de l'ordre des choses, des conventions, et
ce, aussi bien sur le plan artistique que sur le plan sociétal. Sa
production est ponctuée de réflexions sur la condition humaine
et comprend une dimension ludique, surtout ses œuvres dont
la confection ou l'exposition impliquent l'intervention de parti-
cipants. Sa pratique comporte également un volet plus sombre
ancré dans des questionnements autour de la thématique du
corps, de son vieillissement et de sa finitude, qui découlent de la
constante réflexion menée par London sur les différentes étapes
qui jalonnent et composent nos vies.

 Beyond Sweeties est une installation composée de
quarante-deux petits tableaux de différents formats, disposés,
à première vue, comme une succession de toiles abstraites.
Pour les réaliser, London a mis à contribution la participation
de plusieurs intervenants. Elle a d'abord demandé à diverses
personnes de lui faire parvenir la recette de leur dessert préféré
qu'elle a ensuite préparé, documenté, dégusté et interprété en
peinture. En plus des tableaux, l'œuvre comprend un socle
empli de friandises pour les visiteurs ainsi qu'une série de
photographies Polaroid. Certains de ces clichés comportent une
note explicative nous renseignant sur la nature de la recette,
sa provenance, le moment de sa préparation et la personne
avec laquelle elle a été dégustée. Ce sont ces photographies de
pâtisseries qui ont servi de modèles pour les petits tableaux
que l'artiste a peints par la suite. Avec cette œuvre, London
célèbre les qualités esthétiques des desserts tout en associant la
production artistique aux plaisirs de la préparation, du partage
et de la dégustation de ces petites douceurs. À la fois empreinte
d'humour et porteuse de préoccupations sociales et artistiques,
Beyond Sweeties s'intègre avec cohérence dans le processus
artistique singulier de London qui aspire au rapprochement
réciproque de l'art et de la vie.

 E.-L. B.

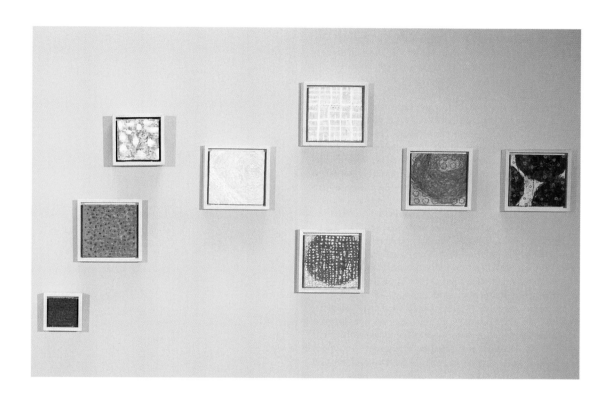

Naomi London
Montréal (Québec), 1963

Beyond Sweeties
[Ajouter du sucre]
1996-2000
Encaustique sur bois, Polaroids annotés,
et friandises Smarties
Dimensions variables
Don de Gilbert Normand

HISTORIQUE : coll. de l'artiste ; achat par Luc LaRochelle en 2004 ; don au Musée d'art de Joliette en 2008. **EXPOSITIONS :** *La dérive*, Galerie Séquence, Chicoutimi (aujourd'hui Saguenay, Québec), du 25 février au 26 mars 1999 ; *Drift*, Eyelevel Gallery, Halifax (Nouvelle-Écosse), du [?] au 25 août 2001. **BIBLIOGRAPHIE :** Deborah Root, « Mapping the Disaster : Walid Ra'ad's Atlas Group Project and the Lebanese Civil Wars », *Prefix Photo*, nº 7, printemps-été 2003, p. 42-43 (repr.) ; James Campbell, « La pensée nomade et les mondes possibles d'Isabelle Hayeur », *Vie des Arts*, nº 198, 2005, p. 69-72 ; Isabelle Lelarge, « Des mondes de l'entre-deux. Entretien avec Isabelle Hayeur », *ETC Montréal*, nº 73, 2006, p. 13-18, repr. p. 15.

—

Les montages numériques de grand format et la production vidéo d'Isabelle Hayeur témoignent de son intérêt pour la relation entre l'être humain et le monde qu'il habite, ainsi que l'influence qu'ils exercent l'un sur l'autre. Par la manipulation numérique, l'artiste critique les approches urbanistiques et écologiques de la société actuelle qui s'approprie, modifie et morcelle constamment son environnement. En puisant dans ses différentes banques d'images numériques, qui contiennent à la fois ses propres photographies et des images qu'elle a glanées sur Internet, l'artiste construit de nouveaux paysages dont le réalisme est trompeur. Dans ces œuvres photographiques, où se côtoient des images de lieux parfois contradictoires – bucoliques ou dévastés – et parfois très éloignés dans l'espace et dans le temps, le regard décortique chaque fragment, tentant de percer l'énigme, de saisir le leurre de ces images au réalisme fictif.

Le fait de travailler ses thèmes sous forme de séries permet à Hayeur d'approfondir certains aspects des problématiques qui sous-tendent l'ensemble de sa démarche. L'œuvre *Monument anonyme II* fait partie de la série *Dérives*, dans laquelle l'artiste s'intéresse aux chantiers, ces paysages défaits[1] desquels on a retiré toute particularité, toute individualité et toute culture, pour ne laisser qu'une plaine déserte, un *no man's land*. Les chantiers ont pour caractéristique de se situer à la jonction entre le passé et le devenir ; ils peuvent être synonymes non seulement de promesses et d'idéaux, mais également de nostalgie et d'espoirs déçus. Dans ce montage réalisé à partir de prises de vues d'une ancienne carrière de Laval et de morceaux de bois mort provenant d'un autre lieu, le bâtiment désaffecté et anonyme qui s'agrippe à la falaise semble se situer à la frontière entre une nature désolée et une civilisation éteinte.

M.-H. F.

NOTE 1 _____ Isabelle Lelarge, « Des mondes de l'entre-deux. Entretien avec Isabelle Hayeur », *ETC Montréal*, nº 73, 2006, p. 14.

Isabelle Hayeur
Montréal (Québec), 1969

***Monument anonyme II**, de la série* Dérives
1999
Épreuve chromogénique
127 × 178,8 cm
Édition 1/5, tirage 2/3
Don de Luc LaRochelle

HISTORIQUE : coll. de l'artiste ; achat par Christian Mailhot en 2003 ; don au Musée d'art de Joliette en 2008. **EXPOSITIONS :** *Nicolas Baier. Scènes de genre*, Musée d'art contemporain de Montréal, Montréal (Québec), du 25 septembre au 30 novembre 2003 [tournée : Galerie d'art du Centre culturel de l'Université de Sherbrooke, Sherbrooke (Québec), du 12 juin au 29 août 2004 ; Mendel Art Gallery, Saskatoon (Saskatchewan), du 21 janvier au 6 mars 2005 ; Dalhousie Art Gallery, Halifax (Nouvelle-Écosse), du 12 janvier au 26 février 2006] ; *Pour la suite des choses… cinq ans d'acquisition au MAJ*, Musée d'art de Joliette, Joliette (Québec), du 29 janvier au 29 avril 2012. **BIBLIOGRAPHIE :** Gilles Godmer, *Nicolas Baier. Scènes de genre*, cat. d'expo., Montréal, Musée d'art contemporain de Montréal, 2003, p. 24 ; Gilles Godmer, *Nicolas Baier*, cat. d'expo., Montréal, Musée d'art contemporain de Montréal et Musée des beaux-arts de Montréal, 2005, p. 141, repr. p. 63.

—

Nicolas Baier élabore ses œuvres à partir de photographies de son univers quotidien, qu'il assemble par un astucieux travail de montage numérique. La combinaison de plusieurs images photographiques sur un plan unique a pour effet de fragmenter la représentation « rationnelle » de la réalité, offrant ainsi des constructions inusitées qui bouleversent les repères visuels habituels. Bien que Baier utilise principalement la photographie combinée aux technologies numériques, les préoccupations formelles et conceptuelles qui animent sa démarche trouvent un écho dans le domaine de la peinture, terrain de prédilection par lequel il aborde les médiums de l'image. L'addition d'éléments ou de fragments d'images, le rejet des propriétés littérale et documentaire attribuées à la photographie et l'utilisation des motifs iconographiques pour leur potentiel d'expression aussi bien formelle que symbolique, voilà des éléments de la pratique de Baier qui rejoignent des préoccupations picturales. Abordant la peinture d'une manière tout à fait singulière, il explore les possibilités visuelles et sensuelles de l'image avec les outils spécifiques à la photographie numérique.

Réalisée en 2003, *Squames* s'insère parmi un groupe d'œuvres dans lesquelles Nicolas Baier transforme en véritables compositions picturales abstraites des détails architecturaux qu'il a photographiés. L'artiste propose ici une vision recomposée d'un coin du plafond d'une salle de bain qui semble tomber en lambeaux, laissant voir l'accumulation des différentes couches de peinture appliquées au fil du temps. *Squames* cristallise de manière poétique la pensée de l'artiste concernant le rapport entre la peinture et la photographie, nous incitant à réfléchir sur le statut de l'image à l'ère du numérique et sur la manière dont celle-ci peut s'insérer dans la continuité de l'histoire de la peinture. Cette proposition, qui juxtapose divers angles de vue d'un même espace ainsi qu'une multitude d'instants juxtaposés, offre également une troublante réflexion sur la fugacité du temps et le caractère éphémère de la vie, une thématique qui imprègne plusieurs œuvres de l'artiste.

E.-L. B.

Nicolas Baier
Montréal (Québec), 1967

Squames
2003
Tirage numérique sur papier photographique
182 × 182 cm
Édition de 3
Don de Christian Mailhot

HISTORIQUE : coll. de l'artiste ; don au Musée d'art de Joliette en 2008. **EXPOSITIONS :** *Collection/Parcours. Geneviève Cadieux, Annette Messager, Jana Sterbak*, Musée départemental d'art contemporain de Rochechouart, Rochechouart, France, du 6 avril au 23 juin 1996 ; *Geneviève Cadieux*, Galerie René Blouin, Montréal (Québec), du 12 avril au 31 mai 1997 ; *Geneviève Cadieux*, Kunstforeningen, Copenhague, Danemark, du 29 novembre 1997 au 11 janvier 1998 ; *Geneviève Cadieux*, Morris and Helen Belkin Art Gallery, University of British Columbia, Vancouver (Colombie-Britannique), du 16 avril au 13 juin 1999 [tournée : Art Gallery of Hamilton, Hamilton (Ontario), du 20 janvier au 27 février 2000 ; Musée des beaux-arts de Montréal, Montréal (Québec), du 6 mai au 2 juillet 2000] ; *Geneviève Cadieux*, Americas Society, New York, New York, du 5 décembre 2000 au 25 février 2001 ; *Geneviève Cadieux*, Trafic, FRAC Haute-Normandie, Sotteville-lès-Rouen, France, du 27 octobre au 23 décembre 2001 ; *Off White*, Dazibao, Montréal (Québec), du 14 avril au 21 mai 2005.

BIBLIOGRAPHIE : Laurence Louppe, Chantal Pontbriand et Scott Watson, *Geneviève Cadieux*, Vancouver, Morris and Helen Belkin Art Gallery ; Montréal, Musée des beaux-arts de Montréal, 1999, p. 36, 37, 44, 52 et 53, repr. pl. VI ; Philippe Piguet, « Cadieux, une géographe du sensible », *L'Œil*, nº 531, 2001, repr. p. 82.

—

Le travail de Geneviève Cadieux bénéficie depuis plusieurs années d'une importante reconnaissance tant sur la scène nationale que sur la scène internationale. Si l'artiste s'est d'abord intéressée au médium de la photographie, à sa fonction intrinsèque de cadrage et à la juxtaposition d'images pour évoquer différentes possibilités de sens, au fil des ans elle a peu à peu incorporé d'autres techniques à sa pratique, travaillant notamment avec l'image vidéo et le son ainsi qu'avec des dispositifs installatifs. Au cours des années 1990, elle a intégré à son travail des éléments sculpturaux d'apparence minimaliste empreints d'une grande sensibilité. Mais peu importe leur diversité, tous ces médiums sont des moyens d'explorer le corps, le désir, l'idée d'opposition, la fragmentation et la communication, terrains de réflexion qui animent l'œuvre de Cadieux depuis ses débuts. L'artiste utilise souvent la représentation ou l'évocation du corps afin d'aborder des questionnements tant sur les difficultés de la communication interpersonnelle que sur l'ambivalence des sentiments de désir, de souffrance et d'angoisse. Depuis maintenant plusieurs années, elle s'intéresse aussi à la représentation de paysages, à travers laquelle elle poursuit une réflexion sur les liens qui existent entre la superposition d'images et les nouvelles significations qu'elles engendrent.

Réalisée à Murano, en Italie, *Souffle* est une œuvre tout à fait singulière dans le parcours artistique de Geneviève Cadieux. Explorant toujours le thème du corps, *Souffle* a ceci de particulier qu'il s'agit d'une représentation beaucoup plus minimaliste que celles que l'on rencontre habituellement dans la production de l'artiste. Cette œuvre renvoie à l'immatériel et à l'intangible, deux notions qui sont également exploitées à la même époque dans l'installation sonore *Broken Memory* (1999), une grande boîte en verre d'où s'échappent des gémissements et des pleurs de femme. La vulnérabilité du corps, thème souvent abordé dans les photographies de Geneviève Cadieux – notamment celles montrant des cicatrices –, est ici évoquée par la fragilité du matériau utilisé, le verre soufflé. À la manière d'un « arrêt sur image », auquel renvoient plusieurs œuvres de Cadieux qui semblent suspendre dans le temps une intensité émotionnelle, chaque sphère de *Souffle* contient un soupir qui a été emprisonné et qui sera conservé pour toujours à l'intérieur de trois globes déposés à même le sol. L'aspect minimaliste de cette œuvre sculpturale annonce une orientation plus formaliste ou, du moins, une amorce dans le domaine de l'abstraction et du minimalisme. Elle se situe également au début d'une période – l'année 1995 – où Cadieux commence à se détacher graduellement de la représentation du corps humain pour aller vers une approche plus allégorique de la nature.

E.-L. B.

Geneviève Cadieux
Montréal (Québec), 1955

Souffle
1996
Verre soufflé de Murano
Diamètre : 62, 70 et 70 cm
Don de l'artiste

HISTORIQUE : coll. de l'artiste ; legs à son fils Guy Molinari ; don au Musée d'art de Joliette en 2009. **EXPOSITION :** exposé dans le couloir du 1er étage du Musée d'art de Joliette, Joliette (Québec), à partir du 23 juillet 2010.

—

Guido Molinari est l'un des principaux représentants de la seconde génération des Plasticiens montréalais, un groupe d'artistes qui, à partir de la fin des années 1950, se sont intéressés notamment à la dynamique des couleurs. La démarche artistique de Molinari est caractérisée par une constante attention aux composantes plastiques du tableau, accompagnée d'un souci d'épuration qui remet en question les fondements de la peinture. Il propose une peinture abstraite géométrique issue d'une réflexion sur les éléments structurants du tableau, soit la couleur et le plan, dont les possibilités expressives se manifestent lors de l'expérience de la perception. Fortement influencé par les démarches de Malevitch, de Mondrian et de Kandinsky, il s'intéresse à la structure spatiale du plan et au potentiel dynamique des couleurs, prenant soin d'éviter dans ses tableaux toute référence à des éléments figuratifs ou à la profondeur spatiale. Ses recherches mettent en évidence le pouvoir structurant des couleurs, l'énergie que celles-ci déploient sur la surface et leurs influences réciproques lorsqu'elles sont associées ou mises en séquence.

Réalisée en 1971, l'œuvre *Bi-triangulaire* est exemplaire de la démarche de Molinari au cours des années 1970, alors qu'il introduit le triangle parmi les motifs chromatiques qui structuraient depuis plusieurs années ses compositions. Cette série des « triangulaires » fait suite aux séries des années 1960, dans lesquelles Molinari abordait la sérialité au moyen de bandes verticales colorées traitées en aplat. La combinaison de couleurs soigneusement sélectionnées et juxtaposées apparaissait alors comme la préoccupation première dans les recherches de Molinari. Les grilles obtenues grâce aux diverses bandes chromatiques contrastées avaient pour fonction de dynamiser la surface des œuvres, d'exclure tout référent figuratif et d'affirmer la planéité de la surface. Dans les années 1970, l'artiste insère à l'intérieur de ses grilles structurantes des formes triangulaires qui ont pour effet de rabattre les plans et d'orienter différemment le regard du spectateur au sein du tableau. Dans *Bi-triangulaire*, la juxtaposition de deux formes triangulaires aux couleurs saturées (vert/rouge, mauve/bleu, rouge/mauve, bleu/vert) vient dupliquer l'effet vibratoire, puisque les bandes verticales qui se succèdent sont formées d'une paire de triangles eux aussi chromatiquement contrastés. Les diagonales formées par la juxtaposition des triangles colorés jouent également d'un nouveau rythme perceptible sur la surface des tableaux. *Bi-triangulaire*, qui conserve une composition structurée par des bandes verticales, annonce une recherche sur la notion de transformation de l'espace pictural qui aura cours dans les années 1970, où le triangle de couleur, dupliqué et réparti sur la surface du tableau, fera éclater la grille faite de bandes horizontales pour ouvrir à de nouvelles dynamiques qui vont au-delà du balayage visuel horizontal.

E.-L. B.

Guido Molinari
Montréal (Québec), 1933
Montréal (Québec), 2004

Bi-triangulaire
1971
Acrylique sur toile
198,4 × 228,7 cm
Don de Guy Molinari

HISTORIQUE : don de l'artiste au Musée d'art de Joliette en 2009. **EXPOSITION :** œuvre *in situ* installée le 1er février 2009 devant le Musée d'art de Joliette, à l'occasion de la 27e édition du Festi-Glace.

—

Aujourd'hui établi à Hartington, en Ontario, cet artiste originaire de la Saskatchewan a fait de la nature sa muse : il s'inspire de ses transformations cycliques, cherche à en reproduire les formes et y puise une partie de ses matériaux. Si Shayne Dark travaille parfois le verre ou le métal, une part importante de sa production consiste toutefois en des agencement de pièces de bois qu'il recouvre de pigment monochrome saturé afin de créer des structures abstraites visuellement saisissantes. Toutes différentes dans leur forme et leur composition, ces sculptures et installations ont en commun leur teinte vive ainsi que l'impression d'équilibre précaire qui s'en dégage. Par son emploi de formes géométriques simples, sa tendance à investir des espaces naturels et sa prédilection pour une stratégie d'appropriation et d'accumulation, la pratique de Shayne Dark se situe à la rencontre de l'héritage de l'art minimaliste des années 1960 et du Land Art, tout en s'approchant de l'Arte Povera par son utilisation d'un matériau pauvre – le bois mort ou brut – qu'il collecte pour l'utiliser comme matière première de ses œuvres. En jouant sur les caractéristiques sensibles de la matière, Dark propose une exploration de la plasticité des rapports entre le naturel et l'artificiel, et entre le dedans et le dehors.

Réalisée spécifiquement pour le Musée d'art de Joliette à l'occasion du Festi-Glace 2009, *Wildfire* fait partie d'une série d'œuvres composées de branches ou de troncs d'arbres dénudés que l'artiste a assemblés pour créer des structures géométriques simples ou formellement éclatées. Les formes varient d'une œuvre à l'autre, voire, pour une même œuvre, d'une exposition à l'autre, car elles sont le fruit d'un travail d'assemblage qui laisse place au hasard et à l'indéterminé, s'adaptant chaque fois aux caractéristiques spatiales et structurelles des espaces d'exposition, paysages naturels ou décors urbains dans lesquels elles se déploient. Pour l'artiste, il importe peu que l'œuvre ait une forme fixe, car ce qu'il cherche avant tout à symboliser, c'est le processus de création et de destruction à l'œuvre dans la nature. Dark a créé *Wildfire* à même l'arbre qui se situe devant l'entrée du Musée. Cette sculpture est faite de morceaux de bois flotté que l'artiste a ramassés sur les rives du lac de l'île Fourteen près duquel il vit, à quelque 50 km au nord de Kingston, en Ontario. La proposition sculpturale de Dark surgit, tel un brasier enflammé, de l'érable à Giguère qui se trouvait déjà sur le site du Musée lors de sa construction en 1975. Étant donné son emplacement pour le moins insolite, l'œuvre change d'apparence au gré des saisons. L'hiver, alors que les branches sont dénudées, elle brille d'un éclat rouge vif qui contraste avec la blancheur du paysage enneigé. Au printemps, le vert et le rouge se disputent la vedette alors que l'arbre retrouve peu à peu son feuillage. L'été venu, l'étincelant rouge de l'œuvre se trouve pratiquement voilé par l'épaisse frondaison, alors qu'à l'automne il se confond avec les teintes de rouge et d'orangé de l'érable. *Wildfire* est bien plus qu'une simple intervention dans le paysage. En s'enchevêtrant littéralement au sein d'un élément de la nature, son potentiel d'évocation varie selon les métamorphoses cycliques de son élément d'attache.

E.-L. B.

Shayne Dark
Moose Jaw (Saskatchewan), 1952

Wildfire
[Feu de forêt]
2009
Bois et pigment
200 × 200 × 200 cm (dimensions approximatives)
Don de l'artiste

HISTORIQUE : achat à la Galerie E. H. Ariens Kappers, à Amsterdam, en 1986 ; coll. Virginia LeMoyne ; don au Musée d'art de Joliette en 2009. **EXPOSITION :** *Pour la suite des choses… cinq ans d'acquisition au MAJ*, Musée d'art de Joliette, Joliette (Québec), du 29 janvier au 29 avril 2012.
BIBLIOGRAPHIE : Charles Le Blanc, *Manuel de l'amateur d'estampes*, Paris, Émile Bouillon, 1888, t. 3, n° 29, p. 159 ; David Landau, *Catalogo completo dell'opera grafica di Georg Pencz*, Milan, Salamon e Agustoni, 1978, n° 57, p. 103 ; Robert A. Koch (dir.), *The Illustrated Bartsch, Early German Masters III*, New York, Abaris Books, 1980, vol. 16, cat. 29, p. 95 (repr.).

—

Pencz appartient aux *Kleinmeister* de la gravure, les « petits maîtres » de Nuremberg, qui ont fait leur réputation avec des estampes de petit format vendues à la pièce. Il aurait collaboré en 1521 avec Albrecht Dürer (1471-1528) au projet de décoration peinte de l'Hôtel de ville. Cela dit, on sait qu'il rejoint l'atelier de Dürer en 1523 et qu'il épouse la servante du maître en 1524. Le jeune Pencz visite l'Italie sur le conseil de Dürer. Fortement marqué par les œuvres italiennes, il est conquis par l'art vénitien. Pencz a sans doute travaillé avec le très célèbre graveur de Raphaël, Marcantonio Raimondi (v. 1480-1534), qui se forma également auprès du graveur allemand.

Graveur habile et précis, Pencz se range parmi les plus doués de ces « petits maîtres » qui subissent l'influence de Dürer. Ce dernier créa en effet des émules chez les graveurs italiens et nordiques : Jacopo de' Barbari (1445-1516), Giulio Campagnola (v. 1482-1515) et Marcantonio Raimondi font partie des Italiens qui s'inspirent du maître allemand. Son ascendant se voit également sur les *Kleinmeister* dont Georg Pencz fait partie avec Heinrich Aldegrever (1502-apr. 1555) et les frères Barthel Beham (v. 1502-1540) et Hans Sebald Beham (1500-1550)[1]. Vers la fin du siècle, l'italianisation des artistes allemands et leur éloignement de l'idéal de Dürer laissent un vide dans l'art germanique. Cependant, deux à trois décennies après la mort de Dürer, le groupe d'artistes surnommé « les petits maîtres » réussit à orienter la gravure à mi-chemin entre ces deux cultures artistiques et produit une multitude de petites gravures des plus remarquables.

La gravure de *Salomé portant la tête de saint Jean-Baptiste* de Pencz est très représentative de sa production gravée de petit format. Il aurait réalisé quelques épisodes de décapitations tirés de l'Ancien Testament, tels que *Judith et Holopherne* et l'épisode de *Salomé et le chef de saint Jean-Baptiste*.

La technique de Pencz est caractéristique de la manière de Dürer. La complexité des traits repose sur des lignes parallèles claires et fines, de même que sur des lignes hachurées pour les fonds, qui donnent une finesse au détail, typique du style de Pencz. Remarquons l'audace avec laquelle il cadre sa composition très serrée sur les protagonistes, ainsi que la liberté qu'il prend en rappelant l'épisode de la décapitation à gauche de la composition en frise. Pencz appartient à ces artistes qui, au contact des Italiens et sous l'influence de Dürer, ont été séduits par les formes innovantes de la Renaissance italienne et qui témoignent de la qualité des œuvres gravées dans les ateliers du Rhin au XVIe siècle.

F. T.

NOTE 1 _____ Arthur M. Hind, *A History of Engraving and Etching*, New York, Dover Publications, (1923), 1963, p. 84-86.

Georg Pencz
Nuremberg, Allemagne, vers 1500-1502
Leipzig, Allemagne, 1550

Salomé portant la tête de saint Jean-Baptiste,
de la série *Récits de l'Ancien Testament*
Vers 1533
Gravure au burin
4,4 × 7,5 cm
Seul état (Landau, n° 57)
Don de Virginia LeMoyne, à la mémoire
de Raymond D. LeMoyne

HISTORIQUE : don de l'artiste au Musée d'art de Joliette
en 2009. **EXPOSITIONS :** *Ana Rewakowicz. Dressware and
Other Inflatables*, Galerie d'art Foreman, Université Bishop's,
Sherbrooke (Québec), du 23 novembre 2005 au 21 janvier 2006 ;
Féminin pluriel : 16 artistes de la collection du MAJ, Musée d'art
de Joliette, Joliette (Québec), du 23 mai 2010 au 2 janvier 2011.
BIBLIOGRAPHIE : Gaëtane Verna et collab., *Ana Rewakowicz.
Dressware and Other Inflatables*, cat. d'expo., Sherbrooke,
Galerie d'art Foreman de l'Université Bishop's, 2007, p. 28.

—

L'artiste polonaise d'origine ukrainienne Ana Rewakowicz vient
s'établir au Canada en 1988, après avoir vécu en Italie. Elle s'ins-
talle d'abord à Toronto, puis à Montréal, où elle habite toujours
aujourd'hui. Les nombreux déménagements qui ont marqué le
cours de son existence l'ont amenée à côtoyer diverses cultures
et à élaborer une démarche artistique où se profilent les idées
d'appartenance, d'identité et de déracinement. Entre autres,
Rewakowicz confectionne des vêtements et des substituts
d'habitats gonflables – parfois convertibles –, afin d'établir ou de
provoquer des recoupements entre les questions liées au temps,
à l'architecture, au transportable, au corps et à l'environnement.
Ses structures faites de latex et de polythène, matériaux aux-
quels l'artiste s'intéresse pour leurs qualités sensibles et tactiles,
font souvent l'objet de performances et de manœuvres qui
impliquent l'interaction de l'artiste avec le public. Empreintes
de ludisme et d'une esthétique relationnelle singulière, ces
œuvres ont cette particularité de brouiller les frontières entre
les espaces intimes et publics, entre le fixe et le transportable,
entre le permanent et le transitoire.

Travelling with My Inflatable Room est l'une des
composantes d'un projet plus vaste intitulé *Inside Out*, que
l'artiste a réalisé de 2001 à 2005 et qui comprend des éléments
installatifs, performatifs, vidéographiques et photographi-
ques. *Inside Out* prend forme autour d'une grande structure
de latex gonflable qui reproduit l'empreinte d'une pièce d'un
appartement où l'artiste a jadis habité. Cette installation a été
utilisée pour une performance réalisée en 2004, au cours de
laquelle Rewakowicz s'est déplacée d'un bout à l'autre du pays
munie de son abri pneumatique transportable. Cet analogon
d'un espace habituellement fixe devint, au cours du pèlerinage
pancanadien de l'artiste, une structure mobile dont le caractère
habitable s'accordait avec le nomadisme de l'action. À travers la
manœuvre de l'artiste, l'espace intime s'est retrouvé transposé à
l'échelle publique. La vidéo *Travelling with My Inflatable Room*
présente un montage d'images recueillies au cours de ce voyage.
La chambre de latex gonflée s'y trouve recontextualisée dans
divers espaces extérieurs, en ville ou à la campagne, sur des pro-
priétés privées, aux abords d'un cours d'eau, dans un paysage
montagneux et ainsi de suite, le tout au son de la pièce musicale
Going, Going, Gone des Stars.

Entreprise d'une durée de près de cinq ans, *Inside Out* est
à ce jour l'un des projets les plus marquants de la carrière d'Ana
Rewakowicz. La nature éphémère de la performance et des
actions effectuées pendant ce périple artistique pancanadien
rend la vidéo *Travelling with My Inflatable Room* essentielle
à leur diffusion et à leur compréhension. Première œuvre de
Rewakowicz acquise par le MAJ, cette vidéo inaugure la mise
sur pied d'une collection d'œuvres médiatiques par le Musée,
qui poursuit ainsi son mandat de présentation et de conserva-
tion d'une production d'avant-garde, un axe fondamental de
sa programmation et de sa politique de développement de sa
collection.

E.-L. B.

Ana Rewakowicz
Varsovie, Pologne, 1966

Travelling with My Inflatable Room
[En voyage avec ma chambre gonflable]
2005
Projection vidéo sur deux canaux
4 min 55 s
Édition 1/2
Don de l'artiste

HISTORIQUE : don de l'artiste au Musée d'art de Joliette en 2009. **EXPOSITION :** *François Lacasse. Les déversements*, Musée d'art de Joliette, Joliette (Québec), du 25 janvier au 3 mai 2009 [tournée : Mount Saint Vincent Unversity Art Gallery, Halifax (Nouvelle-Écosse), du 4 janvier au 6 mars 2011 ; Agnes Etherington Art Centre, Queen's University, Kingston (Ontario), du 30 avril au 1er août 2011 ; Illingworth Kerr Gallery, Alberta College of Art + Design, Calgary (Alberta), du 19 janvier au 3 mars 2012]. **BIBLIOGRAPHIE :** Marie-Eve Beaupré et Roald Nasgaard, *Les déversements*, cat. d'expo., Joliette, Musée d'art de Joliette, 2011, cat. 27, p. 70, 85 et 130, repr. p. 55.

—

Artiste de la région de Lanaudière, François Lacasse est né à Rawdon en 1958. Maintenant établi à Montréal, il partage son temps entre sa pratique artistique et son poste de directeur de l'École des arts visuels et médiatiques de l'Université du Québec à Montréal, un poste qu'il occupe depuis 2001. Titulaire d'une maîtrise en arts de l'Université du Québec à Montréal obtenue en 1992, il explore, tel un chercheur, le médium de la peinture depuis plus de vingt ans. D'abord intéressé par la tension entre la visibilité et la lisibilité qui naît de la superposition d'images empruntées à l'histoire de l'art, Lacasse se tourne progressivement vers l'exploration des qualités plastiques de la matière et des effets optiques de la couleur. Renonçant aux références aux maîtres anciens tels que Goya et Cranach l'Ancien, Lacasse s'éloignera ainsi peu à peu de la figuration et orientera ses recherches picturales vers les aspects formels de la peinture. Le processus de création s'inscrira dorénavant au cœur de ses préoccupations plastiques, le geste et la manière de créer acquérant dès lors une importance toute particulière.

La série des *Grandes pulsions*, dont cette œuvre de 2007 fait partie, compte à ce jour plus de quinze tableaux. Dans cette série, Lacasse développe une expérience optique basée sur l'observation d'harmonies chromatiques réalisées à partir de couleurs monochromes ou contrastées. S'éloignant peu à peu des tableaux colorés des séries précédentes, il délaisse l'utilisation de la couleur au profit des grisailles et tente de mettre en relief les multiples tonalités du gris et du blanc avec lesquels il expérimente. Le dynamisme de la composition est généré par la superposition d'aplats colorés qui créent en s'enchaînant un dégradé progressif. Formant un réseau de canaux sinueux et aléatoires, cette accumulation de couches de peinture laisse deviner la répétition du geste de l'artiste. Au moyen d'ustensiles de mesure tels qu'une tasse à mesurer ou encore un compte-gouttes, il verse la peinture sur la surface de la toile et laisse s'étaler la matière de façon à créer un rythme chromatique successif. Assumant les conséquences imprévues de ses gestes, il s'assure ainsi que chacun des tableaux de cette série résulte d'un juste équilibre entre le calcul et le hasard.

M. B.

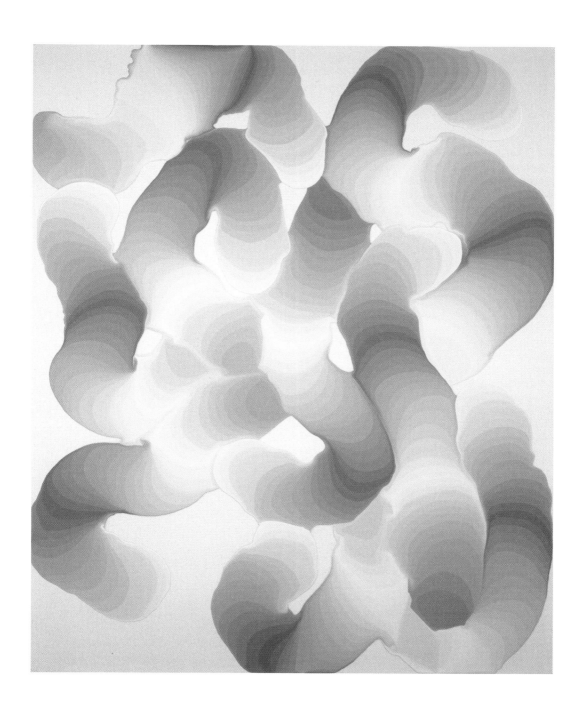

François Lacasse
Rawdon (Québec), 1958

Grandes pulsions II
2007
Acrylique et encre sur toile
191,2 × 152,5 cm
Signé
Don de l'artiste

HISTORIQUE : coll. de l'artiste ; acheté par le Musée d'art de Joliette en 2011 grâce au Prix de la Dotation York-Wilson. **EXPOSITIONS :** *Ed Pien. Imaginings*, Charles H. Scott Gallery, Emily Carr University of Art + Design, Vancouver (Colombie-Britannique), du 4 novembre au 20 décembre 1998 ; *Scream: Ed Pien and Samonie Toonoo*, Justina M. Barnike Gallery, University of Toronto, Toronto (Ontario), du 10 juin au 21 août 2010 ; *Ed Pien. Déliaison*, Musée d'art contemporain des Laurentides, Saint-Jérôme (Québec), du 16 janvier au 27 février 2011 ; *Pour la suite des choses… cinq ans d'acquisition au MAJ*, Musée d'art de Joliette, Joliette (Québec), du 29 janvier au 29 avril 2012. **BIBLIOGRAPHIE :** Oliver Girling, Lydia Kwa et Ed Pien, *Ed Pien. Imaginings*, cat. d'expo., Vancouver, Charles H. Scott Gallery, 1998, p. 30, repr. p. 8-9, 10 et 11 ; Eve-Lyne Beaudry et collab., *Ed Pien. L'antre des délices*, cat. d'expo., Joliette, Musée d'art de Joliette, 2010, p. 61 et 117, repr. p. 61 et 76 (fig. 10).

—

Artiste canadien d'origine taïwanaise, Ed Pien a immigré à London, en Ontario, en 1969. Il a obtenu un diplôme d'étude en art et architecture à l'École d'été de la Queen's University à Venise, en Italie, en 1981, un baccalauréat en arts visuels de la University of Western Ontario en 1982 ainsi qu'une maîtrise en arts visuels de la York University en 1984. Depuis la fin de ses études, il travaille comme enseignant dans le milieu universitaire, notamment à l'Université de Toronto, tout en poursuivant une carrière d'artiste professionnel.

Pien s'intéresse à la construction sociale de la peur, du bien et du mal, et à leurs réprésentations dans l'imaginaire collectif, qu'il explore dans des œuvres graphiques et des installations à caractère fantasmagorique. S'inspirant aussi bien des légendes asiatiques et des contes occidentaux que de sources littéraires et artistiques telles que Freud, Jérôme Bosch et Francisco Goya, Pien crée des œuvres à la fois mystérieuses et inquiétantes où la représentation du corps joue un rôle central. Peuplées d'êtres mi-hommes, mi-bêtes, elles dépeignent des scènes macabres et parfois même cannibalesques susceptibles de créer un malaise chez le spectateur. Et pourtant, quoique leurs images dérangeantes puissent à prime abord rebuter, leur richesse ne manque pas de fasciner.

Élément central de la démarche artistique de Pien, le dessin occupe une place significative dans son œuvre depuis les débuts de sa carrière. Chez lui, le traitement du dessin est hautement expressif et le processus de création, intuitif et spontané. La série *Drawing on Hell, Paris* est une suite de dessins que l'artiste a commencée à Paris en 1998 au cours d'une résidence de quatre mois et qui renferme à elle seule toutes ses sources iconographiques. Dans cette série composée d'une centaine de dessins à l'encre réalisés sur du papier de format lettre, l'artiste combine les peurs de son enfance à Taïwan aux représentations occidentales de l'enfer et des martyrs chrétiens pour former une immense fresque d'images cauchemardesques.

M. B.

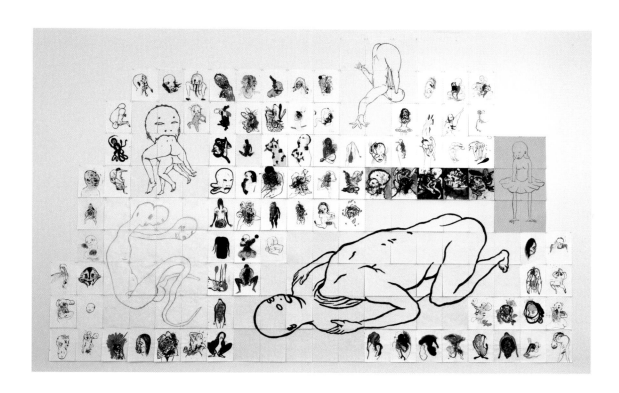

Ed Pien
Taipei, Taiwan, 1958

Drawing on Hell, Paris
[Dessin inspiré de l'Enfer, Paris]
1998-2004
Encre et gouache vinylique sur papier à lettres
279,4 × 397,5 cm
Signé
Achat grâce au Prix de la Dotation York-Wilson

Annexes

Notices biographiques des auteurs

Eve-Lyne Beaudry
Eve-Lyne Beaudry est détentrice d'un baccalauréat en histoire de l'art et d'une maîtrise en muséologie de l'Université du Québec à Montréal. Son champ de prédilection est la muséologie en art contemporain, avec un intérêt particulier pour les pratiques artistiques installatives. Depuis 2003, elle a collaboré à la réalisation de nombreuses expositions et publications en art actuel pour différentes institutions artistiques, notamment au Musée d'art de Joliette, où elle a occupé le poste de conservatrice de l'art contemporain. Elle est aujourd'hui conservatrice de l'art contemporain au Musée national des beaux-arts du Québec.

Maryse Bernier
Maryse Bernier détient un baccalauréat en histoire de l'art et une maîtrise en muséologie de l'Université du Québec à Montréal. Elle est conservatrice adjointe au Musée d'art de Joliette, où elle a coordonné plusieurs projets d'expositions.

Jacques Blazy
Jacques Blazy est expert en art précolombien depuis trente ans auprès de la Compagnie des commissaires-priseurs de l'Hôtel Drouot à Paris. Il est consultant auprès du musée Barbier-Mueller à Genève, du musée du quai Branly à Paris et du Musée des beaux-arts de Montréal. Il organise aussi des expositions sur les civilisations préhispaniques et il est intervenant à l'École du Louvre.

Magalie Bouthillier
Titulaire d'un baccalauréat en traduction de l'Université Concordia, à Montréal, Magalie Bouthillier travaille dans l'édition et les communications depuis le milieu des années 1990. Un intérêt particulier pour les arts visuels l'a amenée à se spécialiser dans ce domaine au cours des sept dernières années. Sa clientèle se compose essentiellement de centres d'artistes, de galeries d'art et de musées auxquels elle offre différents services linguistiques.

Joanne Chagnon, Ph. D.
Historienne de l'art spécialisée en arts anciens du Québec, Joanne Chagnon a collaboré à de nombreux projets d'expositions et d'écriture pour le compte des grands musées québécois, en plus d'avoir assuré le commissariat de plusieurs expositions. Elle vient de terminer un doctorat portant sur l'atelier des Écores.

Marie-Ève Courchesne
Marie-Ève Courchesne est titulaire d'une maîtrise en muséologie de l'Université de Montréal. Sa pratique s'oriente vers la médiation de la culture et de l'art contemporain. Elle a été responsable du service éducatif au Musée des beaux-arts de Mont-Saint-Hilaire ainsi que conservatrice à l'éducation au Musée d'art de Joliette et s'implique dans divers organismes de diffusion du patrimoine et de la culture, notamment l'Atelier d'histoire de la Longue-Pointe. Elle est présentement chargée de projet à l'action culturelle et éducative à Bibliothèque et Archives nationales du Québec.

Sylvie Coutu
Historienne de l'art spécialiste de la représentation des femmes dans l'art occidental, Sylvie Coutu a participé à plusieurs colloques et conférences et animé diverses causeries portant sur des thématiques variées tant dans des milieux universitaires que dans des institutions culturelles. En 2005, elle assumait le poste de direction de la Galerie Mazarine à Montréal et poursuit actuellement sa carrière en tant que professeure honoraire.

Ariane De Blois
Doctorante en histoire de l'art à l'Université McGill, Ariane De Blois s'intéresse à l'art contemporain et particulièrement aux œuvres qui interrogent les notions de sujet, de nature et de culture. Elle prépare une thèse sur les figures chimériques mi-humaines, mi-animales dans l'art contemporain. Elle enseigne l'histoire de l'art au Collège de Rosemont et est chargée de cours à l'Université McGill.

France-Éliane Dumais
France-Éliane Dumais est candidate à la maîtrise en archéologie à l'Université de Montréal. Elle étudie les tissus mochica non décorés de la vallée de Santa, sur la côte nord du Pérou. Depuis plusieurs années, elle s'intéresse à la conservation préventive et à l'étude des tissus. Elle travaille actuellement au Musée du costume et du textile du Québec en tant que gestionnaire de la collection.

Brenda Dunn-Lardeau, Ph. D.
Brenda Dunn-Lardeau est professeure de littérature française médiévale et renaissante à l'Université du Québec à Montréal. Parmi ses publications, notons *Le livre médiéval et humaniste dans les Collections de l'Université du Québec* en 2006, l'édition critique du *Palais des nobles Dames* (Lyon, 1534) en 2007 et celle de *Jacques de Voragine. La Légende dorée* (Lyon, 1476) en 1997, qui a reçu un prix de l'Académie française.

Marie-Hélène Foisy
Marie-Hélène Foisy est archiviste des collections et adjointe au projet de renouvellement de l'exposition permanente au Musée d'art de Joliette. Titulaire d'une maîtrise en muséologie, elle s'est impliquée dans divers organismes voués à la recherche, à la promotion et à la mise en valeur de la muséologie, tels que la revue *Muséologies. Les cahiers d'études supérieures*, qu'elle a cofondée en 2006.

Nathalie Galego
Titulaire d'un baccalauréat en histoire de l'art et prochainement d'une maîtrise en muséologie de l'Université du Québec à Montréal, Nathalie Galego s'intéresse à l'intégration de l'art contemporain dans les salles permanentes d'art historique. En 2009, elle a collaboré au projet de réaménagement de l'exposition permanente du Musée d'art de Joliette et participé à la préparation du présent ouvrage. Depuis 2010, elle est adjointe au projet de normalisation des dépôts au Musée d'art de Joliette.

Claudette Hould , Ph. D.
Docteure en histoire (EHESS, Paris), Claudette Hould a enseigné l'histoire de l'art à l'Université du Québec à Montréal de 1976 à 2003. Auteure de nombreux articles sur l'histoire de l'art canadien et européen, elle a publié le *Répertoire des livres d'artistes au Québec, 1900-1980* et *1981-1990*. Ses recherches et ses publications portent sur la gravure de la Révolution française.

Marjolaine Labelle

Détentrice d'un baccalauréat en histoire de l'art et d'une maîtrise en muséologie de l'Université du Québec à Montréal, Marjolaine Labelle a été assistante à la conservation au Musée d'art de Joliette et commissaire de l'exposition *Itinéraire en art contemporain. Sous le signe de l'audace*. Depuis 2008, elle est adjointe à la conservation au Musée d'art contemporain de Montréal, où elle a assuré la coordination de la *Triennale québécoise* de 2011.

Laurier Lacroix, Ph. D.

Laurier Lacroix est professeur associé au Département d'histoire de l'art de l'Université du Québec à Montréal. Il s'intéresse aux collections publiques et à l'art au Québec et au Canada avant 1940, en particulier à la peinture et au dessin. Il poursuit une recherche sur l'art en Nouvelle-France.

Marie-Claude Landry

Marie-Claude Landry occupe le poste de conservatrice de l'art contemporain au Musée d'art de Joliette depuis avril 2011. Elle a acquis son expérience du milieu muséal au Musée des beaux-arts et au Musée d'art contemporain de Montréal ainsi qu'à la galerie Séquence à Saguenay, où elle a travaillé comme adjointe à la direction générale. Elle termine en ce moment une maîtrise en histoire de l'art à l'Université du Québec à Montréal qui porte sur le rôle de la critique sur la réception de l'art contemporain.

Justine Lebeau

Justine Lebeau termine actuellement une maîtrise en étude des arts à l'Université du Québec à Montréal, qui porte sur la réactualisation des collections fermées. Depuis 2008, elle participe à titre d'auxiliaire de recherche à une étude dirigée par Francine Couture portant sur la réactualisation, la réexposition et la pérennité de l'art contemporain. En 2009, elle collabore également à la recherche pour le projet de modèle documentaire de DOCAM à la Fondation Daniel Langlois.

Monique Nadeau-Saumier, Ph. D.

Monique Nadeau-Saumier a consacré son mémoire de maîtrise à Louis Muhlstock. Elle a collaboré à plusieurs expositions individuelles sur cet artiste, entre autres aux galeries d'art des universités Concordia et Bishop's, au Centre Saidye Bronfman et au Musée des beaux-arts de Sherbrooke. Elle a été commissaire de l'exposition itinérante *Muhlstock*, produite et mise en circulation par le Musée du Québec en 1995. Elle est membre associée de l'Institut de recherche en art canadien Gail et Stephen A. Jarislowsky de l'Université Concordia.

Anne-Marie Ninacs

Chercheure et commissaire indépendante, Anne-Marie Ninacs poursuit des recherches sur les liens qui unissent la conscience et les arts visuels dans le cadre d'études doctorales à l'Université de Montréal. Auparavant conservatrice de l'art actuel au Musée national des beaux-arts du Québec, elle a reçu, en 2005, le prix Reconnaissance de l'Université du Québec à Montréal pour son engagement dans le milieu artistique québécois.

Michel Paradis, Ph. D.

Michel Paradis est professeur en techniques de muséologie au Collège Montmorency et chargé de cours en histoire de l'art à l'Université du Québec à Montréal. À ce titre, il a contribué à de nombreux projets de conservation et de mise en valeur du patrimoine québécois religieux et profane. Il est titulaire d'une maîtrise en art et archéologie de l'Université Paris-Sorbonne (Paris IV) et d'un doctorat en sémiologie des arts visuels à l'Université du Québec à Montréal.

Didier Prioul, Ph. D.

Historien de l'art et muséologue, Didier Prioul est professeur au Département d'histoire de l'Université Laval à Québec dans le champ de l'art en Amérique du Nord avant 1920. Il publie sur la peinture et les arts graphiques au Québec au XIXe siècle et sur la muséologie de l'art.

Jeffrey Spalding

Artiste, professeur et titulaire de postes importants dans des musées canadiens, Jeffrey Spalding est aussi l'auteur de nombre d'essais sur l'art moderne et contemporain, notamment sur Max Ernst, Gerhard Richter, Jean-Paul Riopelle, Claude Tousignant, Garry Kennedy et Chris Pratt, et le commissaire de plusieurs expositions dont la participation canadienne à l'Exposition internationale de 1993 en Corée. De 2007 à 2010, il a été le président de l'Académie royale des arts du Canada. En 2007, il a été décoré de l'Ordre du Canada.

Anne-Marie St-Jean Aubre

Anne-Marie St-Jean Aubre a obtenu une maîtrise en étude des arts à l'Université du Québec à Montréal en 2009. En plus de contribuer régulièrement à divers magazines, elle a donné des cours en histoire de l'art au Musée d'art de Joliette et organisé l'exposition *Doux amer* (été 2009), présentée à la maison de la culture de Notre-Dame-de-Grâce, en partenariat avec le Centre d'art et de diffusion Clark.

France Trinque, Ph. D.

Chargée du projet de renouvellement de l'exposition permanente au Musée d'art de Joliette, France Trinque est historienne de l'art et détient un doctorat de l'Université Paris-Sorbonne (Paris IV). Elle a consacré sa thèse à la fortune de Nicolas Poussin en France au XVIIIe siècle.

Andrée-Anne Venne

Andrée-Anne Venne termine une maîtrise en histoire de l'art à l'Université du Québec à Montréal portant sur le peintre Gustave Courbet et la révolution olfactive en France au XIXe siècle. Depuis 2011, elle travaille au Musée d'art de Joliette comme chargée de projet et médiatrice du *MAJ à la rencontre de la FADOQ*, une activité qui vise à faire découvrir les collections du Musée aux aînés de la région lanaudoise.

Gaëtane Verna

Gaëtane Verna a occupé le poste de directrice générale et conservatrice en chef du Musée d'art de Joliette de 2006 à 2012, après avoir occupé celui de directrice et conservatrice de la Galerie d'art Foreman de l'Université Bishop's de 1998 à 2005. Titulaire d'une maîtrise et d'un DEA en histoire de l'art de l'Université Paris I Panthéon-Sorbonne ainsi que d'un diplôme international en administration et conservation du patrimoine de l'École nationale du patrimoine à Paris, elle a également enseigné à l'Université Bishop's et à l'Université du Québec à Montréal. Soucieuse de créer des ponts entre l'œuvre et le public, elle s'intéresse à des pratiques diversifiées, en particulier celles qui explorent les enjeux du déplacement, de l'identité et de la diaspora. Depuis mars 2012, Mme Verna dirige la Power Plant Contemporary Art Gallery à Toronto.

Index des œuvres reproduites dans les notices

Art contemporain

Liste des artistes dans la collection

A

Adam, Henri-Georges
Albertinelli, Mariotto (attribué à)
Aldegrever, Heinrich
Alechinsky, Pierre
Alexander, Vikky
Alinari, Giuseppe
Alinari, Leopoldo
Alinari, Romualdo
Allain, René-Pierre
Alleyn, Edmund _____ 168
Alloucherie, Jocelyne
Amiot, Laurent
Amittu, Davidialuk Alasua
Appel, Karel _____ 178
April, Raymonde _____ 248
Aquino, Eduardo
Arbus, Diane _____ 276
Archambault, Andrée
Archambault, Louis
Archambault, Michel
Ardouin, Diane
Arman _____ 288
Armington, Caroline
Arp, Jean
Arsenault, Claude
Arsenault, Réal
Ashevak, Kenojuak
Ashoona, Kiawak
Ashoona, Pitseolak
Atelier de Bamberg _____ 98
Aubin, Ernest
Avedon, Richard
Axelsen, Pierre-Bernard
Ayot, Pierre _____ 250
Ayotte, Léo

B

Back, Frédéric
Bagni, Lido
Baier, Nicolas _____ 332
Bailey, Guy
Baillairgé, François
Baillairgé, Pierre-Florent
Baillairgé, Thomas
Baltazar, Julius
Bandalau, Raphaël
Barbadillo, Manuel
Barbeau, Marcel _____ 156
Barbedienne, Ferdinand
Barberis, Charles-Georges
Barnes, Archibald George
Barnes, Wilfred Molson
Barrette, Lise
Barye, Antoine-Louis
Basaldella, Mirko
Baselitz, Georg
Baturin, Jon
Bealy, Allan
Beament, Thomas Harold
Beau, Henri
Beauchemin, Micheline
Beaudin, Jean
Beaudry, Odette
Beaugrand, Gilles
Beaulieu, Christian
Beaulieu, Claire
Beaulieu, Paul Vanier
Beaupré, Paul, c.s.v.

Beauvais, Francine
Beauvais, dit Saint-James, René
Bech, Charles J.
Beder, Jack _____ 108
Bedford, Francis
Bégin de Nicolet
Béland, Ana Francine
Béland, Luc
Bélanger, Chantal
Bélanger, Fabien
Béliveau, Paul
Béliveau, Stéphanie
Belle, Charles Ernest de
Bellefleur, Léon
Bellemare, Pierre
Bellemare, Roger
Bellerive, Marcel
Bellerose, Michel-Hyacinthe
Belley, Lise
Bellmer, Hans
Bell-Smith, Frederick Marlett
Belzile, Louis
Bénic, Lorraine
Benner, Ron
Benoît, Lucien
Bérard, Daniel
Bérard, Gilles
Bérard, Réjean
Bercovitch, Alexandre
Berezowsky, Liliana
Bergeot, Rémi
Bergeron, André
Bergeron, Fernand
Bergeron, Germain
Bergeron, Jean-Claude
Bergeron, Suzanne
Bernatchez, Michel
Bertrand, Jean-Gérald
Besnard, Albert
Besner, Jacques
Bessel, H.
Bettinger, Claude
Beuys, Joseph _____ 312
Biéler, André
Bilodeau, Christian
Bingham, George Caleb
Birks, Henry
Blackburn, Guy
Blain, Dominique
Blanchette, Pierre
Blaser, Herman
Blouin, Danielle
Blouin, Hélène
Blumenfeld, Erwin
Boetti, Alighiero e _____ 308
Bohle, David
Boisseau, Alfred
Boisseau, Martin
Boisvert, Gilles
Boisvert, Maurice
Bolduc, Blanche
Bolvin, Gilles (attribué à)
Bonet, Jordi
Bonevardi, Marcelo
Bonfils, Félix
Bonin, Joseph (attribué à)
Bonin, Louis., c.s.v.
Bonnard, Pierre
Boogaerts, Pierre
Borduas, Paul-Émile _____ 132
Borenstein, Sam
Bory, Jean-François
Bosboom, Johannes
Bouchard, Edith

Bouchard, Laurent
Bouchard, Lorne Holland
Bouchard, Marie-Cécile
Bouchard, Simone Mary
Boucher, Maximilien, c.s.v.
Boudreau, Pierre de Ligny
Bougie, Louis-Pierre
Boulet, Gilbert
Bouliane, Yves
Boulva, Paul
Bourcier, Carl
Bourdeau, Robert
Bourgault, Jean-Julien
Bourgeau, Victor
Bourne, Samuel
Boyaner, Mel
Boyer, Gilbert
Boyer, Madeleine
Braitstein, Marcel
Brandtner, Fritz _____ 190
Breeze, Claude
Briansky, Rita _____ 200
Brien dit Desrochers, Pierre-Urbain
Brière, Louis
Brisset, Léo
Brisson, Hubert
Broin, Michel de
Brouwn, Stanley
Brownell, Franklin
Brun-Buisson, Gabriel
Bruneau, Kittie _____ 170
Bruneau, Martin
Brymner, William _____ 126
Büchel, Edouard
Bujold, Françoise
Burrington, Arthur Alfred
Burton, Dennis
Burton, Ralph Wallace
Bush, Jack
Bussières, Caroline

C

Cadieux, Ève
Cadieux, Geneviève _____ 334
Caiserman-Roth, Ghitta
Calder, Alexander
Caliari, Paolo
Cantieni, Graham
Carette, Claude
Carey, Arthur Henry
Carey, Harry
Caris, Jean
Carlès, Antonin
Carlier, Émile Joseph
Caron, Paul Archibald
Carr, Emily _____ 124
Casta, Joachim
Champagne, Michel
Charbonneau, Jacques
Charbonneau, Monique
Charney, Melvin
Charrier, Pierre
Chase, Ronald
Chertier, A.
Chevalier, Pierre
Chevalier, Renée
Chicoine, Owen
Cinq-Mars, Alonzo
Clark, Clive
Clark, Paraskeva
Claus, Barbara
Clément, Serge
Cloutier, Albert Edward
Cloutier, Louis

Droits de reproduction

© Sandra Paikowsky _____ 72 (fig. 39)
© Louis Lussier _____ 72 (fig. 40)
© Yam Lau _____ 74 (fig. 41)
© Pascal Grandmaison _____ 74 (fig. 42)
© Fondation Marc-Aurèle Fortin / SODRAC (2010) _____ 83
© Succession Jack Beder _____ 109
© Rita Letendre _____ 113
© Mary Alison Handford _____ 129
© Bruno Hébert _____ 131
© Jonathan Rittenhouse _____ 135
© Marcel Barbeau _____ 157
© Succession Yves Gaucher / SODRAC (2010) _____ 165
© Jennifer Alleyn _____ 169
© Kittie Bruneau _____ 171
© Joan Roberts _____ 177
© Karel Appel Foundation _____ 179
© Succession Fritz Brandtner _____ 191
© Succession Lilias Torrance Newton _____ 193
© Jacques Hurtubise / SODRAC (2010) _____ 195
© Rita Briansky _____ 201
© Fernand Leduc / SODRAC (2010) _____ 203
© Succession Louis Muhlstock _____ 205
© Pierre Vasarely _____ 207
© Reproduite avec la permission
 de la Fondation Henry Moore _____ 211
© Succession Thomas Sherlock Hodgson _____ 215
© Succession Louise Gadbois _____ 219
© Succession Marcelle Ferron / SODRAC (2010) _____ 225
© Armand Vaillancourt / SODRAC (2010) _____ 229
© Succession Serge Lemoyne / SODRAC (2010) _____ 235
© Henry Saxe / SODRAC (2010) _____ 237
© Succession Charles Gagnon _____ 239
© Succession Jean Goguen _____ 243
© Marion Wagschal _____ 245
© Succession Natalia Gontcharova / SODRAC (2010) _____ 247
© Raymonde April _____ 249
© Succession P. Ayot / SODRAC (2010) _____ 251
© Evergon _____ 253
© Suzy Lake _____ 255
© Micah Lexier _____ 257
© Succession Jean McEwen / SODRAC (2010) _____ 259
© Rober Racine _____ 261
© Succession de Marian Dale _____ 263
© Kiki Smith, courtoisie de The Pace Gallery _____ 265
© Fundació Antoni Tàpies / SODRAC (2010) _____ 267
© Michael Snow _____ 269
© Denis Juneau _____ 271
© Isa Tousignant _____ 273
© Gabor Szilasi _____ 275
© 1966 Succession Diane Arbus LLC _____ 277
© Arnaud Maggs _____ 279
© Succession Suzanne Duquet _____ 281
© Gaétan Charbonneau _____ 283
© 2010 Niki Charitable Art Foundation /
 ADAGP / SODRAC _____ 285

© Succession Alfred Pellan / SODRAC (2010) _____ 287
© Arman / SODRAC (2010) _____ 289
© Clara Gutsche / SODRAC (2010) _____ 291
© Courtoisie de la succession de Jack Goldstein _____ 293
© Pierre Dorion _____ 295
© René Derouin / SODRAC (2010) _____ 297
© Françoise Sullivan / SODRAC (2010) _____ 303
© Geoffrey James _____ 305
© Louise Robert _____ 307
© Alighiero Boetti / SODRAC (2010) _____ 309
© Succession Joseph Beuys / SODRAC (2010) _____ 313
© Roland Poulin / SODRAC (2010) _____ 315
© Serge Murphy _____ 317
© L&M Services B.V., La Haye, 20100913 _____ 319
© Jérôme Fortin _____ 327
© Naomi London / SODRAC (2010) _____ 329
© Isabelle Hayeur _____ 331
© Nicolas Baier _____ 333
© Geneviève Cadieux _____ 335
© Succession Guido Molinari / SODRAC (2010) _____ 337
© Shayne Dark _____ 339
© Ana Rewakowicz _____ 343
© François Lacasse _____ 345
© Ed Pien _____ 347

Références photographiques

Galerie Samuel Lallouz _____ 329
Pascal Grandmaison _____ 74 (fig. 42)
Toni Hafkenscheid _____ 347
Patrick Hollier _____ 44 (fig. 9)
Guy L'Heureux _____ 9, 11, 65 (fig. 29), 68 (fig. 32, 34), 70 (fig. 36),
 72 (fig. 39), 87, 95, 97, 101, 109, 113, 121, 125, 127, 129, 131, 133,
 135, 139, 151, 157, 163, 165, 169, 171, 173, 175, 177, 179, 181, 187,
 189, 191, 195, 197, 199, 201, 203, 205, 207, 209, 211, 213, 215,
 219, 221, 223, 235, 239, 241, 243, 245, 247, 251, 253, 255, 259,
 267, 269, 271, 273, 277, 279, 281, 285, 289, 291, 293, 297, 303,
 305, 307, 313, 319
Yam Lau _____ 74 (fig. 41)
Louis Lussier _____ 72 (fig. 40)
Musée d'art de Joliette _____ 46 (fig. 10, 11, 12), 48 (fig. 13, 14),
 50 (fig. 15), 63 (fig. 24, 25, 27), 65 (fig. 28), 68 (fig. 33),
 70 (fig. 37), 83, 225, 283, 295, 343, 361, 362-363, 364-365,
 366-367
Eric Parent _____ 237
Richard-Max Tremblay _____ 7, 8, 50 (fig. 16), 53 (fig. 17, 18),
 54 (fig. 19, 20, 21), 56 (fig. 22, 23), 63 (fig. 26), 65 (fig. 30, 31),
 68 (fig. 35), 70 (fig. 38), 85, 89, 91, 93, 99, 103, 105, 107, 115,
 117, 119, 123, 137, 141, 143, 153, 155, 159, 161, 167, 193, 217, 227,
 229, 249, 257, 261, 263, 265, 287, 309, 311, 315, 317, 321, 327,
 331, 333, 335, 337, 339, 341 et 345

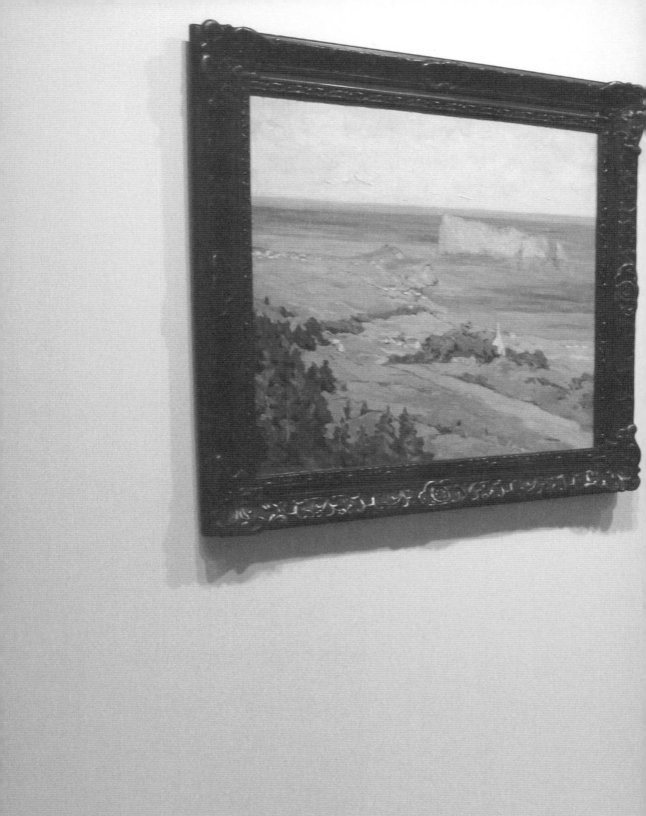

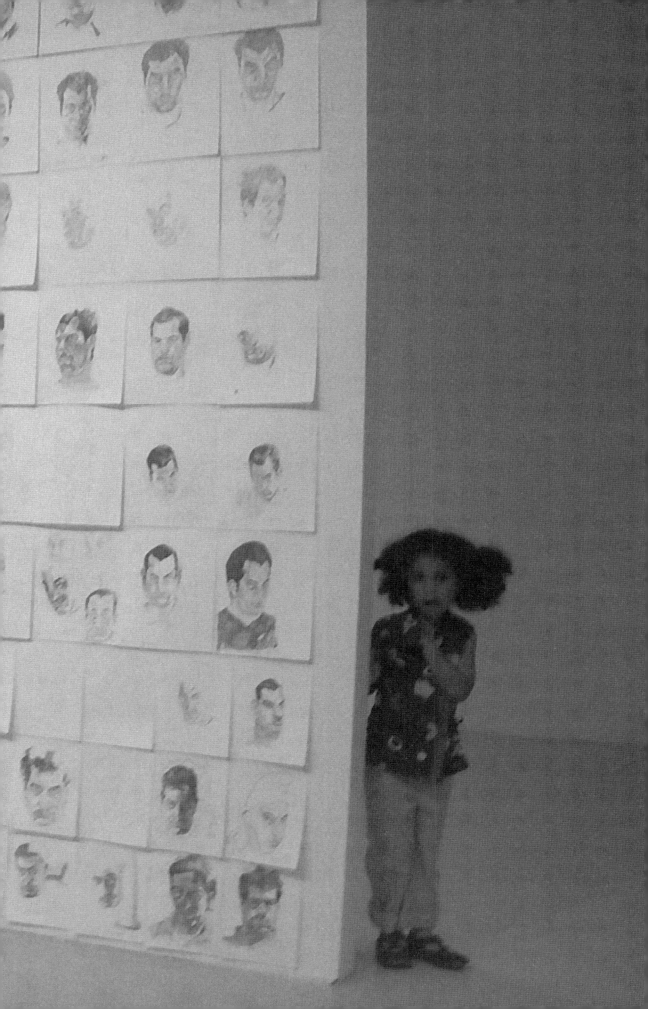

Cet ouvrage, tiré à 1 500 exemplaires, a été achevé d'imprimer
en juillet 2012 sur les presses de l'imprimerie Friesens, à Altona
(Manitoba), d'après les maquettes de l'Atelier Louis-Charles Lasnier
(Montréal, Québec). Le texte est composé en Minion Pro et Aperçu
et imprimé sur le papier GardaPat 13 115 g/m² de Cartiere del Garda.